# HISTOIRE
## DE
# L'IMAGERIE POPULAIRE
### ET DES
## CARTES A JOUER
### A CHARTRES

*Suivie de recherches sur le commerce du colportage des Complaintes, Canards et Chansons des rues*

PAR J.-M. GARNIER

CHARTRES
IMPRIMERIE DE GARNIER
Rue du Grand-Cerf, n° 11.

1869.

# HISTOIRE

DE

# L'IMAGERIE POPULAIRE.

*Se vend à Chartres :*

Chez M. Petrot-Garnier, libraire-éditeur, place des Halles, n<sup>os</sup> 16 & 17.

*A Paris :*

Chez M. Auguste Aubry, libraire, rue Dauphine, n° 16 ;

M. Bachelin-Deflorenne, libraire, quai Malaquais, n° 3 ;

M. Auguste Fontaine, libraire, passage des Panoramas.

# HISTOIRE
DE
# L'IMAGERIE POPULAIRE
ET DES
## CARTES A JOUER
### A CHARTRES

*Suivie de recherches sur le commerce du colportage des Complaintes, Canards et Chansons des rues*

PAR J.-M. GARNIER

CHARTRES
IMPRIMERIE DE GARNIER
Rue du Grand-Cerf, n° 11.
—
1869.

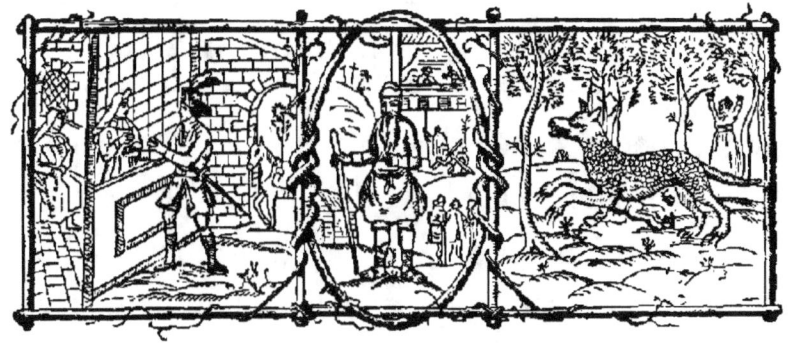

Lorsque j'ai entrepris la tâche de reconstituer le passé de l'Imagerie dans le pays chartrain et de lui redonner la vie qui l'a abandonnée pour toujours, je ne m'étais pas dissimulé les difficultés que présenteraient les recherches auxquelles je devais me livrer. A part quelques renseignements se rattachant à la fin du siècle dernier et les souvenirs de ce que j'avais vu dans mon enfance, je ne possédais aucun document qui pût me fixer

sur l'époque du commencement de l'Image dans la cité beauceronne. Le plus mince débris n'en avait survécu, et si je ne m'étais rappelé avoir eu sous les yeux une grande quantité de bois gravés, dont beaucoup attestaient par leur dessin et leur genre de gravure une antique origine, prouvant l'existence d'anciens maîtres imagiers, le doute aurait pu s'emparer de moi et m'engager à limiter mes recherches au présent sans m'inquiéter du passé.

En effet, si les quelques livres sortis des presses de l'imprimerie chartraine, lorsque cet art était à son début dans notre ville, sont devenus de la plus excessive rareté, comment se seraient conservées jusqu'à nos jours ces images à l'enluminure grossière qui, faites pour les enfants et pour le peuple, ne pouvaient avoir une longue durée? L'infériorité de leur exécution et le peu d'intérêt qu'elles inspiraient au moment où l'imagier les mettait au jour ne méritaient pas d'appeler sur elles l'attention des collectionneurs. Les catalogues d'estampes d'amateurs parisiens, livrées aux enchères dans ces der-

nières années, en donnent la preuve. Je n'y ai jamais rencontré aucun sujet se rattachant à l'imagerie gravée sur bois. Et pourtant que de choses devenues curieuses aujourd'hui ont ainsi disparu !

Le même sort a atteint aussi ces autres pièces d'imagerie commune et demi-fine, qui, gravées sur cuivre, coloriées au pinceau, constituaient ce qu'on appelle l'imagerie en taille-douce. Le débit s'en faisait dans le quartier Saint-Jacques. C'était là le centre où, pour se conformer à d'anciens errements qui tendent à disparaître chaque jour, se groupaient, au cours du siècle dernier, les divers artisans de cette industrie.

Les premiers éléments me faisant défaut, je me trouvais en présence d'un problème à résoudre, celui d'édifier avec presque rien quelque chose. Ma tâche était, du reste, très-simple au moment où la pensée m'est venue d'établir que Chartres pouvait porter à l'actif de son passé commercial l'existence d'une industrie que ma famille avait exercée. Je ne voulais que laisser des notes très-succinctes sur la dernière fabrique d'images

dont j'avais été, quoique bien jeune, un des collaborateurs. Ces renseignements étaient destinés à servir d'introduction à l'impression à petit nombre d'un récit imaginaire : La Bête féroce qui ravage les alentours d'Orléans, dont l'*Astrologue de la Beauce et du Perche* pour 1859 avait eu la primeur [1].

Les années qui se sont écoulées ont mûri l'idée de ce premier projet, et, au lieu de quelques pages, c'est un volume qui voit le jour et réclame une place dans la *Bibliothèque de l'amateur d'Eure-et-Loir*. Des imperfections d'agencement et de style pourront s'y faire remarquer : n'ayant pas eu au début de programme bien arrêté, j'ai quelque ressemblance avec un pilote qui navigue à l'aventure, cherchant un but encore inconnu.

Une histoire de l'Imagerie sans images eût été un livre incomplet; aussi ai-je désiré qu'il en

---

[1] La Bête d'Orléans, légende beauceronne, par A.-F. Coudray-Maunier, in-8°, sur papier vergé, avec deux gravures dont une coloriée. Chartres, 1859, tiré à 210 exempl.

fût autrement pour celui-ci. En usant de toutes les ressources que le hasard a successivement mises entre mes mains, j'ai la conscience d'avoir prévenu ce reproche, et les nombreuses illustrations renfermées dans ce volume en sont la preuve. Cependant il ne faudrait pas que plusieurs de ces bois fussent considérés par les amateurs comme les fac-simile des originaux. M'étant trouvé dans l'obligation de réduire, à la dimension du format de ce volume, de grandes pièces de l'imagerie, de les représenter en quelque sorte en miniature, ces réductions n'ont pas la prétention de rendre les contours grossiers des sujets qui ont servi de modèle au graveur : toutes néanmoins, à part cette infraction faite à la vérité, en donnent une physionomie exacte.

Quant au texte, qui a reçu des développements que je n'osais guère espérer, si, grâce à de bienveillantes communications, j'ai pu établir une assez longue filiation de maîtres imagiers, si une autre précieuse découverte m'a permis de revendiquer pour le commerce de la ville de Chartres le passage d'une industrie dont per-

sonne n'aurait jamais soupçonné l'existence, celle de Maîtres-Cartiers, je dois me hâter de faire connaître que c'est à deux de mes concitoyens, M. Lucien Merlet et M. Ad. Lecocq, que j'en suis redevable, et je leur en témoigne ici toute ma reconnaissance. Leurs communications m'ont été d'un utile secours, car n'ayant à peu près à mon service que les souvenirs d'un passé déjà loin de moi, les notes et pièces justificatives qu'ils se sont empressés de mettre à ma disposition, en venant prendre place dans ce volume, lui ont fourni un aliment d'intérêt qu'il n'aurait pas eu.

Les soins matériels à lui donner ont été une de mes préoccupations, et dans son ornementation j'ai désiré qu'elle lui fût tout à fait spéciale, qu'aucune illustration étrangère à mon imprimerie ne s'y rencontrât. Plusieurs images du temps et des cartes à jouer de la fabrique de Chartres, heureusement retrouvées, ont été fidèlement reproduites. Quant aux lettres ornées, frises et vignettes de fin de chapitre, empruntées à des manuscrits ou copiées parmi ces capricieuses arabesques répandues avec tant de profusion dans le

merveilleux tour du chœur de notre cathédrale, elles sont, ainsi que les autres gravures, l'œuvre de notre habile tailleur de bois, M. Rousseau. Il a parfaitement compris ce que je voulais et a été pour moi un auxiliaire des plus dévoués.

Pour les autres détails typographiques qui me concernaient, si je suis forcé de convenir avoir fait bon marché des règles classiques du métier et de reconnaître que je me suis laissé gagner par la fantaisie, mon excuse se trouve dans la nécessité de reproduire des documents qui exigeaient de la variété dans les caractères et d'accoler souvent ainsi le vieux au nouveau.

Les ouvriers qui ont concouru à la même œuvre ont tous droit également à ma reconnaissance, et, dans les dettes que j'acquitte ici, je ne dois pas oublier l'un de mes plus anciens élèves, Victor Ladmiral. Chargé de diriger la composition de mon livre, il s'en est acquitté avec zèle et a su, avec une rare intelligence, le conduire à bonne fin. A l'égard des soins que réclamait son impression, ceux-ci revenaient à Léon Legendre, un autre vétéran de la maison, dont il est aussi

l'élève; là encore j'ai été heureux de retrouver la même intelligence et les mêmes témoignages de dévouement.

C'est au milieu de la fabrication des images que se sont écoulées mon enfance et ma jeunesse, et si j'ai trouvé quelque bonheur à reconstituer un passé bien éloigné maintenant, c'est qu'il était plein pour moi de pieux souvenirs, que je me revoyais au milieu de tous ceux qu'il m'avait été si facile d'aimer; c'est qu'il me disait que, dans notre court passage sur cette terre, il est de ces mémoires qu'on ne peut trop vénérer et auxquelles on ne saurait jamais donner trop de regrets.

Avril 1869.

I.

De l'Image et de l'Origine de la Gravure en taille de bois.

EN offrant à mes concitoyens et aux amateurs de curiosités bibliographiques et iconographiques les notes que j'ai rassemblées sur une industrie, disparue, sans doute pour toujours, de notre pays, je n'ai pas entendu y faire entrer l'histoire de la gravure sur bois et celle de l'imprimerie qui lui doit son origine. Sur ce sujet, depuis longtemps traité par de laborieux savants auxquels n'ont manqué ni le savoir, ni la facilité d'étudier à loisir dans les nombreux documents que renferment et les dépôts publics et les collections particulières, je n'aurais rien eu d'ailleurs de nouveau à apporter à l'édifice commun. Ce n'était pas non plus à moi, qui n'ai d'autre prétention que de laisser quelques

souvenirs sur le modeste commerce des imagiers chartrains, dont je suis sorti, qu'il appartenait de résoudre des questions encore controversées sur l'origine de l'imprimerie, et où tant de patients travailleurs sont allés se heurter. Mais il m'a paru, néanmoins, que ces notes seraient incomplètes, si je ne les faisais précéder de quelques emprunts aux écrits déjà publiés. Les renseignements que j'y puiserai me permettront d'indiquer le point de départ assigné par eux à la gravure sur bois, si imparfaite à son origine, et qui, elle aussi, ayant marché dans la voie du progrès, est parvenue aujourd'hui à un degré de perfection tel qu'il semble ne pas devoir être dépassé.

« La gravure sur bois, disent les auteurs d'un ouvrage récemment publié [1], servit, à son origine,
» à tailler des sceaux économiques, des lettres en
» relief, dont les scribes et les enlumineurs faisaient usage pour imprimer les majuscules de
» leurs ouvrages manuscrits. » On a des preuves que cette coutume s'établit dès le XIIe siècle; mais la plus ancienne mention d'une gravure en bois qu'on ait découverte jusqu'ici, se trouve dans un

---

[1] *Dictionnaire général des Lettres, des Beaux-Arts et des Sciences morales et politiques*, par M. BACHELET et M. Ch. DEZOBRY, 2 vol. grand in-8° jésus, ornés de figures. Paris, 1862. Ch. DELAGRAVE et Cie, éditeurs.

obituaire des Franciscains, à Nordlingen, lequel s'arrête au commencement du XV⁰ siècle; le graveur de cette pièce, le premier qui se soit fait connaître en signant ses œuvres, se nommait Fr.-H. Luger, et était laïque.

Au XV⁰ siècle, l'art de tailler le bois pour en obtenir des estampes se répandit des monastères, où il avait pris naissance, dans le monde séculier; de nombreux ateliers fonctionnaient à Ulm, Nuremberg, Augsbourg, etc., etc., et fournirent d'images l'Italie, la France et les Pays-Bas. Mais pendant tout le cours de ce siècle, la gravure sur bois, dont la Hollande et l'Allemagne revendiquent l'origine, resta à peu près stationnaire. Ce n'est qu'au XVI⁰ siècle, et à partir de 1511, qu'un grand artiste, Albert Durer, vint lui donner l'impulsion qu'elle n'a cessé de suivre depuis.

Un de ces premiers essais de gravure dont on puisse parler avec une entière certitude, et qui pourtant n'est pas actuellement le plus ancien connu, ainsi qu'on le verra dans le cours de ce chapitre, est une petite estampe représentant saint Christophe portant l'Enfant-Jésus. Le Cabinet des estampes de la Bibliothèque Impériale en possède une des rares épreuves, et une copie *fac-simile* se trouve au nombre des pièces reproduites par M. Duverger, dans son *Histoire de l'Invention de l'Impri-*

*merie* [1]. C'est cette image, dont nous reproduisons une copie fidèle, qui aurait fait naître l'idée mère de l'imprimerie. Elle ne comporte ni marque, ni

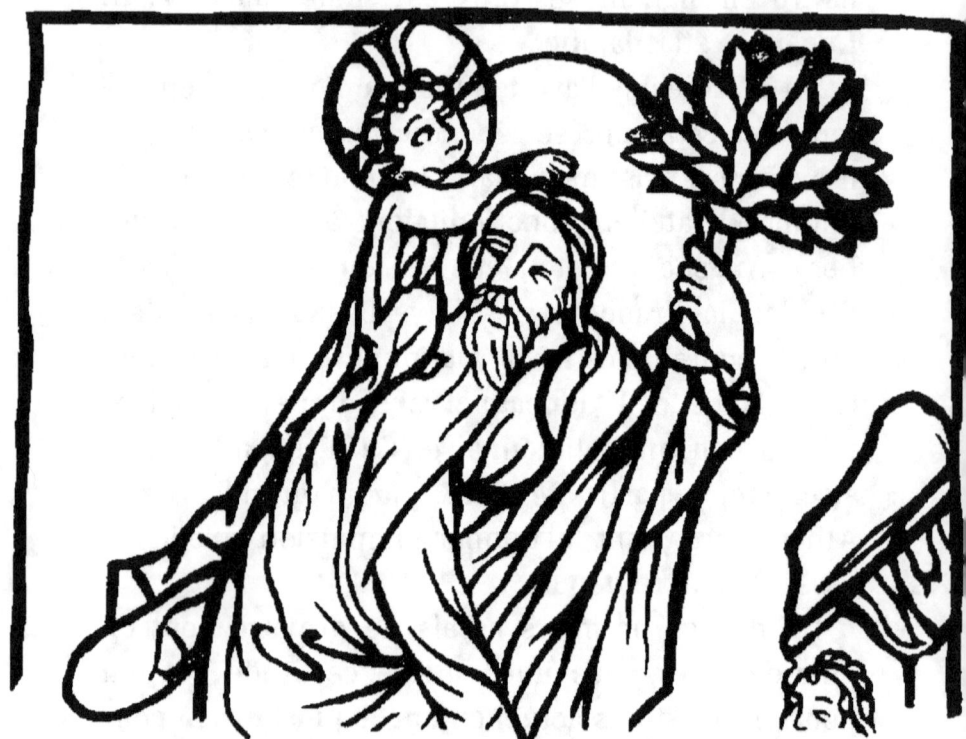

Christophori faciem die quacumque tueris
Illa nempe die morte mala non morieris
Millesimo CCCC° XX° tertio

[1] *Histoire de l'Invention de l'Imprimerie par les monuments*, album typographique exécuté à l'occasion du jubilé européen de l'Invention de l'Imprimerie. In-4°, Paris, 1840; impr. de DUVERGER.

nom; elle est seulement suivie de deux lignes de texte, gravées sur bois d'un seul morceau, qui contiennent, en latin, une inscription aussi grossièrement taillée que le saint, et où on lit la date de 1423, antérieure, comme on le sait, de dix-sept ans à la découverte de l'imprimerie. Je ne pouvais donner une imitation *fac-simile* de cette inscription qui, beaucoup plus grande que le sujet qu'elle était destinée à expliquer, a 21 cent. de largeur sur 24 mill. de hauteur, il a donc fallu me contenter de la reproduire en caractères modernes.

En voici au reste la traduction :

Le jour où la face de Christophe tu verras
En ce jour de male mort point ne mourras

Elle avait pour but de rappeler la légende populaire que celui qui verrait saint Christophe ne mourrait pas dans la journée. Aussi, afin de faire profiter les fidèles du bénéfice accordé par cette croyance, avait-on placé, à l'entrée de toutes les églises, une énorme statue du bienheureux saint qu'on pouvait apercevoir à une grande distance.

Un savant iconophile, M. A. Duchesne, conservateur du Cabinet des estampes de la Bibliothèque impériale, et auteur d'un article consacré à la gravure, dans le *Moyen-Age et la Renaissance*, pense qu'on doit regarder comme antérieure au saint

Christophe, une figure de la *Vierge debout, tenant l'enfant Jésus assis dans ses bras.* Il fait remarquer une singularité de cette épreuve, qui en prouve la grande ancienneté, c'est qu'elle est tirée sur papier de coton, non collé; l'impression traverse tellement qu'on la voit presque aussi

bien à l'envers qu'à l'endroit. Cette estampe devait, à cause de son caractère d'authenticité, trouver place dans ce chapitre. Elle mesure 21 centimètres sur 9; mais si le saint Christophe est une copie fidèle de la gravure du temps, celle de la Vierge a été obligée de subir une réduction rendue indispensable par notre format.

Le fond de la niche de cette image, que les fabricants enluminaient, représente une espèce de mosaïque formée de quadrilatères en pointes de diamant; les auréoles et les ornements de la niche sont colorés en jaune un peu brun. Ainsi que la précédente, cette pièce, regardée comme unique par M. A. Duchesne, est conservée à la Bibliothèque Impériale.

S'il résulte de l'examen de cette estampe et des moyens de comparaison offerts par les deux pièces, que la priorité acquise au saint Christophe soit remise en question, on ne peut y voir qu'une opinion personnelle à M. A. Duchesne, qui, pour l'appuyer, n'a aucune date la confirmant. Mais depuis l'opinion émise par ce savant, une heureuse découverte est venue distancer de plusieurs années le saint Christophe de 1423, et cette image ne peut plus occuper que le second rang dans les monuments primitifs connus de la gravure sur bois.

C'est en 1844, à Malines, que, dans un vieux

coffre provenant des Archives, et vendu comme meuble de rebut à un cabaretier qui s'apprêtait à le démolir, un amateur, M. de Noter, architecte, aperçut, collée dans l'intérieur du couvercle, une vieille image déchirée et à moitié effacée, accusant un grossier coloris que le temps avait en grande partie fait disparaître. Après en avoir arrêté le prix avec le propriétaire du bahut, il détacha patiemment les lambeaux de cette estampe, les réunit avec intelligence, et, cette restauration achevée, il n'eut pas de peine à comprendre, à l'inspection de la date de 1418, clairement indiquée, que ces débris pouvaient avoir un grand intérêt pour l'histoire de l'art.

Cette précieuse découverte, en venant, par sa date précise, apporter un nouvel enseignement sur des essais, premiers enfantements d'un art qui devait conduire à l'invention de l'imprimerie, n'eut pas, heureusement pour la Belgique, un retentissement tel qu'il dût lui faire franchir les limites de ce royaume. La France, et l'Angleterre surtout, qui n'auraient pas laissé échapper un pareil morceau, quel qu'en fût le prix, ne vinrent pas y apporter leurs enchères, et à la suite d'une autorisation du Ministre, donnée le 30 octobre 1844 à un savant de Bruxelles, des négociations habilement conduites eurent lieu. M. de Reiffenberg se rendit propriétaire, au prix

de 500 fr., de cette pièce vraisemblablement unique. On ajoute que plus tard, M. de Noter, qui n'avait qu'une idée confuse de l'importance de la gravure de 1418, averti par le bruit du monde artistique, se repentit de l'avoir vendue pour un prix aussi minime. Mais le marché avait été loyalement conclu avec le délégué du Ministre, et ses réclamations ne purent en amener la résiliation.

Placée maintenant au Cabinet des estampes de la Bibliothèque de la ville de Bruxelles, dont elle est devenue l'un des plus intéressants fleurons, cette estampe, longuement décrite dans le grand ouvrage publié en ce moment sous le titre de : *Documents iconographiques et typographiques de la Bibliothèque royale de Belgique* [1], a 39 centimètres de hauteur sur 26 centimètres de largeur. Elle est imprimée sur un papier dans le filigrane duquel on aperçoit une ancre, marque fort commune autrefois dans la papeterie, mais qui toutefois a été particulière aux fabriques de papier des Pays-Bas.

---

[1] *Documents iconographiques et typographiques de la Bibliothèque royale de Belgique.* Fac-simile photo-lithographiques, avec texte historique et descriptif, publié par MM. les conservateurs et employés de la Bibliothèque royale, divisé en trois séries : 1° *les bois ou gravure en taille d'épargne;* 2° *la gravure en creux ou au burin;* 3° *les documents typographiques.* 1 vol. in-f°, publié en 18 livraisons. Bruxelles, T.-J.-I. ARNOLD, libraire. Paris, RAPILLY, libraire.

Cette curieuse composition, dont nous publions en regard une copie *fac-simile* très-réduite, représente un jardin palissadé. Au milieu, entre deux palmiers, est assise la Vierge, portant l'Enfant-Jésus sur ses genoux. A droite, sur le même plan, sainte Catherine, tenant d'une main le glaive, et à côté d'elle la roue dentée de son martyre. A gauche, également sur le même plan, est assise sainte Barbe. Enfin, sur l'avant-plan, à droite et à gauche, on voit sainte Marguerite et sainte Dorothée. Dans le haut, trois anges portent des couronnes de fleurs, et deux colombes fendent les airs et se dirigent vers le jardin : sur la palissade, à droite, un de ces oiseaux est déjà perché. En dehors de la palissade, à gauche, un lapin semble sortir de son terrier. Enfin sur la traverse supérieure de la barrière qui ferme le jardin on remarque le millésime M CCCC XVIII.

L'auteur de la dissertation à laquelle je fais ces emprunts ne paraît pas entièrement fixé sur le procédé d'impression de cette image; mais rien n'étant encore venu démontrer que la presse à imprimer fût connue à cette époque, d'après la description qu'il donne de l'aspect que présente cette gravure, il n'est pas douteux que le moyen employé a dû être celui dont se servaient les dominotiers, c'est-à-dire l'impression par le frotton. C'est ce même

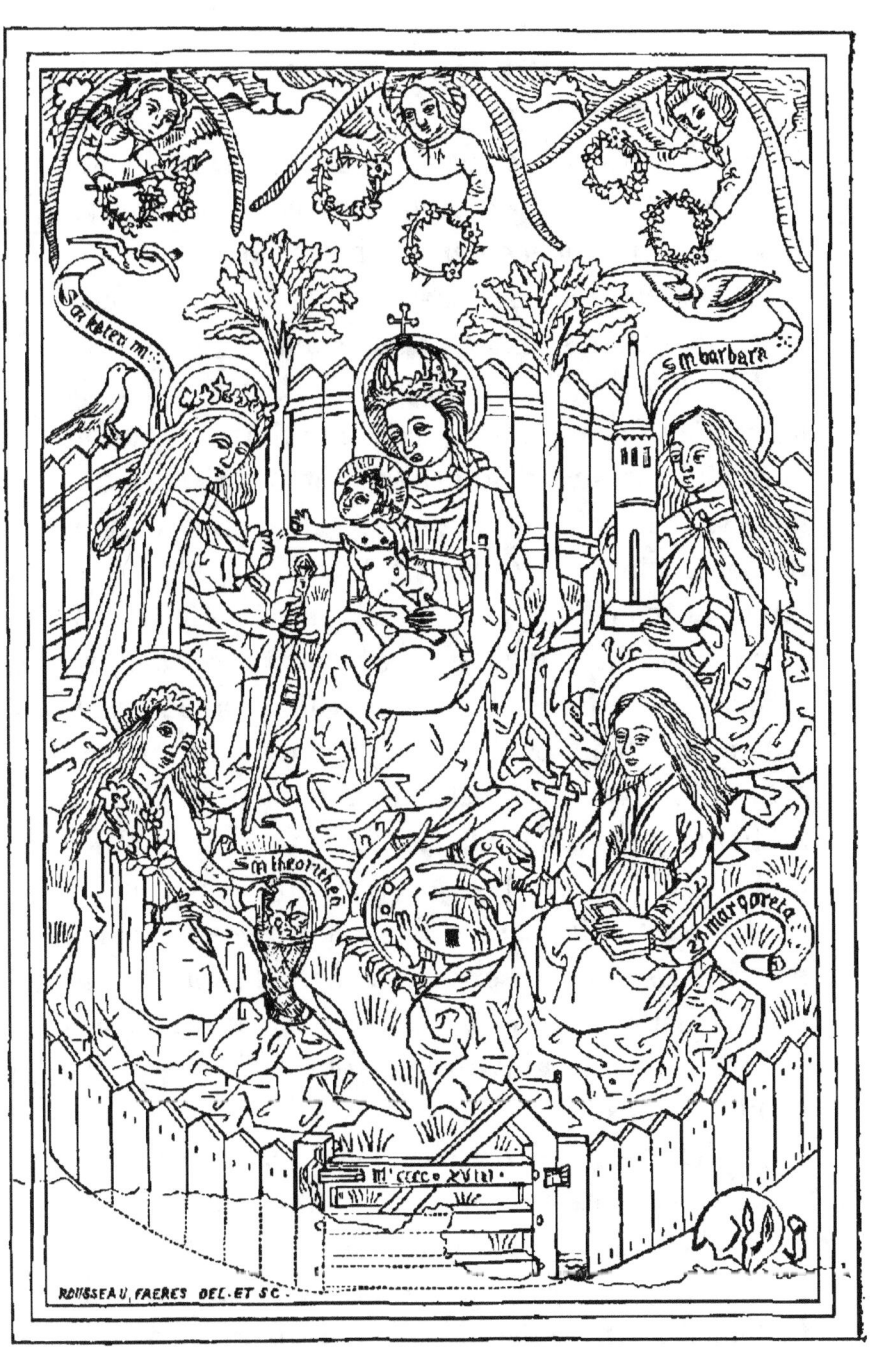

procédé, conservé par les imagiers, qui était encore en usage dans les rares établissements connus en France au commencement de notre siècle.

La couleur pâle accusée par les traits de cette gravure, que les années ont rendue jaunâtre, démontre que l'encre n'était pas plus inventée que la presse à imprimer. L'encre d'imprimerie n'aurait pu d'ailleurs être employée par les fabricants d'images. Il leur fallait une composition plus liquide. Ils l'obtenaient avec du noir de fumée, qu'une addition de colle de peau rendait solide. Muni d'une grande brosse longue, l'ouvrier impreignait sa planche de cette couleur, et le frotton, appuyé fortement du haut en bas sur la feuille de papier, achevait le reste. Ce genre d'impression que j'ai vu pratiquer dans mon enfance, chez mon père, sur des milliers de feuilles, lorsqu'il était confié aux mains d'un ouvrier diligent, s'obtenait très-rapidement; mais il laissait un assez fort foulage, dû tout autant à la pression qu'à la grossièreté des traits et des hachures de ces gravures toujours très-profondément fouillées.

De l'examen de ces deux planches, qui jusqu'à présent sont les seules qu'on puisse citer portant avec elles la date de leur origine, il est aisé de reconnaître que la Vierge de 1418, est l'œuvre d'un tailleur d'images plus habile que celui à qui on doit

le saint Christophe de 1423. Le nom de cet artiste, qui a pu être tout à la fois le dessinateur et le graveur de cette pièce capitale, restera probablement toujours ignoré; on peut toutefois, sans témérité, avancer qu'il n'a pas dû débuter sur un morceau d'une aussi grande dimension, où déjà se révèlent des connaissances du dessin, sans s'essayer sur d'autres petits sujets. Mais il faut pour ceux-ci se borner à exprimer des regrets, car où serait-il possible à présent d'en retrouver des traces. Les hasards de ce genre sont devenus trop peu communs pour qu'on puisse conserver la moindre lueur d'espérance.

Le peu d'importance qu'on attachait à ces images au moment de leur apparition, les ont fait devenir fort rares, et pourtant, si nous devons en croire M. Michiels dans son *Histoire de la Peinture en Flandre* [1], la quantité et sans doute aussi la variété de ces estampes, répandues alors dans le peuple, ont dû être considérables. Cet historien, dans le livre auquel j'emprunte ces renseignements, rappelle que dans la Flandre, aux jours gras, « selon » d'anciens usages, les Lazaristes et les autres » religieux qui soignaient les malades, promenaient

---

[1] *Histoire de la Peinture flamande et hollandaise*, par M. Michiels. Paris, 1847, 4 vol. in-8°. Une nouvelle édition de ce livre paraît en ce moment à la librairie A. Lacroix-Verboeckhoven et C<sup>ie</sup>, à Paris.

» dans les rues un grand cierge orné de moulures,
» de verrotteries, et distribuaient aux enfants des
» gravures sur bois, enluminées de brillantes cou-
» leurs, représentant des sujets saints ; il était
» donc nécessaire, ajoute-t-il, qu'ils en eussent
» une grande multitude. »

L'art de reproduire les images conduisait tout naturellement à l'invention des caractères d'écriture, et de là à l'impression de livres qu'on ne connaissait encore qu'à l'état de manuscrits. On se mit à graver sur bois des pages entières dont l'empreinte s'obtenait au moyen d'un frottement, procédé sur lequel j'aurai à m'étendre plus longuement dans la suite de ce récit, parce que, pendant plusieurs siècles, il est resté celui des imagiers et des cartiers.

Les premiers livres qui parurent n'eurent qu'un nombre de pages assez restreint. La nature du procédé suivi pour leur impression ne permettait de les imprimer que d'un seul côté, et sa lenteur ne donnait pas la possibilité d'entreprendre des œuvres de longue haleine. Ces feuillets, dont l'aspect est d'un noir douteux, dû à l'encre dont on faisait usage et où l'huile et le vernis n'étaient pas encore venus se mélanger pour donner ce brillant, conservé, même après tant d'années, par certains livres d'Heures imprimés sur papier et sur vélin vers 1500, étaient

collés dos à dos lorsqu'on voulait en faire des volumes. Les lettres de l'alphabet, en gothique, placées au bas et au milieu de chacune des pages, indiquaient l'ordre de leur arrangement. Mais ce mode reçut des modifications lorsque l'imprimerie commença à produire des feuilles entières. On réduisit le nombre de ces signes. Ils reçurent le nom de signatures; placés au bas de la première page de chaque cahier, ils eurent pour raison de guider l'ouvrier dans la brochure ou la reliure des livres. On épuisait ainsi toutes les lettres, et lorsque le nombre de cahiers était supérieur aux lettres de l'alphabet, on recommençait ; alors et comme marque distinctive, la signature se formulait ainsi : Aa, Bb, Cc, etc. Dans l'état présent de la typographie, le chiffre, qui est sans fin, lui a été substitué et est maintenant en usage dans toutes les imprimeries du monde.

Quelques rares exemplaires de ces premiers livres, auxquels vient se rattacher la découverte de la fabrication du papier [1], se rencontrent dans les dépôts publics tant en France qu'à l'étranger. On les dé-

---

[1] Les plus anciennes fabriques de papier en France sont celles de Troyes; elles datent du commencement du quatorzième siècle. *Essai typographique et bibliographique sur l'histoire de la gravure sur bois*, par Amb. FIRMIN DIDOT, in-8°. Paris, 1863.

signe sous le nom d'impressions tabellaires ou xylographiques. Ils ne portent aucune date venant affirmer leur âge d'une manière certaine; ni l'indication du lieu de leur origine, ni le nom de l'auteur. Ces premières productions étaient gravées sur des planches de bois fixes, et l'image en formait la partie principale; elle était accompagnée d'un texte placé soit à côté, soit au milieu ou au-dessous, ou quelquefois même sortant de la bouche des personnages; mais il suffit de voir ces essais, encore bien informes, pour reconnaitre en eux le point de départ de l'admirable découverte de l'imprimerie dont ils ont posé les premiers jalons.

La Bibliothèque royale de Dresde possède une de ces merveilleuses et rares productions; c'est un petit in-f° ayant pour titre : ARS MORIENDI (*l'Art de bien mourir ou les Tentations des moribonds*). Les feuillets de ce volume, au nombre de vingt-quatre, sont imprimés d'un seul côté avec des planches en bois et en encre grise détrempée. Ces feuillets contiennent deux pages de préface, onze images et onze pages d'explication. Leur mode d'impression a dû être le même que celui de la Vierge de 1418. Quant aux gravures de ce vénérable livre, elles ne se bornent déjà plus à un simple trait; de timides hachures s'y remarquent, et si l'on n'a pas un grand progrès à constater, on n'est déjà plus au

temps des premiers essais d'un art pourtant encore si voisin de l'enfance.

Le degré d'ancienneté de l'un de ces premiers témoins précurseurs de l'imprimerie, a été souvent l'objet de dissertations de la part des bibliophiles; deux laborieux savants, comme l'Allemagne en compte tant dans son sein, MM. Weigel et Zistermann, viennent de lui consacrer une longue étude dans un ouvrage publié récemment à Leipsick [1]. Je n'ai pas à m'occuper ici des intéressantes recherches dont il a été l'objet; mais en le signalant, je craindrais de laisser des regrets à mes lecteurs, si je ne donnais, en un *fac-simile* réduit, l'une des curieuses compositions de l'*Ars moriendi*, et si je ne l'accompagnais d'explications qui en feront comprendre le sens et la portée. Je les dois à l'extrême bienveillance de l'honorable M. E. Forstermann, bibliothécaire en chef de la Bibliothèque royale de Dresde, et je suis heureux de pouvoir lui en témoigner ici toute ma reconnaissance.

Cette peinture naïve, extraite d'un livre qui a eu un grand retentissement, l'*Art de bien mourir*, et dont, lorsque l'imprimerie a été connue, il a été fait

---

[1] WEIGEL et ZISTERMANN, *Les Commencements de l'Imprimerie.* Leipsick, 1866. In-f°, t. II, p. 13.

de nombreuses éditions, avait pour objet, dans la pensée de l'auteur, ainsi que les autres sujets qu'il renferme, de mettre en *pourtraiture* les souffrances de toutes sortes que peut éprouver un malade lorsque la vie est prête à l'abandonner. Ainsi le but de ces images était de démontrer qu'il faut, par sa conduite et par ses actions, chercher à se préparer à la vie future, si l'on veut mériter d'être admis au séjour des Bienheureux.

Le malade est représenté ici entouré par trois diables, dont l'un, en lui montrant les parents et les amis auxquels il faut se résigner à dire un éternel adieu, lui souffle les mots : **Provideas amicis** (*Songe à tes amis*). Dans ce groupe qui vient rendre au moribond une dernière visite, on remarque un homme déjà âgé, deux femmes mariées, une jeune demoiselle et un enfant. A l'opposé, vers la droite, un autre démon, avec les mots : **Intende thesauro** (*Fais attention à ton trésor*), vient lui susciter de nouvelles terreurs en cherchant à lui faire comprendre qu'il faut aussi dire adieu aux biens terrestres. Dans cette image de la « **Tentatio diaboli de avaritia** (*Tentation du diable sur l'avarice*), » ceux-ci sont figurés par une habitation de belle apparence. Dans un cellier on aperçoit sept futailles rangées et un sommelier tirant à boire à l'une d'elles ; enfin un élégant valet ramène à l'écurie

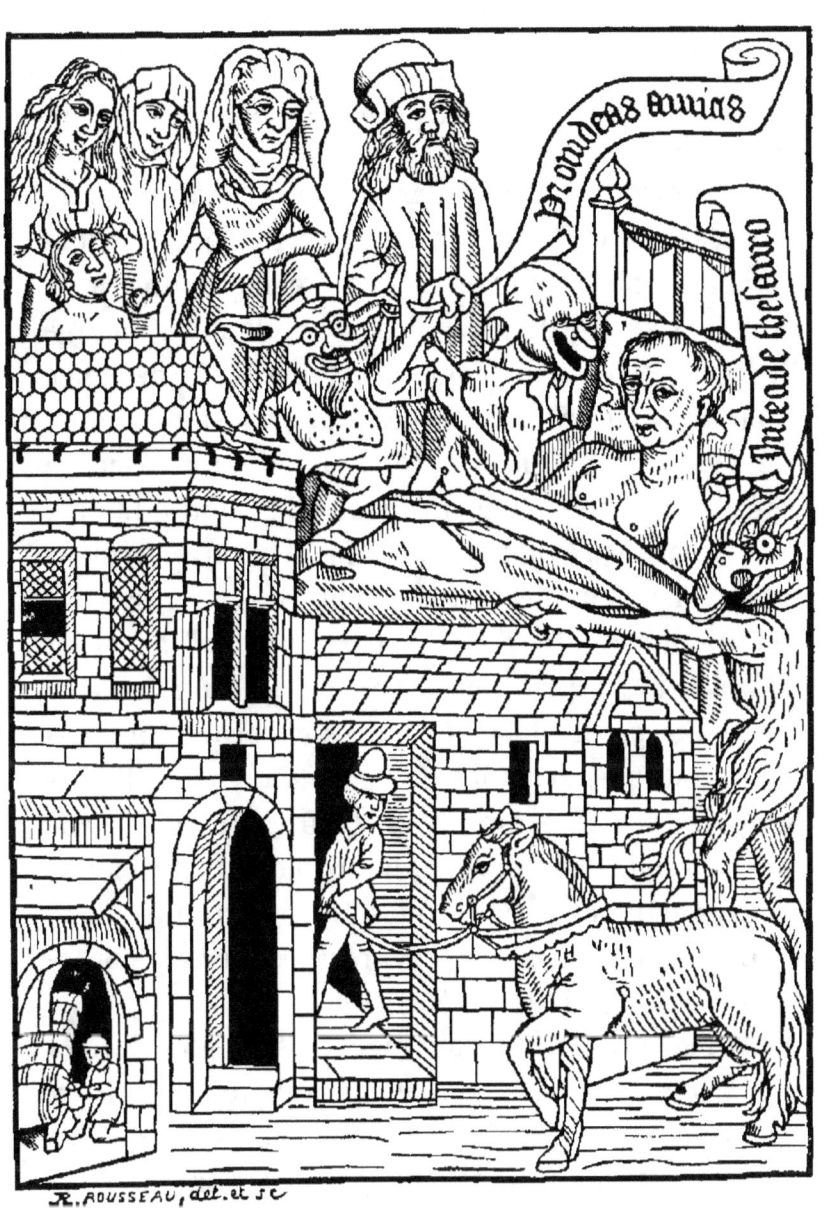

Tentatio Diaboli de Avaritia.

un cheval qui, comme la maison, appartient vraisemblablement au mourant.

Un autre de ces premiers livres xylographiques, possédé par la Bibliothèque Impériale de Paris, dont l'apparition remonte environ au même temps, mais que l'on s'accorde cependant à reconnaître comme le plus ancien livre connu, est une Bible désignée sous le nom de la *Bible des Pauvres*. Le débit de ce volume, où l'image tient une grande place, a été considérable, puisqu'on en cite cinq éditions. Les quatre premières contiennent quarante planches : à la cinquième, dix nouvelles gravures ont été ajoutées. L'*Art de bien mourir*, la *Bible des Pauvres*, le *Speculum humanæ salvationis*, la *Vie de la Vierge* et plusieurs autres encore, tout aussi rares, indiqués dans les écrits consacrés à la bibliographie, virent le jour avant 1440, c'est-à-dire dans une période de temps qui précéda de quelques années seulement la découverte de l'imprimerie.

Le progrès dans les gravures destinées à l'ornementation des livres a été assez longtemps stationnaire; aussi, bien des ouvrages postérieurs à l'*Ars moriendi* ont avec lui, quant aux sujets qui s'y trouvent, une grande ressemblance. Une de ces raretés, que les anciens bibliographes n'ont pas connue, découverte il y a trente ans à peine, et qu'on doit jusqu'à présent considérer comme unique, ap-

partient à la Bibliothèque publique de Chartres; elle a pour titre : *Le Mystère de la vie et Histoire de Monseigneur saint Martin* [1]. Son frontispice,

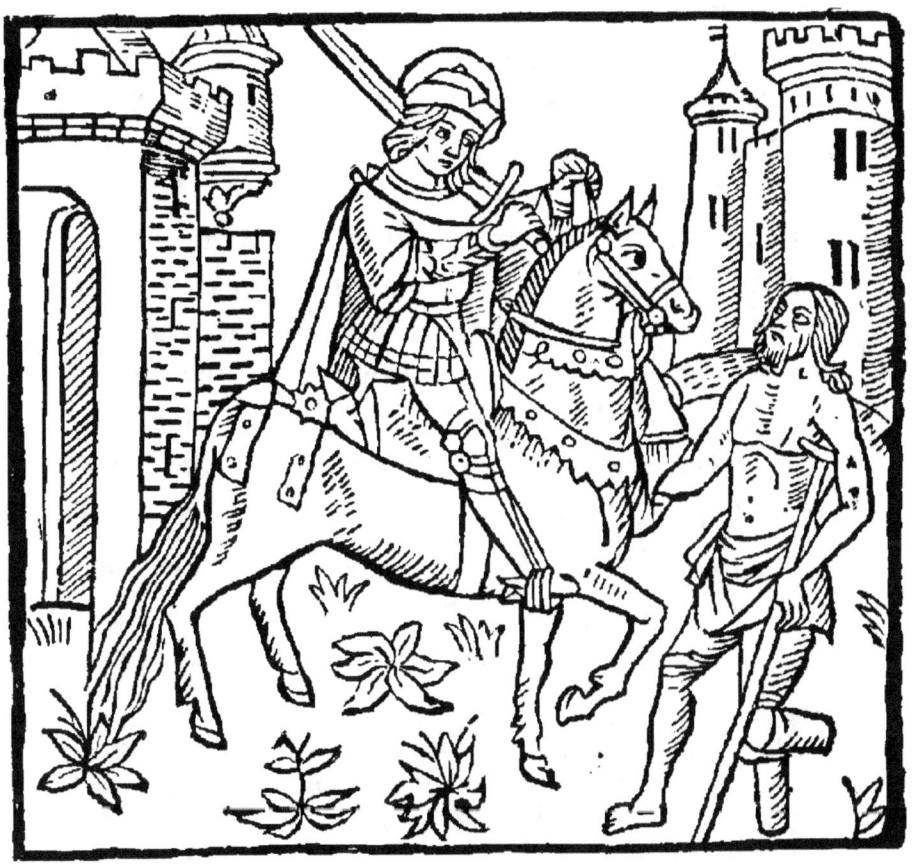

[1] *Le Mystère de la vie et Hystoire de Monseigneur sainct Martin, lequel fut Archeuesque de Tours : Contenant comment il fut conuerty a la foy Chrestienne. Puis conuertit ceux de Millan, et plusieurs autres. Aussi, y sont plusieurs autres beaux myracles faictz par son intercession, qui seroyent longz a racompter : finablement comment il mourut*

où se voit l'action charitable du saint qui a rendu sa mémoire populaire, rappelle, par son exécution, les gravures de l'*Art de bien mourir* et de la *Bible des Pauvres*.

Je devrais ne pas m'étendre davantage sur les antécédents de l'image et sur ses rapports avec l'imprimerie; mais une circonstance que n'ont pu m'expliquer ni les livres que je suis parvenu à réunir des imprimeurs chartrains, ni les notes recueillies sur ceux que je n'ai pas, m'engage à donner encore un dernier spécimen de gravure se rattachant aux commencements de l'imprimerie. Cette illustration primitive aura du moins le mérite d'avoir une origine locale, car je l'ai trouvée dans un petit écrit de seize pages intitulé :

*Lettres patentes du Roy noftre Sire*, à tous Baillifs & Senefchauls de noftre Royaume, pour la con-

---

sainctement. Et est ce present mystere a cinquante et trois personnages, dont les noms sensuyuent ci-après. ıx c. a Paris, Par la ueufue Jean Bonfons, libraire demourant en la rue neufue nostre-Dame a lenseigne sainct Nicolas. — Petit in-4° de 32 ff. sign. A-II.

Une réimpression de ce Mystère, due aux soins de M. Doublet de Boisthibault, avocat, fait partie de la *Collection des Poésies, Romans, Chroniques*, etc., d'après d'anciens manuscrits et des éditions des XV<sup>e</sup> et XVI<sup>e</sup> siècles, publiée par le libraire Silvestre, format in-16 grand-raisin. Celui-ci, confié, comme les autres volumes de cette collection, aux soins de M. CHAPELET, l'un des plus célèbres imprimeurs d'alors, a paru en 1841.

uocation des trois ordres qu'on appelle les Eftats generauls, qui commenceront le premier iour D'aouft prochain, en la ville de Melun. A CHARTRES. De l'Imprimerie de Philippes Hotot, le viij. iour de May. M.D.LXI.

Son contenu n'offre pas un grand intérêt historique, et cette plaquette doit se classer parmi ces feuilles volantes que les événements faisaient naître dans les provinces. Leur but était de porter à la connaissance des populations les actes et les vœux émanant de la Royauté, en mandant et ordonnant, dit celui qui nous occupe, « *très-expressement d'avoir à faire entendre et sçavoir par tout le ressort et la jurisdiction, à son de trompe et cry public, à ce que aucun n'en prétende cause d'ignorance, etc.* » C'était ainsi qu'autrefois le Roi ou les Princes régnants se mettaient en communication avec le peuple, et donnaient à leurs volontés une publicité que, de nos jours, les feuilles publiques accordent si largement à tous les Actes du Pouvoir.

Mais ce qu'il y a de particulier dans ce petit livret, c'est que, sur les seize pages qu'il renferme, les trois dernières sont occupées par d'anciens bois gravés n'ayant aucun rapport avec les *Lettres-Patentes* qu'il s'agit de promulguer. Aussi peut-on se demander à quel titre ces gravures se trouvent dans le fonds d'un imprimeur chartrain. Ont-elles servi à l'embel-

lissement de livres encore inconnus des bibliophiles, ou Philippe Hotot les a-t-il achetées d'une imprimerie parisienne comme sujets hors de service? Quand, à Chartres même, on est en présence du seul exemplaire connu du *Mystère de saint Martin*, les suppositions et le doute sont bien permis.

Le premier de ces bois représente un monarque haranguant son armée au moment du combat. Dans le second, celui auquel je fais les honneurs de la

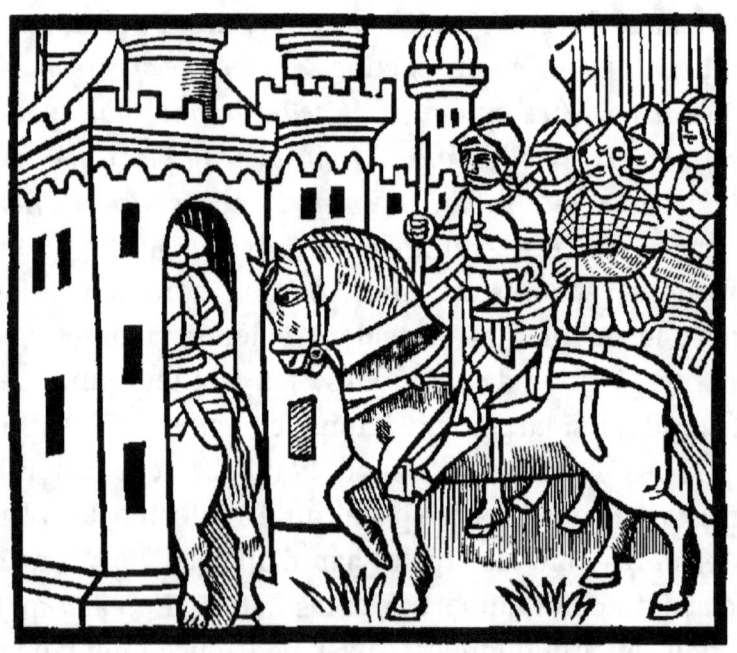

reproduction, une armée victorieuse fait son entrée dans une ville fortifiée qu'elle vient de prendre

d'assaut. Le troisième est consacré à un épisode de chasse au faucon.

Dans cette classe de petits écrits, dont un des mérites est surtout la rareté, et que chaque règne faisait répandre par la voie de l'imprimerie, suppléant ainsi aux Gazettes qui n'étaient pas encore inventées, viennent se grouper de nombreux opuscules, tels que :

*La Royalle entrée du Roy & de la Royne en la ville de...... avec les magnificences & cérémonies qui s'y font obfervées.*

*Les propos que le Roy a tenu en la ville de...... lors de l'Affemblée des États-Généraux.*

*Récit véritable de ce qui s'eft fait et paffé à...... avec les harangues & pourparlers.*

Enfin les réjouissances publiques, dues à des faits glorieux pour les armes françaises, à la naissance d'un rejeton royal, ou à un événement ayant une certaine importance, trouvaient toujours dans chaque province un historien et un imprimeur pour les populariser.

En terminant ce chapitre, que j'aurais voulu faire plus court, j'ajouterai que si les premiers jalons, jetés par les imagiers, furent pour quelque chose dans la découverte d'un art qui devait, en 1440, faire vivre à toujours le nom de Gutenberg, ils

n'ôtent rien cependant à la gloire de cet inventeur. N'est-ce pas à lui que nous sommes redevables de ces caractères mobiles, réguliers, que la fonte peut multiplier à l'infini? Enfin ne lui devons-nous pas aussi la presse à imprimer qui a produit de si beaux livres et qui, à part quelques légères modifications, était encore en usage dans toutes les imprimeries au commencement de notre siècle?

## II.

### De l'Imagerie chartraine à la fin du XVIII<sup>e</sup> siècle et au commencement du XIX<sup>e</sup>.

U moment où la fabrique d'images de mon père avait atteint sa plus grande renommée, le fonds qu'il dirigeait pouvait être considéré comme le plus important de tous ceux connus alors. C'est là que, par suite de l'acquisition d'une maison rivale de la sienne, était venu s'entasser ce qui restait des œuvres de la longue filiation des maîtres imagiers que notre ville peut revendiquer. Il s'y trouvait beaucoup de vieilleries, transmises de l'un à l'autre par plusieurs générations de fabricants, et que leur destinée semblait faire arriver à leur dernière étape. Bon nombre de ces planches étaient vermoulues ou usées par un long service; pour quelques-unes la vogue passagère qui les avait accueillies à leur ap-

parition en se reportant sur d'autres frivolités leur avait fait accomplir leur temps. Ces créations dues aux mœurs et à l'esprit français de l'époque n'étaient pas cependant sans présenter de l'intérêt; mais cet intérêt, bien secondaire alors, et que le temps seul a accru, surtout maintenant que les témoins de l'origine de l'imagerie ont disparu, ne pouvait les sauver d'une entière destruction.

Un fragment de ces anciens bois, le premier par son antiquité, ainsi qu'une autre gravure d'une origine un peu plus moderne, que le hasard vient de me faire retrouver, sont les seuls débris qui survivent de l'imagerie chartraine. Ils rappellent fidèlement un grand nombre d'autres que j'ai aidé à anéantir, et ne peuvent que me laisser des regrets de n'avoir pas conservé les plus précieux, ou de ne pas en avoir gardé tout au moins des épreuves; aujourd'hui elles me seraient d'un utile secours, soit que ces images représentassent des sujets religieux, un fait historique, le portrait de quelque célébrité, ou qu'elles reproduisissent de ces scènes plaisantes dont l'actualité faisait tout le mérite. Plusieurs de ces planches mentionnaient aussi une date, un nom de graveur ou de vendeur : avec ces divers éléments, j'aurais été à l'abri de bien des incertitudes et ne me serais pas vu réduit souvent à des conjectures.

L'intérêt offert par ces épaves, heureusement échappées à l'auto-da-fé qui a dévoré l'immense matériel de vieux bois gravés appartenant à mon père, me fait un devoir de les reproduire. Le premier est imprimé avec la gravure primitive elle-

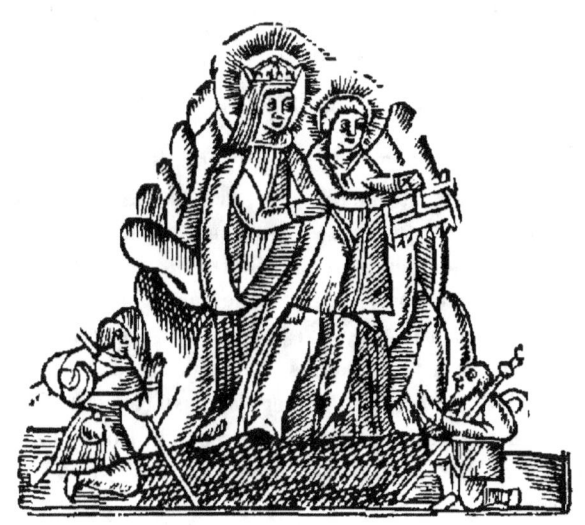

même; quant au second, sa dimension de 37 cent. sur 30 cent. en commandait nécessairement une réduction.

Grâce aux patientes recherches faites dans le riche dépôt du Cabinet des estampes de la Bibliothèque Impériale, par mon compatriote, M. Emile Bellier de la Chavignerie, dont le nom est apprécié

des érudits pour ses travaux sur la gravure et la peinture, j'ai pu être fixé sur le premier, qu'il dit appartenir à la seconde moitié du XVIIe siècle [1].

Ce serait, jusqu'à ce que de nouvelles découvertes viennent me contredire, à cette époque que la ville de Chartres aurait possédé son premier imagier, qui ne peut être que Louis Mocquet. C'est le nom le plus ancien rencontré dans mes recherches; la qualité d'imagier est une de celles qu'il prend

---

[1] La Vierge représentée dans cette gravure est une des madones les plus vénérées de toutes les Espagnes. Elle doit son nom de Notre-Dame de Mont-Sérat ou du Mont-Scié à la configuration des lieux où son sanctuaire a été érigé. Cette partie du terrain est en effet remplie par des rochers taillés si droits qu'on pourrait croire que la main des hommes y a passé, si les récits légendaires ne leur donnaient une autre origine. La tradition apprend à ce sujet que la Sainte-Vierge et son divin fils voyageant dans cette contrée, l'Enfant-Jésus, sous l'action de la scie qu'il portait avec lui, faisait disparaître les obstacles qu'ils rencontraient.

Sur d'autres images que les voyageurs achètent dans ces lieux de dévotion, la Sainte-Vierge est portée sur des nuages, tenant l'Enfant-Jésus : elle est assise au milieu des rochers; son fils placé auprès d'elle coupe un fragment de la montagne, tandis que deux anges en scient une autre partie.

La chapelle de Notre-Dame de Mont-Sérat, située sur le chemin qui conduit à Saint-Jacques de Compostelle, est surtout visitée par les pèlerins qui se rendent en dévotion auprès du grand et vénéré patron de l'Espagne. Ils y trouvent encore un grand nombre d'ermitages et de chapelles que la piété des fidèles y a fait construire, ainsi qu'un vaste monastère où le voyageur peut se reposer et recevoir une bienveillante hospitalité.

dans une adresse imprimée que je reproduirai dans la notice qui lui sera consacrée; on le voit ensuite mariant sa fille à un fabricant de cartes à jouer : tout semble donc être acquis à Mocquet pour lui faire occuper la première place dans la liste des imagiers chartrains.

Louis Mocquet est également connu comme se livrant au commerce des estampes, et on a de lui une pièce capitale, le *Triomphe de la Vierge* [1], dont quelques rares épreuves, lorsqu'elles passent dans les ventes publiques, atteignent un prix très-élevé. Quant à l'imagerie en taille de bois venant de ses œuvres, c'est à désespérer de pouvoir jamais en retrouver des témoins. Ce qu'il en produisit a subi le sort commun à tout ce qu'ont fabriqué, dans le même genre, les imagiers venus après lui.

Le genre de gravure du second de ces bois indique une époque qui ne serait postérieure que de quelques années à celui de la Vierge; aussi peut-on lui assigner un temps assez éloigné et le ranger au nombre des œuvres produites par les premiers imagiers de notre ville. Mais ce que j'ai été surpris de ne pas y trouver, c'est le nom du fabricant. Gravé ordinairement sur le bois même, le nom était placé

---

[1] Je me réserve de donner une description détaillée de cette gravure, dans la nomenclature des imagiers de notre ville.

au bas de la gravure, ou quelquefois en dehors, touchant la bordure d'encadrement de l'image. Deux initiales seules A. A. se lisent ici. Elles doivent appartenir à l'obscur tailleur de bois qui n'a probablement pas produit que cette œuvre, mais dont le nom sans doute devra à toujours rester inconnu.

Enfin je regrette de ne pouvoir pénétrer le mystère de cette composition, et apprendre à mes lecteurs ce qu'a pu être ce Jacques Naflou ainsi que son entourage. Faisaient-ils partie de ces familles nomades de saltimbanques courant les foires et les fêtes, ou doit-on placer ces personnages au rang de célébrités appartenant à des scènes plus élevées? L'élégance de leurs costumes et la faveur que l'imagerie chartraine leur a faite de les populariser par la gravure, indique assez le renom qui s'était attaché à leurs personnes. La nouvelle publicité reçue ici par cette image amènera peut-être, de quelque patient chercheur, une solution qu'il ne m'était pas possible de donner.

Tandis que j'attachais une origine locale aux anciens bois reproduits plus haut, le hasard me faisait retrouver encore deux autres débris de l'imagerie chartraine se rapportant à une époque plus rapprochée de nous. Pour ces derniers, comme pour les deux précédentes gravures, les fabriques chartraines ne manquaient pas d'autres sujets ayant

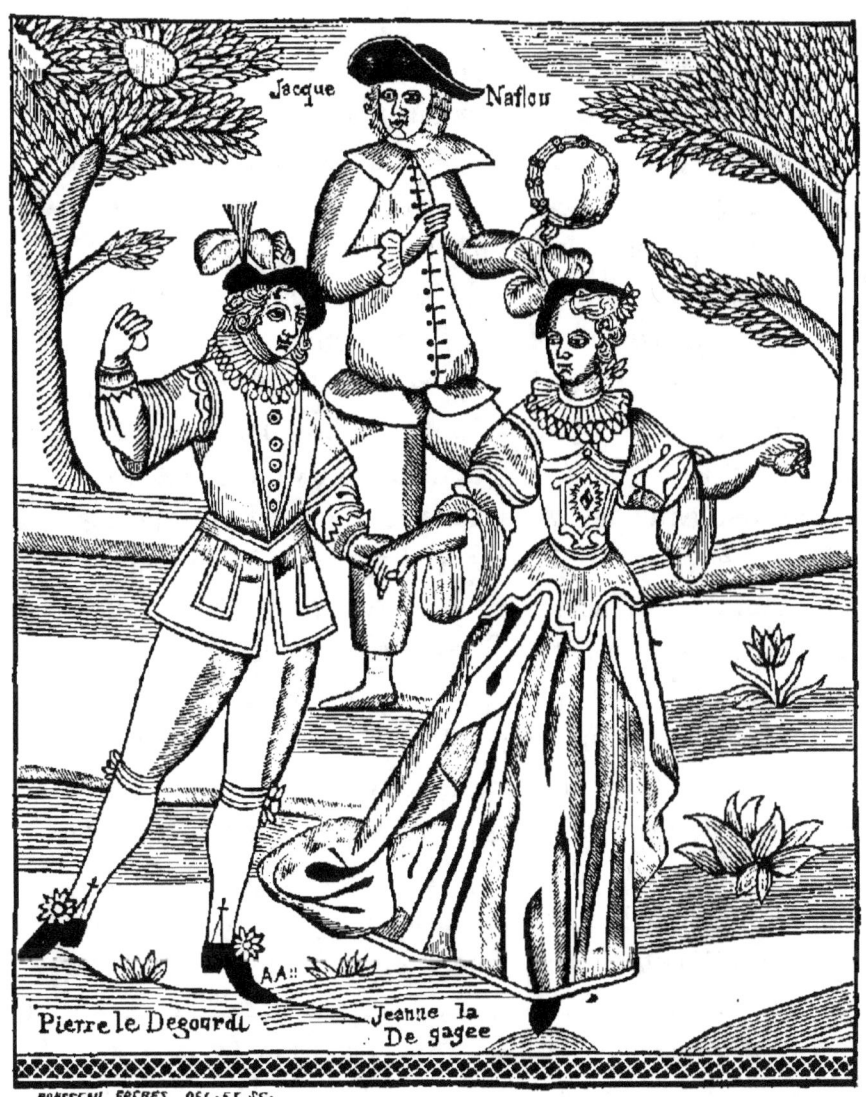

avec ces fragments, des analogies de dessin et de gravure; mais il m'est également impossible d'indiquer de quel fonds ceux-ci proviennent. Je ne puis pas davantage citer l'imprimerie d'où est sorti le placard où ils sont employés, ne possédant pas la partie qui pourrait donner ce renseignement.

Des deux vaillants champions chargés d'illustrer cette œuvre municipale, l'un représente un soldat de la maréchaussée; la cavalerie est personnifiée dans le second par un superbe hulan d'autrefois[1]; ils sont surmontés et suivis de deux lignes de texte, les seules conservées dans le fragment que je possède et que je puisse reproduire. Quant au complément de ce placard, il est supposable qu'il renfermait, soit des instructions aux militaires, soit même un appel à la milice pour se rendre sous les drapeaux. On peut conjecturer aussi que l'autorité, voulant attirer l'attention du public sur des ordres sans doute pressants, avait cru utile d'appeler l'image à son aide, et que ces bois ont été empruntés par l'imprimeur à un maître imagier. Cette idée d'illustration me rappelle ce que faisaient de

---

[1] Nom d'une milice originaire d'Asie, introduite en Europe vers la fin du dix-septième siècle. La France eut, en 1734, des hulans qu'y organisa le maréchal de Saxe; mais ce corps ne figura pas longtemps sur les cadres de l'armée. La Prusse, l'Autriche et la Russie comptent toujours à leur service des régiments de cette arme.

DE PAR LE ROY.

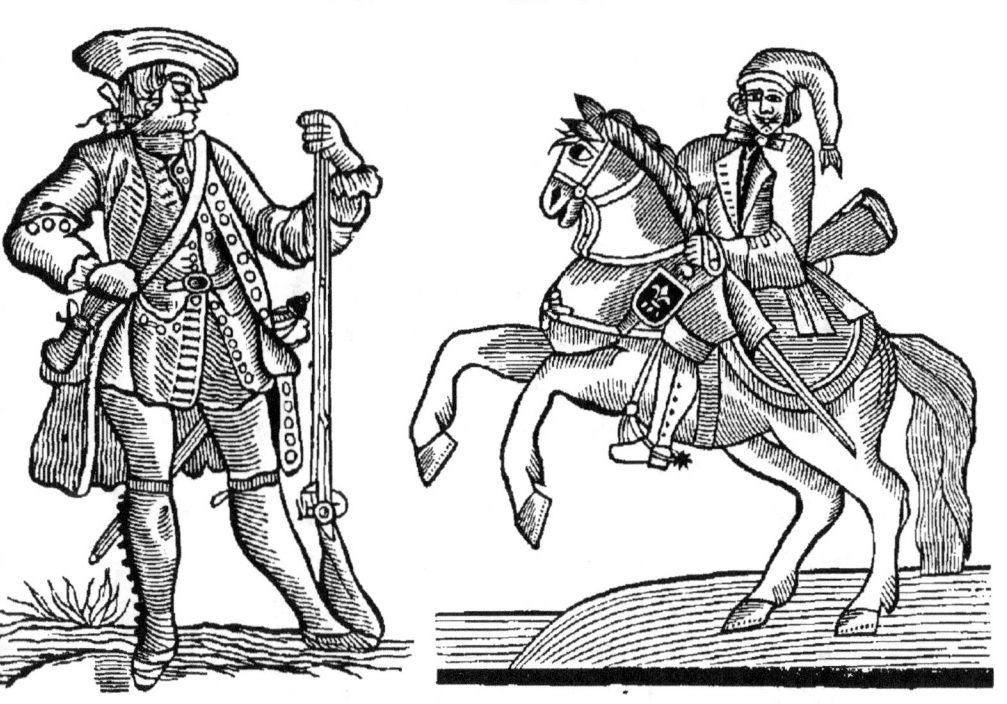

MESS^rs LES MAIRES ET ECHEVINS.

nos jours les *marchands d'hommes*, au temps des remplacements par l'industrie privée, dans les placards et prospectus dont ils inondaient les villes et les campagnes.

Je laisserai maintenant de côté, en me réservant d'y revenir dans la suite de ces notes, les autres antécédents de l'imagerie chartraine et l'imagier Louis Moquet, pour arriver de suite à un nom plus connu, celui du *père Allabre* [1], le plus populaire des fabricants du siècle dernier, et qui, en 1804, était encore à la tête de son atelier. Son fonds, de création moderne, avait été l'œuvre collective de sa famille et le résultat de plusieurs années d'un travail persévérant.

Marin Allabre était issu d'une famille ouvrière de notre ville qui comptait une nombreuse descendance : quatre garçons et cinq filles. Comme dans tous ces petits ménages d'artisans, la fortune ne l'avait pas visité à son berceau, et l'âge arrivant, il

---

[1] Les registres de l'Hôtel-Dieu de N.-D. le font naître le 15 mai 1744, de Marin Allabre, compagnon peigneur de laines de la paroisse Saint-Hilaire, et de Marie-Françoise Lefloc. Il épouse, le 20 juin 1774, Marie-Catherine Leroux, fille de Jacques Leroux, maître vannier, et de Marie-Louise David. Devenu veuf sans enfants, il se remarie, le 12 janvier 1779, à Marie-Jeanne-Charlotte Leport, née à la Ferté-Vidame, qui fut ma grand'mère.

lui fallut, sinon dire adieu à ce foyer paternel qui, s'il a ses joies, est aussi souvent témoin de tant de misères, du moins chercher par le travail à venir en aide au père et à la mère qui avaient pris soin de son enfance. C'est en qualité d'apprenti qu'il entra chez un des imagiers de Chartres, et là, son intelligence se développant avec les années, de compagnon il eut l'ambition de passer maître à son tour.

Des trois frères qu'il avait, deux se joignirent à lui pour le seconder dans son entreprise; le quatrième, François Allabre[1], embrassa une carrière

---

[1] François Allabre eut une fille qu'il maria à Emmanuel Christophe. La rare intelligence de celui-ci, ses connaissances typographiques, enfin l'extrême bonté de son cœur le firent aimer partout où il passa, et le placèrent au premier rang des compositeurs d'imprimerie de la capitale.

Pendant sa longue existence de travail, Emmanuel Christophe connut peu de patrons. Il n'en pouvait être autrement. Lorsque le maître avait eu le temps d'apprécier l'ouvrier, il ne tardait pas à en devenir l'ami, et la confiance qu'il inspirait était même si grande, que l'un de ceux qu'il a servis le plus longtemps, n'avait pas hésité à lui abandonner la direction entière de son établissement.

Aimant le travail avec ardeur et possédant à fond les ressources de l'art qu'il a exercé, il occupa toujours une position exceptionnelle dans les ateliers où il fut employé. On peut dire de lui qu'il a été tout à la fois compositeur hors ligne, prote des plus capables et excellent correcteur.

Son mariage, ainsi qu'on l'a vu, en avait fait un des proches alliés de ma famille, et c'est à cette heureuse circonstance que j'ai dû de retrouver une nouvelle preuve de son amitié. Il m'était impossible de rencontrer un guide meilleur et plus sûr pour me diriger dans la création d'un établissement d'imprimerie où tout à peu près était nouveau pour moi. Christophe n'hésita pas à abandonner Paris pour venir prendre la

analogue, l'imprimerie, et alla se fixer à Paris, où, jusque dans un âge très-avancé, il exerça la profession d'imprimeur typographe, dans laquelle il devint même un ouvrier distingué.

direction de l'atelier et m'aider de ses conseils, qui furent toujours ceux d'un ami dévoué.

Pendant plus de trente années, les clients de la maison qu'il avait travaillé à rendre prospère, ont pu le voir fidèle à son poste. Aussi alerte et aussi actif que dans sa jeunesse, malgré les années qui s'accumulaient sur sa tête, il a conservé jusqu'à la fin de sa carrière cette franche gaieté qui avait toujours fait le fond de son caractère.

La mort le surprit le compositeur à la main. Après quelques jours de maladie, le 16 mars 1863, le bon et laborieux travailleur s'éteignit âgé de 81 ans, laissant une mémoire honorée des siens et des nombreux amis qu'il s'était faits dans son nouveau pays d'adoption.

Emmanuel Christophe ne fut pas seulement un habile typographe, il me reste à le faire connaître sous un autre aspect. Passionné du besoin d'apprendre et trouvant dans sa profession les éléments pour satisfaire à son ardente nature, il consacra à l'étude ses moments de loisir. La poésie fut son goût dominant; il n'était guère de fêtes, de réunions de famille ou d'amis, où il n'arrivât sa chanson à la main. Plusieurs de ces chansons annoncent une versification facile et quelques idées heureuses toujours alliées à un fond de gaieté qu'il savait rendre communicative.

Son bagage d'écrivain se compose d'opuscules en prose ou en vers, au nombre desquels je citerai les suivants :

*L'Ami de la Goguette*, Chansons, in-8°. Paris, 1824. *Petite Revue des Enseignes de Paris*, in-8°. Paris, 1826. *Histoire d'un Couteau de qualité*, in-12. Paris, 1829. *Considérations sur l'état actuel de l'Imprimerie*, in-8°. Paris, 1830. *Souvenirs d'un vieux Typographe*, in-8°. Chartres, 1854. *Les Beaucerons en Goguette*, Chansons, in-32. Chartres, 1837. *Promenades dans les Rues de Chartres*. Pot-pourri topographique. In-12. Chartres, 1848.

Des trois frères restés au pays, l'aîné, Marin Allabre, fut le chef de l'établissement naissant; les deux autres le secondèrent tant pour la gravure que pour la mise en couleur des produits de la fabrique. L'un d'eux, Guillaume Allabre, s'il eût été bien dirigé, n'eût pas manqué de devenir un artiste distingué : il avait le travail facile, et les gravures que j'ai vues de lui annonçaient un homme intelligent. Sa mort, arrivée le 25 mai 1807, lorsqu'il n'était âgé que de 61 ans, fut une véritable perte. Louis Allabre, qui jusqu'alors n'avait tenu que le pinceau de l'imagier, le remplaça, mais il n'a jamais été qu'un graveur des plus médiocres. Toutes ses planches semblent marquées du même cachet, elles ne sont ni meilleures ni plus mauvaises.

Son matériel de graveur se bornait à un très-petit nombre d'outils; il se composait de ressorts de montres cassés qu'il tenait de la libéralité de M. Potier père, horloger; ces ressorts devenaient entre ses mains des pointes à graver, qu'il emmanchait dans des bois en forme de fuseaux. Pour les fixer, le bonhomme les entourait d'une longue ficelle qu'il déroulait chaque fois que la pointe se brisait ou qu'elle avait besoin d'un coup de pierre. C'était là, avec des *butavants* et quelques gouges en mauvais état, tout le butin de l'artiste chartrain.

Quant aux planches qu'il a produites, on n'a qu'à

examiner les gravures réparties dans ce petit volume : *le Juif-Errant, la Bête d'Orléans, Geneviève de Brabant, Notre-Dame-de-la-Couture, Madeleine Albert, l'Empereur Napoléon I$^{er}$* et *l'Impératrice Marie-Louise dans leur costume du sacre*, sont les œuvres de Louis Allabre, et il les comptait par centaines. Une heureuse circonstance m'a fait retrouver plusieurs de ces originaux, et c'est grâce à cette découverte que j'en donne les divers fac-simile qu'on remarquera dans ce chapitre.

La rareté de ces images populaires peut facilement s'expliquer : il entrait dans leur destinée d'être achetées par des enfants dans les mains desquels elles duraient ce que vit une feuille de papier, ou bien de tapisser les murailles de la chaumière, le cabaret du village et la boutique de l'artisan; leur destruction était alors l'œuvre du temps et de la fumée. Le progrès, sous la forme de papier à tenture, s'est chargé de recouvrir les murailles, autrefois nues, de la plupart des habitations des campagnes, et la gravure au coloris brillant des marchands d'estampes de la rue Saint-Jacques, à laquelle on fait les honneurs d'un encadrement, a remplacé l'image. Si maintenant celle-ci trône encore quelque part, c'est dans la boutique du cordonnier, qui seul lui est resté fidèle.

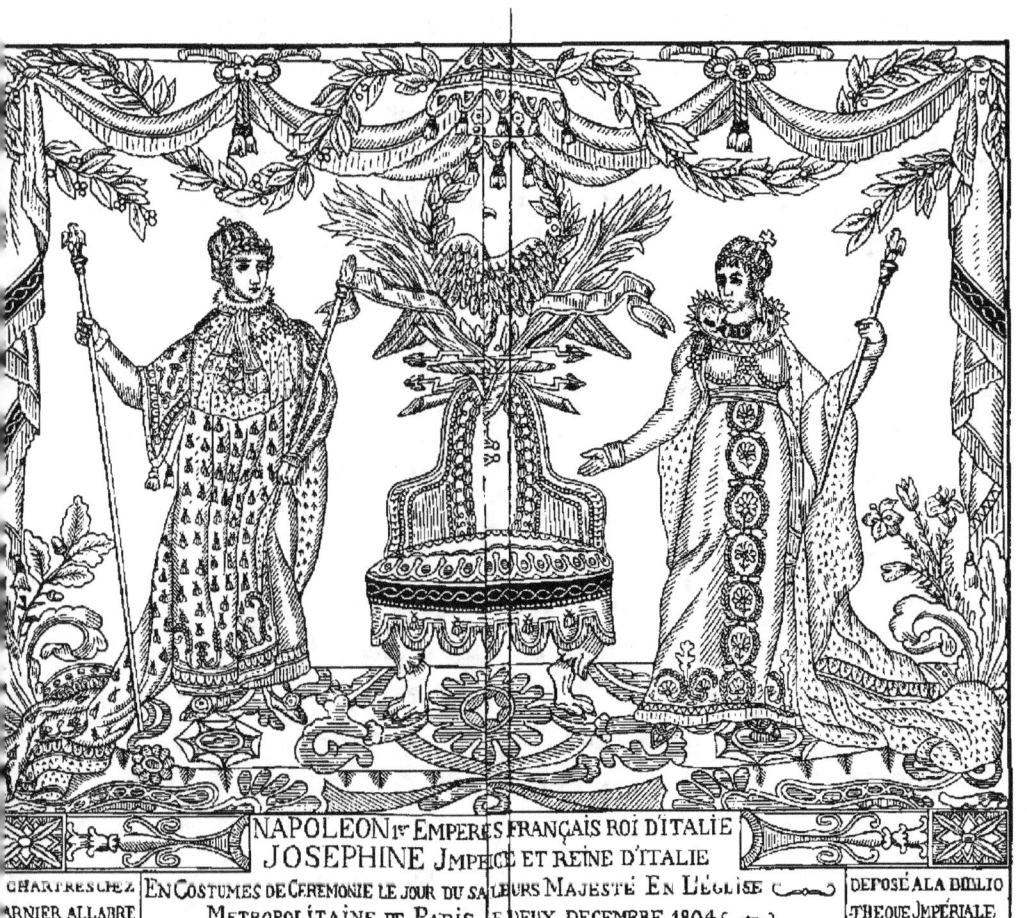

Les principaux sujets du fonds de Marin Allabre se composaient d'images religieuses : Christs de divers dessins, Vierges en renom pour les pèlerinages, scènes empruntées à l'Ancien et au Nouveau Testament, Saints et Saintes les plus célèbres et les plus vénérés. Venaient ensuite les portraits en pied du roi Louis XVI et de la reine Marie-Antoinette, des Princes et Princesses de la famille royale; enfin l'assortiment se trouvait complété par des scènes populaires, des actualités du temps, et des sujets plaisants retraçant les joyeusetés dont riaient si franchement nos pères.

Le commerce de l'imagier, bien qu'il n'eût qu'une minime importance, le faisait vivre lui et sa famille : mais l'orage commençait à gronder, des troubles éclataient de toutes parts; la révolution, avec son sinistre cortége, avançait à grands pas; elle devait emporter et le trône et l'autel, et les graves événements, les sanglants épisodes qui marquèrent, une année plus tard, cette époque de rénovation de la nation française, proscrivaient naturellement la vente des gravures religieuses ainsi que celles des images représentant la royauté. Aussi le moment était proche où Allabre allait se voir privé des ressources d'une industrie qui assurait, à lui et aux siens, le pain de chaque jour.

Les troubles et les émeutes devenus plus fré-

quents, tenaient la population sur le qui-vive. Les gens riches, que leur position de naissance ou les fonctions qu'ils occupaient dans l'État rendaient suspects, cherchaient à échapper par la fuite au torrent déchaîné, se résignant à perdre leur fortune, pourvu qu'ils pussent sauver leur personne.

Le commerce était nul, et pour de pauvres artisans c'était la misère avec son hideux cortége. Le chômage dans l'atelier était complet, et les pinceaux se reposaient dans la fabrique à cette époque de sinistre mémoire ; aussi Allabre regarda-t-il comme un bienfait de la Providence un travail qui lui fut commandé par la Commune.

On était en 1792, l'argent était rare, les besoins pressants, et il s'agissait de se créer de nouvelles ressources. Le Conseil général de la commune de Chartres décida qu'il serait émis des bons patriotiques : ce n'était pas au reste les premiers qu'on voyait en circulation. L'imagier Allabre fut chargé de mettre en couleur le papier destiné à leur impression, et il lui fut alloué la somme de 100 livres pour ce travail, qui ne comptait pas moins de 8,000 feuilles de papier.

Le hasard a fait tomber entre mes mains le mandat de paiement qu'il reçut de la Commune. Le voici en une imitation réduite et suivi des signatures fac-simile dont il est revêtu.

100 liv.

Caisse  Patriotique

M. Pierre Meslier, trésorier de la commune de Chartres, est autorisé de payer au s. Allabre, dominotier en cette ville, la somme de cent livres, pour avoir mis en couleurs jaune, verte, bleu & rouge, seize rames de papier qui ont servi aux dernières émissions de Billets patriotiques, suivant le mémoire cy joint duement arrêté, laquelle somme de cent livres lui sera allouée en dépense en raportant le présent quittancé; fait à Chartres en Bureau Municipal le dix neuf janvier mil sept cent quatre vingt douze, l'an quatre de la liberté./.

*Chevard*

*Levasseur   Chaffy*

*pour acquit
aLLabre*

Nous sommes en 1792, et comme on peut le remarquer, les attributs de la royauté figurent encore sur cette pièce, mais leur disparition ne pouvait tarder. Les événements marchaient avec la rapidité de l'éclair, la monarchie touchait à sa fin, et dans l'année qui suivit, la révolution nageait dans le sang.

On ne pouvait plus songer à vendre des images représentant les emblèmes du culte, lorsque les églises étaient fermées et dévastées, et quand, dans notre Cathédrale, transformée en 1793 en *Temple de la Raison et de la Vérité*, appelée en 1794, *Temple de l'Être suprême,* et métamorphosée enfin en 1799 en *Temple décadaire* [1], les cérémonies religieuses étaient remplacées par des fêtes philosophiques et mondaines en l'honneur de *l'Être suprême,* telles que celle qui fut célébrée le 9 frimaire, l'an IIe de

---

[1] *Récit de la Fête célébrée pour l'inauguration du Temple de la Raison*, dans la ci-devant cathédrale de Chartres, le 9 frimaire, l'an IIe de la République, une et indivisible, in-8° de 24 pages. Chartres, imprimerie de Durand. *Ode sur l'Inauguration du Temple de la Raison et de la Vérité*, 1793, in-8° de 4 pages, sans nom d'imprimeur. *Discours prononcé par C. Guillard*, agent national près le district, dans le Temple de l'Être suprême, pour la fête du 12 prairial, anniversaire du 31 mai 1794, in-8° de 8 pages. Chartres, imprimerie de Durand. *Discours prononcé au Temple décadaire*, à la fête funèbre du 20 prairial an VII, par le citoyen Gaubert, professeur de législation à l'École centrale du département d'Eure-et-Loir, 1799, in-8° de 18 pages. Chartres, chez Durand et Labalte, imprimeurs.

la République (29 novembre 1793) au nom de la déesse Raison. La même proscription atteignait les portraits du Roi, de la Reine et des Princes et Princesses de la famille royale; aussi le commerce de l'imagier se trouva-t-il arrêté tout à coup. Il fallait vivre cependant, et devant cette impérieuse nécessité, Allabre se décida à porter ses doléances au Conseil général de la commune. Sa demande fut accueillie favorablement, ainsi que le constate la pièce suivante, copiée dans les registres conservés aux Archives de la ville. Elle n'est pas un des documents les moins curieux de ceux que j'ai rassemblés. En reproduisant la délibération qui fait droit à la demande de mon grand-père, j'ai eu soin de conserver l'orthographe de l'employé municipal chargé de sa transcription.

## CONSEIL GÉNÉRAL

### DE LA COMMUNE DE CHARTRES.

*Séance publique du 24 brumaire, an II.*

Le Procureur de la commune dit : « Citoyens, les rois font en horreur & la tirannie eft renverfée, à jamais, la deftruction du fanatifme a fuivi de près la chute du trône, desjà dans toute la République les tableaux qui retracent l'ancien exclavage ou la figure des tirans que

nous avons détruit font profcrits & brulés. Bientôt une pareille profcription va tomber fur les images qui repréfentent des faints & fur les tableaux qui repréfentent les momeries d'une religion que la philofophie & la raifon ont anéantie à jamais.

» Un de vos concitoyens vivoit depuis longtems de la vente de toutes fes fotifes, c'étoit font feul état, il avoit en planches gravées un fond confidérable, c'eft le citoyen Alabre, préfent à votre féance.

» Il demande que toutes les planches qui lui fervoient à l'impreffion de ces images profcrits maintenant, foient brifées & détruites. Mais il efpère du Confeil Général que, prenant part à fa fcituation & à la perte totale de fon commerce, vous lui procurerez une place qui le mette à portée de faire vivre fa famille.

» Cette demande de la part d'un citoyen malheureux, eft trop jufte pour croire qu'elle trouve dans le Confeil Général un feul contradiateur. »

Le Confeil Général arrête que le citoyen Alabre fera porté à la première place qui fe préfentera.

Un membre dit : « Un de vos Portiers ne fait point fon fervice, toutes fes fonctions font remplies par fes confrèrres qu'il payent à cet effet, il jouit d'un état induftriel qui fufit à fa fubfiftance, puifqu'il paye pour faire fon fervice, c'eft que fans doute il peut fe paffer de cette place, c'eft un ocafion favorable pour donner à l'inf-

tant une place au citoyen qui vient de perdre fon état, c'eft Chaline, portier de la Porte Guillaume-Thel.

» Je demande que Chaline foit remercié de fes fervices par la municipalité, & que Alabre foit nommé pour remplir les fonctions de cette place. »

Le Confeil Général adopte unanimement la propofition, & arrête que Chaline, portier de la porte Guillaume-Thel, eft remercié.

Interpellé Alabre de déclarer, fi il acceptent la place dont il s'agit, fi le Confeil Général l'y nomme,

Alabre répond qu'oui, & le Confeil Général le nomme Portier de la porte Guillaume-Thel : il prête à l'inftant le ferment de maintenir l'égalité, la liberté, l'unité & l'indivifibilité de la république françaife & de remplir avec probité les fonctions qui lui font confiées.

Le Confeil général, pour inftaler Alabre dans fes fonctions, & pour lui faire remettre les clefs de la porte, nomme Sainfot officier municipal.

Cette délibération, prise spontanément en faveur d'une pauvre famille, vient attester tout d'abord qu'elle était digne de cette marque d'intérêt, et témoigner aussi des sentiments de commisération dont étaient animés les administrateurs de la Commune pour ceux que les événements politiques frappaient trop cruellement.

Ces bons sentiments étaient du reste dans le cœur des citoyens appelés à diriger notre ville au milieu du grand mouvement qui s'opérait. On n'a qu'à s'arrêter sur les signatures qui suivent le mandat délivré à Marin Allabre, on y verra les noms d'hommes honorables que nous avons tous connus et dont le souvenir restera toujours cher à notre cité. Jeunes alors, emportés par le tourbillon qui devait régénérer la France, ils ont pu sacrifier avec ardeur aux idées nouvelles, mais on n'a pas à attacher à leur mémoire un seul des mauvais souvenirs de cette sanglante époque.

Allabre put se passer cependant du secours dont on venait de le doter si libéralement en l'élevant aux fonctions de portier (et de portier de la porte Guillaume-Thel encore!!!) [1]. Sa femme, tout aussi digne que lui d'intérêt, avait été ouvrière dans sa jeunesse; elle trouva aisément à s'occuper. Avec le petit commerce de papiers qu'il parvint à con-

---

[1] Beaucoup de nos concitoyens ignorent peut-être aujourd'hui ce que c'est que la porte Guillaume-Thel. Dans la fièvre de liberté qui agitait alors toutes les populations, on avait fait en 1792 ce qu'on fit encore à une époque plus récente; on débaptisa toutes les rues dont les noms portaient l'empreinte du régime aboli. Notre porte Guillaume, ce vieux monument féodal, souvenir toujours vivant, par la dénomination qu'elle avait conservée, de nos anciens vidames de Chartres, ne pouvait échapper à une transformation qui peignait si bien les idées du jour, et on lui imposa le nom du héros de la Suisse.

tinuer¹, et, à force de privations et d'économies, le ménage de l'imagier réussit à traverser les plus mauvais jours.

La condition imposée à Allabre, dans la délibération prise à son profit, de détruire les planches gravées qui servaient à l'impression d'*emblèmes proscrits à jamais,* dut très-probablement être commune aux autres fabricants qui exerçaient en même temps que lui; mais, suivant toute apparence, elle ne fut pas rigoureusement exécutée, nos gouvernants d'alors ayant à s'occuper de choses plus sérieuses : les imagiers se contentèrent sans doute de cacher avec soin les sujets qui pouvaient offrir du danger pour leur sûreté personnelle, se réservant ainsi les bois originaux, souvenirs pour eux de temps meilleurs, et espoir peut-être d'un avenir plus heureux.

Quelques années plus tard la tourmente révolutionnaire arrivait à son déclin. La Providence avait pris la France en pitié; nos armées, partout victo-

---

¹ On trouve dans le *Compte de la Ville de Chartres* pour l'an III : « 6 livres 5 sous payés aux citoyens Allabre frères, pour » fournitures par eux faites pour la feste du 10 août 1794; » et dans celui de l'an VI : « 8 livres payées au citoyen Allabre pour avoir clos » en papier les croisées des chambres destinées aux prisonniers de » guerre, caserne des Pères. »

rieuses, en repoussant les coalitions étrangères, étaient parvenues à assurer à notre pays une tranquillité et un bien-être après lesquels tous les honnêtes gens soupiraient. Les églises furent rendues au culte, l'ordre succéda au désordre et à la terreur. Allabre s'empressa de reprendre une industrie qui était dans ses goûts. Les planches gravées, enfouies sans doute dans quelque cave, à l'abri de regards compromettants, sortirent de leur cachette à la grande joie du fabricant. Ses frères se remirent à l'œuvre et de nouveaux sujets virent le jour. Enfin peu à peu la fabrique oublia le chômage forcé que les événements lui avaient imposé, et elle retrouva son activité passée.

La maison où Allabre exerçait son industrie formait l'encoignure de la rue de la Fromagerie que, dans la période révolutionnaire, on avait baptisée du nom de *Rue de la Commune*, et qui aujourd'hui est appelée rue de la Mairie. Elle avait une partie de sa façade en retour sur la place des Halles. Bâtie en colombage comme toutes les maisons du vieux Chartres, assez mal distribuée, et n'ayant rien de ce confortable que le moindre artisan recherche aujourd'hui, elle n'en est pas moins devenue plus tard le berceau d'une famille nombreuse. Telle qu'elle était pourtant, il a bien fallu qu'elle suffît

aux besoins de l'imagier, que sa position de fortune ne pouvait pas rendre exigeant. On avait d'ailleurs, à cette époque, des goûts et des habitudes plus modestes que de nos jours. C'était même une des nécessités du temps, car, dans ces petits commerces, où les bénéfices étaient des plus modiques, si la plus stricte économie n'eût pas été rigoureusement observée, la barque eût bientôt chaviré. Il aurait fallu dire adieu alors à ce peu de bien-être, inconnu en naissant, mais qu'on rêvait pour soi et les siens.

Dans une de ses spirituelles causeries publiées autrefois par le *Nouveau Journal d'Eure-et-Loir* [1], un de nos concitoyens qui, enfant, a dû faire de fréquentes visites à la maison du père Allabre, a donné une physionomie des plus vraies de ces boutiques du temps passé.

Notre chroniqueur chartrain, qui essayait de faire revivre les hommes et les choses appartenant à un passé déjà loin de nous, en reconstituant le vieux Chartres et la société de cette époque, était parvenu

---

[1] Imprimées sous le titre de : *Souvenirs d'un Chartrain*, ces causeries dues à M. Pellerin-Dobremel, ont commencé à paraître dans le *Nouveau Journal d'Eure-et-Loir*, le 11 décembre 1831 et se sont continuées jusqu'au 20 mai 1832.

Sur le désir que je lui en exprimai, l'auteur leur donna une suite dans les années 1842, 1843, 1844 et 1845 du *Journal de Chartres* (13 février 1842 au 23 octobre 1845).

à jeter un vif intérêt dans ses causeries, trop tôt interrompues. C'est en ces termes qu'il s'exprime lorsque son itinéraire le conduit à parler du *Quartier des Halles :*

## LA PLACE DES HALLES.

. . . . . . . . . . . . . . . . .

Au coin à droite de la rue de la Mairie existait une petite maison fort basse et de la plus chétive apparence. Le rez-de-chaussée était occupé par une boutique en rapport, de tous points, avec le reste de l'édifice ; au lieu de monter, comme cela devait être par mesure de salubrité, pour entrer dans cette boutique, on descendait, et pour peu qu'on fût d'une taille qui dépassât d'un pouce celle que M. de Buffon a assignée au genre humain, 5 pieds, on se sentait agréablement caresser la figure par les pieds du *Juif-Errant*, la canne du *Tambour-major de la garde des Consuls*, ou la *Bête du Gévaudan*, à cheval sur des cordes ou des perches pour sécher. — Si, afin d'arriver jusqu'au maître du logis, on était obligé de faire quelques pas, c'était au milieu de piles énormes composées de rames de *Notre-Dame-de-Liesse*, de *Crédit est mort*, et autres sujets anacréontiques. Cette maison chétive, cette boutique borgne étaient occupées par un graveur en bois, fort intelligent, qui en fesait le centre du commerce le plus étendu qu'il y eût à Chartres. Les gravures, disons mieux, les *paquans* du père Allabre jouissaient de la plus grande réputation ; vous ne pouviez entrer dans un

cabaret ou une auberge de village aux environs de Marseille, de Boulogne, de Mayence ou de Strasbourg, sans y trouver les productions de notre compatriote exposées à l'admiration des connaisseurs.

Ainsi qu'on l'a vu précédemment, l'établissement d'imagerie qui avait eu ses mauvais jours à traverser, était redevenu florissant, grâce à la tranquillité dont la France jouissait sous le nouveau régime. La fin prématurée de son chef, Marin Allabre, mort le 11 nivôse an XIII (1er janvier 1805), semblait devoir encore lui porter un coup funeste. Par le dévouement des frères, l'intelligence et l'activité de la veuve, qui, bien que née dans la plus humble des conditions, sut toujours être à la hauteur de sa tâche, la fabrique n'interrompit pas ses travaux, et, la même année, un nouveau maître, qui fut mon père, en s'unissant à la fille unique de l'imagier, lui redonna une activité que les victoires du premier empire semblaient protéger. Des nouveautés en divers genres vinrent s'ajouter à l'ancien fonds; mais l'une de ces productions qui obtint le plus de succès fut celle qui représentait l'Empereur Napoléon Ier et l'Impératrice Joséphine le jour du sacre de Leurs Majestés, revêtus, affirme l'image chartraine, des costumes qu'ils portaient le 2 décembre 1804. Cependant cette image ne parut qu'en 1808.

Près de quatre années s'étaient écoulées depuis la mémorable cérémonie, accomplie en l'église métropolitaine de Paris, et dans l'époque d'indifférence où nous vivons actuellement, il peut nous sembler que cette solennité aurait dû être oubliée; il n'en fut pas cependant ainsi. La gloire du héros qui régnait sur la France était alors à son apogée; les bulletins des victoires remportées par la Grande-Armée électrisaient tous les cœurs, aussi s'inquiétait-on peu de la régularité du dessin ou de l'infériorité du coloris. Ce que le peuple demandait, ce qu'il voulait, c'était d'avoir sous ses yeux, placée sur la muraille de sa chambre ou de son atelier, l'image personnifiant bien ou mal son souverain.

Le récépissé du dépôt de cette gravure, resté par hasard dans mes papiers de famille, m'a fait connaître l'obligation où étaient alors les fabricants de déposer directement à la Bibliothèque Impériale les œuvres qu'ils publiaient. A présent, et depuis longtemps même, par suite d'instructions nouvelles, les formalités de déclaration et de dépôt ont lieu, pour la province, au secrétariat général des Préfectures.

A titre de renseignement sur des usages qui ont disparu pour faire place à d'autres, voici en quels termes est conçue la pièce constatant le dépôt de cette grande image :

BIBLIOTHÈQUE  IMPÉRIALE.

N° 76.                Paris, ce vingt may 1808.

*JE soussigné, Conservateur des estampes et planches gravées de la* BIBLIOTHÈQUE IMPÉRIALE, *certifie que Monsieur Garnier-Allabre, fabricant de papiers peints, conformément à la loi du* 19 *juillet* 1793 (vieux style), *an* 2 *de la République, a déposé à ladite Bibliothèque deux exemplaires d'une image, gravée en bois, représentant l'Empereur et l'Impératrice au jour du sacre.*

*En foi de quoi j'ai délivré le présent certificat, pour servir et valoir ce que de raison.*

<div style="text-align:right">JOLY,<br>*Conservateur.*</div>

A l'aide de ce document, il me devenait possible de retrouver dans le riche dépôt du Cabinet des estampes une des images qui avaient fait époque dans la fabrique de Chartres. Elle y est effectivement conservée dans un grand album in-folio [1] où ont été

---

[1] Portraits de l'Empereur Napoléon I<sup>er</sup>, N a. 7. d.

réunies toutes les gravures du temps ayant pour objet de représenter l'Empereur à la cérémonie du sacre. Grâce à la complaisance qu'on est toujours sûr de rencontrer auprès des administrateurs de la Bibliothèque impériale, et tout particulièrement de notre compatriote, M. Georges Duplessis, qui s'est empressé de mettre à ma disposition l'œuvre que je cherchais, une copie de cette pièce, unique à présent, et qui dans l'épreuve originale a 84 centimètres de largeur sur 68 centimètres de hauteur, y compris la marge, reçoit ici une nouvelle publicité à laquelle elle était loin de s'attendre.

Le succès de toutes les publications de la fabrique de Chartres, passée depuis l'année 1805 sous la raison Garnier-Allabre, fut très-grand, et l'on ne comptait pas une seule bourgade en France dont les murs de quelque habitation ne fussent tapissés des produits de l'industrie chartraine. Les villes frontières d'Espagne en recevaient aussi leur contingent, et à plus d'un de nos soldats que la guerre a conduits dans ce royaume, elles ont dû rappeler la patrie absente.

En cette même année, 1808, une heureuse circonstance vint augmenter considérablement le fonds que mon père dirigeait depuis trois ans. Il se rendit acquéreur, au prix de 2,500 fr., du fonds du nommé

A. Barc, chef d'une ancienne maison qui exerçait en concurrence avec Allabre. Plusieurs voitures de bois gravés, d'ustensiles et tout ce qu'il y avait d'images fabriquées devinrent sa propriété. Par cette adjonction, le fonds de l'imagier chartrain se trouva le plus important de tous ceux connus en France à cette époque.

Ce grand amas de planches gravées, en l'obligeant immédiatement à approprier un atelier plus vaste, lui procura inévitablement des doubles emplois et le mit en possession de sujets inutiles qui avaient fait leur temps; mais combien de curieuses actualités devaient s'y rencontrer dont il n'a malheureusement été conservé aucun vestige! Le seul souvenir qui me soit resté de ces images ayant eu leur moment de vogue est celui du *Portrait de la belle Bourbonnaise,* dont la chanson, à la date du 16 juin 1768, recevait de M. de Custine, lieutenant de police, l'autorisation d'être chantée sur les places et carrefours.

La belle Bourbonnaise obtint tout d'abord les honneurs de la gravure sur cuivre, mais sa grande popularité ne tarda pas à la faire tomber dans l'imagerie à bon marché. Dans la planche que j'ai vue, les couplets de la chanson, gravés également sur bois, formaient l'entourage, et le nom du vendeur devait être Hoyau, dont la fabrique a probablement

été réunie à celle de Barc. L'immense matériel accumulé chez ce dernier, et dans lequel paraissaient se trouver les débris des anciens fonds des maîtres imagiers chartrains, vient confirmer cette hypothèse. Hoyau, qui a exercé, concurremment avec celle d'imagier, la profession de cartier, habitait comme Barc la rue des Changes; il est mort rentier à Chartres vers la fin du siècle dernier; mais je n'ai pu découvrir à quel moment sa fabrique a cessé de produire.

Un de ces anciens bois provenant de la fabrique de Barc, et resté probablement le seul, qui, s'il eût été au nombre de ceux devenus la propriété de mon père, n'existerait plus en ce moment, a été très-obligeamment mis à ma disposition par son possesseur. C'était déjà une curiosité de le retrouver, mais cette gravure me permettait en outre de donner un nouveau spécimen de l'ancienne imagerie du pays. Le *Message mystérieux*, que voici reproduit dans toute sa naïveté, me fait regretter vivement les sujets du même genre, détruits quand on renonça à ce commerce.

Enfin, grâce à une heureuse trouvaille, due cette fois encore au hasard, le fonds de Barc ne sera pas représenté par la seule pièce du *Message mystérieux*. La partie des images religieuses de sa fabrique y aura aussi son spécimen. Une épreuve raris-

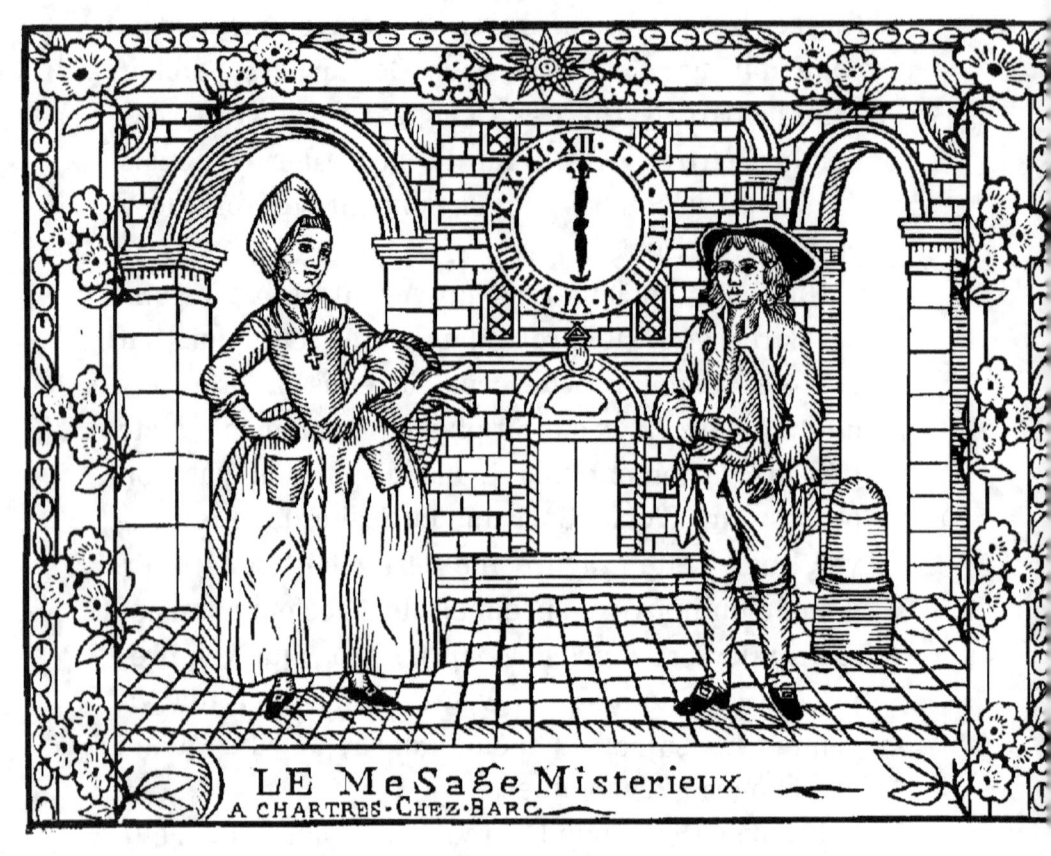

sime du temps, une *Sainte Madeleine*, achetée tout récemment à l'étalage d'un de ces bouquinistes dont les boîtes garnissent les quais de la capitale, est parvenue en ma possession.

Cette image, arrivée à propos pour combler une lacune, me rendait encore un autre service, en me fournissant un échantillon du genre d'enluminure adopté chez les maîtres imagiers chartrains. Le rouge, le jaune et le bleu dont la superposition donnait le vert, puis le brun et la couleur chair étaient les seules teintes dont ils barbouillaient leurs produits. Cette dernière couleur n'était même pas de rigueur, et l'imagerie commune, gravée sur cuivre, de la rue Saint-Jacques, à Paris, s'en affranchissait également.

———

Tout en conservant son antique pignon et restant la même quant à la forme, la modeste habitation de mon aïeul a successivement été soumise à bien des transformations. Si, sous le nouveau chef qu'un événement inattendu devait donner à la maison, elle resta toujours le siège du commerce d'images dont elle avait été le berceau, le petit débit de papeterie qui s'y faisait et la vente des papiers peints, alors dans toute sa vogue, y reçurent un grand développement. Enfin la librairie, qu'on y

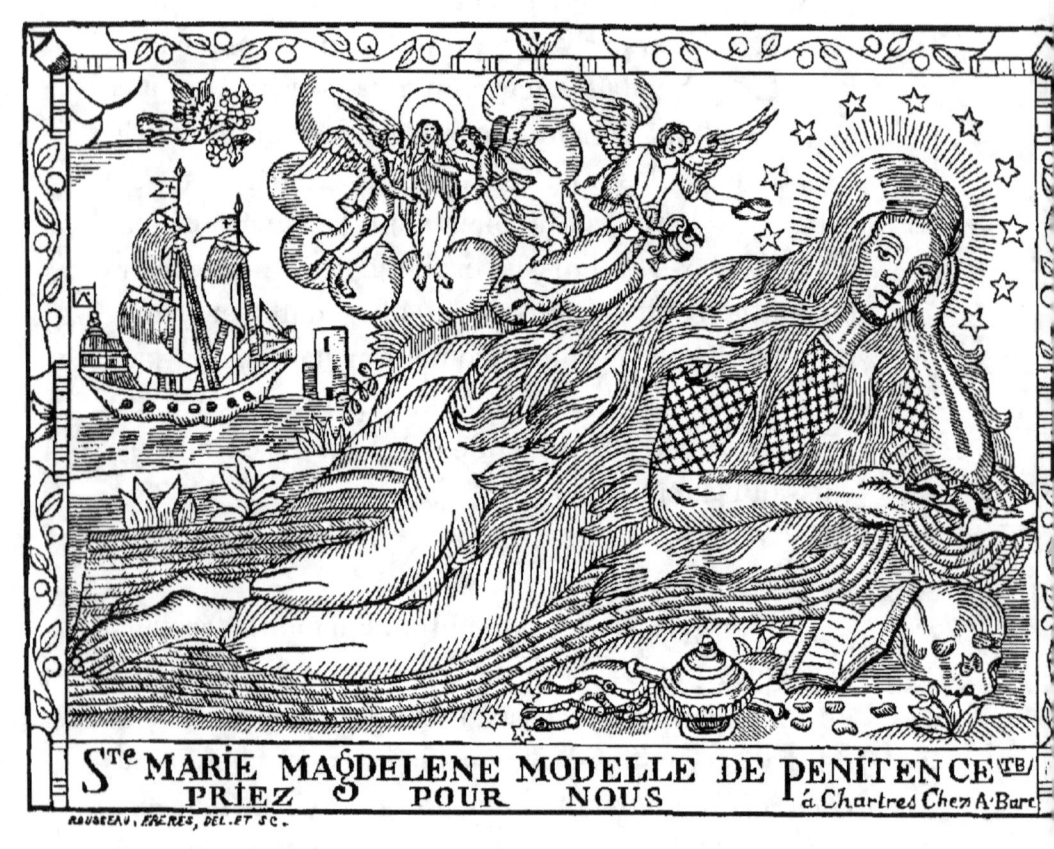

adjoignit un peu plus tard, acheva de fonder un établissement qui a tenu très-honorablement sa place dans l'industrie chartraine.

Avec son ancienne disposition, la maison de l'imagier Allabre ne se trouvait plus au niveau du progrès qui commençait à se manifester, et ses portes coupées, ses châssis à petits carreaux, jusqu'à son gigantesque auvent où trônait cette enseigne, illustrant aussi les factures de la maison,

AUX QUATRE AS.

durent disparaître pour faire place à une devanture plus moderne, tandis que la fabrique occupait déjà depuis plusieurs années un local voisin.

La photographie bien connue de *la place des Halles un jour de marché*, due à notre concitoyen, Désiré Gallas, et les souvenirs qui me sont restés des lieux que je n'avais jamais quittés, m'ont per-

SOUVENIR DU VIEUX CHARTRES.

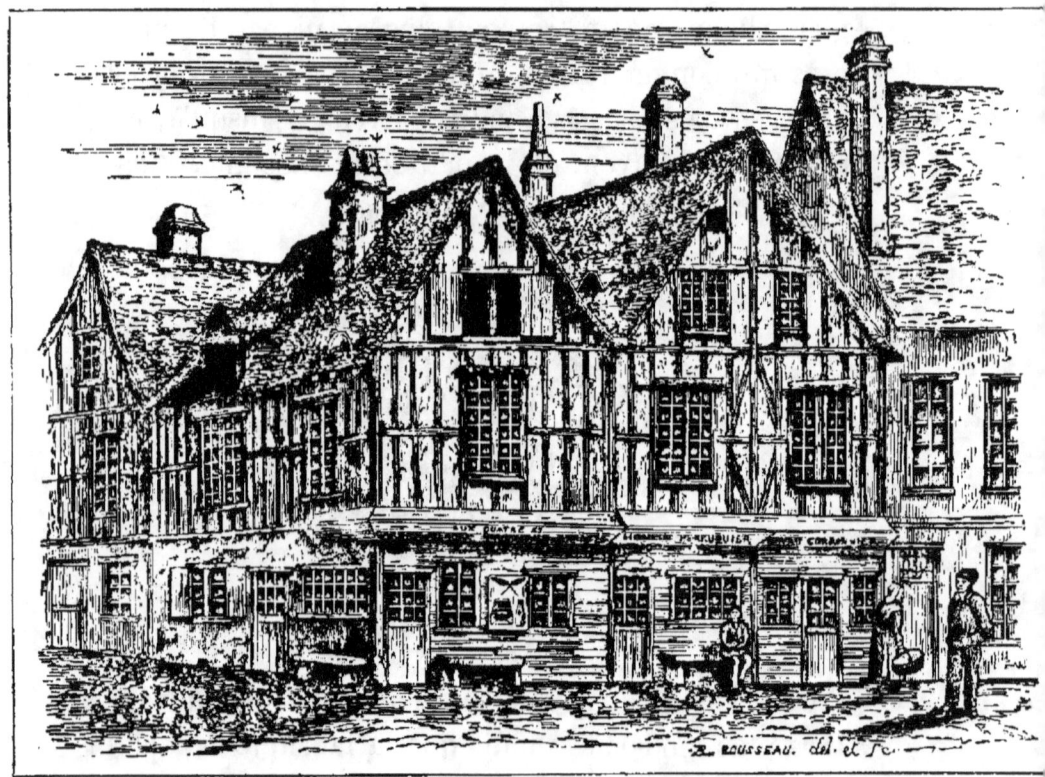

Habitation du dernier Imagier chartrain.

mis de rétablir la maison paternelle telle que je l'avais vue dans mon enfance. Ces documents, communiqués à M. Rousseau, qui s'en est fait tout à la fois le dessinateur et le graveur, ont été compris par lui avec beaucoup d'intelligence. Son œuvre, en retraçant un des souvenirs du vieux Chartres, peut servir d'enseignement à notre jeune génération, et rappeler à ceux qui, par leur position et leur fortune, seraient tentés d'oublier leur origine, que plus d'une carrière commerciale du temps de leurs ancêtres a été commencée et achevée, mais non sans un dur travail et sans de grandes privations, dans des échoppes qui ressemblaient à ce dessin.

La place des Halles avait le privilége, qu'elle a encore en partie conservé, de posséder des maisons à pignon, et malgré l'importance de son marché, la majeure partie n'en était guère occupée que par de petites industries, des auberges, des marchands de vin au bouchon et enfin par quelques cafetiers. C'était, il y a cinquante ans, les seuls hôtes qu'on y remarquait. Lorsque ces témoins d'un autre temps tendent de jour en jour à disparaitre, sans que le crayon cherche à en retracer le souvenir pour nos arrière-descendants, j'ai pensé pouvoir m'éloigner de mon sujet un instant et employer quelques lignes à décrire les habitations qui formaient le voisinage de l'imagier.

La maison contiguë, reproduite dans cette gravure, était, de père en fils, habitée par un perruquier, qui, élevé à bonne école, avait su justifier l'enseigne obligée de cette corporation : *A la Main légère*. Il y régnait à une époque où l'*art* était dans toute sa splendeur, et, par ses soins et son activité, il avait su se créer dans la ville de nombreuses pratiques. Mais le casuel, dans cette petite boutique basse, avait aussi son importance. C'était là que le roulier, le postillon et l'ouvrier venaient faire accommoder leurs queues; le vieux beau, après avoir été rajeuni par une main légère, s'y faisait donner un œil de poudre; enfin les nombreux passages de troupes que mettaient en mouvement les guerres de l'Empire, lui fournissaient un bon contingent de clientèle. Combien de grenadiers, de hussards de la garde impériale, portant également la queue et autres agréments exigés par l'ordonnance, sont venus lui confier leurs têtes et lui faire réaliser certains jours des recettes relativement importantes! Aussi l'heureux barbier, dont la boutique ne désemplissait pas, put-il profiter de son laborieux travail, quand l'heure du repos vint à sonner pour lui.

Son successeur fut un enfant du pays dont la famille, qui compte encore des descendants restés fidèles à la profession exercée par leurs pères, a été une véritable pépinière de perruquiers. Pierre

Thalbot, qu'une blessure reçue à la guerre faisait rentrer au pays, remplaça le vieux perruquier Honein. Avec ce nouveau maître qui sut, par sa bonté, et c'était du reste une qualité de tous les siens, se faire aimer de ses pratiques, la boutique ne perdit rien de son antique renommée. Mais de jour en jour, les queues disparaissaient, la houppe à poudre se reposait dans sa boîte et l'art déclinait sensiblement. L'écusson du barbier alla se réfugier dans un autre quartier, et ce fut un marchand de vin au bouchon qui vint alors occuper des lieux qui, pendant longtemps, avaient abrité une des sommités de l'honorable corporation des barbiers-étuvistes de notre ville.

Par une bizarrerie assez commune aux maisons à pignons de notre vieille cité, quelques-unes (et celle-ci était placée dans cette condition) appartenaient à deux propriétaires; le perruquier n'en possédait que la moitié. L'autre partie fut habitée plus tard par un cordonnier à titre de locataire. Dans cette seconde boutique, toute bariolée d'images, où trônait le Juif-Errant, escorté des saints patrons Crépin et Crépinien se rendant à Soissons dans leur carrosse, vivait très-patriarcalement le cordonnier Hoyau, entouré de ses disciples, mettant comme eux, non pas la main à la pâte, mais à la poix. Les temps aussi ont changé pour cette corporation. Les

cordonniers, devenus bottiers, se sont métamorphosés en artistes en chaussures, et la boutique où gazouillait le traditionnel sansonnet a fait place à d'élégants magasins d'où le *gniaffe* a disparu.

En 1836, ce souvenir du vieux Chartres tomba sous le marteau des démolisseurs. La petite boutique de l'imagier a survécu longtemps encore comme magasin de librairie; mais un beau jour ces deux habitations se sont trouvées fondues en une belle et vaste maison dont l'aspect fait désirer de voir entourer de constructions du même genre une place où se tient, pour les céréales, l'un des premiers marchés de la France.

Ces réflexions et la physionomie que j'ai tenté de conserver à cette partie du vieux Chartres m'ont éloigné de mon sujet, aussi ai-je hâte d'y revenir.

Le débit des images ne s'opérait pas par une autre voie que celle des marchands ambulants, mais le fort de la vente se faisait à des colporteurs originaires du département de la Haute-Garonne. Ces colporteurs avaient chacun sous leurs ordres quatre ou cinq enfants du pays, de tout âge et de toute taille, qu'ils décoraient pompeusement du titre de domestiques. La balle sur le dos et le rouleau d'images à la main, ils parcouraient toutes les communes, hameaux, fermes, etc. Le chef leur donnait

un petit salaire, proportionné au rang qu'ils occupaient dans leur état de domesticité; quant à la nourriture, le maître ne s'en inquiétait guère, et ce chapitre n'était jamais appelé à grossir le budget de ses dépenses. Le bon cœur des habitants des campagnes était la providence de ces pauvres enfants; le morceau de pain et la soupe toujours généreusement accordés suffisaient au petit marchand d'images, qui avait ensuite pour se reposer la litière de l'étable ou de l'écurie.

Ces enfants, traités parfois assez durement, n'ayant que des gages très-minimes, parvenaient cependant, à force de privations, à réaliser quelques économies que joyeusement, à la fin de la campagne, ils apportaient dans leurs montagnes au père et à la mère dont leur vie nomade les tenait séparés. Puis les années qui s'entassaient sur la tête de ces pauvres déshérités, les faisaient devenir maîtres à leur tour [1].

Chacun des chefs de ces caravanes avait ordinai-

---

[1] Au nombre de ces petits enfants, dans lesquels on rencontrait toujours, comme chez les maîtres qui les dirigeaient, du courage et de l'intelligence, il m'est possible d'en citer un qui a fait un rapide et honorable chemin, et qui, dans ses souvenirs d'enfant, compte la fabrique d'images de Chartres au nombre des étapes qu'il a parcourues la balle sur le dos. C'est M. Taride, fixé à Bruxelles, où, depuis un grand nombre d'années, il dirige une des plus importantes librairies de cette ville.

rement un âne à son service, pour porter le gros de la marchandise. Ainsi organisées elles sillonnaient toute la France, et les villes frontières de l'Empire recevaient aussi leurs visites.

Les images se divisaient en trois séries. La première comprenait celles désignées sous le nom de *grandes images*. Elles étaient imprimées sur quatre feuilles de papier de format dit *couronne,* qu'un collage réunissait, et mesuraient ainsi 84 centimètres sur 68, tantôt en travers et tantôt en hauteur, suivant la forme adoptée pour les représenter. Leur assortiment se composait de Christs de divers modèles, de Vierges en renom, telles que : *Notre-Dame-de-la-Couture, Notre-Dame-de-Liesse, Notre-Dame-de-Bon-Secours, Notre-Dame-de-Délivrance,* lieux de dévotion qui attiraient et attirent toujours de nombreux pèlerinages; et d'autres sujets tirés de l'histoire de l'Ancien et du Nouveau Testament : *la Création du Monde, l'Enfant-Prodigue, le Mariage de la Vierge, les douze Sybilles* ou *Vierges folles,* etc., etc.; enfin des Saints et Saintes dont les reliques, comme celles de sainte Clotilde, aux Andelys, amènent annuellement un grand concours de fidèles.

Les portraits du Christ et des Vierges se détachaient sur des fonds de diverses nuances, rouge, bleu, violet ou noir. Les images de cette dernière

couleur étaient principalement achetées dans les familles que le deuil avait visitées. Un fils, une mère trouvaient encore par là un nouveau motif de manifester leur douleur; et la Bretagne, où s'écoulait surtout une grande quantité des produits de la fabrique de Chartres, ne manquait jamais de se conformer à cette pieuse coutume.

Venaient ensuite les images du Souverain et de l'Impératrice; Napoléon Ier, avec son état-major, à la tête de sa garde, suivi d'un corps de musique, de cavaliers et de fantassins, et pour clore ce brillant défilé disposé sur quatre bandes, des batteries d'artillerie avec leurs canons et leurs caissons.

Le dépôt de cette nouveauté a été effectué le 16 décembre 1812, mais le certificat, émanant cette fois de la *Direction générale de l'Imprimerie et de la Librairie*, constate la remise de trois épreuves, au lieu de deux précédemment exigées. Le récépissé est signé : *Baron de Pommereu*, Conseiller d'État, Directeur général de l'Imprimerie et de la Librairie. Cette pièce lui donne ce titre qui devait être gravé sur l'image : *Napoléon Ier, Empereur des Français, commandant la cavalerie et l'infanterie de sa Garde d'honneur.*

La partie la plus amusante du fonds de l'imagerie, celle qui comprenait les sujets drôlatiques et que sa destinée appelait à faire l'ornement de la boutique

du cordonnier, du perruquier et des cabarets de village, n'en était pas la moins curieuse. C'est dans cette série que se trouvaient :

### CRÉDIT EST MORT.
#### Les mauvais Payeurs l'ont tué.

Cette image allégorique, dont on trouvera une reproduction dans ce chapitre, au passage consacré à l'imagerie de la rue Saint-Jacques, à Paris, était très-recherchée par les marchands de vin au bouchon. Ils en ornaient leurs cabarets, et dans leur esprit, *Crédit est mort* était une invitation à ne pas quitter les lieux avant d'avoir soldé la dépense au comptoir.

### LES DEGRÉS DES AGES.

L'espèce humaine y était figurée depuis l'enfance jusqu'à cent ans, terme présumé du voyage, sous la forme d'un escalier dont le sommet était la cinquantaine; des groupes des deux sexes le gravissaient pour le redescendre ensuite et de là gagner une éternité heureuse ou malheureuse.

### LES VÉRITABLES CRIS DE PARIS.

Le dessinateur s'était inspiré probablement, pour cette image, d'une collection de petits dessins gravés

sur cuivre qu'on rencontre assez communément dans les cabinets d'amateurs.

## LUSTUCRU

### Forgeant la tête des mauvaises Femmes.

Il lui était amené des femmes de tous les âges et de toutes les conditions. L'activité qui régnait dans les divers groupes d'ouvriers annonçait qu'il y avait rarement du chômage dans l'établissement de Lustucru, considéré sans doute alors comme d'*utilité publique*.

Cette image satirique n'était qu'une grossière imitation puisée par les imagiers dans plusieurs estampes devenues très-rares qui parurent sous Louis XIII. Elles avaient pour motif l'extravagance de certaines femmes d'alors, auxquelles on avait assigné le surnom de *précieuses*. L'apparition de ces gravures, qui préoccupa vivement la *Cour* et la *Ville*, donna lieu à un petit poëme portant pour titre : *Description du tableau de Lustucru*[1]. L'auteur, un bel esprit du temps, est resté inconnu.

---

[1] M. Edouard Fournier, en reproduisant cette pièce dans la Bibliothèque Elzévirienne, *Variétés historiques et littéraires*, tome IX, page 79, l'accompagne de la note suivante :

« Cette pièce fait partie d'une sorte de cycle plaisant, tout composé de satires du genre de celle-ci, ou de caricatures. Il date du règne

## LES PLAISIRS DE LA VENDANGE.

Cette grande composition faisait assister à la cueillette du raisin et aux plaisirs du pressoir; de nombreuses scènes trouvaient leur explication par des

---

de Louis XIII, et rien n'en a survécu chez le peuple que le nom du principal personnage, *Lustucru*. C'étoit l'époque où l'extravagance des *précieuses* faisoit croire plus que jamais à la folie des femmes. Qui donc redressera ces cervelles tortues? disoit-on. On inventa un type de forgeron à qui l'on prêta le talent nécessaire, et, pour preuve de l'incrédulité qu'on devoit avoir en ses prodiges inespérés, on l'appela comme je viens de dire. « Or, depuis cela, écrit Tallemant (2º édit., t. X, p. 203), quelque folâtre s'avisa de faire un almanach où il y avoit une espèce de forgeron, grotesquement habillé, qui tenoit avec des tenailles une tête de femme et la redressoit avec son marteau. Son nom étoit *L'Eusses-tu-cru*, et sa qualité *médecin céphalique*, voulant dire que c'étoit une chose qu'on ne croyoit pas qui pût jamais arriver que de redresser la tête d'une femme. Pour ornement il y a un âne chargé de têtes de femmes, et mené par un singe. Il en arrive par eau, par terre, de tous les côtés. Cela a fait faire mille folies. » On trouve à la Bibliothèque impériale plusieurs gravures du genre de celle dont il est ici question. Ainsi il en est une dans le *Recueil des plus illustres Proverbes*, portant le nº 2,239 du cabinet des estampes, au bas de laquelle on lit : « *Céans, M. Lustucru a un secret admirable, qu'il a rapporté de Madagascar, pour reforger et repolir, sans faire mal ni douleur, les testes des femmes acariastres, bigeardes, criardes, dyablesses, enragées, fantasques, glorieuses, hargneuses, insupportables, sottes, testues, volontaires, et qui ont d'autres incommodités, le tout à prix raisonnable, aux riches pour de l'argent et aux pauvres gratis.* » A la page 24 d'un autre volume du même cabinet, portant le nº 2,133, se trouve une image sur le même sujet. C'est l'illustre Lustucru en son tribunal. Des maris venus de tous

phrases qui, à l'exemple d'un usage suivi alors dans l'estampe et dans l'image, sortaient de la bouche des personnages. Bien que la réputation de notre vignoble ne s'étendît pas loin, il était encore assez important autrefois pour qu'on reconnût que *les Plaisirs de la Vendange* avaient une origine locale. Les costumes d'abord et les conversations

---

les coins du monde le remercient et lui offrent des présents, en reconnoissance des services qu'il leur a rendus. Mais bientôt la farce se fait tragédie; le beau sexe se venge : sur une gravure des *Illustres Proverbes* (n° 69), on voit *Lustucru massacré par les femmes*. Bien plus, elles s'en prennent aux époux ses complices; et une dernière estampe représente l'*Invention des femmes, qui font ôter la méchanceté de la tête de leurs maris*. Somaize connut cette dernière pièce, et y fit allusion dans sa comédie des *Véritables Précieuses* (Paris, Jean Ribou, 1660, in-12). On y voit un poëte qui vient réciter le commencement d'une tragédie intitulée : *La mort de Lustucru, lapidé par les femmes*. Le médecin céphalique trouve où se venger à son tour de ces pédantes. Quelqu'un lui ménage une apparition, où il leur dit bel et bien leur fait; voici le titre de cette pièce d'outre-tombe : *L'ombre de Lustucru apparue aux Précieuses, avec l'histoire de dame Lustucruc, sa femme, qui raccommode les têtes des méchants maris*, s. l. n. d., in-4°. « Eh! quoi! précieuses à la mode, leur dit-il entre autres choses, avez-vous cru que je sois sorty de ce monde-cy pour n'y plus revenir?... Réformez vostre chaussure trop haute et trop estroite, et fort incommode pour aller gagner les pardons, desquels vous avez tant besoin. Ne portez plus de si riches habits, parce qu'on diroit que l'estuy vaut mieux que ce qu'il renferme. Vous n'estes pas toutes si belles que vous croyez : vostre miroir vous en peut dire la vérité, et quelquefois les petites boettes de vostre cabinet vous fournissent une beauté empruntée qui ne passe point avec vous dans vostre lict, et que vous laissez le soir sur la toilette. »

qui mettaient ces divers groupes en action, donnaient à l'ensemble de cette image, qu'aucune autre fabrique du temps ne possédait, un parfum de terroir incontestable.

## LE GRAND DINER DE GARGANTUA.

On le voyait à une table somptueusement garnie. De nombreux écuyers en assuraient le service, et l'un d'eux lui servait sur un plateau un cochon rôti, que Gargantua prenait délicatement par la queue et dont il s'apprêtait à ne faire qu'une bouchée. Un autre des marmitons, monté dans une échelle afin de pouvoir arriver à la hauteur de la table, vidait dans un grand vase toute une hottée de salade.

## LE MONDE RENVERSÉ.

Cette image en travers, disposée en quatre bandes, contenait un grand nombre de dessins amusants, par la manière dont ils figuraient la contre-partie des choses. Le soleil, la lune et les étoiles roulaient sur la terre et dans l'eau; tandis qu'on remarquait des poissons nageant dans les airs, d'autres poissons se livraient à l'innocent plaisir de la pêche, et l'on devine à qui leurs hameçons étaient tendus; des chevaux dirigeaient des hommes au labourage, ou remplissaient l'office de maréchaux sur

d'autres qu'un licou tenait attachés à un poteau. On voyait une femme porter bravement le mousquet tandis que le mari, avec sa quenouille, tournait le rouet. Un père était occupé à bercer son enfant. Enfin des cochons, se lassant de servir de chair à saucisse, faisaient à leur tour griller des humains.

Je me contenterai de signaler l'existence de la deuxième série, composée de sujets religieux que leur dimension plaçait entre les grandes et les petites images, et dont la fabrication était presque abandonnée à l'époque où commence ce récit.

La vente des images se bornait donc à deux formats : mais si la première série de l'Imagerie restait à peu près stationnaire, il n'en était pas de même de celle qui se fabriquait sur du *papier à écolier*, dit format *pot*. Les images de cette catégorie s'établissant à moins grands frais, et la vente en étant plus considérable, il y avait un double motif pour en augmenter la collection. Presque tous les sujets religieux s'y trouvaient, ainsi qu'une grande quantité d'autres de même genre.

Quant aux images ayant un but récréatif, une certaine quantité n'existait que dans cette série; le *Juif-Errant* surtout y brillait au premier rang. Une épreuve du temps, restée l'unique peut-être, donnera mieux que tout ce qu'on pourrait dire, la

# LE VRAI PORTRAIT DU JUIF-ERRANT,

Tel qu'on l'a vu passer à Avignon le 22 Avril 1784.

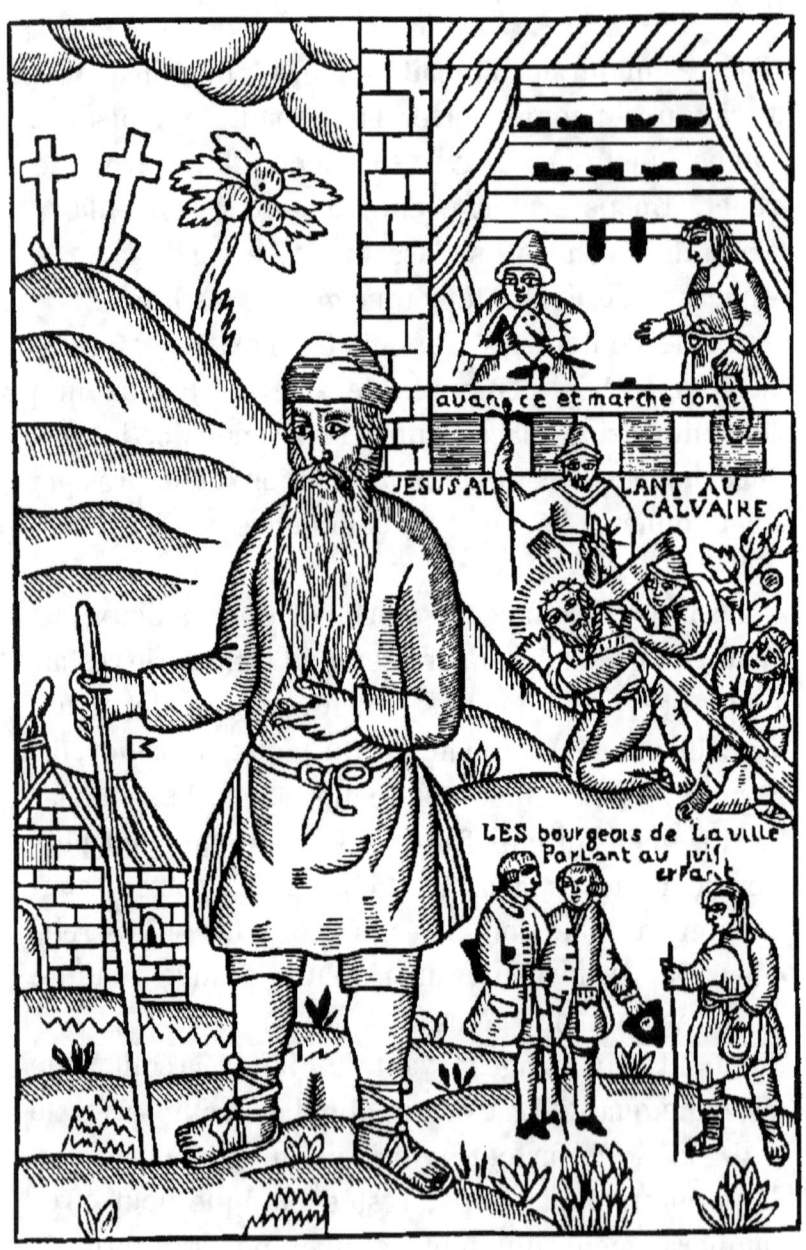

véritable physionomie de ces images populaires.

La légende de l'*Infortunée Geneviève de Brabant*, le récit de ses malheurs, détaillés tout au long dans une complainte des plus populaires, qui ne comporte pas moins de 29 couplets, était, avec le *Juif-Errant*, les *Amours d'Henriette et Damon* et les *Malheurs de Pirame et Thisbé*, les meilleurs sujets du fonds d'imagerie. On en chantait les complaintes à la veillée, et à leur récit plus d'une jeune fille s'apitoyait sur le sort de cette pauvre Geneviève, née comtesse, et, ajoute la légende chantante, « d'une grande noblesse », dont l'infâme Golo, qui n'avait pu la séduire, avait résolu la perte. Les amours contrariées des deux autres héroïnes recueillaient aussi plus d'une marque de sympathie de l'auditoire du *veillon*[1]. L'image de Geneviève de Brabant, que je n'ai pas voulu séparer de sa naïve complainte, fait encore partie des débris de ces souvenirs d'un autre temps. Comme le *Juif-Errant*, elle est l'œuvre du burin de Louis Allabre.

[1] Le mot *veillon* employé ici paraît avoir une origine locale. On se rend au veillon, dans nos campagnes beauceronnes, comme la bourgeoisie va en soirée dans les villes. Le lieu où il se tient est ordinairement l'étable, où les femmes et la jeunesse se réunissent pour travailler pendant les longues soirées d'hiver. On y devise de choses et d'autres, les cancans du village s'y produisent, et les complaintes et les chansons viennent aussi aider à attendre l'heure où chacun rentre au logis pour se coucher.

## SAINTE GENEVIEVE DE BRABANT.

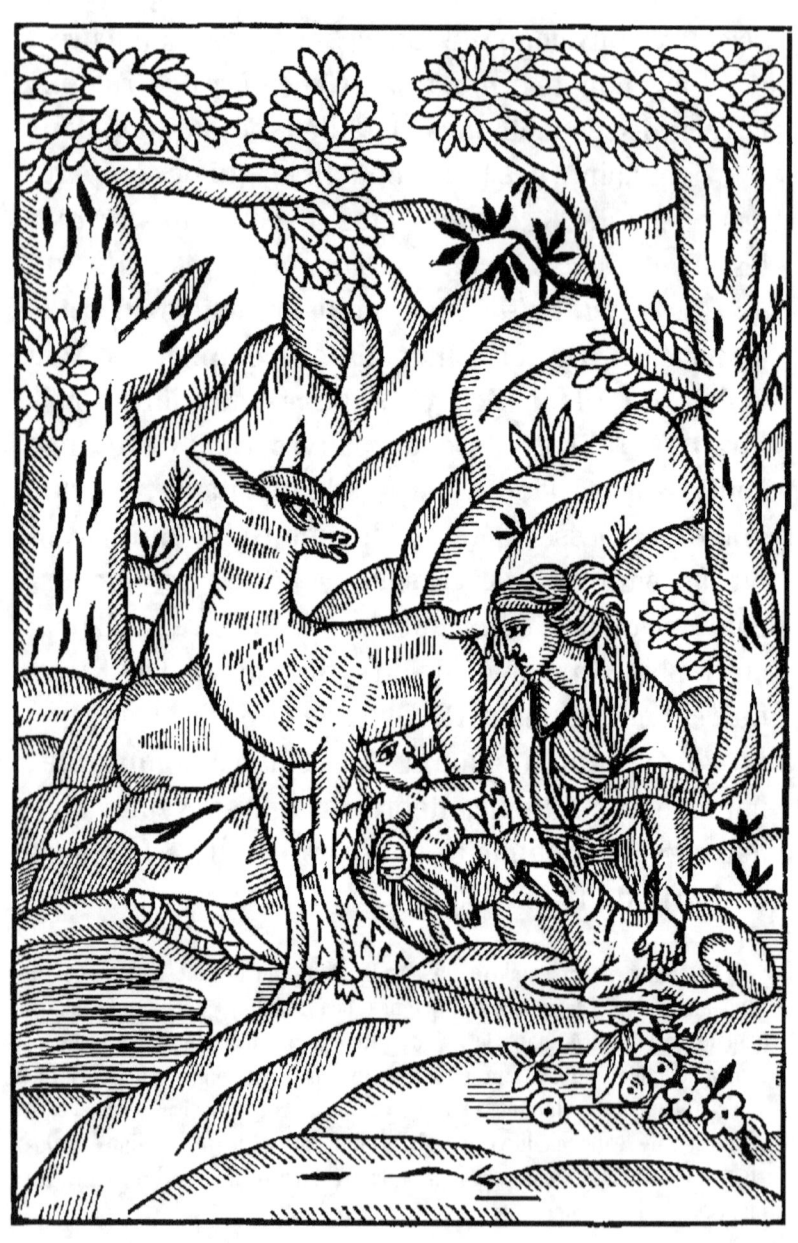

## CANTIQUE
### DE SAINTE GENEVIÈVE DE BRABANT.

Musique recueillie et transcrite avec piano, par E. SIMONNOT.

tes-se, De grande no-blesse: Née du Bra-bant, É-tait as - su - ré - ment.

 Geneviève fut nommée au baptême;
Ses père et mère l'aimaient tendrement;
La solitude prenait d'elle-même,
Donnant son cœur au Sauveur Tout-puissant:
  Son grand mérite
  Fit qu'à la suite,
Dès dix-huit ans, fut mariée richement.

 En peu de temps s'éleva grande guerre :
Son mari, seigneur du Palatinat,
Fut obligé, pour son honneur et gloire,
De quitter la comtesse en cet état,
  Étant enceinte
  D'un mois sans feinte,
Fait ses adieux, ayant les larmes aux yeux.

 Il a laissé son aimable comtesse,
Entre les mains d'un méchant intendant,
Qui la voulut séduire par finesse,
Et l'honneur lui ravir subtilement;
  Mais cette dame,
  Pleine de charme,
N'y voulut consentir aucunement.

Ce malheureux accusa sa maîtresse
D'avoir péché avec son écuyer.
Le serviteur fit mourir par adresse,
Et la comtesse fit emprisonner.
      Chose assurée,
      Est accouchée,
Dans la prison, d'un beau petit garçon.

Le temps finit toute cette grande guerre,
Et le seigneur revint en son pays.
Golo s'en fut au devant de son maître,
Jusqu'à Strasbourg accomplir son envie;
      Ce téméraire
      Lui fit accroire
Que sa femme adultère avait commis.

Étant troublé de chagrin dans son âme,
Il ordonna à Golo, ce tyran,
D'aller, au plus tôt, faire tuer sa dame,
Et massacrer son petit innocent.
      Ce méchant traître,
      Quittant son maître,
Va, d'un grand cœur, exercer sa fureur.

Ce bourreau de Geneviève si tendre,
La dépouilla de ses habillements;
De vieux haillons la fit vêtir et prendre
Par deux valets fort rudes et très-puissants.
      L'ont emmenée,
      Bien désolée,
Dans la forêt, avec son cher enfant.

Geneviève, approchant du supplice,
Dit à ses deux valets, tout en pleurant :
Si vous voulez me rendre un grand service,
Faites-moi mourir avant mon cher enfant,
  Et sans remise,
  Je suis soumise
A votre volonté présentement.

La regardant, l'un dit : Qu'allons-nous faire?
Quoi ! un massacre ! je n'en ferai rien ;
Faire mourir notre aimable maîtresse,
Peut-être un jour nous fera-t-elle du bien !
  Sauvez-vous, dame
  Pleine de charme,
Dans ces forêts, qu'on ne vous voie jamais !

Celui qui a fait grâce à sa maîtresse
Dit : je sais bien comment tromper Golo ;
La langue d'un chien nous faut, par finesse,
Prendre et porter à ce cruel bourreau.
  Ce traître infâme,
  Dedans son âme,
Dira : c'est cell' de Gen'viève au tombeau.

Au fond d'un bois, dedans une carrière,
Geneviève demeura pauvrement,
Étant sans pain, sans feu et sans lumière,
Ni compagnie que son très-cher enfant ;
  Mais l'assistance,
  Qui la substante,
C'est le bon Dieu qui la garde en ce lieu.

Elle fut visitée par une pauvre biche,
Qui, tous les jours, allaitait son enfant ;
Tous les oiseaux chantent et la réjouissent,
L'accoutumant à leur aimable chant.
     Les bêtes farouches
      Près d'elle se couchent,
Divertissant elle et son cher enfant.

Voilà son mari qui est en grande peine,
Dans son château consolé par Golo ;
Ce n'est que jeux, que festins qu'on lui mène ;
Mais ces plaisirs sont très-mal-à-propos,
     Car dans son âme,
      Sa chère dame
Ce châtelain pleure avec grand chagrin.

Jésus-Christ a découvert l'innocence
De Geneviève, par sa grande bonté.
Chassant dans la forêt en diligence,
Le comte, des chasseurs, s'est écarté
     Après la biche,
      Qui est nourrice
De son enfant, qu'elle allaitait souvent.

La pauvre biche se sauve au plus vite
Dedans la grotte, auprès de l'innocent :
Le comte, aussitôt, faisant la poursuite,
Pour l'attirer de ce lieu promptement,
     Vit la figure
      D'une créature,
Qui était auprès de son cher enfant.

Apercevant dans cette grotte obscure,
Cette femme couverte de cheveux,
Lui demanda : qui êtes-vous, créature?
Que faites-vous dans ce lieu ténébreux?
  Ma chère amie,
  Je vous en prie,
Dites-moi donc, s'il vous plaît, votre nom.

Geneviève, c'est mon nom, d'assurance,
Née du Brabant, où sont tous mes parents,
Un grand seigneur m'épousa sans doutance,
Dans son château m'emmena promptement;
  Je suis comtesse,
  De grand'noblesse,
Mais mon mari fait de moi grand mépris.

Il m'a laissée, étant d'un mois enceinte,
Entre les mains d'un méchant intendant,
Qui a voulu me séduire par contrainte,
Et puis me faire mourir vilainement.
  De rage félonne,
  Dit à deux hommes,
De me tuer, moi et mon cher enfant.

Le comte ému, reconnaissant sa femme,
Dedans ce lieu, la regarde en pleurant :
Quoi! est-ce vous, Geneviève, chère dame!
Pour qui je pleure il y a si longtemps!
  Mon Dieu! quelle grâce,
  Dans cette place,
De rencontrer ma très-chère moitié.

Ah! que de joie! au son de la trompette,
Voici venir la chasse et les chasseurs,
Qui reconnurent le comte, je proteste,
A ses côtés et sa femme et son cœur.
   L'enfant, la biche,
    Les chiens chérissent,
Les serviteurs rendent grâce au Seigneur.

Tous les oiseaux et les bêtes sauvages
Regrettent Geneviève par leur chant,
Pleurent et gémissent par leurs doux ramages,
En chantant tous d'un ton fort languissant,
   Pleurant la perte
    Et la retraite
De Geneviève et de son cher enfant.

Ce grand seigneur, pour punir l'insolence
Et la perfidie du traître Golo,
Le fit juger par très-juste sentence,
D'être écorché tout vif par un bourreau.
   A la voirie,
    L'on certifie,
Que son corps y fut jeté par morceaux.

Fort peu de temps notre illustre princesse
Resta vivante avec son cher mari ;
Malgré ses chères et tendres caresses,
Elle ne pensait qu'au Sauveur Jésus-Christ.
   Dans sa chère âme,
    Remplie de flammes,
Elle priait Dieu tant le jour que la nuit.

Elle ne pouvait manger que des racines
Dont elle s'était nourrie dans les bois,
Ce qui fait que son mari se chagrine,
Offrant toujours des vœux au Roi des Rois,
  Qu'il s'intéresse
  De sa princesse,
Qui suivait si austèrement ses lois.

 Puissant Seigneur, par amour je vous prie,
Puisqu'aujourd'hui il nous faut nous quitter,
Que mon cher fils, ma douce compagnie,
Tienne toujours place à votre côté ;
  Que la souffrance
  De son enfance
Fasse preuve de ma fidélité.

 Geneviève, à ce moment, rendit l'âme
Au Roi des Rois, le Sauveur tout-puissant ;
Benoni de tout son cœur et son âme,
Poussait des cris terribles et languissants,
  Se jetant par terre,
  Lui et son père,
Se lamentant, pleurant amèrement.

 Du ciel alors sortit une lumière,
Comme un rayon d'un soleil tout nouveau,
Dont la clarté dura la nuit entière :
Rien n'apparut au monde de plus beau.
  Les pauvres et riches,
  Jusqu'à la biche,
Tout a suivi Geneviève au tombeau.

Pour conserver à jamais l'innocence
De Geneviève, accusée par Golo,
La pauvre biche veut, par sa souffrance,
Le prouver par un miracle nouveau,
  Puisqu'elle est morte,
  Quoiqu'on lui porte,
Sans boire ni manger, sur le tombeau.

---

Le Juif-Errant ne doit pas à l'imagerie seulement la grande popularité dont il jouit. Plusieurs recueils imprimés dans notre temps ont admis sa complainte, et, comme publicité de luxe, la vieille légende a reçu les honneurs de l'illustration dans la charmante collection de l'éditeur Delloye parue sous le titre de *Chants et Chansons populaires de la France*. Quelques années plus tard, notre célèbre artiste, Gustave Doré, traduisait en pages sublimes le vieux récit légendaire. Les cabinets d'amateurs le possèdent donc sous toutes ces formes. Mais la même célébrité n'est pas venue s'emparer des *Malheurs de Pyrame et Thisbé* et des *Amours de Damon et Henriette*. Leurs complaintes ne se rencontrent qu'avec l'ima-

---

[1] *La légende du Juif-Errant*, composition et dessins par Gustave Doré, gravés sur bois par Rouget, Jahyer et Gauchard. Poëme avec prologue et épilogue, par Pierre Dupont. Préface et notice bibliographique, par Paul Lacroix (bibliophile Jacob); avec la ballade de Béranger mise en musique par Ernest Doré. Grand in-folio. — Paris, à la librairie du *Magasin pittoresque*, quai des Grands-Augustins, 29.

ge que les curieux dédaignent de collectionner. En donnant asile dans ce volume à ces deux pièces, avec les airs langoureux sur lesquels je les ai entendu chanter dans mon enfance [1], j'ai pensé combler une lacune dans cette partie de la littérature à l'usage du peuple, qui portait du moins avec elle un enseignement honnête et moral, dont le *Pied qui r'mue* et *Rien n'est sacré pour un sapeur* nous ont bien éloignés.

J'aurais voulu aussi agrandir le cadre de ces souvenirs d'un autre temps en joignant aux romances de Pyrame et Thisbé et de Damon et Henriette, les naïfs dessins que ces deux sujets avaient inspirés à l'imagerie chartraine. Mais ils ont subi le même sort que tant d'autres curieuses vieilleries. Et lorsque je pense qu'il m'eût été si facile de les conserver, l'impossibilité de les retrouver à présent ne peut qu'ajouter à mes regrets.

Enfin il y aurait eu encore un point à éclaircir pour ces poésies populaires, qui ont pour elles la consécration d'un succès de près d'un siècle, c'était

---

[1] La transcription et l'accompagnement pour piano des vieux airs renfermés dans ce volume, qui tous se font remarquer par leur ton monotone et mélancolique, en rapport du reste, avec les romances, cantiques et complaintes pour lesquels ils ont été faits, sont dus à M. E. Simonnot, compositeur distingué, devenu depuis peu l'un de nos concitoyens.

celui qui en eût dévoilé les auteurs. En les mettant au jour, ils étaient loin de penser faire des œuvres aussi durables; et, en présence des milliers d'exemplaires déjà vendus, de ceux qui se vendront encore, combien ces pauvres poètes auraient béni la loi sur la propriété littéraire si, de leur vivant, elle eût été décrétée.

## LES MALHEURS
### DE PYRAME ET THISBÉ.

Musique recueillie et transcrite avec piano, par E. SIMONNOT.

Babylone est le lieu
Où ils vinrent tous deux,
D'une illustre famille ;
Ils étaient si parfaits
Qu'on disait qu'ils étaient
Les plus beaux de la ville.

Tous deux remplis d'appas,
Ils ne se virent pas
Qu'aussitôt ils s'aimèrent ;
Dès leurs plus tendres ans,
Par des jeux innocents,
Leurs amours se formèrent.

Mais autant ils s'aimaient,
Autant ils redoutaient
Des parents inflexibles,
Qui, par division,
Empêchaient l'union
De ces amants sensibles.

Une épaisse cloison
Séparait leurs maisons ;
Mais dans cette clôture,
Sans qu'on en sache rien,
Trouvèrent le moyen
D'y faire une ouverture.

Ils se parlaient toujours
De leurs tendres amours.
Alors, de part et d'autre,
Pyrame dit un jour :
Quel fruit de notre amour,
Et quel sort est le nôtre ?

Que ferons-nous tous deux
Dans ce jour malheureux,
Ne vivant plus tranquilles ?
Crois-moi, chère moitié,
Viens, ma chère Thisbé,
Abandonnons la ville.

Dès que le jour, enfin,
Sera sur son déclin,
Que la nuit prendra place,
Épions le moment,
Et profitons du temps
Pour finir nos disgrâces.

Je le veux, dit Thisbé,
Puisque j'ai succombé
A votre amour extrême ;
Je ne m'en défends point,
Et je veux sur ce point
Vous montrer combien j'aime.

Qui sera le premier
Dessous ce grand mûrier,
Dans cette vaste plaine ;
De là nous conclurons,
Et nous commencerons
A finir notre peine.

L'Amour, qui les guidait,
Augmentait en effet
Leur dévouement sincère ;
Ils disaient tour à tour :
Soleil, finis ton cours.
Raccourcis ta carrière !

Thisbé, c'est aujourd'hui
Que j'obtiendrai le prix
De toute ma tendresse ;
Par un lien si doux
Nous deviendrons époux,
Ma charmante maîtresse.

Evitons le courroux
De nos parents jaloux,
Lui disait-il, ma chère.
Chacun, de son côté,
Se vole un doux baiser,
Puis ils se séparèrent.

Thisbé, voyant la nuit,
Est sortie du logis,
Comme une tourterelle
Qui se plaint tendrement,
Et qui s'en va cherchant
Sa compagne fidèle.

Entrant dans la forêt,
Sans crainte, sans effroi,
Et n'y trouvant personne ;
Mais un moment après
Qu'elle fut dans ce bois,
Survint une lionne.

Elle en eut si grand'peur
Qu'aussitôt, dans son cœur,
Une frayeur mortelle
La prend, comme un vaisseau,
Allant au gré de l'eau,
Qui balance et chancelle.

Elle fut se cacher
Dans le creux d'un rocher,
Pour éviter sa rage ;
Mais son voile, à l'instant,
Emporté par le vent,
Resta sur le passage.

L'animal altéré,
Étant défiguré,
Par sa gueule sanglante,
Fut apaiser dans l'eau
Du plus prochain ruisseau.
La soif qui le tourmente.

Il aperçoit, hélas !
Le voile sur ses pas,
Le prend et le déchire,
L'ayant ensanglanté,
Et s'étant contenté,
Le laisse et se retire.

Pyrame accourut voir,
Étant au désespoir,
Du sang il suit la trace ;
Puis, poussant de grands cris :
Malheureux que je suis,
Que faut-il que je fasse ?

Hélas ! je suis perdu,
C'est son voile étendu
Que j'aperçois par terre.
Traître, malheureux sort,
Voudrais-tu donc encore
Me déclarer la guerre ?

Étouffant de sanglots,
Ramassant les morceaux
Du voile tout en pièces ;
Et, mourant de douleur,
L'arrose de ses pleurs,
Le baise et le caresse.

Dans ses réflexions,
Se livre à l'abandon,
La douleur l'accompagne,
Le chagrin, la fureur,
De prévoir le malheur
De sa chère compagne.

Elle m'avait bien dit :
J'emporterai le prix
Du départ favorable.
Sans craindre le hasard,
La première elle part
A l'endroit détestable.

Où es-tu donc, Thisbé ?
Je t'aurais préservée
Des griffes de la bête.
Lions, accourez tous,
Dans votre affreux courroux,
Venez contre ma tête !

Que dis-je! le secours
Des lions et des ours
Ne m'est point nécessaire :
Sans attendre plus tard,
Ma main et mon poignard
Finiront ma carrière.

Il prend incontinent
Son poignard; à l'instant,
Il s'en frappe et s'en perce ;
Son sang, à gros bouillons,
Arrose le gazon,
Puis tombe à la renverse.

Son sang rejaillissant
Rougit le mûrier blanc,
Cet arbre de délices,
Seul présent au forfait,
Témoin de ses bienfaits,
Le fut de son supplice.

Thisbé, encore troublée,
Mais s'étant rassurée
Par son amour extrême,
Fut, d'un pas vigilant,
En cherchant son amant,
Partout dedans la plaine.

Et ne le voyant pas
Paraître sur ses pas,
Elle pleure et se lamente,
Faisant le long du bois
Sonner sa triste voix,
D'une façon touchante.

Pyrame, où êtes-vous?
Quoi! me trahissez-vous?
Seriez-vous infidèle,
Après m'avoir promis
D'être toujours unis
D'une flamme éternelle?

Ayant longtemps cherché
Parmi l'obscurité,
Elle fondait en larmes;
Ne sachant où aller,
S'approche, sans penser,
Du lieu de ses alarmes.

Voyant sous le mûrier
Un corps ensanglanté,
Sitôt elle frissonne :
Quoique tremblante encor,
En s'approchant du corps,
Reconnut la personne.

Quel spectacle odieux
S'apparut à ses yeux!
Ah! quel affreux supplice!
Le pouls, le sang, la voix,
Tout lui manque à la fois,
Et ses pieds s'affaiblissent.

En voyant cet amant
Qu'elle aimait tendrement,
Qui respirait encore,
Elle tomba sur lui,
Croyant sauver la vie
A l'objet qu'elle adore.

Quel fut le noir souci
Qui troubla ton esprit,
Réponds-moi, cher Pyrame!
Tu ne me réponds pas,
Quoi donc! n'entends-tu pas
Celle qui tient ton âme?

Je suis ta chère Thisbé,
M'aurais-tu oublié,
Mon cher époux, dit-elle?
Il poussa un soupir,
C'est tout ce qu'il put dire,
En lui montrant son voile.

A ce mot de Thisbé,
Il se sent ranimé,
Il ouvre la paupière,
Et dès qu'il aperçut
L'objet qui lui parut,
Il perdit la lumière.

Elle dit à l'instant :
Ah! malheureux amant,
Te voilà la victime,
Mon voile t'a trompé;
Tu m'as crue dévorée,
Je connais ton estime.

Puisque tu meurs pour moi,
Je veux mourir pour toi,
Par le même supplice ;
Mon bras est assez fort,
Et mon cœur est d'accord
Pour un tel sacrifice.

D'un cœur très-animé,
Elle arrache l'épée
De son très-cher Pyrame ;
Pour terminer son sort,
S'en met la pointe au corps,
Puis tombe sur la lame.

Voyez, parents cruels,
Nos malheurs mutuels :
Faites-nous mettre ensemble
Dans le même tombeau ;
Qu'un lien aussi beau
Pour jamais nous rassemble.

Ne privez point les cœurs
Des plus douces faveurs
Sitôt qu'ils sont en âge ;
Car, forçant leur penchant,
Vous leur faites souvent
Un funeste partage.

## LES AMOURS
### DE DAMON ET HENRIETTE.

Musique recueillie et transcrite avec piano, par E. SIMONNOT.

Jeu-nes-se trop co-quet-te, É-cou-tez la le-çon Que vous fait Hen-ri-et-te, Et son amant Da-mon; Vous ver-rez leurs mal-heurs Vain-cus par la cons-tan-ce, Et leurs sen-si-bles cœurs Re-

ce-voir ré-com - pen - se.

Henriette était fille
D'un baron de renom ;
D'ancienne famille
Était le beau Damon ;
Il était fait au tour,
Elle était jeune et belle,
Et du parfait amour
Ils étaient le modèle.

Damon, plein de tendresse,
Un dimanche matin,
Ayant ouï la messe
D'un père capucin,
S'en fut chez le baron,
D'un air civil et tendre :
Je m'appelle Damon,
Que je sois votre gendre.

Mon beau galant, ma fille
N'est pas faite pour vous,
Car derrière une grille
Dieu sera son époux.
J'ai des meubles de prix,
De l'or en abondance,
Ce sera pour mon fils,
J'en donne l'assurance.

Ah ! gardez vos richesses,
Monsieur, et votre bien,
Je vous fais la promesse
De n'y prétendre rien :
Comme vous j'ai de l'or,
Tout ce que je souhaite,
Et de tous vos trésors
Je ne veux qu'Henriette.

Ce vieillard malhonnête
S'en fut sur ce propos,
En secouant la tête
Et lui tournant le dos.
Comme un père inhumain,
Traîna, la nuit suivante,
Dans un couvent, bien loin,
La victime innocente.

Hélas ! quel triste orage
Pour ces tendres amants !
Que ce cruel partage
Leur cause de tourments !
Damon a beau chercher
Sa très-chère Henriette,
Mais il ne peut trouver
Le lieu de sa retraite.

L'abbesse prend à tâche
De lui tourner l'esprit,
Lui parlant sans relâche
Et de règle et d'habit :
Prends le voile au plus tôt,
Ornes-en donc ta tête,
Et les anges d'en haut
En chanteront la fête.

Ah ! madame l'abbesse,
Ramassez vos bandeaux,
Je ne puis par faiblesse
Tomber dans vos panneaux :
A un sort plus heureux
Le dieu d'amour m'appelle ;
Damon a tous mes vœux,
Je lui serai fidèle.

On envoie d'Allemagne
Une lettre au baron,
Lui mandant que Guillaume
Vient de perdre son nom.
Dans un sanglant combat
Montra son grand courage,
Mais un seul coup dompta
Ce guerrier redoutable.

En lisant cette lettre
Poussait mille soupirs,
Pleurant avec tendresse
La mort de son cher fils.
J'avais, dit-il, gardé
Pour toi bien des richesses,
Mais le ciel a vengé
Le malheur d'Henriette.

Le lendemain, à la grille,
Henriette il fut voir,
Lui dit : Ma pauvre fille,
Je meurs de désespoir ;
Le ciel me punit bien
De mon trop de rudesse ;
Mais tu n'y perdras rien,
Je te rends ma tendresse.

Qu'avez-vous donc, cher père,
Qui vous chagrine tant ?
Ma fille, ton pauvre frère
Est mort en combattant,
En défendant le roi
Au pays d'Allemagne,
Et je n'ai plus que toi
Pour être ma compagne.

Or, en ce moment même :
Ah ! mon père, arrêtez !
Celui que mon cœur aime,
Vous me le donnerez ?
Depuis longtemps, hélas !
Ma fille, en Italie,
On dit qu'à Castella
Il a perdu la vie.

Cruelle destinée !
Quoi ! mon amant est mort !
Sa vie est terminée,
Et moi je vis encore !
Destin trop rigoureux,
Et vous, père barbare,
Votre insensible cœur
A jamais nous sépare.

Adieu donc, mon aimable,
Je ne te verrai plus;
Ton souvenir m'accable,
Tes soins sont surperflus;
Adieu, cher tourtereau,
Ta chère tourterelle
Au-delà du tombeau,
Te restera fidèle.

Ah! madame l'abbesse,
Donnez-moi un habit,
Un saint désir me presse
D'être de vos brebis:
Coupez mes blonds cheveux,
Dont j'eus un soin extrême;
Arrachez-en les nœuds,
J'ai perdu ce que j'aime.

Adieu donc, mon cher père,
Et toutes mes amies,
Dedans ce monastère
Je veux finir ma vie;
Passer mes tristes ans
Sous un habit de nonne;
Prier pour mes parents;
Que le ciel leur pardonne.

La voilà donc novice,
Le grand dommage, hélas!
Que sous un noir cilice
Soient cachés tant d'appas.
Son père veut encore
L'arracher de la grille,
Mais son amant est mort
Elle veut rester fille.

Or, justement la veille
De sa profession,
Écoutez la merveille,
Digne d'attention:
En tout lieu on publie:
Qu'un captif racheté
Revient de la Turquie,
Jeune et de qualité.

On parle dans la ville
D'un captif si beau;
D'une façon civile
Chacun lui fait cadeau.
Les dames dont les cœurs
Sont tendres de nature,
Versent toutes des pleurs
Sur sa triste aventure.

L'abbesse, curieuse,
A son tour veut le voir;
Chaque religieuse
Se transporte au parloir:
Un secret mouvement
Y conduit Henriette,
Qui ordinairement
Restait en sa chambrette.

Beau captif, dit l'abbesse,
Quel est votre malheur?
A vous je m'intéresse.
Madame, trop d'honneur,
Je ne puis maintenant
Vous dire comm' je me nomme,
Apprenez seulement
Que je suis gentilhomme.

J'aimais d'amour fidèle
Une jeune beauté ;
La jeune demoiselle
M'aimait de son côté,
Mais son père inhumain
Autrement en ordonne,
Et m'enlève un matin
Cette aimable personne.

Où l'a-t-il donc cachée,
Ce père rigoureux ?
Sept ans je l'ai cherchée
En cent différents lieux.
Par tous pays je cours,
Cherchant sans espérance,
Celle qui doit un jour
Terminer ma souffrance.

Pris par un vieux corsaire,
Il me vend sans pitié,
Et d'un cœur débonnaire
J'ai gardé l'amitié ;
Mais sa fille enchantée,
Quoique charmante, belle,
Me voulait épouser,
Pour moi, quelle nouvelle !

Enfin, de mes refus
Cette fille se rebute ;
Pendant un an et plus
Elle me persécute,
Et son ordre m'oblige
A de rudes travaux ;
Leur souvenir m'afflige
En vous disant ces mots.

C'était fait de ma vie,
J'en désirais la fin,
Quand le ciel en Turquie
Conduit les Mathurins ;
Ils brisent mes liens,
Au patron ils m'achètent ;
Pour moi le jour n'est rien
Sans ma chère Henriette.

La novice éperdue
Succombe à ce discours ;
Chaque sœur se remue
Pour lui donner secours ;
Elle ouvre un œil mourant,
Disant toute tremblante :
Damon, mon cher amant,
Tu revois ton amante.

A la voix de la fille,
Damon perd la raison ;
Il veut forcer la grille,
Ou brûler la maison ;
Et, pour le retenir,
Il faut qu'on lui promette
De lui faire obtenir
Sa constante Henriette.

Le vieux baron arrive
Pour la profession ;
Une amitié si vive
Lui fait compassion ;
Le voilà consentant
De signer l'alliance ;
Il veut dès ce moment
Combler leur espérance.

| | |
|---|---|
| L'on fit ce mariage | Après tant de douleurs, |
| Tout en solennité, | De traverses et de gênes, |
| Leurs parents de tout âge, | L'on unit ces deux cœurs, |
| Chacun s'y est trouvé. | Récompensant leurs peines. |

Si le hasard ne m'a pas mis en possession des dessins originaux dont le texte de ces deux romances fait revivre le souvenir, je n'ai pas été mieux servi dans mes recherches à l'égard des sujets de piété, qui formaient la majeure partie de l'imagerie chartraine.

La Passion du Sauveur y figurait par plusieurs Christ en croix de divers dessins; mais les Vierges surtout s'y rencontraient nombreuses. Les principales étaient *Notre-Dame du Rosaire*, *Notre-Dame des Sept-Douleurs*, *Notre-Dame de la Couture*, et enfin *Notre-Dame de Liesse*, qui était représentée entourée de nombreux *ex-voto*, attestant la faveur dont elle jouissait auprès de Dieu et les nombreuses guérisons obtenues par son intercession. Le grand débit de cette image tenait au renom attaché à son pèlerinage et encore à la touchante légende qui donna origine à son sanctuaire, et qu'un cantique en trente-un couplets, sur l'air de *Damon et Henriette*, racontait naïvement. Son succès dans les campagnes égalait celui de la complainte sur les malheurs de *Geneviève de Brabant*.

D'autres images pieuses, telles que : *Jésus et la Samaritaine*, le *Baptême de Jésus-Christ*, *Joseph expliquant les songes*, l'*Enfant Prodigue*; des saints et des saintes célèbres, comme *saint Pierre, saint Alexis, saint Hubert, saint Julien, saint Maur* qui est à Anneau, en Beauce, l'objet d'une grande vénération; *sainte Anne, sainte Catherine, sainte Marie-Madeleine, sainte Thérèse, sainte Clotilde*, ayant, presque tous, leurs cantiques particuliers, complétaient, avec beaucoup d'autres sujets que j'oublie, un assortiment qui permettait facilement aux colporteurs de s'approvisionner.

Une épreuve originale de l'un de ces anciens bois, Notre-Dame de la Couture, est l'unique pièce que j'ai pu retrouver. Cette Vierge, dont le principal sanctuaire est établi à Bernay (Eure), et que de dévots pèlerins ne manquent pas d'invoquer dans les maux qui les affligent (particulièrement autrefois contre la possession du diable), n'avait pas de cantique qui lui fût propre : une oraison et quelques chants pieux accompagnaient l'image de la Madone.

C'est à ce peu de renseignements que s'arrêtent mes souvenirs sur la série des images religieuses. Il me reste à traiter maintenant la partie où se rencontraient les sujets amusants ou tragiques, et ceux enfin que les événements politiques pouvaient amener.

# NOTRE-DAME DE LA COUTURE.

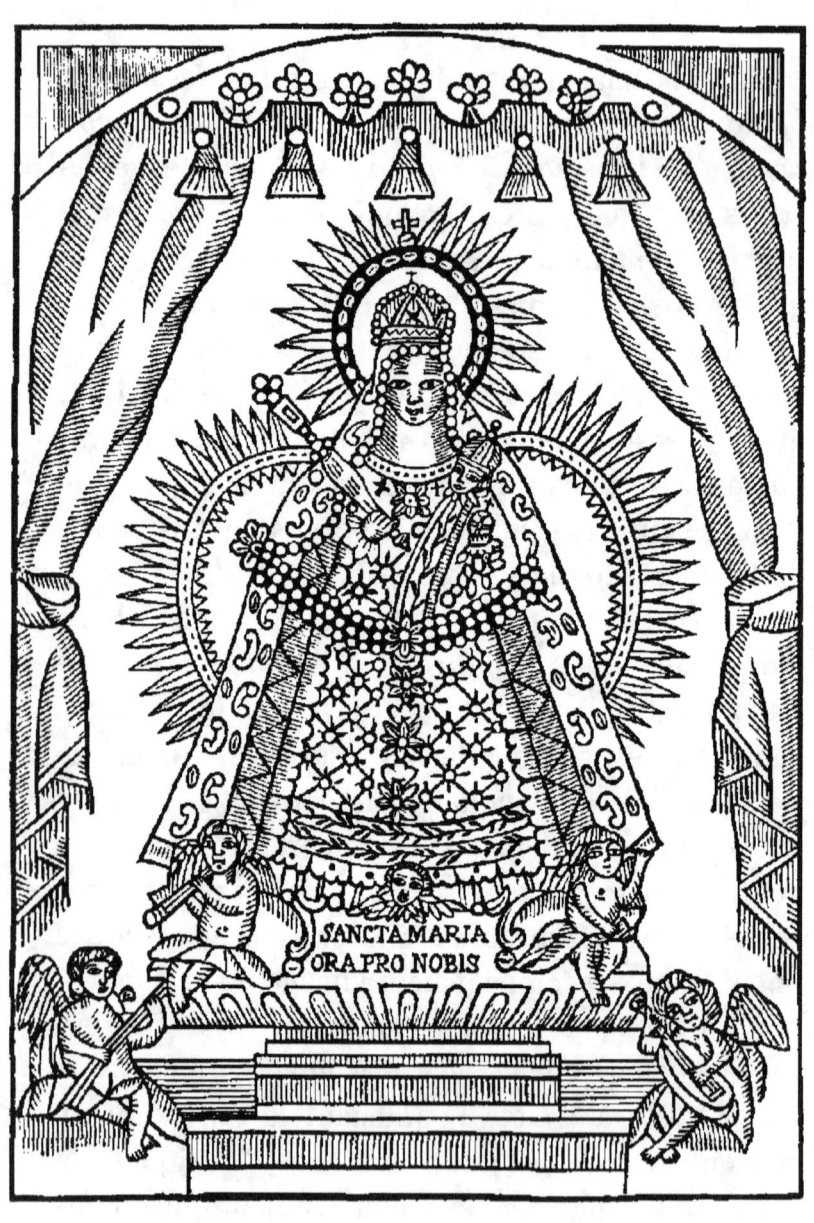

Une des images, qui peut à juste raison passer pour une des plus célèbres de la fabrique de Chartres, *La Bête féroce qui ravage les alentours d'Orléans*, a été mise au jour dans les premières années de l'Empire ; elle parut simultanément à Chartres, et à Orléans chez Rabier-Boulard, qui exerçait alors, rue des Carmes, la profession d'imagier. Je n'ai rien à dire sur le mérite des deux pièces, si ce n'est qu'elles se valaient, et que l'une devait être la copie de l'autre; car on ne s'inquiétait guère, à cette époque surtout, de la propriété littéraire et..... artistique.

Son retentissement fut très-grand; de tous côtés elle était demandée. La crédulité d'alors venait en aide à cette vogue : chacun tenait à connaître le monstre horrible qui exerçait d'aussi cruels ravages. Je dois ajouter que les relations orales n'étaient pas faites pour calmer la terreur qu'il entretenait dans les contrées de l'Orléanais et de la Beauce; mais, comme en ce bas-monde tout a une fin, la Bête d'Orléans passa un jour à l'état de *canard*, et la raison et le bon sens finirent par reprendre leur empire sur les masses épouvantées. Il serait peut-être téméraire de vouloir trop affirmer, pourtant on doit aujourd'hui supposer le peuple assez éclairé pour qu'on n'ait pas à redouter une nouvelle résurrection de ce monstrueux animal.

# FIGURE DE LA BÊTE FÉROCE
## Qui ravage les alentours d'Orléans.

*COMPLAINTE sur l'air de Pyrame et Thisbé.*

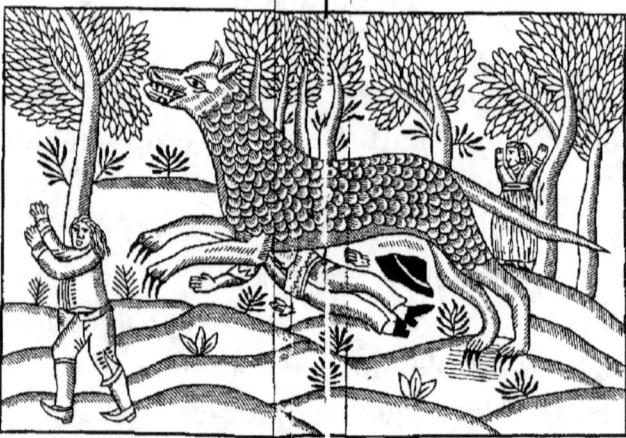

Venez, mes chers amis,
Entendre les récits
De la bête sauvage
Qui courant par les champs,
Autour d'Orléans
Fait un très-grand carnage.

L'on ne peut que pleurer
En voulant réciter
La peine et la misère
De tous ces pauvres gens,
Déchirés par les dents
De cette bête sanguinaire.

Le pauvre malheureux,
Dans ce désordre affreux
Pleure et se désespère;
Il cherche ses parents,
Le père ses enfants,
Les enfans père et mère.

Qui pourrait de sang froid
Entrer dedans ces bois
Sans une tristesse extrême,
En voyant les débris
De ses plus chers amis
Ou de celle qu'il aime.

L'animal acharné,
Et plein de cruauté,
Dans ces lieux obscurs,
Déchire par lambeaux,
Emporte les morceaux
Des pauvres créatures.

Prions le Tout-Puissant
Qu'il nous délivre des dents
De ce monstre horrible,
Et par sa sainte main
Qu'il guérisse soudain
Toutes ces pauvres victimes.

    Cette bête cruelle déchire et dévore tout ce qu'elle rencontre su son passage et porte la désolation parmi des familles entières dans les contrées qu'elle parcourt.
    Le 25 Décembre, dernier elle rencontra à l'entrée d'un village près Baugency un malheureux bûcheron, sa femme et son fils aîné. Cette bête féroce se jeta d'abord sur cette malheureuse femme; le pauvre bûcheron et son fils veulent la défendre : un combat terrible s'engage, mais malgré leurs efforts et de plusieurs autres personnes arrivées, cette malheureuse a péri, et plusieurs autres blessées. Enfin, il est impossible de calculer le nombre des malheureux qui ont été victimes de la voracité de cette bête sauvage; elle est couverte d'écailles, et aucune arme ne peut l'atteindre. Prions Dieu, mes chers amis, qu'il nous délivre de ce monstre, et prions-le aussi pour le prompt rétablissement des personnes blessées par cet animal.

A Chartres, chez GARNIER-ALLABRE, Fabricant d'Images et Marchand de Papiers peints, place des Halles, Numéro 389.

Les *Recherches historiques* de Lottin, sur Orléans, autorisent à penser que l'apparition de cette bête féroce, que l'on a dû voir..... en image seulement, n'a été qu'une réminiscence de la célèbre bête du Gévaudan, qui, à une époque plus reculée, ne bornait pas seulement ses ravages à la province d'Orléans.

Voici comment ce fait est conservé par l'historien orléanais :

Une bête cruelle, que l'on croyait être une *hyène*, et qui désolait le Gévaudan, l'Auvergne, le Nivernais, le Bourbonnais et les frontières de l'Orléanais, contre laquelle on avait fait marcher des troupes réglées, est tuée à cette époque par le sieur Antoine, habile chasseur. Cet animal féroce avait fait les plus grands ravages et inspirait une terreur universelle. Des images coloriées, faites chez M. Letourmy, marchand de papiers sur le Martroi, qui se fit une réputation dans ce genre de gravure, furent vendues par milliers.

(LOTTIN, t. II, p. 316.)

Après une note aussi positive, qui prend jusqu'au soin de transmettre à la postérité le nom de l'habile et courageux chasseur, on n'a plus qu'à s'incliner devant le fait accompli. Mais on a vu qu'il était dans la destinée des mêmes populations d'assister, le siècle suivant, à une résurrection devant causer les mêmes appréhensions. Le monstre avait changé

de nom, il est vrai, mais ses appétits sanguinaires ne s'étaient pas apaisés.

Jusqu'à présent les reproductions renfermées dans ce volume se sont bornées aux images seules. La Bête d'Orléans fera exception, et l'image réunie au texte placé à l'entour, comme dans l'épreuve du temps, en fournira, plus en petit, le véritable aspect.

La spirituelle chanson de Désaugiers, *Monsieur et Madame Denis, ou les Souvenirs nocturnes de deux vieux époux*, était dans toute sa vogue sous l'Empire. L'imagerie, en l'illustrant, y trouva une mine à succès. Elle en fit autant pour *Le Retour de Saint-Malo de M. Dumolet*, du même chansonnier. *Le Cornard volontaire* et une image allégorique, *Le Diable d'argent*, qu'on voyait planer dans les airs, après lequel couraient le procureur, le financier, le tailleur armé d'une longue paire de ciseaux, et bien d'autres personnages, datent du même temps; ils obtinrent aussi un très-légitime succès.

Si mes souvenirs sont exacts, la chanson chargée de commenter l'image allégorique *Le Diable d'Argent* était d'un rimeur beauceron, de Robbe, qui exerçait à Chartres la profession de tapissier marchand de meubles. Doué d'un esprit satirique, Robbe était la providence de l'imagier, lorsque celui-ci avait besoin pour son commerce soit d'une chan-

son soit d'un cantique; mais si Robbe était loin d'être un homme irreligieux, son esprit caustique avait de la peine à se maîtriser et l'emportait souvent au-delà du but. C'est à une de ces causes qu'un cantique, qui lui fut commandé par la maison, ne put voir le jour. Robbe n'avait pas trouvé d'autre moyen d'exprimer un miracle obtenu par l'intercession du bienheureux saint que de terminer ainsi un des couplets dont je me rappelle seulement les quatre derniers vers.

Air de *Damon et Henriette*.

. .

. .

. . . . . . .
Avec du bon bouillon
Et faisant sa neuvaine,
Il trouva guérison
La chose est bien certaine.

Robbe compte sans doute dans l'imagerie chartraine d'autres œuvres qui ne sont plus même maintenant à l'état de souvenir et qu'il serait impossible d'indiquer. La chanson du *Diable d'Argent* seule, dont je persiste à lui attribuer la paternité, et dont les autres fabricants d'images s'emparèrent, acquit une très-grande vogue. Le facétieux rimeur

chartrain eut, sans le chercher, un succès qui fit le tour de la France.

Quoique les assassinats fussent moins fréquents que de nos jours, l'imagerie ne les recherchait pas. La cause en est facile à comprendre : leur retentissement n'avait jamais qu'une durée éphémère, et se bornait presque toujours à la localité où le crime avait été commis. Le succès à attendre de leur vente dépendant de la promptitude de l'exécution, ne pouvait s'obtenir lorsqu'il fallait d'abord s'occuper des soins d'une gravure. Aussi le monopole de ces papiers était-il laissé à des colporteurs spéciaux, qui ajoutaient à cette industrie, selon le temps et les événements, d'autres imprimés connus vulgairement sous le nom de *canards*.

Un horrible crime eut cependant, sous l'Empire, le privilége de se voir reproduit par la gravure. Il s'agissait d'une fille dénaturée qui avait tué son père, sa mère, ses deux sœurs, et eût anéanti jusqu'aux derniers membres de sa famille s'ils ne se fussent dérobés à sa férocité. La procédure criminelle s'était instruite dans le département de l'Allier, assez loin de la capitale de la Beauce, mais les demandes arrivaient de tous côtés, et il fallut bien se décider à créer une image, d'une exécution presque aussi horrible, comme on peut en juger, que la scène sauvage qu'elle était chargée de représenter.

# DÉTAIL D'UN HORRIBLE ASSASSINAT.

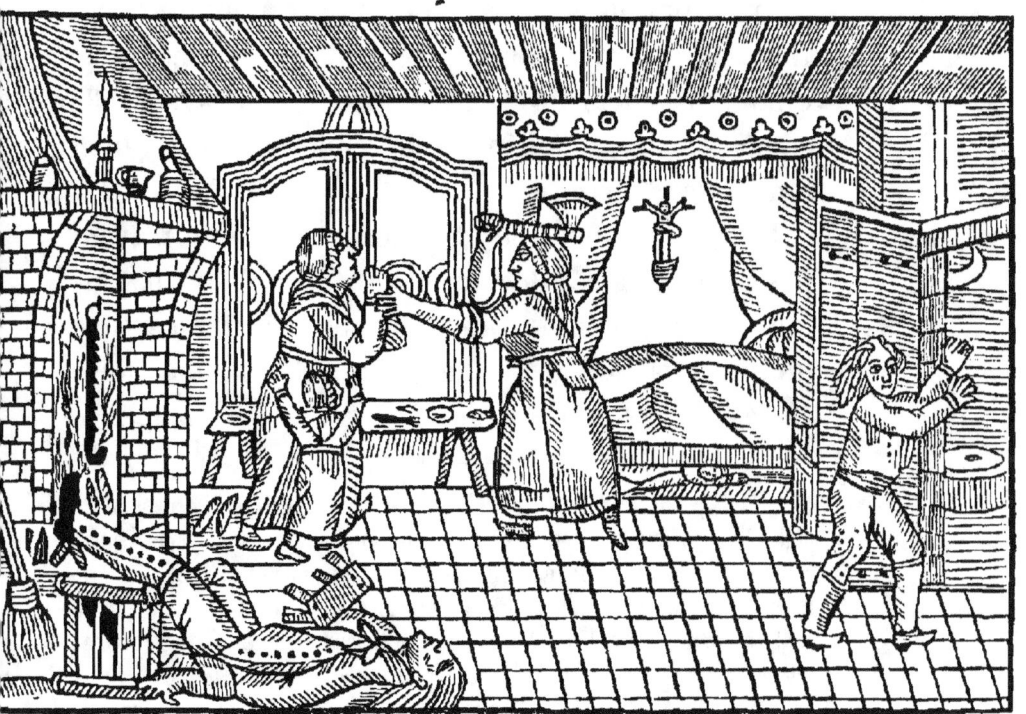

Un rapport du sous-préfet de Gannat au préfet de l'Allier relatant les détails des abominables forfaits commis par Madeleine Albert, âgée de 23 ans, dans la soirée du 13 janvier 1811, une lettre annonçant son arrestation, et l'inévitable complainte donnaient l'explication des crimes que l'image mettait en action. On en vendit des milliers d'exemplaires, puis, quand la curiosité fut satisfaite, la gravure alla s'entasser avec d'autres qui, comme elle, avaient fourni leur carrière.

L'exploitation des sujets légers et amusants n'ayant pas qu'un intérêt de circonstance, présentait toujours des bénéfices plus certains. C'est à ce titre qu'une chanson devenue populaire, la *Barque à Caron*[1], devait avoir les honneurs de l'imagerie.

---

[1] L'image de la *Barque à Caron* fit le bonheur et l'ornement de plus d'un cabaret. Le peuple en fredonna longtemps les couplets, puis, comme pour tant de bonnes choses, sa fin sonna aussi. Bien des années après son apparition, la grosse Flore des Variétés, dans l'amusante bouffonnerie des *Cuisinières*, s'était chargée de la faire revivre, quand, sous les traits de la belle Victoire et s'occupant de ses travaux culinaires, elle en fredonnait ainsi, en l'embellissant de sa prose, le premier couplet.

> Ah! que l'amour est agréable
> *V'la que j'ai mis mon pot au feu*,
> Un bon bourgeois dans sa maison,
> *A c't'heure ratissons nos légumes*,
> Caressant un jeune tendron,
> *Achevons de plumer mon dindon.*

L'illustration en fut tout aussi mauvaise que ce qui jusqu'alors était sorti de la fabrique, mais le public était peu exigeant, il se contentait d'un dessin grossier et d'une enluminure pouvant aller de pair avec la gravure. On comprend aisément que les acheteurs n'avaient pas le droit d'être difficiles. Nous vivions à une époque qui n'était marquée que par des victoires, et le canon seul avait la parole : aussi une grande partie de la génération se trouvait-elle enlevée par la conscription ou poussée par ses goûts vers la carrière des armes. Il en advenait que les artistes étaient rares : c'est à peine si l'on comptait quelques dessinateurs sachant un peu manier le crayon. La rue Saint-Jacques à Paris, qui était le centre des marchands d'estampes, se voyait aussi réduite, pour son imagerie commune, à se servir de pauvres diables qui ne lui livraient que des dessins incorrects, rivalisant, ainsi qu'il ne me sera pas difficile de l'établir, avec ceux de l'imagerie en taille de bois.

Quelques lueurs de progrès se manifestaient cependant de temps à autre dans la fabrique chartraine; mais si les dessinateurs étaient rares, les graveurs sur bois l'étaient encore plus. Une circonstance heureuse put cependant lui permettre de mettre au jour quelques nouveautés. Le directeur d'un théâtre mécanique et sa famille, les frères Boniot de Niort,

espèces de *Confrères de la Passion* de notre siècle, vinrent donner, tout un hiver, dans la maison de l'*Union*, des représentations du *Mystère de la Passion* qui furent très-suivies; l'un d'eux se livrait à la gravure sur bois, il trouva le moyen d'utiliser ses loisirs en gravant plusieurs planches. Le sujet *Les Quatre Vérités* fut de ce nombre. Son dessin est loin d'être irréprochable, mais cette image annonce néanmoins un mieux sensible qui devait se continuer.

Des couplets expliquaient ces quatre Vérités; voici quel en était le sens :

> Le Prêtre. — Je prie pour vous tous.
> Le Paysan. — Je vous nourris tous.
> Le Militaire. — Je vous défends tous.
> Le Procureur. — Je vous mange tous.

L'Empire touchait à sa fin. Nos armées avaient essuyé des défaites et la victoire semblait abandonner la France. Une coalition formidable se formait, et 1814 vit crouler le trône de Napoléon. Ces grands événements, en faisant disparaître la dynastie impériale, pour nous ramener la royauté, donnaient un immense aliment à la curiosité publique. L'imagerie chartraine s'empressa d'en profiter, et à la rentrée des Bourbons elle publia une nouvelle série de gravures à l'ordre du jour. Tout ce qui pouvait

# LES QUATRE VÉRITÉS.

rappeler l'Empire, que 1814 et 1815 avaient emporté, fut, et pour cause, soigneusement anéanti.

La grande image de Napoléon I^er et l'Impératrice au jour du sacre, dont j'ai donné un spécimen réduit, ne pouvait être transformée. Son sacrifice fut résolu, ainsi que celui des autres bois de l'imagerie en petit format qui représentaient : *le Mariage de S. M. l'Empereur avec S. A. I. Marie-Louise, archiduchesse d'Autriche, le Baptême du Roi de Rome dans l'église métropolitaine de Paris,* et divers portraits se rattachant soit à l'Empereur, soit à des membres de la dynastie impériale.

Une seule exception eut lieu cependant : elle concernait la grande image de *Napoléon I^er, Empereur des Français, commandant sa cavalerie et l'infanterie de sa Garde d'honneur.* Il en coûtait au fabricant chartrain de licencier toute une armée dont la création lui avait causé des frais considérables. Les quatre bois qui, réunis, formaient cette grande image, furent donc conservés, et, par des pièces adroitement ajustées, le graveur fit disparaître les emblèmes de l'empire et les remplaça par ceux de la royauté. Le roi Louis XVIII fut hissé sur le même cheval qu'avait monté le grand Empereur; les plumets autrefois tricolores de nos vaillants soldats, qu'on laissa désormais en blanc, en achevèrent la transformation.

Le débit considérable qu'avait eu la grande image de l'Empereur devait faire penser à la remplacer par un autre sujet d'égale dimension représentant le souverain régnant. Sa disposition fut la même. On y voyait figurés en pied le roi Louis XVIII et S. A. R. madame la duchesse d'Angoulême, que le trône, devenu royal, séparait. Cette image, d'un dessin plus correct et d'une exécution meilleure comme gravure, obtint un immense succès qui se prolongea même longtemps.

Au premier rang des sujets nouveaux de l'imagerie en petit format je citerai le roi Louis XVIII, qu'on n'avait pas craint de représenter monté sur un superbe cheval qu'à son encolure on pouvait supposer de *race percheronne*. Venaient ensuite les princes et les princesses de la famille royale, ainsi que nos alliés les souverains étrangers, également à cheval. Des couplets inspirés par l'enthousiasme qui régnait alors entouraient ces images, et quelques lignes de texte sur les événements que le règne qui commençait avait vus s'accomplir, en formaient un complément nécessaire. C'était du reste une mine précieuse à exploiter, car il n'y avait que par l'image que le peuple connaissait les nouvelles du jour. Les journaux qui se publiaient dans la capitale étaient peu nombreux et arrivaient en province seulement à quelques heureux privilégiés.

## PORTRAIT DE SA MAJESTÉ

LOUIS XVIII ROI DE FRANCE
NÉ LE 17 NOVEMBRE 1755.

Quant aux feuilles locales, elles se bornaient à insérer les ventes de biens, les transcriptions hypothécaires, les objets perdus, et à se livrer à la culture de la charade et du logogriphe. L'habitant des campagnes n'avait donc pour savoir ce qui se passait que l'image, le placard préfectoral ou municipal, ou quelques feuilles volantes vendues au son du tambour, sur les marchés, et à la porte des églises dans les villages, à l'issue de la messe, par des colporteurs nomades, dont le *boniment* en disait toujours plus que l'objet lui-même.

Le portrait du roi Louis XVIII, entouré de deux chansons inspirées par la circonstance, fait partie des rares épreuves du temps que j'ai pu retrouver. Je dois à M. L. Merlet, archiviste du département, la possibilité de faire connaître ce spécimen de l'imagerie chartraine en 1815.

Au nombre des images qui présentaient un caractère historique, je signalerai les suivantes :

### ARRIVÉE DE S. M. LOUIS XVIII
#### a Paris.

L'image retraçant ce mémorable événement fut une des premières que la fabrique de Chartres publia. Une courte narration donnait ainsi l'explication du royal cortège :

## PASSAGE de Sa Majesté LOUIS XVIII
### Sur le Pont-Neuf, le 8 Juillet 1815.

Sa Majesté LOUIS XVIII et son Auguste Famille, à leur arrivée dans la Capitale, suivirent la rue Saint-Denis, le Pont-au-Change, et le cortége continua sa marche par la rue de la Juiverie et arriva au Pont-Neuf. Là, ils trouvèrent la statue du bon Roi Henri IV, et deux temples destinés à la paix et au repos de l'Europe : chose qui ne pouvait nous être rendue que par nos Rois. Aussitôt un ballon s'enleva dans les airs, et annonça au monde entier ce beau jour d'allégresse. Les cris long-temps répétés de Vive Louis XVIII ! Vivent les Bourbons ! furent réitérés jusqu'à leur arrivée au Château des Tuileries, et prolongés pendant tout le jour.

Deux chansons étaient placées au bas de l'image : l'une d'elles, assez guillerette, m'a paru, comme souvenir d'une époque déjà éloignée, mériter d'être reproduite.

### VIVE LE ROI !
#### OU LES VŒUX ACCOMPLIS.

Air : *Le premier pas.*

Vive le Roi ! Louis rend à la France
Les doux plaisirs qu'on goûtait autrefois ;
Du Dieu d'Amour la pure jouissance,
Avec les jeux, la paix et l'abondance.
    Vive le Roi !        *bis.*

Vive le Roi! il veut rendre aux familles
Le vrai bonheur qu'avec lui je revois :
Il vient sécher les pleurs des jeunes filles,
Et ranimer la gaîté des bons drilles.
   Vive le Roi!     *bis*.

Vive le Roi! dit une bonne mère,
En revoyant son enfant près de soi :
Viens embrasser ton amie et ton père,
Puisqu'il n'est plus pour nous de peine amère :
   Vive le Roi!     *bis*.

Vive le Roi! dit la tendre Sylvie,
Voici la paix; il me donne sa foi,
Le doux ami qui fait ma seule envie;
Puisqu'en ses bras je retrouve la vie.
   Vive le Roi!     *bis*.

Vive le Roi! qui rend à la campagne
L'activité qu'avec plaisir je vois :
Le jeune époux que l'amour accompagne,
Vivra tranquille auprès de sa compagne.
   Vive le Roi!     *bis*.

Vive le Roi! il nous rend l'industrie ;
Et l'intrigant aujourd'hui reste coi...
Puisque l'on sert aussi bien sa patrie
En travaillant avec sa douce amie.
   Vive le Roi!     *bis*.

Vive le Roi! dit le jeune incroyable,
Aimant la paix comme son palefroi;
Oui, je préfère une maîtresse aimable
Au dur plaisir de tuer mon semblable.
   Vive le Roi!     *bis*.

> Vive le Roi ! car je suis pacifique ;
> Un lourd fusil me met en désarroi ;
> Étant soldat je devenais étique,
> Dit Nicolas rentrant dans sa boutique.
>     Vive le Roi !      *bis.*
>
> Vive le Roi ! dit l'homme qui travaille :
> Depuis long-temps je n'avais plus d'emploi ;
> J'étais réduit à coucher sur la paille ;
> Mais à présent je peux faire ripaille.
>     Vive le Roi !      *bis.*

Enfin le dessin de cette gravure, en plus du fait historique qu'il retraçait, avait encore un autre intérêt qui en justifiait la reproduction, celui de placer sous les yeux du lecteur quelques échantillons des modes du temps.

## SIGNATURE DU TRAITÉ DE PAIX
### entre le Roi de France
*et les Souverains alliés.*

Réunis autour d'un tapis vert dans un des salons du château des Tuileries, les souverains étrangers, nos *magnanimes* alliés, comme on les appelait alors, posaient les bases d'un traité de paix qui, en nous dépouillant des frontières conquises par la valeur de nos armes, nous laissait pour consolation *la carte à payer.*

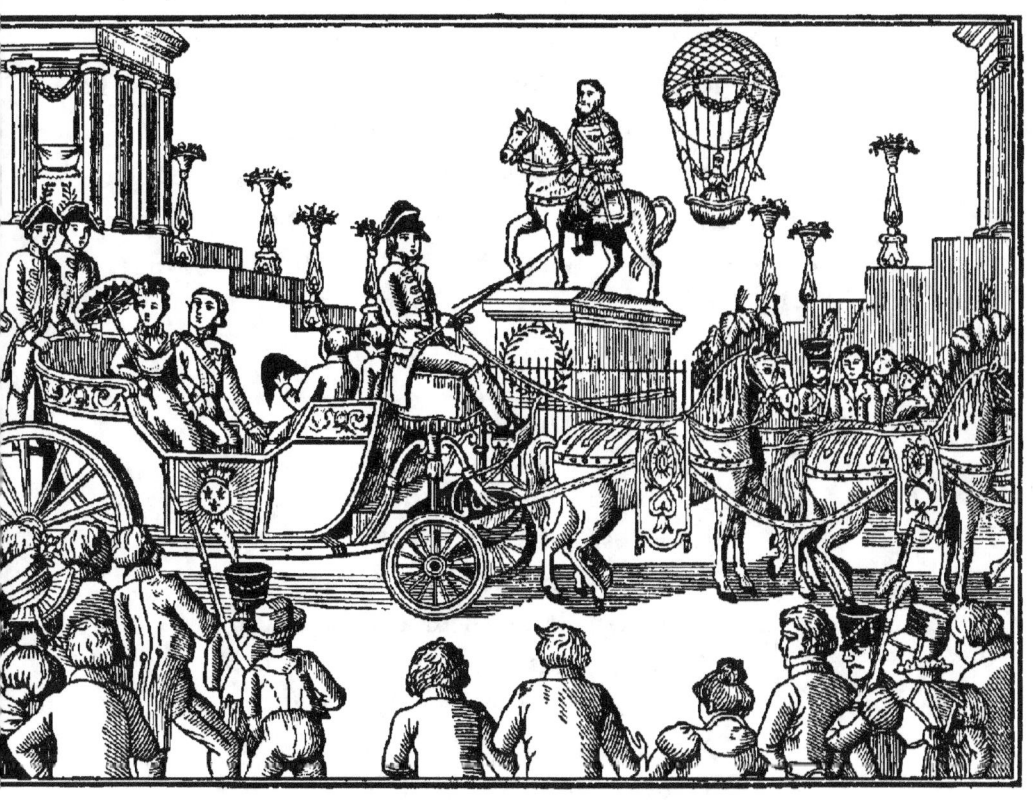
PASSAGE DE LEURS MAJESTÉS SUR LE PONT-NEUF.

## LA FAMILLE ROYALE.

Ce groupe de cinq portraits en médaillons, entourés de drapeaux, de lauriers et d'attributs de la guerre et du commerce, comprenait le roi Louis XVIII, le comte d'Artois, le duc d'Angoulême, le duc de Berry et la duchesse d'Angoulême.

Quatre chansons, au nombre desquelles se trouvait le chant national du temps, le *Serment français*, dont je me borne à citer le premier couplet,

### SERMENT FRANÇAIS.

*Air nouveau.*

Français, au trône de ses pères,
Louis est enfin remonté !
Enfin des destins plus prospères
Ramènent le bonheur et la tranquillité !
Abjurons toutes nos querelles ;   (*bis*)
De l'honneur écoutons la voix ;
Jurons, jurons d'être à Louis fidèles,
Jurons, jurons de défendre ses droits.

entouraient ce nouveau produit de l'imagerie chartraine, qu'un toast, rappelant la poésie dite *de mirlitons*, terminait. Le voici dans toute sa pureté première :

*Toast au Roi, à la* FAMILLE ROYALE.

> Buvons à la santé chérie
> De ce Roi que nous adorons ;
> Buvons, dans cette aimable orgie
> A MADAME, à tous les BOURBONS.

> De la Paix qui nous rallie,
> Chantons ici les douceurs,
> Le Roi, l'Honneur, la Patrie
> Sont les chaînes de nos cœurs.

TRANSLATION DES DÉPOUILLES MORTELLES
DU ROI LOUIS XVI ET DE LA REINE MARIE-ANTOINETTE:
*A Saint-Denis, le* 21 *Janvier* 1815.

Cette image, représentant un char funèbre traîné par des chevaux richement caparaçonnés, conduits par des valets de pied et escortés de gardes du corps, de gardes nationaux et de gendarmes qu'on voyait défiler sur les boulevards, au milieu d'une grande affluence de spectateurs recueillis, était ornée de deux touchantes complaintes sur la captivité et la mort du roi-martyr.

Si mes souvenirs sont fidèles, ce serait à cette nomenclature que s'arrêterait le nombre de sujets que l'imagerie du pays aurait publiés à l'époque de la Restauration. Je pourrais cependant y compren-

dre encore les Testaments du roi Louis XVI et de la reine Marie-Antoinette, pour lesquels on avait fait graver exprès deux portraits. Ils entraient dans l'imagerie de colportage et se vendaient principalement à la porte des églises, le 21 janvier, jour où un service anniversaire était célébré et où on faisait en chaire la lecture de ces documents.

Quelques années plus tard, le 13 février 1820, l'un des princes de la famille royale, Charles-Ferdinand d'Artois, duc de Berry, l'héritier présomptif du trône, celui que le peuple avait le plus en affection, tombait sous le couteau de l'assassin Louvel, qui voulait éteindre en lui la race des Bourbons. Le retentissement de ce crime avait si profondément remué la France, que le débit d'une image représentant cette horrible scène était assuré d'avance. Cette planche, pour laquelle on avait eu recours à un dessinateur et à un graveur de Paris, eut un grand succès. Elle était accompagnée d'un court récit des épisodes les plus émouvants de cet assassinat et d'une naïve complainte qui, comme toutes ces sortes d'œuvres, se terminait par une exhortation morale au lecteur.

Je n'ai plus cette image, et il ne reste dans mes souvenirs qu'un des couplets de la complainte, qui se chantait sur l'air traditionnel du *Maréchal*

*de Saxe*. Ce couplet est celui où l'infortunée duchesse accomplit le sacrifice de sa chevelure.

> Il aimait ma chevelure,
> Dit la Princesse, je veux
> Qu'on me coupe les cheveux
> Pour orner sa sépulture.
> Et par ce trait le plus beau
> Les fit mettre en son tombeau.

Une cause criminelle dont on parlera longtemps encore, qui, lors des débats judiciaires, a tenu dans la plus vive émotion la France et l'étranger, l'*Assassinat Fualdès* enfin, ne pouvait pas manquer de tomber aussi dans le domaine de l'imagerie. De tous côtés on était avide de connaître les détails de cet horrible crime qui se termina par trois condamnations à la peine capitale, et dont plusieurs épisodes sont toujours restés entourés d'un mystère impénétrable. L'assassinat Fualdès avait naturellement sa complainte : ce n'était pas celle si connue, qui restera toujours comme le modèle le plus parfait de cette sorte de poésie; elle avait une autre origine, mais je n'ai pas à m'étendre sur son mérite puisque l'image n'est plus à ma disposition.

Une gravure à la manière noire qui remua profondément la fibre nationale et réveilla de vieux souvenirs de gloire, fut celle du *Soldat laboureur*.

Un paysan aux bras robustes, à la mâle figure relevée par une épaisse moustache, et que la fin de la guerre avait ramené dans ses foyers, en conduisant sa charrue dans un champ foulé par les armées étrangères, mettait à découvert des armes, une cuirasse, des ossements et une croix d'honneur, que ce vieux brave ne considérait pas sans une émotion visible, car lui aussi, sur la poitrine duquel brillait ce signe de l'honneur, avait été un des derniers combattants dans cette suprême lutte qui livra la France à nos ennemis.

Je ne puis dire si c'est la gravure qui inspira la chanson, ou la chanson qui donna naissance à cette heureuse et patriotique composition; mais ce qu'il m'est permis d'affirmer, c'est que l'une et l'autre obtinrent un très-grand succès. Aussi la gravure en taille-douce du *Soldat laboureur* ne devait-elle pas tarder à prendre son rang dans l'imagerie en taille de bois, et de là trouver sa place dans toutes les chaumières.

L'image du *Soldat laboureur* fut l'œuvre d'un vieux graveur sur bois qui s'appelait Fleuret. Il cumulait la profession d'artiste graveur avec celle de chanteur des rues, et à ce dernier titre, il fit longtemps partie des chanteurs des places publiques de la capitale. Lorsque les travaux de son art ne donnaient pas, Fleuret quittait sans hésitation la pointe

à graver pour le tambour de basque qu'il maniait avec beaucoup de dextérité, et comme, ainsi que plusieurs de ses confrères, il se livrait à la poésie ; plus d'une des chansons qu'il débitait dans les foires et les marchés étaient de sa composition.

Pendant près d'une année il trouva de l'occupation chez mon père ; outre les saints et saintes qu'il ajouta à la collection déjà si complète et si variée, d'autres compositions amusantes, telles que les *Aventures de Michel Morin*, la *Mariée de ville* et la *Mariée de village*, furent gravées par lui.

Ces nouveautés, qui de temps à autre voyaient le jour, n'avaient pas d'autre but que d'entretenir la clientèle et de conserver à la maison la supériorité qu'elle avait eue sur ses rivales. Malheureusement le résultat ne détruisait pas l'espèce de langueur qui l'atteignait. Aussi son commerce commençait-il à diminuer.

Après le départ du vieux graveur, la fabrique resta pendant quelques années stationnaire, et c'est à peine si, en 1825, elle osa hasarder un sujet nouveau, *le Sacre du roi Charles X dans la Cathédrale de Reims*. Cette publication n'eut du reste qu'un médiocre succès. L'imagerie du pays était trop distancée par des établissements rivaux qui faisaient mieux qu'elle et produisaient beaucoup plus. N'ayant pas, comme ces nouvelles maisons, des dessinateurs

et des graveurs au nombre de son personnel, elle
ne pouvait lutter avec avantage. Dans ce genre de
produits, la supériorité de M. Pellerin, d'Epinal,
dont j'aurai occasion de parler plus loin, était surtout incontestable : en présence d'images mieux
dessinées et mieux gravées, d'un coloris qui s'améliorait chaque jour, seule voie à suivre pour raviver
un commerce devenu languissant, les anciennes
fabriques devaient succomber.

Malgré le ralentissement d'affaires que la fabrique
chartraine éprouvait, il en coûtait cependant à son
chef d'abandonner une industrie qui avait marqué
ses premiers pas dans le petit commerce de Chartres.
Aussi en 1826, un nouvel effort fut tenté; un jeune
graveur, intelligent et laborieux, élève de M. Desfeuilles, imagier de Nancy, fut attaché à la maison.
Il y passa plusieurs années. Son séjour fut marqué
par l'apparition d'un assez grand nombre de planches, et sous sa direction, le coloris reçut aussi de
notables améliorations.

Ce qui sortit de ses mains comprenait des images
religieuses, au nombre desquelles se trouvait le Calvaire érigé au pied du clocher neuf à la suite de la
mission prêchée à Chartres en 1827. D'autres sujets
et quelques actualités, comme l'*Arrivée de la Girafe
au Jardin des Plantes*, les *Osages à Paris* marquèrent la dernière étape de l'antique imagerie

chartraine. Elle avait vécu. L'essai de rénovation, qui comprenait également la fabrication des papiers à dessins lissés, dits d'*Allemagne*, ne répondit pas aux sacrifices que s'imposait mon père. Le jeune graveur Thiébault quitta Chartres pour aller habiter Paris où il trouva de plus fructueuses ressources, et la fabrique suspendit ses travaux.

La partie moderne des bois gravés et ce qui restait d'images imprimées de création récente furent vendus à M. Castiaux, imprimeur à Lille, qui montait alors une fabrique. Quant aux sujets de l'ancien fonds, comprenant principalement les grandes images en quatre feuilles, on en traita avec un négociant d'Orléans, et ces images furent vendues au poids. Ce négociant les destinait à l'emballage des étoffes; il les avait considérées comme une réclame vis-à-vis de sa clientèle, et un moyen d'amener des chalands à sa maison.

Les vieux bois, devenus désormais un encombrement, furent brûlés, et les flammes dévorèrent ainsi le fruit de longues journées de labeur de plusieurs générations. Il ne me restait donc plus d'autre ressource que celle d'interroger des souvenirs déjà éloignés. Je me suis mis à l'œuvre avec courage, et si, dans la tâche que j'ai entreprise de reconstituer le passé d'une industrie ensevelie à toujours dans l'oubli, je n'ai pu donner plus d'intérêt à ces notes,

j'aurai à invoquer l'insuffisance des éléments que j'avais à ma disposition, insuffisance due au peu d'importance attachée à l'imagerie populaire, dont les feuilles volantes, disparaissant sous l'action du temps, n'ont jamais trouvé place dans aucun portefeuille d'amateur.

## III.

### De l'Imagerie de la rue Saint-Jacques, à Paris, dans ses rapports avec l'Imagerie en taille de bois.

ANS le précédent chapitre, lorsque j'ai parlé de la décadence de l'imagerie pendant les années de la période révolutionnaire et celles de l'Empire, j'ai ajouté que cette infériorité avait également porté sur le commerce d'estampes et d'imagerie de la rue Saint-Jacques, à Paris, et que la plupart des sujets de création moderne mis en vente par les marchands de ce quartier pouvaient se placer au niveau des productions dues aux tailleurs de bois.

Les points de comparaison ne seront pas difficiles à rencontrer, et pour qu'on ne puisse me taxer d'exagération, ce sera sur des pièces originales conservées par moi que je m'appuierai ; c'est au fonds si considérable de la maison Basset que j'emprunterai les premiers sujets qui figureront dans ces notes.

Cet établissement, qui, il y a peu de temps encore, subsistait à sa quatrième ou cinquième génération, possédait en estampes et images le fonds le plus important de la capitale. L'honorabilité du chef qui le dirigeait au moment du premier Empire, et dont les descendants ont toujours suivi les mêmes traditions d'honneur et de loyauté qu'ils considéraient comme un patrimoine de famille, avait créé à cette maison de nombreuses relations en France et à l'Étranger. Aussi son nom et ses produits étaient-ils connus partout. Je suis personnellement heureux de pouvoir lui payer ici un tribut de reconnaissance: je n'ai pas perdu le souvenir que, dans cette maison, mon père, sans état et sans avenir, avait trouvé de ces encouragements et de ces marques d'affection qui tiennent souvent lieu de famille. Et quand il la quitta pour venir se fixer à Chartres, le vieux patron, n'oubliant pas celui qui l'avait servi avec dévouement, voulut bien toujours s'intéresser à sa destinée et lui conserver son amitié.

Je n'entreprendrai pas de signaler les œuvres artistiques produites par cette maison pendant sa longue existence; ce travail, qui ne serait possible qu'en consultant les dépôts de la Bibliothèque Impériale, n'est pas d'ailleurs une nécessité pour moi; mais grâce à deux curieuses collections d'estampes conservées dans mes cartons, et sans avoir besoin

d'autres recherches, je puis donner des preuves de l'ancienneté de l'établissement Basset.

La première de ces œuvres, composée de douze pièces, représente les Douze Césars, à cheval, d'après les dessins du peintre italien, A. Tempesta, mort en 1630. Ces gravures, d'une assez bonne exécution, ont un caractère qui permet d'en fixer la publication au siècle de Louis XIV.

Le nom du vendeur est ainsi formulé sur la première de ces planches où se voit le portrait de Jules César :

*A Paris, chez Basset, rue Saint-Jacques, à Sainte Geneviève.*

La seconde collection, comprenant dix-huit planches, est une sorte d'histoire par la gravure de la célèbre abbaye-mère de la Trappe, fondée en 1140, dans le département de l'Orne, par Rotrou, comte du Perche, et connue surtout par la réformation de l'abbé de Rancé. Un texte de quelques lignes, placé dans un cartouche, explique ces estampes dont l'exécution, comme gravure, est des plus ordinaires et n'indique aucun nom de dessinateur ni de graveur; mais l'adresse qui se lit sur chaque sujet, fait supposer que cette œuvre est postérieure à celle des Douze Césars, et que déjà la maison était passée sous un autre chef.

Voici en effet ce qu'on y lit :

*A Paris, chez Basset le jeune, rue Saint-Jacques, au coin de la rue des Mathurins, à Sainte-Geneviève.*

Parmi ces planches, je crois devoir en signaler une qui intéresse particulièrement notre département. C'est la visite de l'abbé Armand-Jean de Rancé, le célèbre réformateur, à l'abbaye Notre-Dame des Clairéts, située à quelque distance de Nogent-le-Rotrou.

L'explication de cette gravure est ainsi conçue :

### VISITE DE L'ABBAYE DES CLAIRETS.

*Cette Maison de Religieuses qui garde l'étroite observance de Citeaux, est située dans le diocèse de Chartres.*

*Armand Jean Abbé de la Trappe y fit sa Visite le 16. fevrier 1690 et fut tres édifié de la régularité qu'on y observoit. Pour contribuer à la perfection de ce Monastere où l'on comptoit alors 29. Religieuses de Chœur, et 10. Converses, il y laissa les Reglements.*

Une aussi longue possession dans la même famille qui jusqu'à ces derniers temps habitait encore la maison même où cette industrie prit naissance, avait aidé à concentrer dans une seule main un

grand amas de cuivres gravés, dont beaucoup, appartenant à diverses époques, auraient, en ce moment, comme les vieux bois de l'imagerie d'autrefois, un puissant intérêt de curiosité. Plusieurs de ces planches se distinguaient autant par le mérite de l'artiste peintre que par celui du graveur. Mais il fallait sans cesse produire du nouveau, et à l'époque dont je parle, celle même où l'établissement Basset était en pleine activité, le culte des beaux-arts était bien délaissé. La Révolution d'abord, les guerres de l'Empire, ensuite avaient jeté une grande perturbation dans la jeune génération qui se trouvait enlevée par les appels réitérés d'hommes pour les armées. La mort, en passant sa faux sur des artistes de mérite, qui, comme peintres ou dessinateurs, avaient produit dans le cours du siècle dernier des œuvres estimables, nous léguait un avenir dépourvu de sujets capables de les remplacer.

En créant une série d'estampes destinées à glorifier et à populariser le régime nouveau que les graves événements survenus en 1815 avaient imposé à la France, la maison Basset, dont la clientèle était très-étendue, n'eut pas à regretter ses sacrifices et sut profiter d'une vogue qui ne pouvait être que momentanée. Ce qu'elle mit au jour de portraits et de dessins retraçant les fêtes qui marquèrent le retour des Bourbons, fut très-considé-

rable. Ses nouveautés comprirent aussi les uniformes que le changement de règne apportait dans l'armée, et nos bons amis les Prussiens, les Russes, jusqu'à ces gracieux Cosaques dont l'invasion nous avait gratifiés, obtinrent également les honneurs de la gravure.

Mais, pour faire de l'actualité aux époques qui ont vu se dérouler devant elles le Directoire, le Consulat, l'Empire et les premières années de la Restauration, les éditeurs d'estampes en étaient réduits aux mêmes fournisseurs, qui, en guise de peinture des bals *Mabille* et *Bullier* du temps, leur bâtissaient des dessins dont *la Walse* peut donner une idée. C'est sous cet aspect que les élégants danseurs et danseuses du *Bal de Vincennes* étaient représentés. En voyant les *fourreaux* de ces dames, c'était ainsi qu'on désignait les robes des femmes, on devait croire les temps de la crinoline plus éloignés.

La série de compositions légères ayant une allure de circonstance venait compléter l'assortiment du moment; mais, il faut l'avouer, l'imagination des artistes n'enfantait pas davantage des merveilles, ils arrivaient seulement à faire de la charge; le sel et cet esprit français dont on dépense de si larges doses aujourd'hui manquaient entièrement dans ces gravures, dont l'Anglais faisait généralement tous les frais. C'est dans cette catégorie

*La Walse.*

*Le Bal de Vincennes.*

A Paris chez Basset, Rue St Jacques.   Déposé au Bureau des Estampes.

que, sous le titre de l'*Amateur anglais à Paris*, un élégant officier était placé en arrêt devant une de ces faciles beautés des galeries de bois du Palais-Royal; dans une autre, *le Thé anglais*, on avait caricaturé toute une famille de la Grande-Bretagne. Enfin, *la Nouvelle Mode ou l'Écossais à Paris*, avait la prétention d'initier nos élégantes aux innovations du jour.

Mais où l'artiste avait cherché à donner l'essor à son génie, c'était dans une de ces scènes d'enthousiasme provoquées par le retour de la Royauté : *Le Vœu des quatre Ages*. Un groupe de quatre personnages, et parmi eux un grognard pressant tendrement une charmante beauté de garnison qui ne paraît pas être un dragon de vertu, pousse avec ensemble un formidable cri de : *Vive le Roi!* Tel est le sujet de ce dessin patriotique, à qui on doit assigner la même paternité qu'à celui du *Bal de Vincennes*.

Une remarque que j'ai faite en examinant attentivement cette pièce, m'a démontré que sa création datait du temps de l'Empire et qu'elle avait eu pour but sans doute de glorifier un traité de paix signé à la suite d'une grande bataille. Les mots de : *Vive l'Empereur!* gravés sur le cuivre, et qu'un grattage avait enlevés pour utiliser sans doute un tirage de cette planche, sont remplacés par ceux de : *Vive le Roi!* typographiquement imprimés; le plumet du

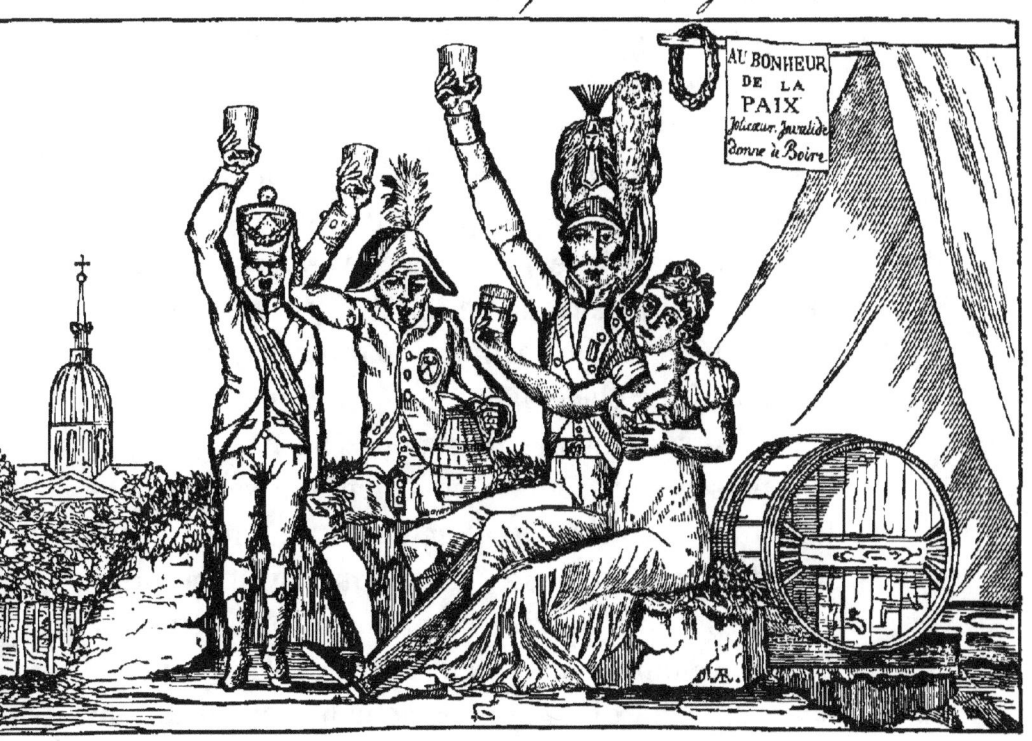

dragon où les traits de la gravure indiquent au coloriste les parties à enluminer, et enfin, pour preuve plus concluante, l'aigle impériale du ceinturon, barbouillée de noir, mais encore visible, viennent prouver que l'imagerie en taille de bois n'était pas seule à se permettre ces sortes de transformations.

La rareté actuelle du *Bal de Vincennes* et du *Vœu des quatre Ages* me les indiquait suffisamment comme des témoins de l'imagerie populaire ensevelis dans l'oubli, et dont les cuivres ont eu le sort des bois de la fabrique de Chartres : c'est à ce titre et à l'intérêt de curiosité qu'ils offraient, qu'ils ont dû de trouver place dans ce volume.

Les autres éditeurs d'estampes ne restaient pas non plus en arrière du mouvement qui se manifestait en faveur de la paix, saluée avec bonheur par bien des familles; aussi chaque jour voyait-on surgir quelques sujets nouveaux aux étalages des magasins de la rue Saint-Jacques. N'en ayant rien conservé, je n'ai rien à en dire. Comme actualité provenant de ceux-ci, la seule pièce que je possède est une de ces caricatures qu'avait fait naître la chute de l'*Ogre de Corse!* C'était, on le sait, sous cette pittoresque dénomination que les fanatiques du nouveau règne désignaient l'Empereur. Cette caricature est d'un aussi mauvais dessin que tout ce qui se produisait alors, et le *Miroir de la Vérité*, ressemble en tous

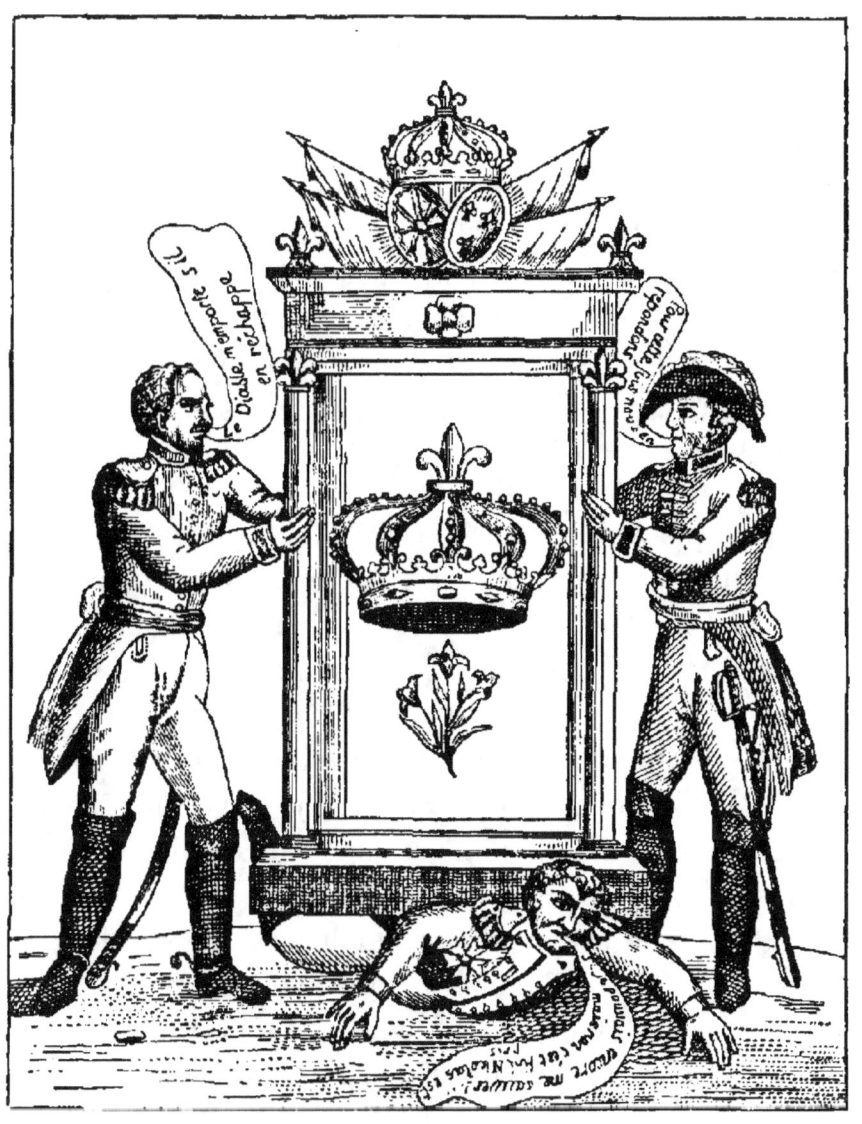

# LE MIROIR DE LA VÉRITÉ

*Ou le Tigre écrasé.*

Se vend chez Genty, Rue St Jacques, N° 14.  Déposé au Bureau des Estampes.

points à l'un de ces petits meubles *des boutiques à 13 et à 25*. Un texte sot et ignoble, en mettant en action les personnages, forme le complément de cette pauvre composition. Et lorsqu'on songe qu'il en a toujours été ainsi à chacun des bouleversements que nous avons vus, et que sans pitié pour des pouvoirs qui tombent, de pareilles ordures se produisent toujours !....

Une pièce de la fabrique de Chartres que je n'ai fait qu'indiquer : *Crédit est mort, les Mauvais payeurs l'ont tué* [1], qui se trouve dans les estampes conservées par moi de l'imagerie parisienne, me permet la reproduction d'un sujet qui, dans l'imagerie locale, était sans cesse demandé. La gravure de Paris est mieux exécutée, mais la disposition des personnages est la même et l'une peut donner assez fidèlement l'idée de l'autre.

Cette peinture populaire et allégorique de *Crédit est mort*, à laquelle on suppose une ancienne origine, a été, tout récemment, de la part d'un de nos écrivains les plus érudits, M. Champfleury, l'objet d'un appel aux collectionneurs d'estampes.

---

[1] Les graveurs des titres se montraient souvent dignes des œuvres que l'imagerie parisienne produisait. C'est ainsi que dans *Vive le Roi!* et *Crédit est mort*, j'ai cru devoir conserver pour les mots *écrasé* et *assommé*, l'orthographe de fantaisie qu'ils avaient adoptée.

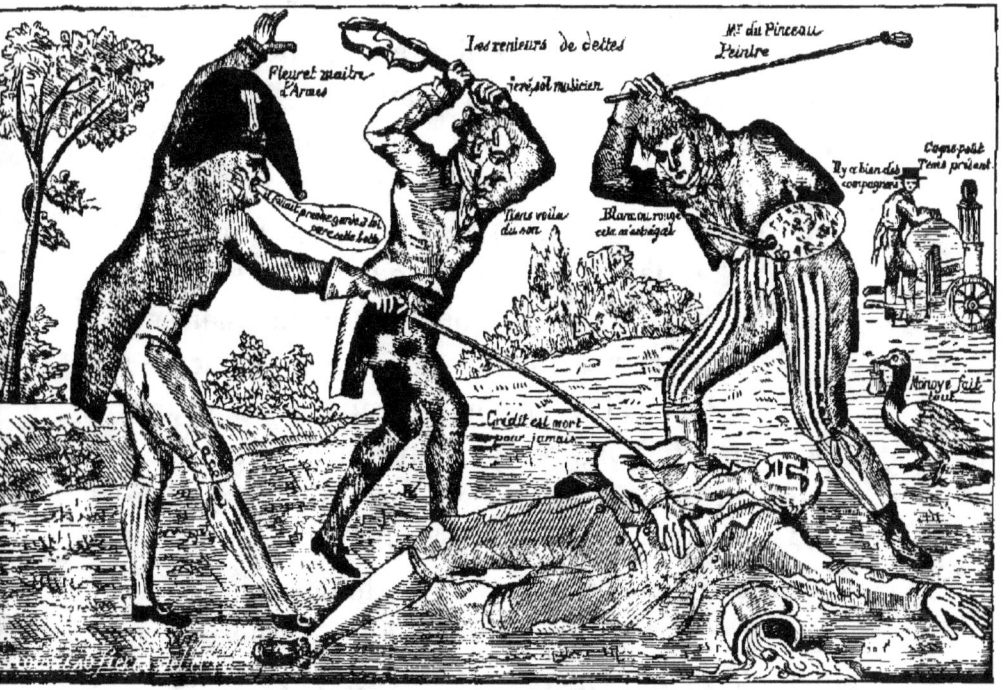

Il les priait de lui venir en aide dans des recherches qui, bien qu'elles lui eussent déjà fourni quelques renseignements, ne lui démontraient pas la cause originelle de cette curieuse composition.

Si l'estampe de *Crédit est mort* est arrivée à propos pour me donner la possibilité d'ajouter à mes recherches une pièce intéressante de l'imagerie du peuple, venant cette fois encore d'un ancien fonds très-connu dans le commerce d'estampes de Paris, une curieuse composition, de plus grande dimension, d'un dessin et d'un agencement meilleur, accusant chez son auteur quelques connaissances des règles de l'art et paraissant appartenir aux dernières années du XVIII$^e$ siècle, terminera ce chapitre. Mais si je fais figurer ici cette pièce, ce n'est pas parce que les imagiers en taille de bois auraient créé quelque chose de semblable : sa publication n'a d'autre intérêt qu'un motif de curiosité.

Cette gravure-affiche pour débit de bière se vendait particulièrement aux cabaretiers. Placée sur l'un des contrevents de la boutique, elle devenait une sorte de réclame illustrée, enseignant aux consommateurs qu'on trouvait dans l'établissement autre chose que du jus divin de la treille. La bière, presque inconnue autrefois de nos pères, qui se contentaient des petits vins du cru et ne s'en portaient pas plus mal, n'était généralement en usage

# BONNE BIERRE DE MARS

*A Paris chez J. Chereau, Rue St Jacques, près la Fontaine St Severin, no 257.*
*Il tient Magasin de Papiers en gros en Rouleaux pour Tenture.*

que dans les contrées du Nord, particulièrement en Angleterre, en Belgique, en Hollande, en Allemagne et dans le nord de la France, où le climat ne permet pas la culture en grand de la vigne. Elle fit peu à peu invasion dans les cafés, où elle trône maintenant en souveraine, pour descendre de là chez les marchands de vin au bouchon. C'était donc principalement à ceux-ci que cette enseigne-affiche s'adressait.

De grandes lettres peintes en rouge et en noir surmontaient plusieurs groupes de personnages que l'artiste dessinateur avait placés sous une tonnelle. L'entrain de l'un de ces groupes fait supposer que la bière possède la vertu, qu'on ne lui soupçonnait guère, de rendre très-expansif, et le jeune beau du temps semble bien près de franchir les bornes de la décence. Quant aux costumes, où l'on voit figurer la culotte courte, la botte à revers, ils nous reportent au temps des *Incroyables* du Directoire, dont les *Cocodès* de nos jours ont accepté la survivance. La toilette des merveilleuses qui les accompagnent, avec leurs gigantesques chapeaux et l'ampleur de leurs cravates, achève de faire de cette composition un curieux spécimen des modes d'une époque sur laquelle on s'est tant amusé, comme si ce qui se passe maintenant et ce qui surgira encore dans les modes des femmes, ne doit pas deve-

nir aussi un sujet d'amusement pour nos arrière-neveux.

L'adresse du vendeur de cette pièce vient encore révéler un ancien nom très-honorablement porté dans le commerce d'estampes de Paris. L'éditeur Chereau, ainsi que la maison Basset, a laissé plusieurs œuvres intéressantes, et une quantité de pièces curieuses en portraits, scènes historiques, caricatures, etc., inspirées par les événements et par les hommes qui ont marqué au moment de la Révolution de 1789. Parmi les portraits des personnages célèbres publiés par lui, je dois en citer un en couleur de Philippe-Égalité, dessiné et gravé par notre compatriote Sergent-Marceau.

Sous l'Empire et la Restauration, en présence d'un public peu difficile à contenter, et n'ayant, pas plus que ses confrères, des artistes de talent à sa disposition, la maison Chereau se livra principalement à l'estampe-image coloriée. Le retour des Bourbons devint aussi pour elle une occasion de publier un grand nombre de pièces qui, maintenant, se rencontreraient difficilement. Dirigée dans ses dernières années par la veuve, la maison Chereau s'est éteinte sous le règne de Charles X, et ses nombreux cuivres gravés, passés comme tant d'autres chez le planeur, n'existent plus maintenant qu'à l'état de souvenir.

En bornant à ce qui précède mes remarques sur l'estampe parisienne dans ses rapports avec l'imagerie populaire, je dois ajouter que, dans cette multitude de compositions appartenant à l'estampe dite demi-fine, destinées à décorer les salles d'auberges et de cabarets, ce qui leur valait les honneurs de l'encadrement, il se rencontrait parfois des compositions dues à des noms célèbres, qui sortaient de l'ordinaire. C'est à ce titre que plusieurs pièces gravées à la manière noire par Debucourt, telles que : *Chacun son tour*, *la Précaution inutile* et *la Route de Poissy*, signées d'un grand nom, celui de Carle Vernet, sont admises depuis longtemps dans les collections d'amateurs.

## IV.

**Des procédés de fabrication employés pour les images et de quelques produits accessoires de la Dominoterie chartraine.**

LE bois de poirier qui, par sa nature, a un grain fin et serré, et qui se travaille facilement, était le bois employé par les anciens maîtres imagiers pour leurs gravures. On le rencontre partout, et la dimension des morceaux qu'il peut fournir, son bon marché, faisaient qu'aucune autre essence n'eût pu avantageusement le remplacer. Le seul inconvénient qu'on pouvait lui reprocher, c'est l'action que les vers exerçaient sur lui, aussi comptait-on nombre de planches profondément labourées.

On comprend que la surface exigée pour la gravure des images avait besoin de présenter une certaine étendue, puisque le texte chargé d'en donner l'explication devait être gravé sur la même planche

et en former l'entourage. Les fabricants trouvaient ainsi un moyen d'échapper à l'interdiction, qui pesait sur eux, de faire usage de caractères et de presses à imprimer [1].

Cette gravure de la lettre se résumait toujours dans un titre, une narration peu étendue, un cantique ou une chanson. Elle avait le défaut d'être très-irrégulière de forme et aussi grossièrement taillée que le sujet qu'elle accompagnait. C'était, du reste, une condition indispensable pour le genre d'impression auquel ces planches étaient soumises. Il fallait que les traits de la gravure offrissent une certaine résistance.

L'impression des images s'obtenait par un procédé des plus primitifs, mais qui néanmoins, par

---

[1] La qualification de *dominotier*, sous laquelle on connaissait dans ces derniers temps encore les fabricants d'images et de cartes à jouer, avait été dans l'origine donnée aux graveurs sur bois, qui la conservèrent jusque vers la fin du XVe siècle, où ils prirent le nom de *tailleurs d'histoires et de figures*.

Des lettres patentes de Henri III, données à Saint-Germain-en-Laye, le 12 octobre 1586, concernant l'imprimerie, constatent en ces termes la prohibition qui pesait alors sur les fabricants d'images.

« Les dominotiers ne pourront tenir Presses en leurs maisons ny
» ailleurs, sinon grandes Presses, accommodées de grands tympans,
» propres pour imprimer Histoires, et ne pourront tenir lettres,
» grosses ne petites : ains s'ils ont affaire de lettres, se pourront re-
» tirer par-devers les Maistres qui ont les lettres, en convenant de
» prix avec eux, pour leur imprimer ce qu'ils auront affaire. »

sa promptitude, dépassait la vitesse d'une presse en bois, la seule dont on eût pu faire usage alors, lorsqu'elle était desservie par un seul ouvrier.

Voici la description de ce procédé que, pendant de longues années, j'ai vu pratiquer. Je vais tâcher de la rendre aussi claire que possible.

L'ouvrier, après avoir fixé, au moyen de clous et d'un bout de ficelle, sa gravure sur la table d'atelier, s'emparait d'une grande brosse longue à soies molles; il la trempait dans une couleur noire faite avec du noir de fumée et de la colle de peau, étendue sur une planche placée à son côté. Il en imprégnait son bois, posait ensuite sa feuille de papier, et avec un outil, en terme du métier désigné sous le nom de *frotton,* qu'il prenait à deux mains, il pressait fortement son bois et l'impression était obtenue Que la planche fût ronde ou qu'elle formât bateau comme cela se rencontrait assez fréquemment, l'outil se prêtait docilement à la circonstance et l'ouvrier n'avait pas à se préoccuper des détails d'une mise en train. Les défauts d'impression auraient d'ailleurs disparu sous l'enluminure.

Le frotton était un composé de crin pétri fortement avec de la colle forte. On lui donnait la forme d'une miche; au moment de sa confection on l'entourait d'un linge qu'on liait par les deux bouts et

on laissait sécher. Il acquérait alors une grande dureté qui disparaissait après quelque temps de service.

La journée du compagnon imagier commençait, en toute saison, à cinq heures du matin, pour finir à huit heures du soir. Il est facile d'expliquer pourquoi elle avait besoin d'être aussi longue. La raison s'en trouve dans la modicité des salaires, en harmonie du reste avec le bon marché de la marchandise. L'impression d'une rame d'images (500 feuilles), obtenue par le procédé décrit ci-dessus, était payée 12 sous. Quant à la mise en couleur, qui apparemment pouvait se faire plus promptement, le prix de la rame n'en était fixé pour chaque teinte qu'à 9 sous. A ces conditions, un ouvrier diligent gagnait de 7 livres 10 sous à 9 livres par semaine [1].

---

[1] L'imprimerie possède un vocabulaire de la *langue verte* assez étendu et dont les mots ont cours dans tous les ateliers. La réunion d'une partie de ces expressions, dont plusieurs sont assez significatives, se rencontre dans le petit poème d'Emmanuel Christophe : *Souvenirs d'un vieux Typographe*, que j'ai déjà signalé, et dans une chanson également imprimée, qu'il avait composée, en 1851, pour la fête de saint Jean-Porte-Latine, le patron des imprimeurs. L'imagerie n'en a pas autant à offrir, et je ne me rappelle qu'une seule locution qui mérite d'être conservée.

Afin de simplifier la comptabilité entre le maître et l'ouvrier, lorsqu'une rame d'images comportait quatre à cinq couleurs, et suivant le degré d'avancement de la besogne, on laissait à ce dernier la facilité

Ainsi que cela se pratique encore chez les imagiers de notre temps et dans les fabriques de cartes à jouer, le coloris se faisait au moyen de cartons découpés, appelés *patrons* : chaque couleur possédait le sien. Ces patrons, d'une épaisseur équivalente à de la carte lisse de force moyenne, avaient besoin de présenter une grande imperméabilité. Mis en contact avec une grosse brosse de forme ronde qui passait dessus sans cesse, le frottement et l'humidité produite par la couleur n'eussent pas manqué de les mettre promptement hors de service.

Je n'ai pas la prétention de donner la description complète de tous les ingrédiens qui entraient dans la préparation de ces cartons. J'étais enfant lorsque j'assistais à leur fabrication, et quelques détails peuvent m'échapper. Ce que je puis affirmer, c'est qu'on voyait avec regret s'en épuiser la pro-

---

de la comprendre comme achevée dans son bordereau du samedi, sauf à lui à la terminer la semaine suivante. Mais des jours de presse survenaient, ainsi que des jours de ribotte, et les rames s'entassaient parfois sans se finir. C'était ce que l'ouvrier appelait *avoir du chien*. Cette locution a-t-elle pris naissance dans l'imagerie ou est-elle particulière à d'autres professions, je ne puis là-dessus me prononcer; mais je sais que si elle est inconnue dans la typographie, si riche pourtant dans ce genre d'expressions pittoresques, elle y a son équivalent. Pour le typographe qui compte par avance la composition de plusieurs milliers de lettres encore dans sa casse, pour l'imprimeur sur le bordereau duquel figure un tirage complet bien qu'à peine commencé, cela s'appelle *prendre du salé*.

vision parce que c'était une longue besogne, et surtout une opération peu agréable que celle d'entreprendre d'en refaire de nouveaux.

L'enduit qu'on employait se composait d'huile de noix brûlée et de litharge, auxquelles on ajoutait des cendres des vieux patrons et d'os de cheval qu'on faisait brûler. Ces cendres étaient finement tamisées, et à ces divers ingrédients, il devait probablement s'en adjoindre d'autres. L'odeur répandue par toute cette manipulation ressemblait peu à l'essence de rose; aussi la police, par mesure de salubrité, renvoyait-elle les imagiers faire leur cuisine extra-muros ou dans les fossés très-profonds alors de la butte de la Courtille.

Une fois cette préparation obtenue, l'achèvement des *cartons-patrons* avait lieu à l'atelier. On les laissait s'imprégner de cette liqueur, l'action de l'huile les pénétrait d'outre en outre; puis, après un séchage qui demandait quelque temps, ils se trouvaient en état de servir.

Les couleurs employées à la peinture des images étaient peu nombreuses, elles se réduisaient à celles-ci : rouge, bleu, jaune et brun, ainsi qu'à un rouge clair appelé *rosette*. Le violet et le vert venaient aussi les varier, mais ces couleurs n'étaient pas pour le fabricant un surcroit de main-d'œuvre. La superposition du rouge et du bleu donnait la

première; avec le jaune et le bleu on obtenait le vert. Le noir avait son emploi sur quelques sujets seulement, tels que sur les saints ou saintes affiliés à des ordres religieux, ou des fonds de Christ faisant partie du grand et du petit format de l'imagerie. Quant à la couleur chair, son emploi était très-limité, ce n'est que dans les dernières années d'existence de la fabrique qu'on en a fait usage sur toutes les images de la maison.

Les laques, dans lesquelles on mélangeait de la mine-orange, arrivaient dans de grands pots de grès, et le bleu, dont il se faisait une grande consommation, était expédié dans des fûts dont la contenance équivalait à la demi-pièce de liquides. La graine d'Avignon bouillie donnait le jaune, la rosette s'obtenait avec du bois de Brésil, et le brun avec la terre de Sienne. Quant au collage de toutes ces couleurs, on employait la gomme arabique et la colle de peau. Enfin des pots-de-chambre écornés contenant chacun leur couleur, des pinceaux et les grosses brosses rondes qui l'étendaient sur le patron, composaient tout le matériel de l'imagier coloriste.

En exécution des règlements rigoureux qui interdisaient aux fabricants la possession de presses et de caractères d'imprimerie, les images ayant leur cantique ou leur complainte, telles que Gene-

viève de Brabant et le Juif-Errant, étaient confiées aux imprimeurs de la localité. Cependant, sous la Restauration, l'autorité se relâcha un peu de ces rigueurs. En se conformant aux conditions imposées, notre fabrique put avoir sa presse typographique, et elle lui servit à imprimer les nouveaux sujets dont la délicatesse de la gravure exigeait un mode de fabrication qui usât moins que le frotton. Plus tard, au moyen de clichés montés sur bois, la fabrique ne resta plus tributaire des maîtres imprimeurs; mais ce fut seulement dans les dernières années de son existence qu'elle put profiter de ces avantages.

Un produit qui avait son importance et qui entrait pour une large part dans la dominoterie chartraine, était le papier dit *de couvertures*. Plusieurs débris que je possède, et que la gravure a également reproduits, me permettront de faire connaître l'emploi qu'on leur attribuait.

Les dessins à grands ramages, tel que celui dont je donne un spécimen notablement réduit, étaient imprimés en noir et coloriés comme les images. Ce genre de produits, qui faisait prendre aux imagiers la qualité de fabricants de papiers peints, que j'ai

rencontrée quelquefois dans des actes ou sur leurs adresses, avait précédé l'invention des papiers de tenture, qui ne date en France que de 1780.

Si j'en juge par la quantité de vieilles planches mises au rebut, qui existaient dans notre fabrique, la vente des papiers qu'elles servaient à imprimer devait être très-considérable. Les tapisseries plus ou moins luxueuses, les cuirs repoussés, ainsi que d'autres étoffes en lainage, formaient la décoration des grands appartements des gens riches, tandis que ces papiers, établis à un prix modique, trouvaient leur emploi dans les cabinets, ou tapissaient la chambre du boutiquier ou du prolétaire à qui le luxe était interdit. On les employait aussi à la couverture des brochures, et il n'est pas rare de rencontrer encore des livres revêtus de ces produits bariolés. L'examen de ces gravures m'a permis de constater sur toutes un mérite d'exécution témoignant de la valeur de l'artiste qui les avait entièrement créées, ou qui, s'il avait emprunté leurs dispositions à des étoffes de prix, avait su faire ce choix avec intelligence. Cette perfection se remarque, du reste, dans le spécimen déjà cité.

Les modèles à petits dessins étaient donc les seuls qu'on demandait à l'époque la plus florissante de la fabrique; mais à ce moment, leur impression en noir était entièrement abandonnée. Toutes ces

planches se faisaient soit en rouge, soit en bleu. Cette amélioration avait nécessité un autre mode de fabrication. L'ouvrier remplaçait la brosse à longues soies par un large tampon bourré de crin qu'un molleton recouvrait. Le premier tamponnage ne suffisait pas pour couvrir assez la gravure; aussi, après une première pression du frotton, l'imagier soulevait, à moitié et des deux côtés, sa feuille pour tamponner à nouveau. On donnait alors une seconde pression du frotton. Cette opération, longue à décrire, s'exécutait rapidement dans les mains d'un ouvrier diligent; mais tous n'étaient pas aptes à ce genre de travail; car dans cette profession, on devenait bien plus aisément coloriste qu'imprimeur au frotton. Le prix de la façon d'une rame comprenant 500 feuilles, fixé à 20 sous, se trouvait en rapport avec les salaires des autres détails de la fabrication. Trois couleurs, qui ne variaient jamais, rouge, jaune et vert, appliquées au patron, achevaient la confection de ces papiers : chaque dessin n'en comportait jamais plus de deux, et pour plusieurs même une seule suffisait.

Les dessins coloriés trouvaient leur emploi dans la confection des boîtes et cartons destinés aux femmes pour ramasser des objets de toilette. Ils servaient aussi à couvrir des livres d'école, des cahiers de chansons, des brochures, et même de

gros volumes. Les deux derniers modèles, le *damier* et les *étoiles*, servaient à la confection des boîtes à veilleuses, et plusieurs maisons de la capitale, ayant pour spécialité de vendre à l'ouvrier parisien les fournitures de l'article *cartonnage*, en faisaient de fréquentes demandes. Enfin, l'almanach *Le Bon Jardinier*, dont l'origine remonte vers 1750, n'eut, pendant bien des années, pour habit que le papier à étoiles de la fabrique de Chartres.

Ce mode d'impression en bleu par le tamponnage s'appliquait aussi à un autre produit passé aujourd'hui presqu'à l'état légendaire, ou qui ne vit que dans le souvenir des derniers survivants du siècle. On le désignait sous le nom de *Tours de lits*. Leur variété se bornait à un petit nombre de compositions imitant des draperies terminées par des glands, dont la passementerie fournissait les dessins. Le *Tour de lit* le plus demandé par nos beauceronnes et nos percheronnes, chez lesquelles généralement le ménage se fait remarquer par la plus exquise propreté, était celui qui leur représentait le couronnement de leurs rideaux en serge verte, si communs autrefois dans toutes les habitations rurales. La *maîtresse*, c'est sous cette qualification qu'on la désigne, n'avait, par cet ornement appendu à ses rideaux, d'autre intention que de les préserver des mouches. Ces tours de lit, composés de quatre

feuilles, qu'un collage en travers réunissait, se vendaient par paire. Ils offraient ainsi la surface nécessaire à l'emploi auquel on les destinait.

Pour compléter ce chapitre, où s'arrêteront mes souvenirs de l'industrie exercée par ma famille, je dois ajouter que plusieurs des images en quatre feuilles recevaient une destination particulière. Leur disposition en largeur en rendait l'assemblage facile, et ainsi arrangées, on les connaissait sous la désignation de *Tours de cheminées*. La Création du monde, le Monde renversé, les Cris de Paris, Lustucru, l'Enfant prodigue, l'Empereur, ou, suivant les événements politiques, le Roi Louis XVIII, commandant leur armée, se prêtaient facilement à cette transformation. Ces images, collées sur le manteau des cheminées, servaient à la fois de décoration et de sujet de récréation.

## V.

### Des Cartes à jouer de la Fabrique de Chartres.

N rassemblant ces notes, j'étais loin de soupçonner que les documents consultés par moi me permettraient de constater que, si Chartres a eu ses imagiers, nos ancêtres ont possédé également leurs maîtres cartiers, et que ce commerce, disparu comme plusieurs autres de l'antique cité des Carnutes, y a été exercé pendant près d'un siècle. Il existe en effet, dans ces deux industries, de tels rapports entre leurs moyens de production, qu'en y réfléchissant on trouve tout naturel que l'une ait dû devenir le complément de l'autre, et que les maîtres dont j'aurai à citer les noms aient pu être tout à la fois cartiers et imagiers.

C'est encore au hasard que je dois cette découverte, car les produits des cartiers qui ont survécu,

sont devenus aussi rares que ceux des imagiers; et lorsque la fabrication des cartes à jouer au temps où nous vivons est circonscrite à Paris et dans quelques autres villes, je suis heureux de restituer à mon pays la gloire d'une industrie que d'autres cités plus importantes ne pourraient pas sans doute revendiquer.

C'est en 1702 que je puis fixer l'époque de l'existence des fabriques de cartes à Chartres, mais je me garderai bien d'affirmer que ce soit là le véritable point de départ : comme le champ des découvertes est ouvert à tout le monde, après moi d'autres plus habiles ou plus heureux pourront peut-être apporter des modifications à ces premiers jalons et parvenir à les compléter. Mon rôle présentement est de ne parler que de ce que je sais, et je le fais avec d'autant plus d'assurance que j'ai en ma possession une pièce des plus authentiques, l'épreuve même des cartes soumise par le fabricant Guillaume Chesneau, au visa du lieutenant de police pour qu'il eût à en permettre l'impression.

Ce visa est formulé en ces termes :

« *Le présent signé et paraphé par nous, lieute-*
» *nant-général de police de la ville de Chartres, au*
» *désir du procès-verbal fait en notre hôtel ce jour-*
» *d'huy 14 août 1702.*
<div style="text-align: right;">» CORBEIL. »</div>

Le valet de trèfle qui, depuis le commencement du seizième siècle, portait dans un écusson le nom du cartier, est revêtu du paraphe du lieutenant de police, et sur la marge de l'épreuve se trouve le cachet en cire rouge reproduit par la gravure ci-contre.

La planche sur laquelle sont gravées ces cartes contient vingt figures, se décomposant ainsi :

Deux fois les quatre Rois et les quatre Dames, et deux fois le Valet de pique et le Valet de trèfle.

L'absence du Valet de cœur et du Valet de carreau fait supposer que le maître cartier possédait un second bois de seize figures, comprenant les dix cartes du premier et trois fois les Valets de cœur et de carreau, ce qui, par l'impression des deux feuilles, lui donnait alors trois jeux complets.

Les cartes à jouer d'autrefois s'imprimaient au frotton comme les images, et la fabrication, tout en restant pour l'État un monopole, était laissée à l'industrie privée. Celles provenant de la fabrique de Guillaume Chesneau sont fort jolies. Le dessin des personnages, auxquels on pourrait assigner une origine germanique, est excellent, et les diverses cartes que je possède, en assez grand nombre, venant d'autres villes, leur sont toutes

inférieures. Ce progrès, qui distance d'une manière très-sensible le spécimen donné par la gravure suivante, sortant d'un jeu datant du commencement

du dix-septième siècle, dont la carte, d'un coloris plus soigné, indique une qualité supérieure, ne s'est pas soutenu chez les fabricants de Chartres venus

après Chesneau. Enfin j'ajouterai même que celles qu'on vend en ce moment ne sont pas de nature à faire oublier les produits du cartier chartrain de 1702.

L'As de trèfle recevait autrefois une estampille pour l'acquittement des droits. Mais depuis longtemps l'État s'est réservé à peu près toute la manipulation des cartes à jouer. Il fait fabriquer un papier spécial portant en transparent les armes du souverain régnant. Les types des figures et de l'As de trèfle, gravés à la Monnaie, sont imprimés à l'Imprimerie impériale. Les fabricants de cartes ont donc à acheter à l'État : papier, bandes où se trouvent les armes du Gouvernement apostillées, à l'administration du timbre, d'un timbre sec, l'As de trèfle et les figures. Ils peignent celles-ci, impriment eux-mêmes les basses cartes sur le papier légal et achèvent de façonner les jeux.

Si j'ai fait ressortir précédemment le mérite des cartes dues à notre compatriote Guillaume Chesneau, je ne veux pas être seul à formuler mon appréciation ; aussi est-ce à la gravure, qui les a toutes reproduites avec une grande fidélité, que j'ai demandé d'en fournir la preuve, étant d'avance assuré que ces curieux spécimens seront vus avec intérêt par mes lecteurs.

Quant à la personne de Guillaume Chesneau, son acte de mariage, copié sur les registres de la paroisse Saint-André et que je reproduis ici, me le fait connaître comme enfant de la cité chartraine ; cette pièce, par les précieux renseignements qu'elle contient, devenait pour moi le complément nécessaire du rarissime débris qui m'a fourni les premiers éléments de ce chapitre.

« *Le 5 septembre 1702, après les fiançailles et la
» publication des bans par trois dimanches ou fêtes
» consécutifs, sans opposition ny empêchement, lesdits
» bans dûment contrôlés, le 3 septembre 1702, signé
» Legris, ont été par moy, vicaire soussigné, cano-
» niquement épousez* Guillaume Chesneau, *papetier
» et cartier, fils de défunt Jean Chesneau et de défunte Perine Gaude, de la paroisse Sainte-Foy,
» et* Magdeleine Boisset, *fille de Pierre Boisset, ouvrier brodeur, et de Françoise Morin, de la paroisse
» de Saint-André, en recevant des parties leur mutuel consentement par paroles de présent avec les
» cérémonies ordinaires, en présence de Simon Touroude, boulanger, et Louis Eude, aussy boulanger, de Pierre Boisset, père de la mariée, de Jean
» Gendrin, maître tailleur, d'André Verdureau,
» beau-frère de ladite mariée.*

  Chesneau, Boissay, Madeleine Boissay,
 Jean Gendrin, Simon Thourouvre,
   André Verduro, Louis Hud.

    A. PINTART.

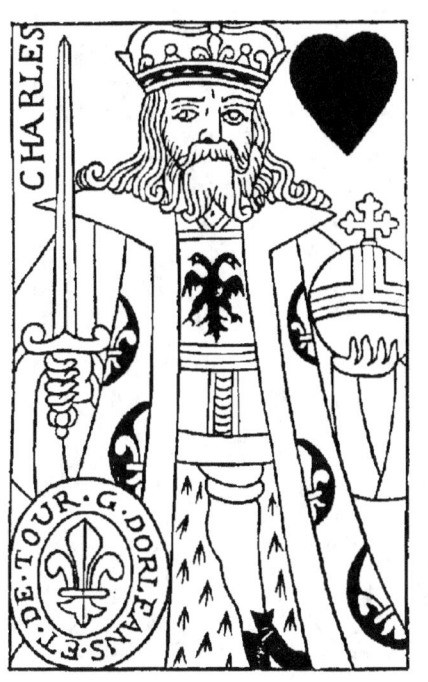
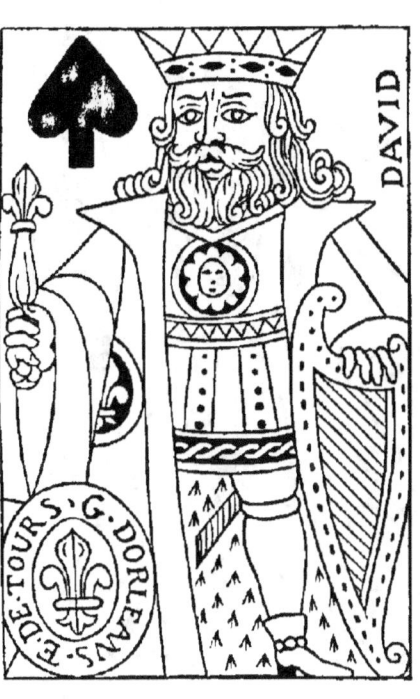

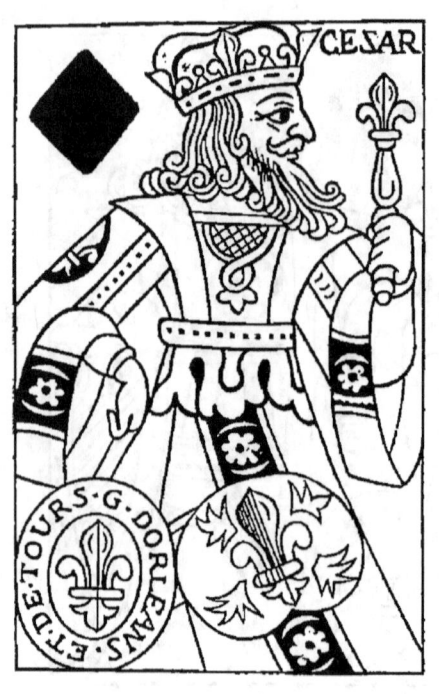 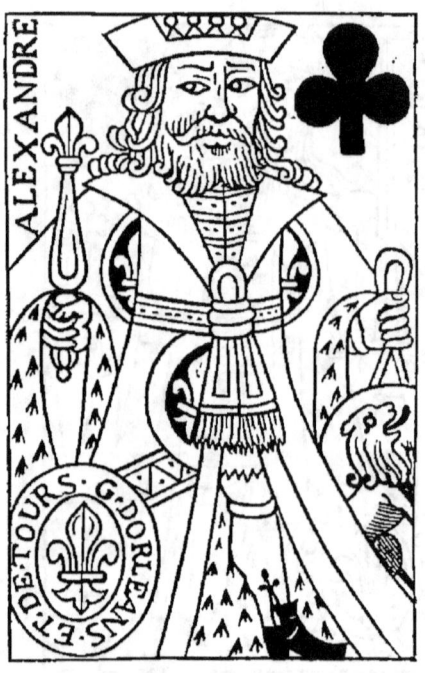

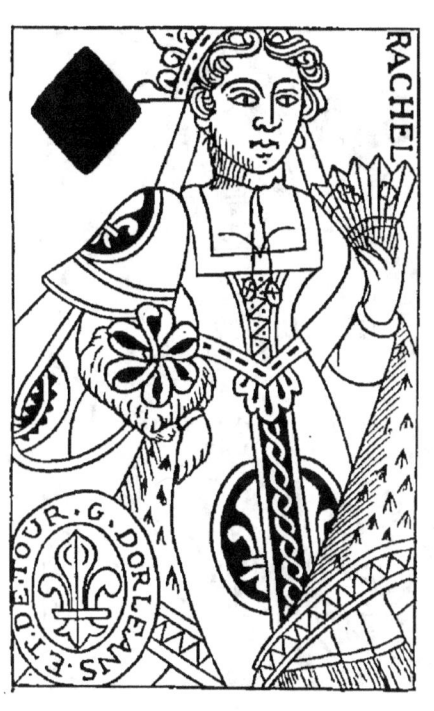
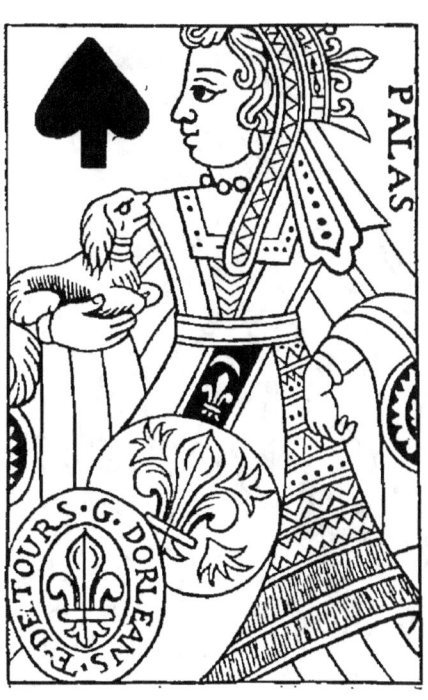

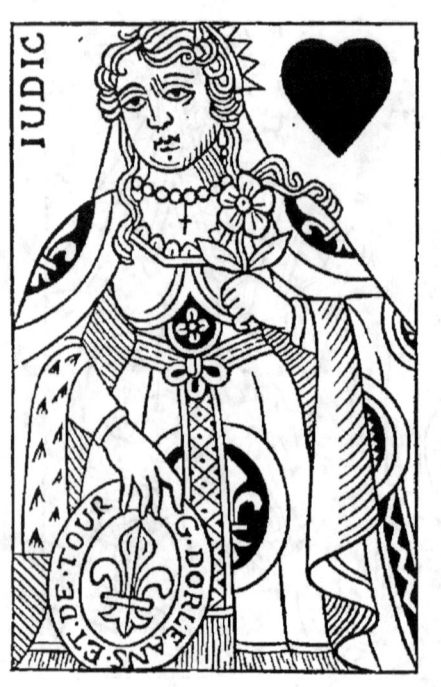 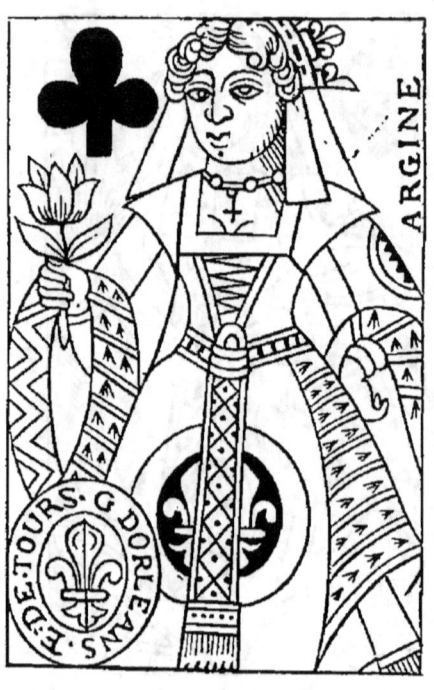

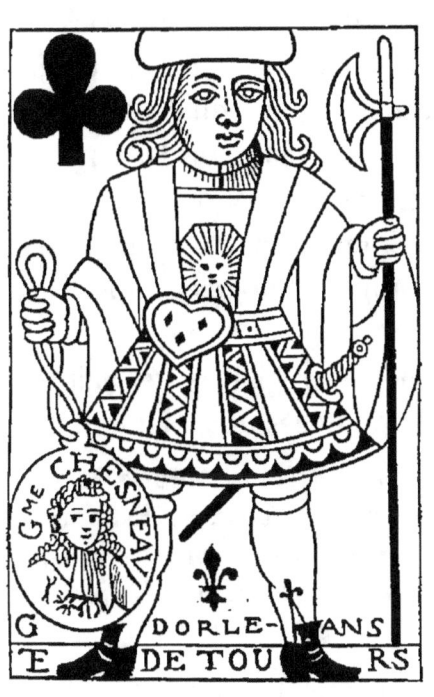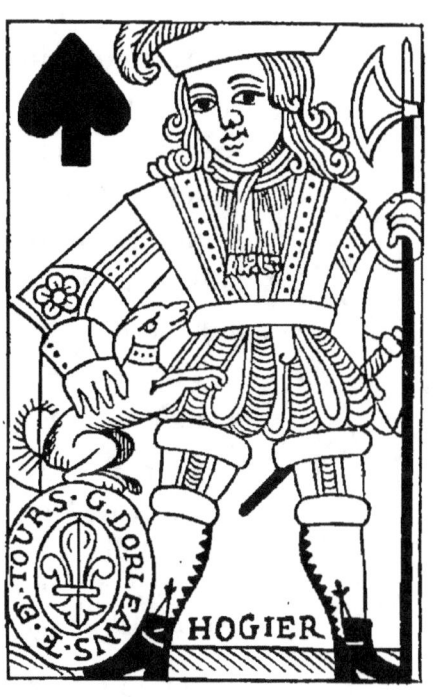

Suivant d'autres renseignements, s'appuyant encore sur des débris de cartes à jouer échappées à la destruction et portant avec elles leur marque d'origine, Étienne Rouilly aurait été le second des maîtres cartiers de la ville de Chartres. Il ne m'a pas été possible de fixer en quelle année il a commencé à exercer cette industrie, ni de découvrir si Guillaume Chesneau l'a eu pour successeur immédiat; mais si les renseignements m'ont fait défaut sur les antécédents de Rouilly, les registres de la paroisse Saint-Aignan apprennent qu'il s'était allié à la famille de Mocquet, marchand d'estampes et imagier, que j'ai déjà eu occasion de citer.

C'est en ces termes que les registres de Saint-Aignan mentionnent l'acte de décès de sa femme :

« *L'an* 1739, 29 *décembre, décès de* Marie-Marguerite Moquet, *en son vivant femme d*'Estienne Rouilly, *marchand cartier et papetier en cette ville, inhumée en présence de son mari et Louis-Estienne Rouilly, son fils, et de Pierre Hoyau.* »

Par le testament qu'elle laissa, la femme Rouilly ayant exprimé le vœu d'être inhumée en la paroisse de Saint-Martin-le-Viandier, les mêmes registres mentionnent la levée du corps par le clergé de Saint-Aignan et son transport en ladite église Saint-Martin, où les funérailles eurent lieu. L'acte d'inhumation est ainsi conçu :

« *L'an* 1739, 29 *décembre, inhumation du corps
» de* Marie-Marguerite Moquet, *femme d*'Estienne
» Rouilly, *marchand cartier de la paroisse de Saint-
» Aignan, laquelle par son testament a ordonné sa
» sépulture en cette paroisse, âgée de 35 ans. En
» présence de son mary, de Louis-Estienne Rouilly,
» son fils, et d'André Chevreau, son beau-frère et de
» Pierre Hoyau.* »

Il est à croire que la pauvre femme ne laissa pas des regrets bien vifs dans la mémoire du maître cartier, car d'après les registres de la paroisse de Saint-Aignan, de l'année suivante, un mois et quelques jours seulement après son décès, on voit Étienne Rouilly, ainsi que le constate la pièce suivante, convoler à de secondes noces :

» *L'an* 1740, *le* 3 *février, mariage entre le
» sieur* Estienne Rouilly, *marchand cartier, pape-
» tier, homme veuf, d'une part; et* Nicolle Fontaine,
» *fille de Pierre Fontaine, maître tailleur d'habits
» de Aumalle en Picardie, et de défunte Charlotte
» Crevel, ses père et mère.
» L'époux assisté de Édouard Farrilleux, maître
» cartier de Paris, et de Louis-Estienne Rouilly, son
» fils.* »

Si Rouilly fut vite consolé de la mort de sa première femme, ses jours aussi étaient comptés et il ne devait pas longtemps lui survivre. Sa mort arriva le 8 juin 1741, et lorsqu'il était encore dans un

âge peu avancé, ainsi qu'on le voit par son acte de décès contenu dans les registres de la paroisse de Saint-Aignan :

> « *L'an* 1741, *le jeudy 8 de juin a été par moi,*
> » *prestre curé de cette paroisse soussigné, inhumé*
> » *dans notre église, avec les cérémonies ordinaires,*
> » *le corps* d'Estienne Rouilly, *marchand cartier-pa-*
> » *petier en cette ville, lequel est décédé hier à l'âge*
> » *de quarante et un ans, après avoir reçu pendant*
> » *sa maladie tous les sacrements de l'église; laditte*
> » *inhumation faite en présence de Louis-Estienne*
> » *Rouilly son fils, de François Rouilly son neveu,*
> » *d'André Chevreau, beau-frère à cause de la pre-*
> » *mière femme du deffunt, et de Pierre Hoyau,*
> » *aussi marchand cartier-papetier, neveu à cause de*
> » *la première femme du deffunt, etc.* »

La fabrique de cartes dut rester pendant plusieurs années encore sous la direction de sa veuve, à qui Rouilly laissait une fille, née le 27 janvier 1741, et morte le 5 mai 1743. Au nombre des témoins du décès de cet enfant, l'acte désigne en qualité de garçon-cartier un ouvrier de la fabrique, neveu du défunt. C'est celui-ci que fait connaitre l'acte de mariage emprunté aussi aux registres de la paroisse de Saint-Aignan, et qui, en 1745, devint le chef de la maison :

> « *L'an* 1745, *le 17 août, mariage entre* François
> » Rouilly, *compagnon cartier, fils de François*

» Rouilly, *vigneron, et de Marie Cavier, ses père*
» *et mère, de la paroisse Saint-Paterne d'Orléans,*
» *ledit François Rouilly de ceste paroisse d'une*
» *part;* et Françoise Lefebvre, *fille de Charles-*
» *Nicolas Lefebvre, maître serrurier, et de Fran-*
» *çoise Fontaine, ses père et mère, de la paroisse de*
» *Beauvais. L'époux assisté de Nicolle Fontaine, sa*
» *tante, de Louis-Estienne Rouilly, fils de feu Es-*
» *tienne Rouilly, et de Marie Moquet, ses père et*
» *mère, cousin-germain de l'époux, et de Pierre*
» *Hoyau, ami de l'époux.* »

Quant au fils que Rouilly eut de son premier mariage avec Marie Moquet, on le retrouve en 1750, dans un acte de naissance de la paroisse Saint-Martin, parrain du quatrième enfant de son cousin-germain, François Rouilly, qui signe alors avec la qualité de marchand cartier. Il devint plus tard marchand mercier-épicier, et les registres de la paroisse Saint-Saturnin mentionnent ses fiançailles, le 12 août 1754, avec Catherine-Marguerite Desmarais, dont le père était marchand tailleur.

Celui des cartiers qui arrive ensuite, et qui paraît avoir exercé concurremment avec Rouilly, est Pierre Hoyau. Il signe l'acte de décès d'Étienne Rouilly en y ajoutant la qualité de marchand cartier, et comme on verra par son acte de mariage que des liens de parenté le rattachaient depuis plusieurs années à Moquet et au défunt, la nouvelle branche

d'industrie qu'il ajoutait à son commerce d'imagerie ne lui était pas étrangère.

Paroisse de Saint-Martin-le-Viandier.

« *L'an 1730, 3 juillet, mariage entre* Pierre Hoyau,
» *marchand en taille-douce, fils de défunts Jean*
» *Hoyau et Marie-Thérèse Regneau, de la paroisse*
» *Saint-Aignan d'une part, et* Anne-Suzanne Che-
» vreau, *fille de André Chevreau, aubergiste, et*
» *d'Anne-Marguerite Moquet, de cette paroisse, en*
» *présence d'André Chevreau, père, Louis-François*
» *Moquet grand'père de l'épouse, d'Estienne Rouilly*
» *beau-frère.* »

Il résulte de cette pièce que la fille et la petite-fille de Moquet restèrent attachées à une industrie qui était celle de leur famille. Elles se conformaient en cette circonstance à des coutumes et à des habitudes très en usage au temps où se reporte ce récit.

Les cartes que j'ai retrouvées de la fabrique d'Étienne Rouilly, figurées par les deux bois reproduits ci-contre, quoique postérieures à celles de Guillaume Chesneau, nous reportent, par leur mauvais dessin, à une époque plus primitive. Les produits de ce premier fabricant auraient dû cependant inspirer ceux qui sont venus après lui, et les excellents types qui font honneur à son intelligence méritaient assurément d'être conservés. Mais il n'en a pas été ainsi; depuis Guillaume Chesneau, la fabrique chartraine assista à une décadence qui s'est

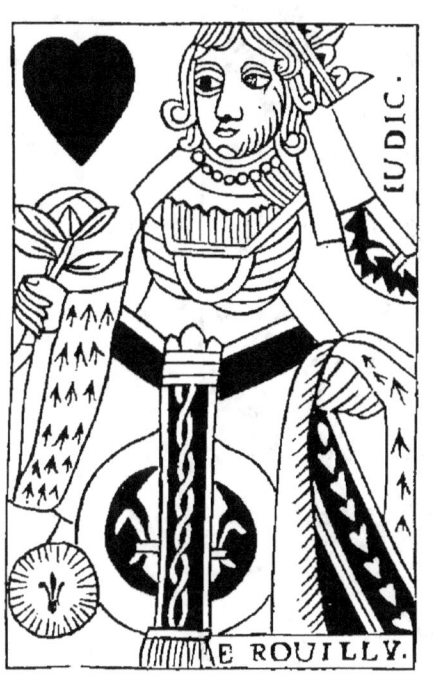 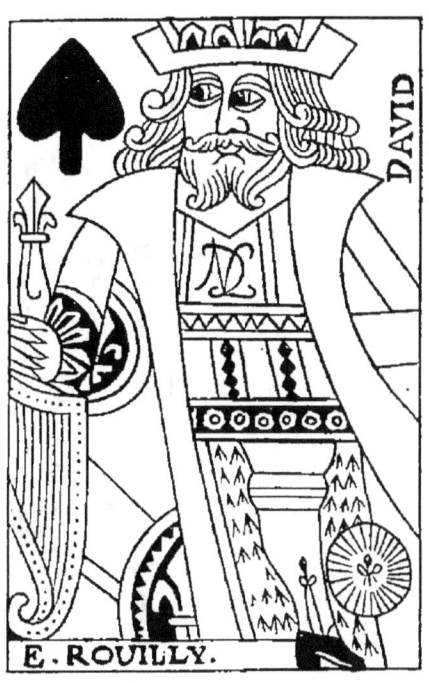

continuée jusqu'au moment où l'industrie des cartes à jouer disparut de notre ville.

Hoyau, qui occupera une place dans les imagiers au chapitre suivant, peut être considéré comme le

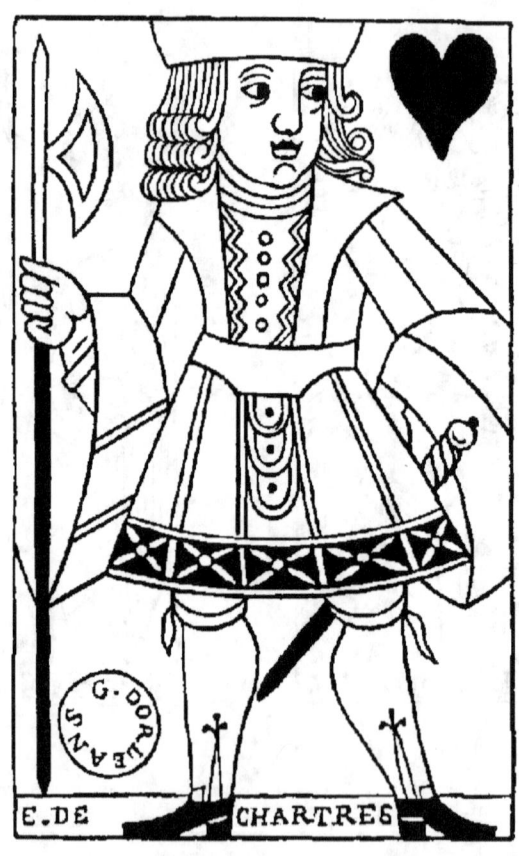

quatrième des cartiers. C'est à lui que j'attribue la seule carte d'une origine plus moderne qui soit arrivée entre mes mains. Le Valet de cœur ne porte

pas cette fois le nom du fabricant, mais on y lit : *Généralité d'Orléans. Élection de Chartres* [1].

La filiation des autres cartiers n'occupera pas maintenant une grande place. Quoiqu'ils aient exercé à une époque plus rapprochée de nous, les renseignements que j'ai pu recueillir sur eux ne sont pas nombreux, et je n'ai guère qu'à enregistrer leurs noms.

Louis Langlois, qu'on retrouvera aussi au nombre des imagiers, reçoit la qualification de maître-cartier dans un acte de naissance de la paroisse Saint-Aignan, où il est parrain, le 23 août 1749, de l'enfant de Jacques Gautier-Grollier. Je n'ai vu aucune carte portant son nom.

Jean Chaponet, né à Paris, sur la paroisse Saint-Sulpice, décédé à Chartres à l'âge de 78 ans, le 27 janvier 1808, prenait aussi le titre de fabricant de cartes à jouer. Il laissa deux filles : l'une mourut dans la même année que lui, quant à l'autre elle exerça longtemps la profession de cartonnière dans la rue de la Petite-Cordonnerie.

---

[1] C'est à M. Chevrier, négociant, à Chartres, à qui ses goûts de collectionneur ont fait réunir diverses curiosités intéressant notre ville, que je dois la communication de cette carte. Il possède en outre le Valet de carreau ainsi que des essais de basses cartes imprimées au patron, et l'épreuve d'un dessin très-grossier de l'enveloppe du jeu.

Quant à l'époque où la fabrique de Chartres a cessé de produire, elle est naturellement marquée par la grande Révolution de 1789, qui, en arrêtant la vente des images rappelant la religion et la monarchie, devait également proscrire les cartes à jouer, présentant, elles aussi, des souvenirs de royauté et de féodalité que le courant des idées nouvelles s'efforçait d'anéantir.

## VI.

### Des Maîtres Imagiers de Chartres.

PLACÉS par la nature de leur industrie dans la classe des artisans des petits métiers, les imagiers devaient laisser à leur nom assez peu de retentissement pour ne pas le voir se perpétuer. Les honneurs consulaires, ceux de l'échevinage ou d'autres emplois civils n'allaient jamais les chercher, et lorsque le producteur disparaissait, les œuvres éphémères qu'il avait créées devaient suivre naturellement le même chemin, celui de l'oubli. Ce n'est donc qu'avec de rares renseignements, trouvés principalement dans les registres des paroisses et dans les comptes des dépenses de la ville de Chartres, que la liste qui va suivre a pu être établie. Elle constate que pendant la période embrassant les années 1697 à 1828, notre ville aurait compté sept maîtres imagiers en exercice.

Voici l'ordre chronologique que j'ai cru pouvoir adopter pour chacun d'eux.

## I. Louis MOQUET.

Louis Moquet, dont le nom commence à apparaître en l'année 1697, est le premier qui se soit rencontré dans mes recherches. La dominoterie, ou gravure en taille de bois n'était pas seulement sa principale industrie. Moquet y joignait un autre titre, celui de marchand de tailles douces, qui en faisait un imagier artiste. Les registres de la commune de Chartres en fournissent la preuve, et c'est en cette même année que les comptes tenus par Philippe Bouvart (1696-1697) mentionnent en ces termes le paiement suivant, ordonnancé à son profit,

« De la somme de cinquante livres payée à Louis
» Moquet, imagier, suivant l'ordonnance de la ville
» du 1er juin 1697, pour la gratification à lui accordée
» pour avoir présenté à la ville une estampe enrichie
» d'une moulure dorée, et en avoir donné à Messieurs
» les échevins chacun une. »

Il semble évident que l'estampe dont il est question ici ne peut être que la très-rare gravure connue sous le nom de *Triomphe de la sainte Vierge dans l'église de Chartres*. C'est une œuvre toute locale, digne en tous points, par son sujet, d'être offerte

aux échevins de notre cité, auxquels elle rappelait plusieurs des souvenirs de notre histoire religieuse.

Devenue d'une extrême rareté, cette gravure, dont on ne connait que quelques épreuves, est une pièce des plus intéressantes. Ce n'est en effet que là, et dans une autre ancienne gravure d'une Vue intérieure de la cathédrale de Chartres[1], tout aussi difficile à rencontrer, qu'on retrouve la physionomie de l'ancien et regrettable Jubé, que le mauvais goût de nos chanoines, aidé en cette circonstance des caprices de la mode, qui n'épargne pas même les monuments religieux, fit détruire en 1763. Les précieux restes conservés dans une des chapelles de l'église souterraine, celle de Saint-Martin, peuvent attester la perte irréparable qui a été faite.

Au moment de la mise en vente de la gravure *le Triomphe de la Vierge,* Moquet fit paraître une brochure de 16 pages petit in-8°, qui donnait à l'acheteur l'explication des divers épisodes que cette pièce représentait.

Cette plaquette, des plus rarissimes, que ni la bibliothèque de Chartres ni aucun de nos amateurs ne possèdent, a pour titre :

---

[1] Cette gravure, qui a dû paraître vers le milieu du XVIII<sup>e</sup> siècle, a pour titre : *Vue intérieure de la Cathedrale de Chartres.* Dessinée sur les lieux, par J.-B. Rigaud, dit l'estampe, elle est aussi son œuvre comme graveur.

Explication des Figures & des Hiſtoires qui
font repréſentées en la planche du
Triomphe de la Sainte Vierge
dans l'Egliſe de Chartres.

**A CHARTRES**
Chez LOUIS MOQUET, marchand de
tailles douces, rue des Trois-Maillets
proche le Soleil d'or.

Le nom de l'imprimeur se trouve ainsi formulé à la page 14.

**A CHARTRES.**
Imprimé par SYMPHORIAN
COTTEREAU, Imprimeur
ordinaire de la Vile. (*sic*)

A la page 15, placée en regard, Moquet fait connaitre ses titres à la faveur du public, dans une adresse qui peut donner une idée du style employé autrefois pour ces sortes de réclames que de nos jours on a tant perfectionnées :

## LOUIS MOQUET,
Marchand imagier-dominotier, à Chartres.

Louis Moquet, marchand de tailles douces, demeurant rue des Trois-Maillets, au coin de la rue des Consuls, vis-à-vis le Soleil d'or, à l'Image Saint-Louis, fait et vend toutes sortes d'estampes des plus

curieuses et des plus à la mode, en blanc et enluminez, collées sur toile, garnies de cadres dorez à la Romaine, ou simples cadres de cèdre, avec des verres blancs, de gorges, et autres manières; toutes sortes d'écrans fins et communs, cartes de géographie, tableaux des princes et princesses de la cour peints en huile, images en *velein*. Le tout en gros et en détail, à juste prix, à Chartres. 1697.

La gravure de Moquet, amplement décrite dans l'*Annuaire d'Eure-et-Loir*, de 1845, par M. A. Benoit, substitut du procureur du roi à Chartres, aujourd'hui conseiller à la Cour impériale de Paris, en la faisant connaître dans ses plus petits détails, justifie la curiosité qu'elle doit inspirer, et son travail, en remplaçant avantageusement la brochure introuvable de Moquet, devait avoir naturellement sa place dans les souvenirs que je consacre à notre premier imagier chartrain [1].

---

[1] Cette gravure, haute de 92 centimètres et large de 57, a été dessinée et exécutée par *N. de Larmessin*, et dédiée à MM. du Chapitre de la cathédrale par *Louis Moquet*. Le sujet principal représente un seigneur et une dame (sans doute le baron de Beuil et sa femme), agenouillés dans l'église sous-terre, et prêts à recevoir la communion d'un prêtre qui va descendre les marches de l'autel. Au-dessus on voit la Sainte Châsse soutenue par deux anges; au-dessous, la ville de Chartres, avec un index numéroté de ses principaux monuments.

Voici les légendes des dix médaillons à droite et à gauche, en commençant par en haut :

1er à droite du spectateur. « La grotte dans laquelle St-Sauinien et

Comme éditeur d'estampes en taille douce, Moquet ne s'en est pas tenu à cette seule pièce. Les registres capitulaires de Notre-Dame mentionnent, dans la note suivante, une autre œuvre venant de

---

» St-Auentin trouvèrent les Druides Chartrains qui adoroient une
» Vierge qui deuoit enfanter. »

1er à gauche. « L'ancienne image de la Sainte Vierge telle qu'elle est
» conseruée dans la chapelle souterraine de Nostre-Dame de Chartres,
» réduite sur les proportions de 28 pouces 9 lignes (78 centimètres)
» de hauteur, et d'un pied (33 centimètres) de largeur. » Cette statue
de la Vierge noire a été détruite pendant la Révolution.

2e à droite. « Roolon, duc des Normans, assiégeant la ville de
» Chartres, est mis en fuite à la veue de la chemise de la Sainte
» Vierge que l'éuesque portoit au bout d'une lance en 911. »

3e à droite. « St-Fulbert, trauaillé d'vne maladie brulante, est
» guéri en vn instant par un laict miraculeux de la sainte Vierge dont
» il reste des gouttes conseruées dans le thrésor de l'église. » Le
médaillon représente ce miracle conformément à ce texte du catalogue
de l'évesché : *Quem (Fulbertum) egretudine laborantem (beata
Virgo) visitauit, et mamillam de sinu producens lacti beatissimi
tres guttas super faciem ejus jecit.* Ce lait miraculeux a subi, pendant la Révolution, le sort de la Vierge noire des cryptes.

3e à gauche. « L'incendie de l'église de Nostre-Dame qui n'empesche
» pas deux Chartrains d'emporter la Sainte Chasse à travers des bra-
» siers, pour la sauver dans la grotte. 1020. »

2e à gauche. « Le roy Louis-le-Gros à la teste de son armée vou-
» lant raser Chartres, est fléchi par l'éuesque portant la Sainte Chasse,
» accompagné de son clergé et suivi du peuple en 1137. »

4e à droite. « Un capitaine garanti d'un coup de mousquet par vne
» chemisette de Chartres bénite qu'il portoit sur soy, en vient rendre
» ses actions de grâces à la Sainte Vierge en 1554. » Le médaillon
représente une bataille près d'une ville, au bord de la mer.

4e à gauche. « Les Huguenots pendant le siège de 1568 qui voulent

lui, qui est encore plus rare, et qu'aucun de nos amateurs chartrains, je crois, ne peut se vanter de posséder.

« 13 octobre 1723.

« Le sieur Moquet, marchand imagier en cette
» ville, présente deux estampes représentant la béné-
» diction des cinq cloches dans la nef de cette ville.
» Ledit Moquet remercié. »

On a vu précédemment qu'une fille de Louis Moquet était devenue la femme du maître cartier Rouilly [1], et qu'une autre de ses filles avait épousé André Chevreau, aubergiste, qui devint le beau-père de l'imagier Hoyau; mais ces deux enfants ne

---

» briser et abatre l'image de la Sainte Vierge au-dessus de la Porte
» Drouoise sans la pouuoir frapper. »

5e à droite. « L'auguste église de Nostre-Dame de Chartres renom-
» mée par son antiquité et par son admirable structure. »

5e à gauche. Ce médaillon est celui qui représente l'intérieur de l'église et où l'on voit le jubé.

[1] J'ai dit dans le texte consacré au second des cartiers de Chartres, que je n'avais aucun renseignement sur l'origine d'Étienne Rouilly, mais depuis l'impression de cette feuille, son acte de mariage, parvenu à ma connaissance et que je transcris ici, vient combler cette lacune.

« Paroisse de Saint-Martin-le-Viandier.

» *L'an 1725, le 26 juin, après les fiançailles et la pu-*
» *blication de trois bans de mariage entre* Estienne Rouilly
» *le jeune, cartier en la ville d'Orléans, y demeurant, fils*
» *d'Estienne Rouilly l'ainé, vigneron, demeurant audit*
» *Orléans, faubourg Bannier, paroisse Saint-Paterne, et*

composent pas toute sa descendance, car, en l'année 1702, Moquet devint père d'un fils, baptisé, le 25 mai, dans l'église de la paroisse de Saint-Martin-le-Viandier, sous le nom de François-Loup, fils de Louis-François Moquet, qui, dans l'acte de naissance, laisse de côté la qualification de marchand de taille douce pour prendre le titre plus modeste de marchand imagier. Cet enfant, qui mourut peut-être jeune ou embrassa une autre carrière que celle de son père, n'en perpétua pas le nom. Il est donc à supposer qu'à la mort de Moquet, arrivée en 1732, son établissement passa dans les

---

» *de feu Marianne Courant, d'une part ; et* Marie-Marguerite Moquet, *fille de Louis-François Moquet, marchand d'images en taille-douce en cette ville, y demeurant, et de Marianne Avenelle, ses père et mère.* . . . . . .
» *Je soussigné, prêtre, vicaire de Saint-Martin, ay fait la célébration dudit mariage entre lesdites parties concernant leur consentement mutuel par parolles de présent, en présence des père et mère de l'épouse, de François Rouilly*[1], *frère de l'époux, et encore ladite épouse d'André Chevreau et Anne-Marguerite Moquet, les beau-frère et sœur, de M*[e] *Mathurin Foisy, procureur en l'élection de Chartres, son parrain, et M*[e] *Petey, son amy, lesquels ont signé, hors ladite Marianne Avenelle et François Rouilly qui ont déclaré ne sçavoir.*

[1] François Rouilly, frère du marié, était le père de François Rouilly, compagnon cartier, dont l'acte de mariage avec Françoise Lefebvre est reproduit page 176.

mains de l'époux de sa petite-fille, Suzanne Chevreau, et fut réuni à celui que possédait déjà l'imagier Pierre Hoyau.

Louis Moquet, ébloui par la maison du *Soleil d'or* qu'il semble citer avec plaisir dans son adresse et qui faisait face à sa demeure, en devint l'hôte en 1724. Mais il faut croire que la fortune ne lui avait pas souri et que sa bourse ne rayonnait pas autant que l'enseigne de la maison qu'il habitait ; puisqu'un des registres de la commune de Chartres, *Compte de Jean Valmale*, pour l'année 1726-1727, le donne cumulant avec les fonctions de marchand d'estampes celle d'*artificier de la ville*. Voici comment cette circonstance est mentionnée :

» La somme de 16 livres 5 sols payée à *Louis*
» *Moquet*, artificier de la ville, suivant son mémoire
» arresté, le 17 août 1726, à cause de la réjouissance
» faite à l'occasion du restablissement de la santé du
» Roy. »

« La somme de 10 livres payée à Louis Moquet,
» artificier, suivant son mémoire du 27 août 1727. »

Cette dernière dépense a dû être occasionnée par la fête de saint Louis (25 août), le patron du roi régnant alors.

Par ces deux paiements, qui représentent les prix de feux d'artifices tirés en signe de réjouissance, on reconnaît qu'il en coûtait peu autrefois

pour faire de l'allégresse. Le budget municipal d'à présent pourrait dire qu'il n'en est plus ainsi de nos jours. On y trouverait que la dépense occasionnée par cette partie des divertissements de nos fêtes nationales, atteint toujours le chiffre de 8 à 900 francs ! Et cependant il se trouve toujours une foule de mécontents qui, au retour de ce spectacle des yeux, s'évanouissant si vite en fumée, blâment l'artifice de M. le Maire. On serait tenté, en vérité, de les renvoyer aux effets de pyrotechnie dont, pour leurs 16 livres 5 sols, nos ancêtres se trouvaient satisfaits.

Moquet, que les années atteignaient, ne vécut pas longtemps après le mariage de sa petite-fille Suzanne Chevreau avec Hoyau. Son acte de décès, transcrit d'après les registres de la paroisse Saint-Martin, est la seule pièce qui soit venue me renseigner sur son âge qu'elle ne donne même que par à peu près.

« *L'an* 1732, *le* 17 *novembre, a été par moi, curé*
» *de Saint-Martin, inhumé dans le cimetière de ce*
» *lieu, le corps de* Louis Moquet, *âgé de* 75 *ans ou*
» *environ, marchand de tailles-douces, mort le jour*
» *précédent après avoir reçu les sacrements de Péni-*
» *tence et d'Eucharistie. L'inhumation faite en pré-*
» *sence des parents qui ont signé :*

» L. Rouilly.     P. Hoyau.     Gilles curé. »

Des divers actes que j'ai eu précédemment à citer, il ressort que, lors même que le bon curé l'aurait vieilli de quelques années, Moquet a dû se marier dans un âge déjà mûr. La naissance de son fils en 1702, la mort de la première femme d'Étienne Rouilly en 1739, à l'âge de 35 ans, — ce qui la fait naître en 1704, — et enfin la présence de Moquet au mariage de sa petite-fille Suzanne Chevreau, en 1730, viennent justifier ce que j'avance.

C'est ici que s'arrêtent des notes qui n'ont pu m'apprendre si Moquet appartenait au sol beauceron, mais son acte de décès m'a du moins fait connaître qu'il a été du nombre de ces laborieux travailleurs qui ne croient leur tâche accomplie qu'à la dernière heure, emportant avec eux, pour suprême consolation, les regrets de ceux dont ils ont été connus.

## II. Pierre HOYAU.

Devenu en 1730 le petit-gendre de Louis Moquet, Pierre Hoyau exerça longtemps la profession d'imagier. Le lieu de sa résidence a pu changer plusieurs fois, mais d'après des souvenirs qui me restent de ma famille, la rue des Changes aurait principalement été celle qu'il a habitée le plus longtemps. Je n'ai vu aucune image provenant de sa fabrique.

Les comptes communaux de la ville de Chartres citent plusieurs fois son nom pour des fournitures, où il est qualifié de papetier. Tous ces paiements n'indiquent rien de particulier et je dois me contenter de reproduire le suivant :

« Payé à Hoyau, papetier, 64 livres 16 sols pour fourniture de papier. » (*Compte Davignon*, 1749.)

Une autre pièce, également sans importance, qui lui confère la qualité de marchand imagier, apprend qu'il exerçait encore en 1768 : c'est vraisemblablement vers cette époque qu'il dut abandonner le commerce, et que son fonds se trouva réuni à celui d'une nouvelle maison qui viendra occuper une place dans cette liste.

Hoyau, que mes ancêtres ont bien connu, est mort rentier, plus qu'octogénaire, en 1785 ou 1786.

## III. Robert COQUART.

Je n'ai rien d'intéressant à dire de Robert Coquart. Je l'ai trouvé cité avec la qualité de marchand imagier dans une sentence émanant de la *Justice de Loëns*, sous la date du 1er août 1758, où il figure comme défendeur dans une affaire de saisie contre les héritiers du sieur Desmulles, en son vivant marchand chapelier, suivant exploit de Dutillet, huissier à Chartres.

## IV. Louis LANGLOIS.

Louis Langlois, que j'ai dû comprendre au nombre des cartiers, demeurait rue du Cheval-Bardé, dépendant de la paroisse de Sainte-Foy.

Son commerce n'était pas des plus florissants, car, le 14 décembre 1770, une opposition autorisée par la *Justice de Loëns* est faite au profit du sieur Guyot[1], marchand papetier, à Paris, pour sûreté d'une créance à lui due, sur un immeuble saisi appartenant à Louis Langlois.

Cette mesure conservatoire, prise par Guyot, venait à la suite d'un acte de procédure ainsi expliqué dans l'*Inventaire des Archives du département d'Eure-et-Loir,* qu'on imprime en ce moment.

« 1770. Saisie des biens de Louis Langlois, mar-
» chand dominotier, à la requête des religieuses de
» Hautes-Bruyères (Eure)[2]. »

## V. André BARC.

André Barc, né à Bernay (Eure), dont l'établissement était situé, comme celui de Hoyau, rue des

---

[1] Le sieur Guyot, dont il est ici question, est le célèbre inventeur de l'encre dite *de la Petite-Vertu*, qui, malgré la concurrence, conserve toujours son ancienne renommée.

[2] Série B, tome I<sup>er</sup>, page 190.

Changes, parait avoir été, pendant quelques années du moins, le concurrent de ce dernier, qu'on a vu être encore à la tête de sa maison en 1768. Le mariage de Barc, en 1761, qui doit marquer l'époque où a commencé son établissement, vient confirmer l'existence de deux maisons se livrant en même temps au commerce de l'imagerie.

Les registres de la paroisse Saint-Aignan mentionnent en ces termes son acte de mariage :

« *L'an 1761, le mardy 22ᵉ jour de décembre, ont*
» *été canoniquement épousés par nous, prestre,*
» *chanoine de la cathédrale de Chartres, chapelain*
» *de la chapelle et oratoire du Roy, prieur comman-*
» *dataire des prieurés des Hayes, aux Bons-*
» *Hommes-lès-Angers et de Craon*[1]*, oncle paternel*
» *de l'époux, du consentement et en présence du*
» *sieur curé de cette paroisse,* sieur André-Sébastien
» Barc, *fils majeur des défunts Jean-Sébastien Barc*
» *et Marie-Élisabeth Lefort, ses père et mère, de la*
» *paroisse de Saint-Sulpice de la ville de Paris,*
» *d'une part;* et Marie-Jeanne Soulain, *fille mi-*
» *neure du sieur Étienne Soulain, marchand mer-*
» *cier, et de feue Marie Cornu, ses père et mère,*
» *de cette paroisse, d'autre part : en présence de*
» *dame Suzanne Lefort, veuve du sieur Baivelle,*

---

[1] Charles Barc, prêtre du diocèse de Lisieux, reçu tout récemment chanoine de Chartres (le 8 décembre 1761).

» *receveur des tailles de la ville de Bernai, tante*
» *maternelle de l'époux; en présence et du consente-*
» *ment du père de l'épouse; de M^e Bernard Soulain,*
» *inspecteur général des tailles du Roy: de M^e Jean-*
» *Baptiste Soulain, lieutenant des chasses du Roy,*
» *tous deux oncles paternels; de sieur François*
» *Fétil, marchand libraire, oncle maternel: de M^e*
» *Antoine Mahon, prestre, cousin..... »*

<div style="text-align:right">Levassort,<br>
*curé de Saint-Aignan.*</div>

La quantité de bois gravés qui se trouvaient chez Barc fait supposer qu'à ceux publiés par lui, il avait réuni le fonds de Pierre Hoyau, où était venu déjà s'entasser ce qu'on avait cru devoir conserver des premiers fabricants. Barc travaillait lui-même au dessin et à la gravure des bois qu'il livrait au public; car j'ai entre les mains un *Christ en croix* où son monogramme se trouve très-bien indiqué. Ce n'est pas d'ailleurs la plus mauvaise de ses images. L'établissement de Barc possédait donc les éléments d'une prospérité qui se serait accrue sans la maison élevée par les frères Allabre.

'Les événements politiques, qui changèrent quelques années plus tard la face du royaume et dont la fabrique d'Allabre, ainsi qu'on l'a vu, s'était ressentie, n'épargnèrent pas davantage l'imagier Barc. Tout ce qui était contraire aux idées nouvelles fut sacrifié ou caché; la fabrique cessa éga-

lement de travailler, et ce chômage forcé ne tarda pas à conduire son chef à la misère : aussi les extraits suivants, copiés dans les registres des délibérations du Conseil général de la commune de Chartres, nous représentent-ils Barc, d'une part demandant une décharge en réduction de sa contribution patriotique, et de l'autre sollicitant une place qu'il n'obtint pas.

CONSEIL GÉNÉRAL DE LA COMMUNE.

Séance publique du 6 novembre 1792.

« F° 149. Lecture faite d'une lettre du citoyen
» Barc, tendant à être déchargé des deux tiers de sa
» contribution patriotique, attendu les pertes qu'il a
» essuiées depuis sa soumission faite le 26 avril 1790.
» Le Conseil général, qui a connaissance des cir-
» constances malheureuses qui ont réduit à rien la
» fortune du citoyen Barc, après avoir entendu le
» procureur de la commune, est d'avis qu'il doit être
» déchargé du paiement de 24 livres pour les deux
» tiers de sa contribution patriotique. »

Séance publique du 9 janvier 1793.

« F° 190. Quant à la nomination de l'*Inspecteur*
» *aux travaux*, un membre demande que cette no-
» mination soit faite au scrutin et à la majorité abso-
» lue. L'assemblée, consultée, décide qu'elle se fera
» à la majorité relative. Il est fait lecture des noms
» des citoyens qui se présentent pour remplir cette
» place.

» Chaque votant dépose son vote, d'où il résulte
» pour Chambrette, sculpteur, 13 voix; Barc, domi-
» notier, 10 voix; Dauphinot, menuisier, 4 voix;
» Abel Haye, couvreur, 3 voix; Duchesne, maçon,
» 1 voix; Duval, charpentier, 1 voix.

» Chambrette est nommé et prête serment. »

Que devint Barc, après cet échec qui le laissait en présence d'un atelier désert et d'un commerce anéanti depuis plusieurs années? Il lui fallut sans doute, comme tant d'autres, se résigner à passer par ce temps d'épreuves, vivre de privations, et attendre que des jours meilleurs vinssent luire pour la France. Ce moment arrivé, Barc reprit la direction de sa maison, qu'il continua jusqu'au 15 avril 1810, époque où il vendit à mon père tout ce qui constituait sa fabrique : marchandises, bois gravés et ustensiles. Mais sa destinée ne le laissa pas jouir longtemps du repos que sa vie laborieuse lui avait mérité. Il mourut, à peine un an après, le 3 mars 1811, à l'âge de 74 ans et demi.

## VI. Marin ALLABRE.

Né à Chartres le 15 mai 1744, mort subitement le 1er janvier 1805.

Les renseignements que j'ai donnés sur sa personne et sur son commerce, au deuxième chapitre de ce livre, me dispenseront d'y revenir.

## VII. GARNIER-ALLABRE.

Jacques-Pierre Garnier, l'un des fils de Jacques Garnier, ancien soldat, palefrenier au service du comte d'Artois au moment de la Révolution de 1789, et de Marie-Élisabeth Deschamps, naquit à Versailles, paroisse de Montreuil, le 8 août 1782.

Après avoir passé cinq années en qualité de commis chez M. Basset, marchand d'estampes, rue Saint-Jacques, à Paris, il épouse, le 20 août 1805, Marie-Françoise-Désirée Allabre, fille de Marin Allabre, dominotier, et de Marie-Jeanne Leport, née sur la paroisse Saint-Michel, le 21 janvier 1785. Sous sa direction, la fabrique d'images continue jusqu'en 1828.

N'ayant d'autre patrimoine que son intelligence et son activité, le bon et laborieux travailleur meurt, le 7 juillet 1834, âgé seulement de 52 ans, laissant pour héritage à sa nombreuse famille une vie des plus honorables, et dans le cœur de tous les siens de ces souvenirs et de ces regrets que le temps n'efface jamais.

## VII.

### Des rapports de l'Imagerie Orléanaise avec l'Imagerie Chartraine.

NE grande ressemblance se faisait remarquer entre les produits des imagiers de Chartres et de ceux d'Orléans. Quoique je ne me sois pas imposé la tâche d'établir les titres de celle-ci à l'ancienneté, et que beaucoup d'éléments me fassent défaut pour décrire son passé, je ne veux pas néanmoins laisser perdre plusieurs renseignements que je dois à l'obligeance du regrettable M. Dupuis, président de la Société archéologique de l'Orléanais.

J'avais l'intention de me restreindre à la partie moderne qui m'était seule connue, mais grâce aux bienveillantes communications qui m'ont été faites et à d'autres détails que j'ai recueillis, il me sera possible de mettre en évidence plusieurs noms d'imagiers qui, comme ceux de Chartres, sont actuellement entièrement oubliés.

La dominoterie paraît avoir existé depuis longtemps à Orléans. On cite à ce sujet une complainte sur la mort du bailli Groslot, puis une autre sur l'assassinat du duc de Guise, qui appartiendraient à l'imagerie. Mais ce sont des œuvres à peu près introuvables à présent, et sur l'origine desquelles je n'ai aucun nom de fabricant à donner.

Le premier imagier que j'ai rencontré est Feuillâtre. Je possède de lui une pièce assèz curieuse; c'est le Calvaire de la mission prêchée à Orléans au siècle dernier. Comme cela se pratiquait ici pour les images imprimées au frotton, le titre, le cantique et l'oraison étaient l'œuvre du tailleur de bois et ne formaient qu'un tout gravé sur une planche de poirier. La réduction de cette pièce vient très à propos me permettre de donner un spécimen qui manquait dans les œuvres de la fabrique de Chartres, car je n'avais pu représenter la physionomie de son ancienne imagerie. Mais la difficulté de reproduire le cantique et l'oraison dont la lettre se trouvait sensiblement diminuée par le format de cette image, et les frais assez considérables de gravure que cette reproduction eût entraînés, m'ont obligé d'y suppléer par l'emploi de caractères typographiques. Le calvaire et le titre doivent donc être seuls considérés comme une imitation de l'œuvre de l'imagier Feuillâtre.

## CANTIQUE SUR LA MISSION D'ORLÉANS

*Sur l'Air: Reveillez-vous belle Endormie.*

CHER cœur, enfans au yſtere De otre Sauveur Jeſus-Chriſt, Qui ſouffert ſur Calvaire, our nous onner ſon aradis.

Mon cœur, omment udra-t-il faire Pour avoir grace de ieu, Faura-t-il quitter nos affaires, Pour ivre dans uelqu'autre eu ?

Il faudra uitter vos uronnes, os tréſors, otre or, otre argent, t faire de randes auônes tous les auvres indigens,

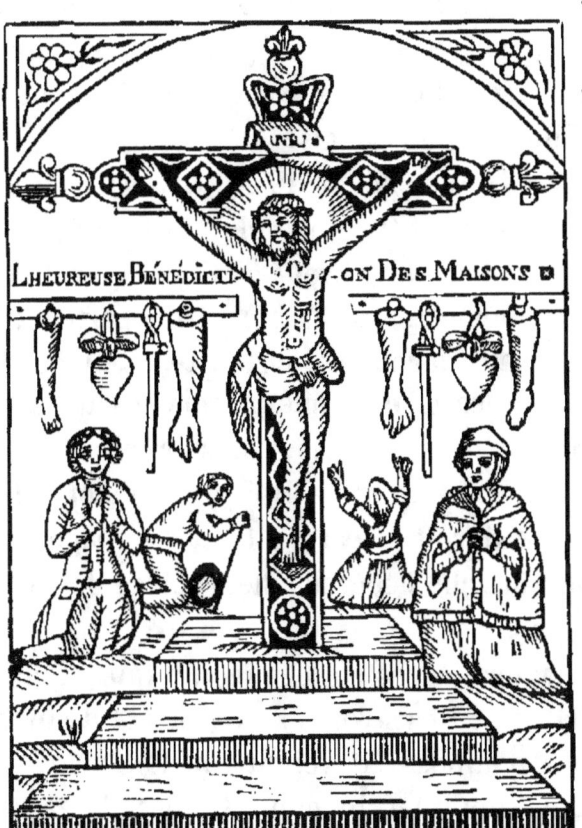

L'HEUREUSE BÉNÉDICTION DES MAISONS

Adieu les honneurs de la Cour, Adieu les biens & les plaiſirs : En Jeſus-Chriſt eſt mon amour; Je n'ai plus que ce ſeul déſir.

L'amour de Dieu fait mes délices : La paſſion de mon Sauveur Me faiſant quitter tous mes vices, M'aſſure un éternel bonheur.

Prions Jeſus le Roi de gloire, Que ſa très-ſainte Paſſion Soit toujours dans notre mémoire, Afin qu'il nous faſſe pardon.

Ainſi ſoit-il.

## ORAISON A JÉSUS-CHRIST.

Seigneur, faites & Donnez-moi votre paix en ce monde, le repos, de mes paſſions intérieures & la grâce en l'autre. Ainſi ſoit-il.

A ORLÉANS Se vend chez Feuillatre Mᵈ Cartier.

Plus d'un siècle après, le même événement religieux donnait naissance à une autre image du même genre. Elle sera encore une de mes pièces justificatives, et le lecteur pourra juger, sur le vu de ces deux débris, des progrès qui s'étaient opérés dans l'imagerie orléanaise.

L'adresse du vendeur de ce Calvaire, qui ne portait pas d'autre titre que celui de *Cantique sur la Mission d'Orléans*, vient révéler que Feuillâtre était en même temps fabricant de cartes à jouer. Je n'ai rien découvert en cartes venant de lui; mais le hasard m'a mieux servi pour un autre maître cartier orléanais, S. Tiercelin, dont ma collection comprend le Roi et le Valet de trèfle. Sur cette dernière carte, le personnage tient de la main gauche l'écusson fleurdelysé de la maison d'Orléans.

L'imagier Sevestre est celui qui vient après Feuillâtre. Après avoir exercé pendant un certain nombre d'années, il vendit son fonds à Perdoux, qui dut continuer longtemps aussi la fabrication des images. Le mariage d'une fille de Perdoux avec Huet, amena la cession de l'établissement de dominoterie, et la fabrique, qui avait acquis une certaine renommée, resta pendant bien des années sous le nom de Huet-Perdoux. Ce n'a été que vers la fin du siècle dernier que Huet l'abandonna pour

s'occuper exclusivement de son imprimerie [1]; quant aux bois gravés qui composaient son fonds, le feu sans doute aussi les aura fait disparaître.

Un autre fabricant, du nom de Letourmy, devait exercer en même temps que Huet. Il eut pour successeur son fils, et jusqu'aux premières années de notre siècle, cette imagerie conserva le même nom. Ce n'est qu'à ce moment qu'on voit apparaître Rabier-Boulard, qui prend la qualité de successeur de Letourmy.

Rabier-Boulard, sur le compte duquel j'aurai à m'étendre un peu plus longuement, était le concurrent le plus voisin de la fabrique de mon père, et, comme lui, il fut le dernier représentant de l'imagerie dans notre contrée.

L'imagerie orléanaise, au commencement du siècle, bien que n'ayant pas un fonds si considérable que la fabrique de Chartres, n'en présentait pas moins aux colporteurs un assortiment à peu près pareil. Par l'adjonction du fonds de Letourmy, la maison Rabier-Boulard se trouvait également en possession de ces grandes images imprimées sur

---

[1] M$^{me}$ Huet, restée veuve, maria sa fille à M. Danicourt. Sous ce nouveau chef, l'imprimerie prit une grande extension. Devenue depuis plusieurs années la propriété de MM. Émile Puget et C$^{ie}$, cette maison n'a rien perdu de son ancienne renommée et elle occupe toujours à Orléans le premier rang.

quatre feuilles de couronne. Ces compositions, œuvres d'anciens maîtres imagiers, étaient bien supérieures à tous les sujets de création moderne venant de cette maison, et deux de ces pièces que j'ai conservées : la *Visitation de la Sainte Vierge* et *Saint Nicolas*, dont le coloris est presque irréprochable eu égard au bon marché de la marchandise, se chargeraient de justifier mon opinion à ce sujet.

Outre les sujets religieux qui entraient dans la série des images en petit format, le fabricant orléanais s'était occupé, beaucoup plus qu'on ne le faisait à Chartres, de la vente des événements du jour, vols et assassinats. Les cours d'assises lui ont souvent fourni des sujets qu'il illustrait à sa manière. Une pièce de ce genre est depuis longtemps en ma possession. Sa composition est des plus curieuses, et tout vient en elle constituer un véritable assassinat; aussi ai-je pensé qu'il serait regrettable que la postérité fût privée de ce chef-d'œuvre qu'on aurait sans doute quelque peine à rencontrer au lieu où il a vu le jour.

On pourrait, il est vrai, dans l'imagerie chartraine, dont je n'ai eu aucune peine à avouer l'infériorité, mettre en regard *Madeleine Albert;* mais en comparant ces deux singulières pièces, on sera néanmoins forcé de reconnaître que la palme

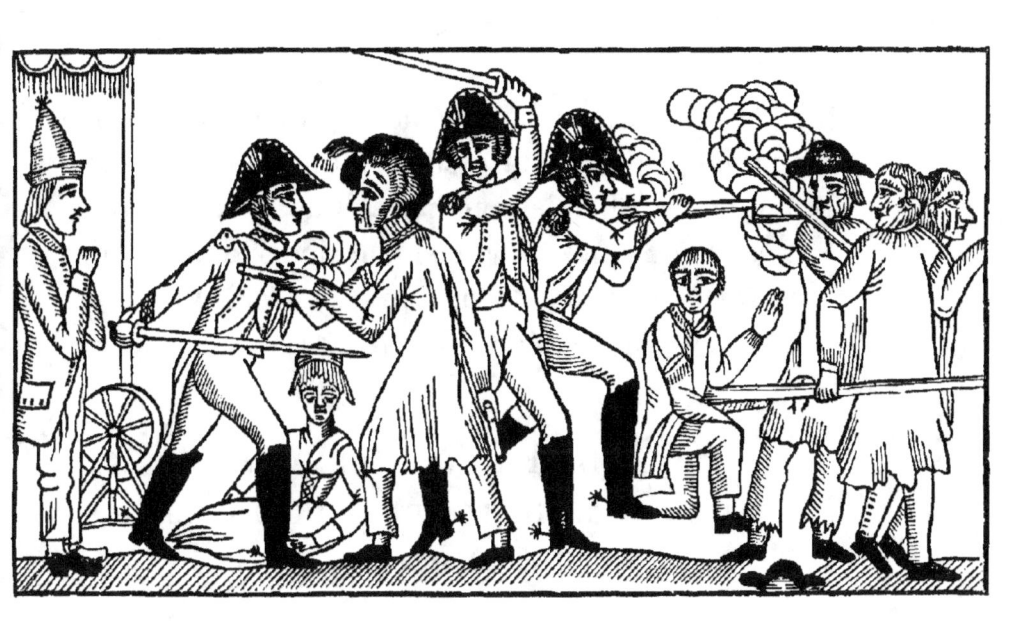

dans l'art de créer des monstruosités reste acquise à l'artiste orléanais.

Le coloris de l'image qui m'occupe était à l'avenant de la gravure que trois couleurs seulement embellissaient. Le bleu, le jaune tournant au pistache, le vert obtenu par l'emploi du jaune et du bleu, et le rouge qui ressemblait à du jus de pruneau.

Quant à l'assassinat qu'elle représentait, il était expliqué par un texte assez étendu. Je me contenterai d'en publier le sommaire et de le faire suivre de la complainte, complément indispensable de ces sortes d'œuvres. Comme ses pareilles, elle se chante sur l'air du *Maréchal de Saxe*.

## ARRÊT DE LA COUR PRÉVOTALE
### DU DÉPARTEMENT DU LOIRET, SÉANTE A ORLÉANS,

Du 7 Mars 1817,

*Qui condamne A LA PEINE DE MORT* Claude-Étienne COLIN, Jean MARIGAULT *et* Jean BURET *dit* GAFFAULT, *de la commune de Vitry-aux-Loges,* François ASSELIN *et* Étienne VILLE, *de la commune de Combreux, convaincus d'être auteurs ou complices d'une tentative d'assassinat, à l'aide d'un attroupement armé, sur la personne du sieur* Auger, *fermier de Cormin, commune de Saint-Martin-d'Abbat, et d'une tentative de meurtre, par suite de rébellion armée, sur la personne d'un ou de plusieurs gendarmes chargés de les arrêter.*

## COMPLAINTE.

C'est en vain qu'à la Justice
Le méchant pense échapper;
Le coup qui le doit frapper
Part souvent de son complice :
Tel fut le sort de Colin,
Le malfaiteur inhumain.

A son crime il associe
Ville, Asselin, Marigault,
Jean Buret nommé Gaffault
Qu'entraîne leur perfidie;
Et dans Cormin ces voleurs
Doivent porter leurs fureurs.

Deschamps duquel il espère,
Par un d'eux est informé
Du projet qu'ils ont formé;
Mais à l'adjoint de son maire,
Celui-ci courut bientôt
Révéler le noir complot.

La gendarmerie instruite
Du jour qu'a choisi Colin
Pour aller piller Cormin,
Dans la ferme est introduite,
Et va protéger Auger
Que menace un grand danger.

En implorant l'assistance
De ce fermier généreux,
Colin, comme un furieux,
Sur lui se jette et s'élance;
Sans le brave brigadier,
C'en était fait du fermier.

Colin, transporté de rage,
A bout portant, sans succès,
A tiré ses pistolets :
Des gendarmes le courage
A rendu vain son courroux;
Colin tombe sous leurs coups.

Tous les siens, transis de crainte,
Pour écarter les soupçons,
Ont regagné leurs maisons.
Au crime que sert la feinte!
Ces voleurs dans leurs logis
Sont l'un après l'autre pris.

Devant la Cour prévôtale
Ils furent tous amenés
Et par elle condamnés
A la peine capitale.
Que leur juste châtiment
Serve d'exemple au méchant.

Une dette me reste à acquitter maintenant auprès de mes lecteurs. Déjà le Calvaire de la Mission du siècle précédent leur a passé sous les yeux; mais une autre pièce, plus curieuse que l'image de Feuillâtre, est la représentation par la gravure de la Croix plantée à la suite de la Mission de 1816.

Ainsi que chez les grands peintres dont les œuvres se reconnaissent toujours par quelque chose de particulier à leur talent, l'artiste orléanais avait pour ses créations son cachet qui lui était propre. Doué d'une tendresse de père pour les physionomies qui éclosaient sous son crayon, il aimait à les reproduire. C'est pour cette raison que le bon gendarme, qu'on voit assister, l'arme au bras, à la Plantation de la Croix en 1816, se retrouve dans la scène de l'assassinat de 1817, toujours aussi gendarme après qu'avant. La complainte dit très-judicieusement :

> « Sans le brave brigadier
> » C'en était fait du fermier, »

mais le poète aurait dû parler aussi du simple gendarme dans son récit. Le vigoureux coup de sabre asséné par lui sur la nuque de Colin, s'il avait été signalé par la poésie comme il l'a été par la gravure, n'aurait pu qu'aider à l'avancement de ce brave gardien de la sécurité publique.

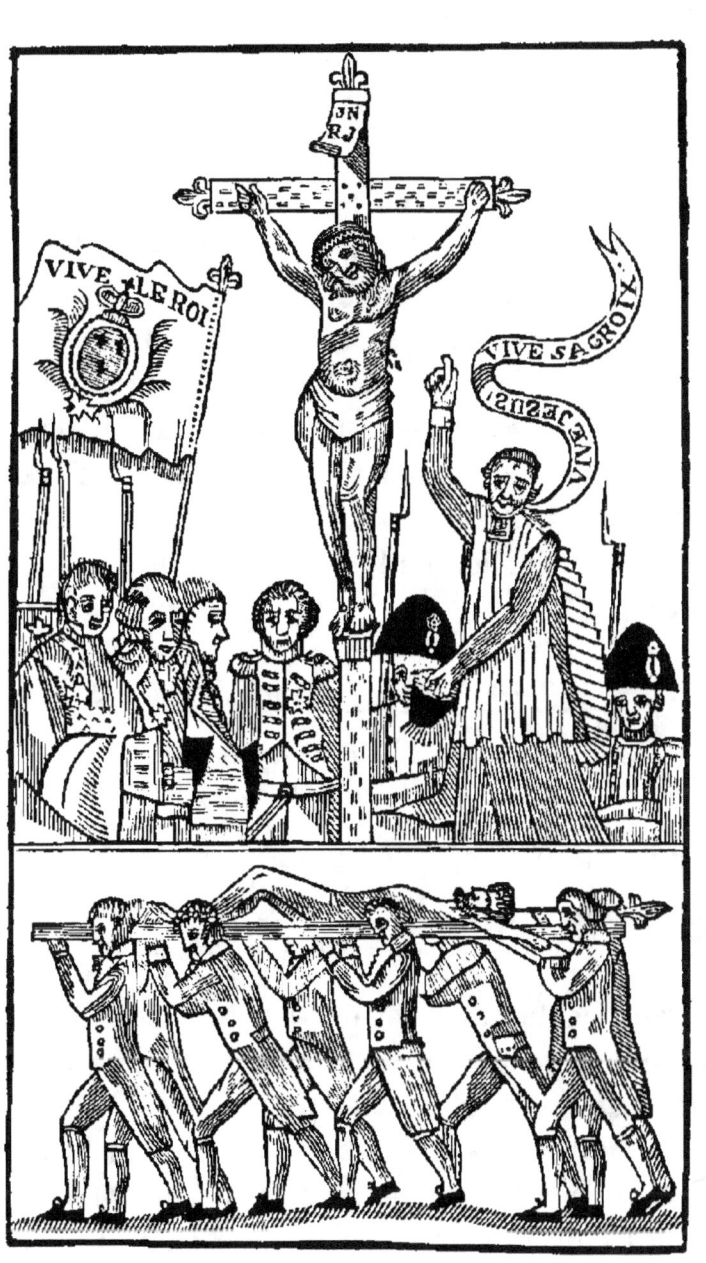

Mais ce qui devait flatter surtout la Cour royale et les hauts fonctionnaires civils et militaires d'Orléans, c'était de se voir ainsi en *pourtraiture* auprès du missionnaire dont l'image essaie de faire un personnage parlant. Quant aux fervents catholiques chargés de porter le Christ aux diverses stations que la procession devait parcourir, le pas gymnastique qu'ils emboîtent avec tant d'aisance ferait supposer qu'ils avaient hâte de voir la cérémonie se terminer.

Cette production de l'imagerie orléanaise a pour titre :

## CROIX DE LA MISSION,

*Plantée le 5 Janvier 1816, devant l'église Saint-Pierre-Ensentelée d'Orléans.*

Puis, au bas, on lit cette adresse :

Se *vend* A ORLEANS, chez RABIER, Dominotier & Marchand de papier, rue des Carmes, n° 19 E.

Deux cantiques, n'ayant rien de spécial à cette cérémonie religieuse, entourent cette image, que j'ai à l'état d'épreuve non coloriée.

L'auteur de ces deux images a été pendant longtemps le pourvoyeur de la maison Rabier-Boulard, et mes souvenirs se reportent sur d'autres œuvres de cette fabrique qui révélaient le même genre

d'exécution, dont il me serait impossible à présent d'indiquer les titres. Ce que je puis ajouter pour aider à compléter sa gloire, c'est de dire qu'il fut probablement tout à la fois le dessinateur et le tailleur de bois de ces informes productions, qui, néanmoins, trouvaient toujours un public pour les acheter.

Les imagiers d'Orléans, à l'imitation de ceux de Chartres, fabriquaient également les papiers peints dits *papier indienne,* dont la destination était de couvrir les boîtes, brochures, cahiers de chansons, etc. La majeure partie de ces dessins étaient pareils à ceux des dominotiers de Chartres, et les produits des deux villes se valaient. Je renvoie, pour cet accessoire de l'imagerie, à ce que j'en ai déjà dit en donnant à l'appui plusieurs spécimens de ces papiers.

Il ne me reste plus maintenant qu'à faire usage de quelques autres renseignements qui achèveront de compléter ma tâche sur cette étude très-imparfaite de l'imagerie orléanaise.

Au temps où l'imagerie était dans toute sa vogue à Orléans, vers le milieu du XVIIIe siècle, il y avait dans cette ville un porteur de contraintes, nommé le père Chemin, qui avait le monopole des paroles de la dominoterie. On lui doit plusieurs complaintes

et cantiques [1]. Ce fut lui qui fit celle sur le régicide Damiens, qui, le 4 janvier 1757, frappa Louis XV, à Versailles, d'un coup de couteau. Condamné pour ce crime à être écartelé en place de Grève, Damiens subit son supplice le 28 mars suivant.

L'œuvre du père Chemin débute ainsi :

> Je suis Robert-François Damiens,
> Né de l'Artois, un libertin.

La béatification de la bienheureuse Frémiot de Chantal exerça aussi sa verve, et dans un *poème* composé en son honneur, à propos d'une cruche d'huile qui ne se vidait jamais, le père Chemin, s'inspirant de naïvetés pareilles à celles qu'on attribue au Calino de notre temps, n'avait pas trouvé d'autre raison pour expliquer ce fait surnaturel que de dire :

> « Par un miracle surprenant
> » Elle croissait en augmentant. »

D'autres complaintes, qui, par leur origine, appartiennent à l'imagerie orléanaise, sont conservées dans quelques cabinets d'amateurs et à la Biblio-

---

[1] Les complaintes postérieures au père Chemin, furent l'œuvre d'un abbé Lafosse, d'un avoué, M. Marchand jeune, et de l'imprimeur Alexandre Jacob. En outre, Jacob se chargeait parfois de dessiner et de graver les bois.

thèque publique de cette ville [1]. Une entre autres, qui porte avec elle un renseignement historique, s'est chargée de constater en ces termes la grande inondation qui affligea le bourg de Puiseaux en Gâtinais, durant l'année 1698 [2].

> Peuples, écoutez en ces lieux
> Un triste châtiment de Dieu
> Qui est arrivé, je vous jure,
> Par un terrible déluge,
> Qui a réduit au tombeau
> Beaucoup de monde dans *Pizeau* [3].

Un autre couplet apprend que :

> La grêle dedans cet endroit
> Bien de la grosseur étoit
> Comme le poing ou une boule,
> D'autres comme des œufs de poule :
> Elle tombait si rudement
> Qu'on n'osait sortir nullement.

---

[1] Si les bois des imagiers d'Orléans ont aussi péri par le feu, cinq ou six de ces planches ont cependant échappé au bûcher. Elles appartiennent à M. l'abbé Desnoyers et sont relatives soit à Jeanne Darc, soit à des événements, assassinats, vols, etc., qui ont eu lieu à Orléans.

[2] J'aurais désiré pouvoir donner ici en entier cette vieille curiosité bibliographique, mais, bien que M. Dupuis me l'ait signalée comme se trouvant à la bibliothèque publique, je n'ai pu en obtenir une copie.

[3] L'orthographe des noms de lieux variait à mesure que les années s'accumulaient et que la langue s'améliorait. C'est ainsi que le *Pizeau* de l'imprimé original est devenu le *Puiseaux* de notre temps.

C'est ici que prend fin ce que j'avais à faire connaitre de l'imagerie orléanaise; mais, en achevant cette ébauche, il me reste un vœu à exprimer, c'est de voir un laborieux savant orléanais s'en emparer et compléter un travail qui fournirait ainsi un chapitre de plus à l'histoire si intéressante et encore à faire de nos corporations de métiers.

## VIII.

*Des autres fabriques d'images ayant exercé en même temps que celle de Chartres, et de l'Imagerie actuelle.*

l'époque la plus florissante de la fabrique de Chartres, les établissements d'imagiers n'étaient pas nombreux. La création de la plupart ne datait que du siècle dernier ou du commencement de celui-ci et elle n'était due en partie qu'à la vogue qui s'était emparée du commerce des images sous le premier empire. Ils ne devaient pas fournir une longue carrière, aussi tous ont-ils disparu presque en même temps. Seule, la maison Pellerin et C<sup>ie</sup>, d'Épinal, qui ne remonte pas non plus à une date bien ancienne, est restée debout, et, avec les années, elle a su se créer de nouveaux éléments de succès qui lui font occuper la première place dans ce genre d'industrie.

## ÉPINAL. — Pellerin.

C'est en l'année 1790 que cet établissement fut fondé par le grand-père de M. Pellerin, qui le dirige actuellement avec l'aide de son parent et associé, M. Letourneur-Dubreuil.

A l'origine de l'entrée aux affaires de M. Pellerin père, la fabrication des cartes à jouer était sa seule industrie. Il eut alors l'heureuse idée d'y ajouter l'imagerie, pour laquelle son atelier lui fournissait un matériel tout prêt à fonctionner. Les premières planches qui marquèrent son début ne furent pas irréprochables, mais les générations qui se sont succédé depuis pourraient seules dire tout le chemin qu'a fait la maison d'Épinal dans l'art d'amuser et d'intéresser tous les âges, et les nombreux progrès qui se sont accomplis dans ses mains.

Une imprimerie lithographique, ajoutée dès 1838 à un matériel déjà très-considérable, lui a permis de se livrer à la publication de l'imagerie fine et demi-fine, soit en sujets religieux ou en œuvres amusantes pour l'enfance et pour la jeunesse. Dans ces diverses séries d'estampes et d'imagerie, qui ont été loin de lui faire délaisser l'imagerie en

taille de bois, source première de sa fortune, cette maison a toujours su faire bien et avec beaucoup d'intelligence.

Le nombre de feuilles imprimées livrées chaque année par la maison Pellerin est immense; il n'y a pas de ville en France où elle n'ait des correspondants ou quelques petits détaillants qui la représentent, et l'étranger lui offre aussi des débouchés certains. C'est à ce sujet que l'un de nos chroniqueurs, M. Henri de la Madeleine, lui consacrait les lignes suivantes dans le journal *le Temps*, du 7 avril 1866 :

> L'imagerie populaire a répandu dans le monde entier, sous une forme accessible à tous les esprits et à toutes les bourses, les légendes religieuses et les légendes historiques de la France. Le rôle national de cette imagerie est bien plus considérable qu'on ne l'imagine.
>
> Jugez de la joie et de l'étonnement qu'on éprouve en entrant dans la maison de bois du pionnier américain, dans la cabane des nègres de Madagascar, dans le wigwham de l'Indien de la Nouvelle-Écosse, dans la hutte des Esquimaux, de trouver une image enluminée de jaune et de rouge représentant Geneviève de Brabant, le Juif-Errant, le Petit Poucet, Napoléon I<sup>er</sup>, la Sainte Vierge, l'Enfant-Jésus, avec des légendes en langue du pays, et de lire au bas d'un de ces papiers enfumés : *Imagerie d'Épinal (Vosges)*.
>
> Cette imagerie populaire, portée par notre commerce aux quatre points cardinaux de la terre, doit son essor et son accroissement au génie d'un homme qui, à son

tour, deviendra légendaire comme les héros qu'il a popularisés.

L'autre jour, dans les *Nouvelles*, M. Muraour consacrait à Pierre-Germain Vadet, une notice des plus curieuses et qui mériterait de devenir un livre [1].

---

[1] Je n'ai pas connu la notice citée par M. Henri de la Madeleine, mais des renseignements puisés à bonne source me permettent d'entrer dans des détails qui en seront le complément.

L'honorable commerçant dont il est ici question, a été un de ces braves soldats qui portèrent si haut le nom français sous le premier Empire. Officier et décoré à l'âge de 21 ans, M. Germain Vadet fut blessé à la sanglante bataille d'Essling, puis réformé à la suite de l'amputation d'une jambe. Il obtint dès sa rentrée en France, du gouvernement de l'Empereur, une commission d'entreposeur des tabacs, à Remiremont, places que le Grand-Capitaine disait avoir créées *pour ses jambes de bois*. La Restauration après les Cent-Jours lui enleva cet emploi; mais en 1819, M. de Cazes, répara cette injustice en lui donnant une perception. Rejeté de nouveau brutalement sur le pavé, en 1824, à cause d'opinions politiques, M. Germain Vadet, désireux de ne devoir désormais qu'à lui seul son avenir, se releva sur la seule jambe qui lui restait et résolut de se venger, noblement du moins. Jeune encore et plein de cette ardeur qu'il aurait dépensée en bravoure sur nos champs de bataille, si les hasards de la guerre n'étaient pas venus briser une carrière qui avait commencé si glorieuse pour lui, M. Germain Vadet se lança dans une industrie qu'il devait aider à rendre plus puissante encore, celle de l'imagerie, et il crut aussi par là être utile à son pays. Son excellente nature lui avait créé des relations d'estime et d'affection qui se terminèrent par un mariage; en devenant le gendre de M. Pellerin, celui-ci l'associa à son fils et laissa à tous deux le soin de continuer l'œuvre qu'il avait créée. Le génie commercial égalait chez M. Germain Vadet le courage du soldat, aussi la fabrique placée sous la direction de deux hommes faits pour se comprendre, prit-elle alors une très-grande extension. Les images guerrières qui immortalisèrent

Il n'y a donc pas lieu d'être surpris d'apprendre, par ce qui précède, que, pour faire marcher les diverses branches de cet établissement qui comporte une imprimerie typographique et lithographique, l'imagerie, la fabrication des cartes à jouer et enfin une librairie, on en soit arrivé à occuper un personnel qui ne compte pas moins de 180 employés.

Le succès de la maison Pellerin devait lui susciter des concurrences. Ces établissements nouveaux qui, comme elle, ont marché dans la voie progressive seront désignés à la fin de ce chapitre. On aura

---

sous l'Empire et sous les gouvernements qui lui ont succédé le nom français, eurent une belle et large place dans les nouveautés de la maison : elles parcoururent non-seulement la France mais le monde entier, et aidèrent plus qu'on ne le suppose, à entretenir dans les populations le sentiment patriotique et l'amour du peuple pour son pays.

La même communauté d'intérêts exista longtemps entre M. Germain Vadet et son beau-frère, puis l'heure de la retraite arriva pour le mutilé d'Essling, et il dut laisser à son neveu, le petit-fils du fondateur de la maison, et à son gendre, le soin de continuer l'œuvre qu'il avait aidé à rendre si prospère.

Entouré de l'amitié et du respect des siens, honoré de l'estime de ceux qui le connaissent, M. Germain Vadet, qui possède toutes ses facultés et porte gaillardement ses 81 ans, achève, dans l'administration des hospices d'Épinal, heureux et tranquille, une carrière vouée au travail, pouvant compter encore au nombre de ses bonheurs celui de voir son gendre, M. Letourneur-Dubreuil, associé à une entreprise au service de laquelle il avait mis tout ce qu'il possédait d'intelligence et d'activité.

ainsi l'état, que je crois complet, de l'industrie imagière de notre temps.

## AMIENS. — Ledien-Canda.

Cet établissement ne date aussi que de la fin du siècle dernier. M. Ledien, qui l'a fondé, possédait déjà une fabrique de cartes à jouer et c'est ce qui lui a donné l'idée d'y adjoindre le commerce de l'imagerie. Presque toutes les planches qui composaient ce fonds avaient été l'œuvre de graveurs sur bois du pays qui travaillaient principalement pour les fabriques d'impression des étoffes.

La série principale et presque unique était celle des petites images imprimées sur papier pot. Quant aux grandes images sur quatre feuilles de couronne, cette maison ne possédait que cinq à six sujets, au nombre desquels se trouvait le Calvaire d'Arras.

Comme à Chartres, et selon les événements politiques, le procédé de transformation y était pratiqué. Au moyen de pièces adroitement ajustées, la physionomie du Souverain se trouvait changée, et les fleurs de lys remplaçaient l'aigle impérial.

M. Ledien a cessé de fabriquer vers 1818, époque où il trouva un successeur pour sa fabrique de

cartes à jouer seulement. Quant aux bois gravés des images, ils ont dû subir le sort commun à ceux des autres fabricants.

M. Ledien, qui était également imprimeur, fut remplacé par son fils.

### AVIGNON. — CORNE FRÈRES.

Cette fabrique, dont quelques images me sont passées sous les yeux, ne date que du commencement du siècle. Elle avait été fondée par les frères Corne, qui l'exploitaient en commun. Indépendamment de l'image en taille de bois, ils faisaient également l'imagerie en taille-douce. La mort des deux frères, arrivée de 1820 à 1825, a mis fin à leur établissement que personne n'a repris.

### BEAUVAIS. — DIOT.

M. Diot, qui devint imprimeur à Beauvais en 1802, est encore un des imagiers contemporains de la fabrique de Chartres. La création de son établissement de dominoterie ne remonte qu'au premier Empire; son genre de produits se bornait à l'imagerie en petit format. Leur débouché était principalement le département de l'Oise et ceux qui lui

étaient limitrophes; car si le colporteur gascon, dans ses tournées, fréquentait aussi la fabrique de Beauvais, ce n'était pas là qu'il allait faire ses plus gros approvisionnements.

L'imagerie de Beauvais n'échappa pas non plus à l'indifférence du public pour des productions que naguères il avait tant recherchées. En 1824, M. Diot cessa de fabriquer, et une partie de ses bois gravés, les meilleurs sans doute, furent vendus à M. Pellerin d'Epinal.

L'imprimerie, qui a reçu depuis un développement qu'elle ne connaissait pas du temps de M. Diot, est maintenant la propriété de son petit-fils, M. Constant Moisand.

## CAMBRAI. — Hurez.

Ce sera à d'anciens souvenirs seulement qu'appartiendront mes notes sur cette fabrique. J'aurais désiré qu'il en fût autrement; mais si on rencontre souvent du bon vouloir entre confrères, il arrive aussi parfois de tomber sur des indifférents qui ne se croient pas même obligés à une réponse, fût-elle négative, aux questions qu'on leur adresse.

Si ma mémoire me sert bien, les planches qui composaient le fonds de cet imagier étaient peu

considérables et se bornaient aux images en petit format. Leur dessin assez correct et la gravure, où se remarquait une main habile dans l'art de tailler le bois, démontraient la récente origine de cet établissement, dont il ne doit plus être aussi question depuis longtemps.

## LE MANS. — Leloup.

L'industrie des images dans le département de la Sarthe ne compte, à proprement dire, qu'un seul représentant sérieux, Pierre Leloup, né à Sillé-le-Guillaume (Sarthe) le 3 janvier 1769, et mort au Mans le 20 janvier 1844[1].

Le fonds de ce laborieux artiste provenait entièrement de son métier de tailleur de bois, et ce qu'il avait créé ne présentait pas de différence avec les autres établissements de son temps; c'était là, comme partout ailleurs, des images de piété, en grande majorité, des scènes comiques et des armées de soldats sur le papier, toutes pièces s'adressant surtout à la classe populaire.

---

[1] En même temps que Leloup, vers 1820, un nommé Joseph Portier, décédé le 14 octobre 1831, faisait aussi le commerce d'images. Il ne connaissait pas l'art de graver sur bois, mais une partie de ses images, œuvres sans doute d'artistes étrangers à sa maison, étaient fabriquées et coloriées sous sa direction.

Cependant le Mans a possédé un autre artiste, qui vient prendre place ici en raison seulement de quelques images sur bois qui lui sont attribuées; car la gravure en taille-douce, dans laquelle Victor Duperray s'est fait particulièrement connaître, était devenue sa seule et unique profession. L'estampe demi-fine, noire ou coloriée, dont le but est de récréer l'enfance et la jeunesse, était sa spécialité; mais sa facilité d'exécution lui permettait aussi d'aborder de plus grands travaux, tels que cartes géographiques, portraits, etc. Les contemporains de François-Victor Duperray, né à Moulierne (Maine-et-Loire) le 2 octobre 1786, et décédé le 15 janvier 1867, en font un artiste de talent et un homme estimable sous tous les rapports.

C'est à l'obligeance de M. Anjubault, conservateur honoraire de la bibliothèque et des archives communales du Mans[1], que je dois les renseignements qui m'ont permis de donner ces quelques détails sur les imagiers de la Sarthe.

## LILLE. — Castiaux.

Cette fabrique, qui n'a eu qu'une existence passagère, avait été formée des bois modernes de l'ima-

---

[1] M. Anjubault est mort le 25 septembre 1867.

gerie de Chartres, acquis par M. Castiaux en 1828. D'autres petits sujets gravés, du fonds de l'imprimerie de cette maison, qui trouvaient leur place dans des feuilles dites de *découpures* destinées aux récompenses dans les écoles et à l'amusement des enfants, et auxquels sont venues s'ajouter quelques nouveautés, complétèrent le fonds d'imagerie que dirigea sur la fin M. Blocquel, gendre et successeur de M. Castiaux. Il est à croire que cette entreprise ne produisit pas des résultats satisfaisants, car il y a longtemps qu'il n'est plus question de la fabrique de Lille.

## METZ. — Gangel et P. Didion.

Cet établissement, dont la création remonte à l'année 1831, a, par l'intelligence et les soins de ses directeurs, acquis une importance qui le place au niveau de la maison Pellerin, d'Épinal.

Son genre comprend l'imagerie en taille de bois, en lithographie et en taille-douce, et les sujets de ces diverses séries sont aussi habilement dessinés que coloriés. L'imagerie enfantine y a surtout reçu un développement aussi grand qu'à Épinal. Là on trouve toute une collection de planches pour former des théâtres : d'autres, d'un goût tout à fait nou-

veau, permettent aux enfants de construire, par le moyen d'un collage, une église de village, un convoi de chemin de fer, un reposoir, des maisons de divers genres et une foule d'autres objets ayant pour mérite d'instruire en récréant. Ce résultat s'obtient par un grand nombre de pièces dessinées sur chaque feuille de l'objet qu'on veut représenter, pièces qui, découpées et adroitement combinées, s'ajustent facilement.

L'estampe grand-format occupe aussi une très-large place dans le fonds de cette maison : les sujets religieux, d'agrément, d'histoire, en plusieurs tableaux destinés à décorer les appartements de ceux à qui la gravure d'un haut prix est interdite, ne laissent à l'acheteur que l'embarras du choix. Mais où l'enfant rencontre encore une très-grande variété de scènes récréatives, c'est dans l'imagerie demi-fine coloriée et dorée; le nombre de planches, qui s'accroît annuellement d'une foule de nouveautés, est très-considérable. Rien n'est plus attrayant, du reste, que ces charmantes feuilles de découpures, dont les sujets, généralement dessinés avec esprit, sont en outre d'un coloris et d'une fraîcheur irréprochables.

L'importance des affaires de MM. Gangel et Didion, qui éditent aussi des ouvrages de librairie sur les arts et les sciences, est telle qu'elle donne du

travail à plus de 150 ouvriers. Deux machines et douze presses typographiques et lithographiques fonctionnent continuellement et occupent cet important personnel, qui compte encore ses dessinateurs et ses graveurs sur bois. Et lorsqu'on songe que dans nos petites fabriques d'autrefois sept à huit ouvriers suffisaient aux besoins du commerce!!

## METZ. — Charles Thomas.

La maison de M. Charles Thomas est une des plus récemment fondées : son origine ne date que de septembre 1859. L'imagerie commune et l'imagerie demi-fine dorée en taille de bois, imprimées par les presses typographiques, sont les genres qu'elle exploite en ce moment.

Le patron de cette nouvelle fabrique n'avait pas un ancien fonds à utiliser : pour lui tout était à créer, et il s'est acquitté de sa tâche avec un entier succès. Plusieurs de ses images communes que j'ai eues à ma disposition n'ont pu que me démontrer combien, dans ses mains, ont été améliorées ces productions populaires dont la principale condition de vente est le bon marché. Un excellent dessin, interprété par des graveurs intelligents, et un coloris bien entendu, d'un bon

goût, sont les qualités qui les distinguent. Mais ici je ferai remarquer avec M. Champfleury (et c'est un reproche qui ne s'adresse pas qu'à M. Thomas), que les imagiers modernes ont enlevé à notre centenaire Juif-Errant son cachet légendaire [1]. L'ancien type des fabriques du temps passé est bien supérieur à la forme actuelle : il ne s'agissait, en l'améliorant, que de lui conserver une physionomie connue maintenant de plusieurs générations.

A côté de ses feuilles populaires à bon marché, la maison Ch. Thomas vient d'entreprendre une nouvelle série d'images auxquelles elle a appliqué un nouveau procédé, la chromo-typographie. Le but cherché par le fabricant a été de mettre entre les mains de l'enfance des sujets bien choisis, et dont le coloris ne laissât rien à désirer.

Jusqu'alors ce procédé d'impression n'avait pu être entrepris sur une grande échelle, les frais étant énormes et le prix de revient trop élevé pour répandre ces publications. A force de persévérance et de perfectionnements, cet habile imprimeur est arrivé à livrer ses images chromo-artistiques, comme il les appelle, au même prix que les produits moins élégants des autres maisons d'imagerie.

---

[1] *D'une nouvelle Interprétation de la Légende gothique du Juif-Errant*, par Champfleury. *Revue Germanique*, t. XXX, p. 299 à 325.

## MONTBÉLIARD. — Deckherr frères.

Cette fabrique, l'une des dernières créées sous la Restauration, possédait un fonds considérable d'images imprimées sur pot et sur double pot. Elle avait cherché à imiter Épinal, et y était parvenue quant au coloris; mais tous ses bois étaient pauvrement dessinés, et d'une telle uniformité de gravure, qu'on pouvait supposer que s'ils ne sortaient pas tous de la même main, les élèves, formés par le maître tailleur de bois, s'étaient ingéniés à n'être que de fidèles imitateurs.

L'imagerie de Montbéliard n'existe plus depuis 1832. MM. Deckherr vendirent leur fonds [1] à Lasnier de Nancy, qui le transporta dans cette ville, mais qui depuis longtemps a cessé de fabriquer.

## NANCY. — Desfeuilles.

Le premier imagier de cette ville que j'aie connu est Desfeuilles; j'ai eu déjà à citer son nom en

---

[1] L'imprimerie Deckherr, passée maintenant sous un autre nom, s'est fait connaître par son grand assortiment de petits livres appelés vulgairement la *Bibliothèque bleue*. Dans son *Histoire des Livres populaires*, M. Nisard reproduit plusieurs bois empruntés à cette maison,

parlant du dernier graveur que la fabrique de Chartres a occupé, et qui avait été l'un des élèves de cette maison.

Desfeuilles, qui exerçait lui-même la profession de graveur, était parvenu à former un fonds considérable. Son imagerie se composait de sujets imprimés sur pot, double pot, carré et demi-feuille de carré. Dans cette dernière grandeur se trouvaient les feuilles de découpures pour les enfants. La maison se livrait en outre à la fabrication des papiers de couleurs et des papiers lissés à petits dessins pour le cartonnage.

Desfeuilles, dont l'imagerie date des dernières années de l'Empire, a cessé en 1837. C'est à cette époque qu'il vendit son fonds à M. Hinzelin.

### NANCY. — Hinzelin.

Le genre d'imagerie de Desfeuilles se rapprochait assez de celui des premiers temps de la fabrique d'Épinal, c'est-à-dire qu'il était resté stationnaire. En s'en rendant acquéreur, M. Hinzelin ne se dissimula pas que tout ce matériel avait considérable-

---

qui, par leur dessin et leur genre de gravure, doivent avoir la même paternité que les images.

ment vieilli. Il se mit à l'œuvre avec courage, et entreprit, sinon de le renouveler en entier, du moins d'y ajouter de nombreuses nouveautés qui, par la gravure et le coloris, pouvaient témoigner d'un progrès réel. Après avoir lutté pendant quelques années, il reconnut qu'il serait toujours distancé par la célèbre imagerie d'Épinal, et, son imprimerie lui fournissant d'autres travaux plus lucratifs, il abandonna la partie en 1844.

M. Hinzelin, remplacé maintenant par ses fils, est le fondateur d'un journal très-bien posé dans la presse provinciale : *l'Impartial de l'Est*, et le créateur de toute une famille d'almanachs in-32, in-16, in-8° et in-4°, qui se vendent par milliers dans un grand nombre de départements, et même hors de France. Leur vogue, toutefois, ne les a pas encore amenés dans notre rayon, et *Grands Conteurs* et *Messagers* sont des inconnus pour Eure-et-Loir.

## NANTES. — Veuve Roiné aîné.

Cette fabrique, que je n'ai pas connue au temps où elle fonctionnait, n'a dû être créée que vers 1818. Son existence m'a été récemment révélée par un *Calvaire de Jérusalem*, imitation des grandes

images de Chartres, pièce imprimée sur deux feuilles de raisin. La gravure en est plus fine, le coloris plus soigné, mais sa composition est l'œuvre d'un pauvre dessinateur. Je suppose que la même maison possédait aussi l'assortiment des petites images.

Le Calvaire de Jérusalem porte pour adresse : *Chez V<sup>e</sup> Roiné aîné, fabricant de cartes à jouer et de dominoterie, quai Cassard, n° 4, à Nantes.* — Déposé à la préfecture de la Loire-Inférieure. *Nantes, imprimerie Merson.*

## PARIS. — Tautin.

Tautin est probablement le premier imagier qu'ait eu la capitale au XIX<sup>e</sup> siècle [1].

---

[1] Si, au siècle dernier et au commencement de celui-ci, le commerce des estampes avait encore ses représentants dont quelques-uns laissèrent des œuvres chères aux collectionneurs, le maître imagier, le point de départ de cette industrie et celui qui lui avait frayé la voie, était devenu inconnu. Le marchand d'estampes, du reste, le remplaçait suffisamment. Au lieu de l'image en taille de bois on vendait alors une sorte d'imagerie commune imprimée sur des planches de cuivre, et que des coloristes du sexe féminin enluminaient à la main de couleurs grossières. Le peu de variété des teintes, limitées à trois ou quatre, et le papier ordinaire qu'on employait permettaient de livrer ces produits au commerce à un prix très-modique.

Il est de certains petits métiers dont le passé est difficile à mettre en

A cette industrie, placée dans une petite boutique sombre du vieux Paris d'alors, dans la rue de la Huchette, était joint un débit de papeterie et de menue mercerie. M^me Tautin qui, dans sa jeunesse, avait été coloriste et ne manquait pas d'intelligence, paraissait avoir la direction de la boutique et de la fabrique. C'était, du reste, une nécessité; car son mari, par les fonctions d'afficheur qu'il cumulait avec celle d'imagier, était forcé à des dérangements de tous les jours et de tous les instants.

L'imagerie Tautin, réduite à une très-petite fabrique, faisant assez mal, comme beaucoup de maisons de cette époque, et créée plus tard que d'autres pour qui la décadence arrivait déjà, ne pouvait pas avoir une longue existence.

---

lumière aujourd'hui ; celui du maître imagier peut être rangé dans cette catégorie. Son histoire serait à peu près impossible à faire. Mes recherches m'ont seulement appris qu'au XVI^e siècle il existait plusieurs maîtres, et que le lieu de leur résidence était le quartier Montorgueil. Quant à des noms, je n'en ai aucun à citer, et ce qui a survécu de leurs images est d'une si grande rareté que les curieux n'ont gardé le souvenir que d'une réunion de pièces, représentant pour la plupart des sujets bibliques, passée il y a plusieurs années dans une vente publique à Paris. Ces précieux témoins, achetés par un amateur dont j'ai cru un moment savoir le nom, m'auraient permis de révéler quelques particularités sur ces pauvres tailleurs d'images d'autrefois, si les questions que j'ai adressées n'étaient pas restées sans réponse.

## PARIS. — Bonnet.

L'imagier Bonnet, s'il n'a pas succédé à Tautin, n'a dû cependant s'établir qu'après lui. Je suis sans renseignements sur le temps qu'a duré cette fabrique, que je suppose avoir eu, dans l'image petit-format seulement, un fonds peu considérable. Bonnet est mort : sa veuve et son fils continuent maintenant la vente des images, mais ne fabriquent plus depuis longtemps.

## PARIS. — Glemarec. — Ancelle.
### Bouquin de la Souche, successeur actuel.

Glemarec est le premier des imagiers parisiens qui ait cherché à rivaliser avec les maisons d'Epinal et de Metz, mais sans pouvoir jamais atteindre à leur degré de perfection. Le fonds qu'il créa prit néanmoins un certain développement. Il abondait surtout en petites images dites à découper, destinées à l'amusement des enfants. Après avoir été dirigée pendant un certain nombre d'années par son fondateur, l'imagerie Glemarec, qui avait acquis de la célébrité, fut cédée à un nommé Ancelle ; depuis 1864, elle est devenue la propriété

de M. Bouquin de la Souche, imprimeur de la préfecture de police de la Seine. Le nombre des planches gravées qui la composent, toutes consacrées à l'image de petit-format, est d'environ 600, que quelques rares nouveautés viennent de temps à autre augmenter.

## PARIS. — JULIENNE.

Une seule image que j'ai vue, *Les Campagnes de Napoléon*, m'a révélé le nom de ce fabricant qui demeurait rue Neuve-Saint-Merry. Ce bois est l'œuvre du graveur Fleuret, que la fabrique de Chartres a occupé. Je n'ai pas d'autres particularités à donner sur cette maison qui n'existe plus depuis longtemps comme imagerie, mais qui continue toujours la fabrication des cartes à jouer qu'elle exploitait concurremment avec les images.

## TOULOUSE. — LOUIS ABADIE CADET. — COSTE.

Toulouse a eu deux fabricants d'images : le premier est Louis Abadie, dont j'ai eu l'occasion de voir quelques productions dans les mains des colporteurs de la Gascogne qui venaient à Chartres.

Les sujets qu'il fabriquait se bornaient à l'image petit-format. La création de son fonds remonte aux dernières années du XVIII<sup>e</sup> siècle. Après sa mort, en 1827, sa veuve continua quelques années encore le commerce d'imagerie, puis la fabrique disparut.

Abadie avait pour concurrent un nommé Coste qui, lui aussi, n'a pas eu de successeur.

## WISSEMBOURG. — F. WENTZEL.

La maison F. Wentzel, fondée en 1830 par le père du titulaire actuel, commença avec deux presses lithographiques qui furent occupées à fabriquer de l'imagerie demi-fine, noire ou coloriée. Une imprimerie typographique, en venant s'y réunir, permit d'entreprendre l'imagerie en taille de bois, à l'imitation d'Épinal.

A l'exception de quelques grandes images de piété, la partie principale de ce nouveau fonds est l'image petit-format. On y rencontre quelques sujets pieux, comiques ou légendaires, tels que M. *Dumollet*, *Malborough*, le *Juif-Errant* : mais où l'acheteur trouve principalement du choix, c'est dans les découpures pour les enfants, et dans un très-grand nombre de feuilles de soldats français, autrichiens, espagnols, prussiens, italiens et bavarois.

Le dessin de ces pièces est généralement bon, et l'enluminure, aux couleurs éclatantes, ne diffère pas de celle des établissements modernes. Un texte mi-français-allemand donne pour un certain nombre de planches l'explication du sujet. C'est une obligation rendue nécessaire par la langue qu'on parle dans les campagnes de ce pays frontière, et un moyen d'assurer aux produits populaires de la fabrique de Wissembourg un débouché dans les États allemands.

Le développement d'affaires en estampes de la maison Wentzel ne lui fait plus depuis longtemps considérer que comme accessoire l'imagerie en taille de bois. L'image demi-fine, l'estampe noire ou coloriée dessinée sur pierre forment actuellement la base de son commerce, dont l'importance est telle qu'une vingtaine de presses lithographiques fonctionnent sans relâche, produisant chacune de trois à quatre cents épreuves par jour.

Les sujets de genres si divers désignés dans le catalogue de cette maison, classés en plusieurs séries, prennent l'estampe depuis son plus modeste format et la conduisent jusqu'à de très-grandes pièces imprimées sur jésus, mesurant 51/72. Une série due au même procédé d'impression, dont les dessins la dépassent comme étendue, est celle de soldats figurés de *grandeur naturelle* : aussi, dans

cette catégorie, peut-on se payer à bon marché un zouave ou un turco, une cantinière, voire même un Bismarck, une des plus grandes célébrités politiques de notre temps.

Indépendamment des marchands d'estampes de France et de l'Étranger, à résidence fixe, que l'établissement de Wissembourg compte au nombre de ses clients, la maison Wentzel a d'autres débouchés, ayant aussi leur importance, avec les colporteurs et les marchands forains. Chacun, à cette occasion, peut se rappeler, outre de bonnes gravures imprimées en noir ou à deux teintes, ces lithographies aux brillantes couleurs, à l'encadrement luxueux, qu'on voit tapissant le fond des baraques des marchands qui courent les foires. Dans nos fêtes de village on les retrouve encore placées au milieu de boutiques de faïences, porcelaines et menus objets dont elles font le plus bel ornement. Les plus grandes, les plus chamarrées par leur coloris, entrent dans les lots qui constituent la *pièce à choisir*, et sont souvent l'objet de la convoitise de plus d'un joueur à ces loteries ambulantes, autour desquelles se réunit toujours un nombreux public.

La maison Wentzel a cru d'ailleurs devoir ajouter l'utile à l'agréable, et, tout en voulant surtout récréer les enfants, elle a eu la bonne pensée de faire servir leur plaisir à leur instruction. C'est

dans ce but qu'elle a édité des tableaux d'après nature, que l'on a appelés, en faisant la traduction d'une expression allemande, *Tableaux d'enseignement par l'aspect.* C'est là le nom que leur a consacré M. le Ministre de l'Instruction publique qui, dans une récente occasion, a fait l'éloge de ces gravures, en constatant qu'elles « font entrer les » idées, les connaissances par les yeux, au moyen » de représentations matérielles constamment pla- » cées sous les yeux des enfants [1]. »

Ces tableaux se composent de 4 séries, chacune de 30 planches reliées en atlas :

La première représente les ustensiles, meubles, bâtiments, mammifères, oiseaux, reptiles, poissons et insectes ;

La seconde les plantes vénéneuses, potagères, cultivées, les champignons, les arbres forestiers et fruitiers, etc.;

La troisième des sujets d'histoire naturelle, disposés d'après les cinq parties du monde où vivent ces animaux et ces plantes ;

Enfin la quatrième trente ateliers d'artisans divers (potier, fondeur de cloches, boulanger, fabricant de savon, chapelier, etc.).

Nous rappellerons encore parmi les productions

---

[1] Paroles de S. Exc. M. Duruy, au Corps-Législatif, 9 mars 1867.

de la maison Wentzel, 85 planches variées (moulin à vent, débit de tabac, palais de l'Exposition universelle, pavillon chinois, cirque, école de village, bergerie, salon, cuisine, locomotive, forteresse, théâtres, omnibus, chalet suisse, églises, famille impériale, etc.), qui forment ce qu'on appelle la *Collection du petit architecte,* et qui, en amusant les enfants, leur donnent déjà quelques notions de la construction et de l'ameublement.

## IX.

### Du Colporteur Lorrain et de son commerce.

I, comme on a pu le voir, la vente des images paraissait être principalement acquise aux colporteurs de la Gascogne, une autre province de la France fournissait à son tour ses représentants pour une industrie qui a son analogie avec le commerce de l'imagerie populaire.

Cette province est la *Lorraine*. C'était de ce pays qu'arrivaient ces industriels nomades, à l'air pieux et contrit, et paraissant créés tout exprès pour venir en aide à la glorification du règne de Dieu. Mais le Gascon laissait sa femme dans les montagnes, tandis qu'il n'en était pas de même des colporteurs lorrains; ils ne voyageaient que par couples, autour desquels grouillaient parfois plusieurs rejetons.

Leur établissement se composait d'une châsse, dont le principal sujet était soit une Vierge de pè-

lerinage plus ou moins richement habillée, soit la Crucifixion du Sauveur, où sainte Véronique, tenant le voile de la Sainte-Face, n'était jamais oubliée. Au premier plan, on apercevait presque toujours le bienheureux saint Hubert prosterné aux pieds du cerf qui lui apparut dans la forêt, le front surmonté d'une croix. Enfin, quelques-uns de ces marchands possédaient un grand tableau peint à l'huile, divisé en six ou huit compartiments, représentant les divers épisodes de la Passion de Jésus-Christ. Placé derrière la châsse, ce tableau la dominait.

Sur une table, recouverte d'un linge blanc, étaient étalés des bagues dites *de saint Hubert*, des médailles, des petits livres de prières, des chapelets : les panneaux de fermeture de la châsse qui, déployés, lui donnaient la forme d'un triptyque, étaient également garnis de toute cette bijouterie religieuse. Des bouquets de fleurs artificielles, avec leurs boules en étain luisant, que les voyageurs rapportent des lieux de pèlerinage, achevaient de compléter l'article connu sous le nom vulgaire de *bigotage*. A chacun des côtés de la châsse se tenaient les deux époux Lorrains, dont l'un, jouant quelquefois du violon, accompagnait alors de sons langoureux le cantique de *Notre-Dame-de-Liesse*, celui de l'*Horloge de la Passion*, ou bien encore le cantique si naïf de la *Création du Monde*.

Ces pièces, dont la date originaire serait aussi difficile à fixer que celle des romances d'*Henriette et Damon*, de *Pyrame et Thisbé*, et de la complainte de *Geneviève de Brabant*, ont, en raison de leur naïveté, des droits à figurer ici. Ce n'est pas que la popularité leur ait manqué; les nombreux pèlerinages où on les chante sont là pour l'attester. Mais comme elles étaient renfermées dans d'affreux petits livres, les bibliophiles ne se donnaient pas la peine de les collectionner; aussi ai-je l'espoir, en les présentant en belle toilette, que ces poésies populaires qui, sans prétention aucune, ont traversé des siècles, seront bien accueillies des amateurs.

Le cantique sur les miracles de Notre-Dame-de-Liesse, le plus connu des trois, a été l'objet d'une reproduction dans l'ouvrage de M. Nisard[1]; celui de la Création du monde figure pour trois couplets seulement dans le volume des *Chansons populaires des provinces de France*[2]. Je le donne ici dans son entier avec la musique, notée d'après les souvenirs qui m'en sont restés.

---

[1] *Histoire des Livres populaires et de la Littérature du colportage*, par Charles Nisard, 2e édition, revue et corrigée. Paris, Dentu, 1864, 2 vol. in-18 jésus.

[2] *Chansons populaires des provinces de France*; notices de Champfleury et accompagnement de piano, par J.-B. Wekerlin. Paris, Michel Lévy frères, 1860, in-4°.

## CANTIQUE
### SUR LA CRÉATION DU MONDE.
*Tiré de la vie d'Adam & d'Ève.*

Musique recueillie et transcrite avec piano, par E. SIMONNOT.

POPULAIRE A CHARTRES. 247

preuve et le vrai ga - ge De son a - mour.

Adam était assis tout seul
    Sous un tilleul;
Étant couché sur l'herbe tendre,
    Tranquillement,
Un doux sommeil vint le surprendre
    Dans ce moment.

Pendant qu'il dort, son Créateur
    Et son Auteur
Lui enleva doucement une côte
    De son côté,
En forme une charmante femme,
    Rare en beauté.

Adam la voyant s'écria :
    Ah! la voilà,
Ah! la voilà celle que j'aime,
    L'os de mes os ;
Donnez-la moi, bonté suprême,
    Pour mon repos.

Adam, père du genre humain,
    Prit par la main
Ève, cette charmante belle,
    Sa tendre épouse,
Devant Dieu se jette avec elle
    A deux genoux.

Dieu bénit ce couple charmant,
　　　Dans le moment;
Un berceau tissu de verdure
　　　Fut leur logis,
De fleurs j'aime la bigarrure
　　　De leur tapis.

Dieu prit Adam et le conduit
　　　Auprès d'un fruit,
Lui disant : Mon fils, prends bien garde,
　　　Ne touche pas
A ce beau fruit que tu regardes,
　　　Crains le trépas.

De ce lieu je te fais le roi,
　　　Tout est à toi,
Mais souviens-toi de ma défense;
　　　A l'avenir
Respecte l'arbre de la science,
　　　Peur de mourir.

Adam prit Ève et lui montra
　　　Cet arbre-là,
Lui disant : Mon épouse chérie,
　　　Garde-toi bien
De toucher là, je t'en supplie,
　　　Pour notre bien.

Ève s'étant écartée un jour
　　　Dans un détour,
Le serpent rencontra la belle
　　　Et lui parla :
Le discours qu'il eut avec elle
　　　Cher nous coûta.

Salut à ta divinité,
    Rare beauté,
Perle sans prix, vivante image
    Du Souverain,
Et l'ornement du bel ouvrage
    De ce jardin.

Je te ferai part d'un secret
    Dans ce bosquet :
J'ai acquis de la connaissance
    De ce beau fruit ;
Viens donc, tu sauras la science
    Qu'il a produit.

Mange ce fruit délicieux,
    Ouvre les yeux.
La friande cueillit la pomme,
    Elle en mangea ;
Elle en porta à son cher homme,
    Qui s'affligea.

Ah ! malheureuse, d'où viens-tu ?
    Je suis perdu :
Quel est ce fruit ? où est cet arbre ?
    Montre-le-moi :
Mon cœur devient froid comme un marbre,
    Dis-moi pourquoi.

Adam, Adam, entends ma voix,
    Sors de ce bois,
Dis-moi donc pourquoi tu te caches ;
    Quelle raison ?
Ne crois-tu pas que je ne sache
    Ta trahison ?

Mon Créateur, j'ai reconnu
Que j'étais nu;
Mais mon Auteur, mon divin Maître,
En vérité,
J'ai honte de faire paraître
Ma nudité.

Approche ici, monstre infernal,
Auteur du mal,
Si tu as détruit l'innocence,
Dis-moi pourquoi;
Je vais prononcer ta sentence,
Écoute-moi.

T'as servi d'organe au démon,
Point de pardon :
La terre pour ta nourriture
Tu mangeras,
Et sous ton ventre la nature
Tu ramperas.

Tu n'as pas écouté ma loi,
Femme, pourquoi?
Mène une vie pénitente :
Sens ma rigueur,
Tu souffriras, lorsque t'enfantes,
De grand's douleurs.

Adam, tu mangeras ton pain
Avec chagrin,
Va cultiver la terre ingrate,
Sors de ce lieu,
Et n'attends plus que je te flatte :
Je suis ton Dieu.

Je te fais mes derniers adieux,
　　Les larmes aux yeux,
Jardin charmant, heureux parterre !
　　Quel triste sort!
Je vais donc cultiver la terre
　　Jusqu'à la mort.

Un Ange vint le consoler
　　Et lui parler,
Lui annonçant que le Messie
　　Viendrait un jour
Naître de la vierge Marie,
　　Pour leur amour.

Enfin le temps si désiré
　　Est arrivé ;
Dieu, touché de notre misère,
　　Envoie son Fils,
Et voilà le fruit salutaire
　　Qu'il a promis.

---

Le cantique portant pour titre : *L'Horloge de la Passion* jouit, dans le peuple, d'une célébrité tout aussi grande que celui de la *Création du monde;* et dans les pays qu'il parcourt, chaque fois que son établissement ambulant stationne soit dans les foires, soit dans les marchés, le Lorrain ne manque jamais de le faire entendre à son auditoire. Pour celui-ci encore l'air traditionnel sur lequel on le chante a été fidèlement conservé.

## L'HORLOGE DE LA PASSION.

Musique recueillie et transcrite avec piano, par E. Simonnot.

Jeudi saint, à six heures du soir,
Jésus, mon Dieu, aussi le vôtre,
Bien qu'immense fût son pouvoir,
Lava les pieds à ses Apôtres,
A saint Pierre pour le premier,
Au traître Judas le dernier.

Puis à sept heures Jésus-Christ,
A table avec ses Apôtres,
Le pain, le vin, il leur bénit
En leur donnant les uns aux autres.
Croyez-moi bien, mes chers enfants,
Ceci est mon Corps et mon Sang.

A huit heures, Jésus, si bon,
Après avoir fini la Cène,
Aux Apôtres fit un sermon,
En leur disant, chose certaine :
Comme moi vous irez prêcher,
Les Peuples vous convertirez.

A neuf heures, Jésus sortit
Ayant la figure pensive,
Souffrant du corps et de l'esprit ;
Il fut au jardin des Olives,
Il était suivi seulement
De Pierre, de Jacques, de Jean.

A dix heures il se prosterna,
La face tournée contre terre,
Du sang et de l'eau il sua,
En répétant trois fois : Mon Père,
Que soit faite votre volonté
Pour que le pécheur soit sauvé.

A onze heures, l'ange est descendu
De la part du grand Dieu son Père,
Montrant la croix au doux Jésus.
Il descendit du ciel en terre,
Et le calice de Sion
Fut le symbole de la passion.

A minuit, le traître Judas,
Du temps que Jésus se prosterne,
Vient avec nombre de soldats,
Armés de lances et de lanternes :
Il s'avança le premier,
Trahit Jésus par un baiser.

A une heure, un méchant valet,
Étant de la maison d'Anne,
A Jésus donna un soufflet,
En lui disant, ce traître infâme,
Et d'un air rébarbatif :
Est-ce ainsi qu'on parle au pontif?

A deux heures, on mena Jésus
Dedans la maison de Caïphe,
Car il était dans ce temps plus,
Grand Juge et Souverain Pontife :
Ce fut en cet embarras-là
Que saint Pierre le renia.

A trois heures, Caïphe l'interrogea
Sur son pays et sa doctrine.
Saint Pierre qui se trouvait là,
Par les serments les plus indignes
Trois fois son maître renia;
Aussitôt le coq chanta.

A quatre heures, les Juifs furieux,
Remplis d'une cruelle audace,
De Jésus bandèrent les yeux,
Frappant sur sa divine face,
En lui disant pour se moquer :
Christ, dis-nous qui t'a frappé.

A cinq heures, Caïphe envoya
Jésus au président Pilate;
Tout aussitôt l'interrogea,
Sur témoignage des plus vagues,
En disant que notre Sauveur,
Était un grand perturbateur.

A six heures, on a envoyé
Jésus de Pilate à Hérode,
Bientôt il le fit flageller,
Le montra tout lié de cordes :
Peuple, dit-il, écoutez-moi :
Des Juifs ainsi voilà le Roi.

A sept heures, Jésus ne dit mot,
Et Hérode, ce roi étrange,
Le faisant passer pour un sot,
Lui fit mettre une robe blanche.
Et quand il fut dans cet état,
A Pilate on le renvoya.

A huit heures, Pilate inhumain,
Par une vile complaisance,
Au Sauveur fit lier les mains
Par des bourreaux pleins d'arrogance,
Mettant le corps du Tout-Puissant,
Tout meurtri, tout rempli de sang.

A neuf heures, les cruels bourreaux
Jésus ont couronné d'épines,
Lui mettant en mains un roseau,
Crachant sur sa face divine ;
Pilate le montra aussitôt,
Au peuple dit : Ecce homo.

A dix heures, Pilate inhumain,
Malgré le songe de sa femme,
Condamna le Sauveur divin
A mourir, ainsi qu'un infâme,
Sur une croix comme un voleur,
Par une barbare rigueur.

A onze heures, Jésus, aux abois,
Accablé de peine et de fatigue,
En portant sa pesante croix,
Rencontra sainte Véronique ;
De son mouchoir elle essuya,
La face de Jésus imprima.

A midi, les Juifs inhumains,
Dans une rage incomparable,
Ont cloué les pieds et les mains
De notre Seigneur adorable,
Au Calvaire, au-dessus des monts,
Pour mourir entre deux larrons.

A une heure après midi,
Le Vendredi Saint qu'on révère,
Jésus prie pour ses ennemis
Et pour ses bourreaux sanguinaires.
Au bon larron, auprès de lui,
Il accorda le paradis.

A deux heures, Jésus mourant
Saint Jean recommande à sa mère,
Il dit : Mère, voilà votre enfant,
Car pour moi je vais à mon père.
Jésus s'écrie tout oppressé :
Mon Dieu, m'avez-vous délaissé ?

A trois heures, Jésus dit : J'ai soif.
Et ses bourreaux sanguinaires
Voyant Jésus-Christ aux abois,
Ils lui donnent fiel et vinaigre :
Après l'avoir bien tourmenté,
Il s'écrie : Tout est consommé.

A quatre heures, Jésus expirant
Sur cette croix, avec souffrance,
Longin, le côté lui perçant
D'un coup de sa cruelle lance,
Pour nous, le Sauveur Tout-Puissant
Versa le reste de son sang.

A cinq heures, la Vierge, aux abois,
Saint Jean, Marie et Magdeleine,
Ont descendu Jésus de la croix ;
Aidés du grand saint Nicodème,
De Joseph d'Arimathie,
Dans un sépulcre ils l'ont mis.

> Puisque Jésus est mort pour nous,
> Vivons pour lui, portons ses armes;
> Tous les tourments nous seront doux,
> Dans la croix nous trouverons des charmes.
> Quand il faudra quitter la vie,
> Nous mourrons tous avec lui.

---

Le cantique sur les *Miracles de Notre-Dame-de-Liesse*, composé en l'honneur du sanctuaire où de nombreux fidèles viennent accomplir un vœu ou remercier la Mère de Dieu des guérisons obtenues par son intercession, devait, grâce à l'intéressante légende qui fait le fond de cette œuvre poétique, acquérir une grande popularité. Cette gloire ne lui a pas manqué. Ce cantique, le complément obligé de l'histoire miraculeuse de Notre-Dame-de-Liesse, dont on a fait et dont on fera encore en Picardie de nombreuses éditions, brillait au premier rang parmi les petits livres des Lorrains, aussi bien que parmi les productions favorites de l'imagerie chartraine. J'en ai déjà dit quelques mots précédemment, mais son importance m'engage à en parler ici un peu plus longuement.

Ce fut surtout au XVIe siècle que la dévotion de Notre-Dame-de-Liesse acquit la plus grande popularité. Il y eut peu de villes, je dirais presque peu d'églises en France, qui n'eussent leur confrérie de

Notre-Dame-de-Liesse. On en connaît deux fondées à cette époque dans notre ville [1] : l'une, dans l'église des Cordeliers, en 1577, par Pierre Nicole, avocat de la ville, qui fit également ériger, dans la même église, en l'honneur de cette vierge alors si vénérée, une chapelle où les membres de sa famille étaient inhumés; l'autre, dans l'église de Saint-Maurice, par les soins de Jean Dubois, dit le *Nattier vert*. Cette seconde confrérie, qui devait sa naissance à un éclatant miracle [2], a laissé un souvenir incontestable : je veux parler d'un tableau légué dernièrement au Musée de la ville de Chartres par Mme veuve Rémy. Le principal intérêt de cette toile consiste dans des souvenirs historiques et archéologiques : au bas du tableau, on voit les armes de l'évêque Nicolas de Thou, qui autorisa l'érection de la confrérie le 16 septembre 1575. Dans le fond, on aperçoit l'église de Saint-Maurice, et c'est là assurément, pour

---

[1] A Dreux, dans l'église de Saint-Pierre, une suite de tableaux peints sur un des murs du transept méridional représentait la légende de Notre-Dame-de-Liesse. Ces tableaux ont été malheureusement détruits en 1866, au grand regret des véritables amateurs de l'art ancien.

[2] Voir à ce sujet l'article publié par M. Lecocq et inséré dans les *Glanes beauceronnes*, p. 217. Petit in-8°. Chartres, Petrot-Garnier.

nous autres Chartrains, la partie importante du tableau, à cause des renseignements qu'elle fournit

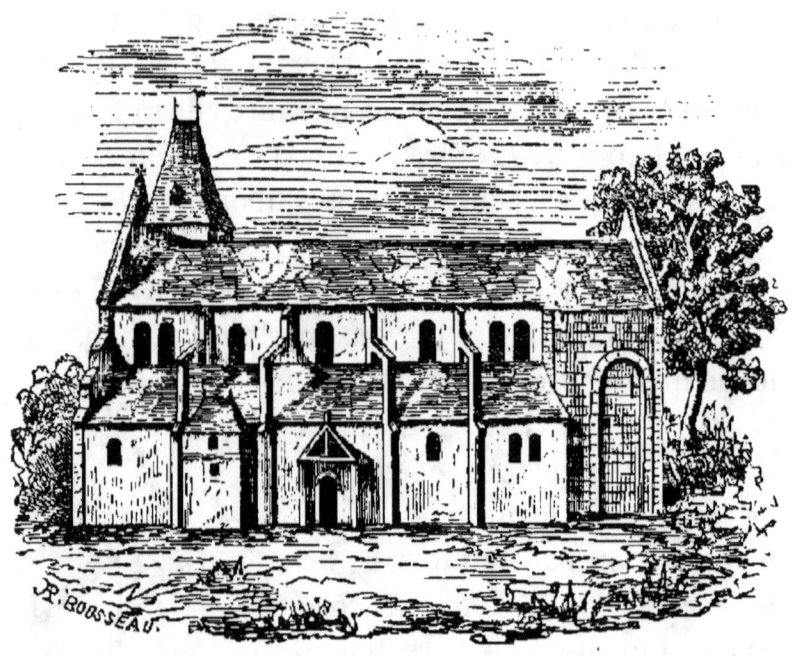

sur cette collégiale aujourd'hui complétement détruite; aussi ai-je cru devoir faire reproduire par la gravure cette vue latérale de Saint-Maurice, dont on chercherait vainement ailleurs le souvenir.

J'ai hâte de terminer cette petite excursion archéologique, pour arriver au cantique lui-même. L'air sur lequel on le chante est celui de *Pyrame et Thisbé*, noté page 90, et non celui de *Damon et Henriette*, comme je l'avais indiqué à tort.

# CANTIQUE
## SUR LES MIRACLES
### de Notre-Dame-de-Liesse.

Air de *Pyrame & Thisbé.*

Peuple dévotieux,
Écoutez dans ces lieux,
D'un cœur plein d'allégresse :
Je m'en vais réciter
Un miracle qu'a fait
Notre-Dame-de-Liesse.

Avant de vous parler
Des miracles qu'elle fait,
Parlons de son histoire ;
Vous serez satisfaits,
Car c'est un beau sujet,
Très-digne de mémoire.

Trois chevaliers français,
Combattant pour la foi
Et pour la sainte Église,
Furent faits prisonniers,
Et menés au quartier
Du Sultan sans remise.

Quand le Sultan les vit,
Aussitôt il leur dit :
Chevaliers qu'on renomme,
Renoncez votre foi,
Je vous ferai, ma foi,
Trois grands de mon royaume.

Ces chevaliers français
Répondirent tous trois :
Plutôt perdre la vie
Que quitter notre foi,
Pour suivre votre loi,
Qui n'est qu'idolâtrie.

Le Sultan, en fureur,
Les fit mettre à l'heure
Dans une prison forte,
Croyant les pervertir,
Ou les faire mourir
D'une cruelle sorte.

Ce malheureux Sultan
Avait certainement
Une fille très-belle ;
Il lui dit, dans ce temps :
Il faut dans ce moment
Que tu me sois fidèle.

Ma fille, dit ce païen,
Ces chevaliers chrétiens
Sont de grands gentilshommes,
Tâche de les gagner,
Ma fille, sans épargner
Ta royale personne.

La fille du Sultan
Prit les clefs promptement,
Pour complaire à son père
S'en va dans la prison,
Pour gagner tout de bon
Ces trois chevaliers frères.

Ces nobles chevaliers,
Captifs et prisonniers,
Voyant cette Sultane,
Sitôt lui ont montré
Toute la fausseté
De sa loi mahométane.

Lui disant en ce lieu :
Nous croyons au vrai Dieu
Et à la sainte Vierge.
La Sultane, en deux mots,
Leur demande aussitôt
Quelle était cette Vierge.

Apportez-nous du bois,
Dit le plus jeune des trois,
Vous en verrez l'image.
La Sultane, de ce pas,
Sitôt leur en porta,
Sans tarder davantage.

Ces nobles chevaliers,
N'étant pas ouvriers,
Prièrent la sainte Vierge :
De nuit, l'Ange de Dieu
Apporta dans ce lieu
L'image de la Vierge.

Isméric, tout de bon,
Retournant en prison,
Ces chevaliers très-sages
Sitôt lui ont montré
Et lui ont présenté
Cette très-sainte Image.

La Sultane, humblement,
Reçut dévotement
Cette très-sainte Image,
Et la porta après
Dedans son cabinet,
Pour lui faire hommage.

Dans sa dévotion,
Elle eut révélation
De Dieu et de sa mère,
Qu'elle serait baptisée
Quand elle aurait sauvé
Ces trois chevaliers frères.

A ce commandement,
Isméric, promptement,
Abandonne sa terre,
Sauvant les chevaliers,
Qui étaient prisonniers
Du grand Sultan son père.

Ayant pris quelqu'argent,
Ses joyaux mêmement,
Et la très-sainte Image
Portait entre ses bras,
Et ne la quitta pas,
L'aimant d'un grand courage.

Ayant marché long-temps,
La Sultane tristement
Dit aux trois gentilshommes :
Je ne puis plus marcher,
Il faut me reposer
Et prendre quelque somme.

Les chevaliers soudain
S'écartent du chemin,
Entrant dans un bocage ;
La Sultane s'endort,
Ayant entre ses bras
De la Vierge l'image.

Etant tous endormis,
Chose vraie, mes amis,
Ils furent, d'assurance,
Miraculeusement
Transportés en dormant
Au royaume de France.

Etant tous éveillés,
Ils furent bien étonnés,
Avec Ismérie,
De ne se point trouver
Où ils s'étaient couchés,
Au pays de Turquie.

Voyant un jeune berger,
Jouant du flageolet,
L'un de ces gentilshommes
Lui a dit : Mon ami,
Quel pays est-ce ici ?
Et dis-moi où nous sommes.

Le petit bergerot
Répond en peu de mots :
Vous êtes en Picardie,
Tout proche de Marchais,
D'où Monsieur, pour le vrai,
Est esclave en Turquie.

Ces bons seigneurs alors
Reconnurent d'abord
Que Dieu, par sa puissance,
Les avait délivrés
Et même transportés
Au royaume de France.

La mère de ces seigneurs,
Sachant ce grand bonheur,
Vient, de grande vitesse,
Ayant vu ses trois fils,
Embrassant Ismérie
De très-grande tendresse.

Ismérie, peu après,
Selon son saint souhait,
Reçut le saint baptême
Par l'évêque de Laon ;
La confirmation
Elle reçut tout de même.

Cette fille d'honneur,
Et ces trois bons seigneurs
Firent faire une église,
Où ils ont fait poser
Cette Image sacrée :
Quelle belle entreprise !

<div style="column-count:2">

C'est où est son pouvoir,
Et où elle fait voir
Souvent de beaux miracles,
Aux pauvres affligés
Qui la vont visiter
Dans ce saint tabernacle.

Allons, peuple français,
Allons dans cet endroit
Tous en pèlerinage,

Puisque la Mère de Dieu
Veut dedans ce saint lieu
Recevoir nos hommages.

D'une grande ferveur
Prions-la, de bon cœur,
D'avoir son assistance ;
Elle a toujours aimé
Et toujours protégé
Le royaume de France.

</div>

Entre ces cantiques, psalmodiés avec la plus vive componction, un temps de repos était toujours employé à la vente. Chacun des objets achetés n'était jamais remis sans avoir touché aux endroits les plus vénérables de la châsse, et sans être accompagné de nombreux signes de croix.

---

Ces notes sur le genre de commerce que le colporteur de la Lorraine exploitait le plus communément me rappellent un opuscule [1] qui, par son sujet, est de nature à être rangé dans la catégorie des imprimés de pèlerinages. Pour celui-là, du moins, il m'est facile d'en faire connaître l'origine et de révéler le nom du versificateur chartrain à qui

---

[1] *La Vie et les Miracles de saint Sébastien, martyr, patron de la paroisse de Baignolet, suivis de son cantique*, in-8° de 8 pages. Chartres, 1832, imprimerie de Garnier.

les fidèles ont dû le cantique du bienheureux saint Sébastien.

Cet opuscule date de la première apparition du choléra-morbus, en 1832. Au moment le plus fort de l'épidémie, quand de nombreuses victimes devenaient sa proie, la panique, en s'emparant des populations, leur faisait regarder comme impuissants les secours de la médecine; aussi chacun tournait-il son espoir vers la miséricorde divine. Les sanctuaires renommés pour la guérison des maladies pestilentielles furent des plus visités, et la paroisse de Baignolet, dans le canton de Voves, qui possède des reliques de saint Sébastien, fut une de celles qui se ressentirent davantage de cette ferveur religieuse.

Il fallait aux nombreux pèlerins qui se pressaient dans cette église un souvenir de leur voyage, et la vie du saint et son cantique étaient à créer. Ce fut un marchand de la contrée, Gauthier Rouillon, qui, empiétant sur l'industrie du colporteur Lorrain, eut l'idée de cette spéculation. Son petit commerce de bimbeloterie lui faisait courir les assemblées, les lieux de pèlerinages, et l'affluence de fidèles qui se rendaient à Baignolet lui assurait le débit de sa marchandise.

Il n'y avait qu'à copier la vie du saint écrite tout au long dans le Martyrologe, mais un complément

indispensable était un cantique approprié à la circonstance. Il fallait, de plus, se hâter, car le choléra pouvait entrer dans sa période de décroissance, et adieu alors les beaux rêves formés par mon client.

Chartres possédait à cette époque un véritable poète, ami de toute la jeune génération du temps, à qui tous les genres étaient familiers, qu'il eût à fustiger en vers satiriques les travers du siècle, ou à chanter nos gloires nationales. La supplique que je lui adressai fut des mieux accueillies, et vingt-quatre heures après, j'étais en possession d'un cantique qui peut passer pour une œuvre des mieux réussies dans ce genre. L'impression ne s'en fit pas attendre ; la paroisse de Baignolet entendit alors les voûtes de son église retentir de cette poésie populaire, que le curé, les chantres et les nombreux pèlerins entonnaient avec un ensemble parfait, sans se douter aucunement qu'ils la devaient au joyeux huissier de Chartres, Saturnin Renault [1].

---

[1] Renault (Saturnin-François), né à Chartres le 6 septembre 1797, est mort à Paris en octobre 1861. On connaît de lui : *l'Enseignement mutuel à Chartres*, scènes historiques. Janvier 1829. Une suite a paru en mai de la même année. Cette œuvre, la plus importante qu'il ait faite, n'a circulé qu'à l'état de manuscrit. Quant à d'autres poésies insérées dans les journaux de la localité, je citerai : *le Serment* et *la Chartraine*, chants patriotiques. Septembre 1830. *Frédéric de Mérode*. Novembre 1830. *Vers prononcés sur la tombe de l'abbé Jumentier*. Août 1840, etc., etc.

Les périodes de calamités que nous avons traversées depuis n'ont pas été assez meurtrières pour que l'église de Baignolet retrouvât la vogue que le premier choléra lui avait amenée. Mais si, dans l'affliction, les reliques de saint Sébastien sont toujours l'objet de la vénération des fidèles, c'est à peine s'il reste aujourd'hui quelques traces du cantique du martyr. Il y avait donc tout à la fois dans la reproduction de cette pièce, qui a eu sa célébrité, un intérêt de curiosité à satisfaire et une marque d'affectueux souvenir à donner au poète qui avait bien voulu me seconder.

# CANTIQUE

### EN L'HONNEUR

## DE SAINT SÉBASTIEN, MARTYR,

### PATRON DES PESTIFÉRÉS.

Air de *Damon & Henriette*.

De la Beauce et du Perche
Chrétiens, écoutez tous
Le remède qu'on cherche
Contre un fléau jaloux.
Le Choléra-Morbus
Tombe sur la chaumière,
Après avoir battu
La Capitale entière.

Les médecins habiles
N'ont pas su le guérir,
Et dans les grandes villes
On ne peut que mourir.
C'est que les médecins,
Quand Dieu est en colère,
De remèdes certains
Jamais ne trouvent guère.

Chrétiens, le seul remède
Du Choléra-Morbus,
Ce n'est pas la foi tiède,
C'est l'amour de Jésus :
Il veut, ce divin fils,
Pour guérir les fidèles,
Qu'aux Saints du Paradis
On s'adresse avec zèle.

Saint Sébastien, qui reste
Patron de Baignolet,
Pour guérir de la Peste
A reçu le secret.
Un miracle il fera,
Car en tout Dieu l'exauce ;
Saint Sébastien sera
Le saint Roch de la Beauce.

Oui, Beaucerons fidèles,
Venez à Baignolet
Dans sa sainte chapelle
Honorer son portrait ;
De rubans et de fleurs
Ornez la sainte image :
Et surtout que vos cœurs
A tous les yeux soient sages.

Le fléau qui nous tue
Annonce aux habitants
Une peine encourue
Par le monde à présent.
On n'a plus de respect
Pour notre sainte Église,
Et partout le curé,
C'est lui qu'on martyrise.

Que le Saint qu'on révère
Dans l'église du lieu
Vous enseigne, mes frères,
Comme il faut servir Dieu.
Chez l'Empereur Romain
Il était capitaine,
Et vécut bon chrétien
Dans une cour païenne.

Au Dieu, fils de Marie,
Il convertissait là
Les Romains d'Italie ;
Mais on le dénonça.
L'Empereur sans remords
Ordonne par dépêche
A ses Gardes-du-corps
De le cribler de flèches.

Ce tyran si perfide
Trop bien fut obéi.
Par la flèche homicide
Notre Saint fut meurtri.
On le laissa pour mort
Attaché à un arbre ;
Mais il vivait encor,
Blanc et froid comme un marbre.

Une pieuse veuve,
Irène était son nom,
La nuit se met en œuvre
De l'enlever, dit-on.
C'est afin d'enterrer
Sa chair sainte et bénite :
Le sentant remuer,
Chez soi l'emporte vite.

Chez cette bonne dame
La santé recouvra,
Et du salut des âmes
Plus fort il s'occupa.
A l'Empereur Romain
Fit tant de réprimande,
Que ce tyran hautain
De le périr commande.

Il fut fouetté, mes frères,
Ainsi que Jésus-Christ;
C'est à coups d'étrivières
Qu'il a rendu l'esprit.
Au cloaque on jeta
Ses pieuses reliques;
Mais Dieu les retira
Pour les bons catholiques.

Jeunesse trop volage
Qui m'écoutez ici,
Faites donc bon usage
De mon pieux récit.
Dieu vous doit châtiment,
Ennemis de l'Église,
Et le Gouvernement
Défend qu'on la méprise.

Vite à genoux, mes frères!
Le Choléra-Morbus
Des Chrétiens en prières
D'approcher fait refus.
Et vous, puissant martyr
Que ma voix glorifie,
Voyez nos repentirs,
Et sauvez-nous la vie.

Une prière à saint Sébastien pour être garanti du Choléra-Morbus est suivie de ces prescriptions:

On dit cinq *Pater* et cinq *Ave* pendant neuf jours en l'honneur de SAINT SÉBASTIEN.

Les remèdes des hommes étant nuls et sans aucun effet contre le Choléra-Morbus, c'est donc dans les secours spirituels qu'il faut avoir confiance.

La foi seule est le véritable remède.

*Déposé à la direction.* (Propriété.)

---

Une autre branche de commerce que le Lorrain des deux sexes exploite à domicile dans les campagnes, est celle d'imprimés de format in-4° rela-

tifs à des faits miraculeux accomplis depuis plus ou moins longtemps, et qui tous sont d'un surnaturel des plus étonnants.

La feuille sur laquelle sont imprimés ces petits *canards* religieux en contient quatre d'une narration différente, mais où l'ineptie le dispute à la pauvreté de la rédaction. J'en choisis un au hasard, en laissant toutefois de côté la complainte qui ne mérite vraiment pas d'être reproduite.

# COPIE
## AU SUJET DU PLUS BEAU
# MIRACLE

*Qui a paru devant nos yeux, dans le canton de Valmoutiers (Ile-de-France), le jour de la Nativité.*

Vous voyez que l'on a trouvé une sainte dans le creux d'un rocher, que depuis deux cents ans elle y était cachée; elle a été reconnue par la voix d'un ange qui a paru au milieu du peuple qui était assemblé pour entendre la messe. Cette voix entendue par le prêtre qui célébrait la messe, le jour de la *Nativité* de la présente année, a publié à ses paroissiens qu'il fallait se prosterner tous devant la voix du Ciel, que ce sera pour le bonheur de tous les chrétiens. Ayant achevé plusieurs prières, demandant à Dieu ce qu'il voulait de ce peuple bien étonné, la voix répond à l'instant: *Bonheur à celui qui est touché de la parole de Dieu, et mal-*

*heur à celui qui n'écoute en rien les instructions de son prêtre.* Dans ce moment tout le peuple présent se met à genoux, en prière; s'étant relevé et consulté, s'est dit qu'il fallait sans tarder aller voir dans ledit rocher; on y va en procession. En approchant, plusieurs ont aperçu un oiseau blanc qui était à l'entrée du lieu où sainte Martine était; cet oiseau, que l'on voulait prendre, se fourre dans un petit coin de rocher; on approche, on voit cet oiseau posé sur un crucifix qui brillait comme un soleil; voulant prendre cette petite bête, elle vole plus loin dans le rocher, se pose sur une personne en croix, la tête sur une pierre, où était écrit : JE MEURS AU SECOURS DE DIEU; JE M'APPELLE MARTINE.

Plusieurs personnes ne faisaient que se moquer de toutes ces paroles, après avoir dit quelques mauvais discours. Après tous les malheurs qui leur sont arrivés, l'on a été obligé de recourir à ladite sainte Martine; les pèlerins vont de tous côtés, les aveugles recouvrent la vue, les boiteux et les malades la marche et la santé. Le détail des miracles serait trop long.

Heureux ceux qui garderont copie de ce beau miracle, ils seront au comble des grâces de Dieu et de sainte Martine. Toute personne qui portera cette copie sur soi gagnera cent jours d'indulgence.

Toutes personnes qui ne sauront pas lire diront cinq Pater et cinq Ave Maria, pendant cinq vendredis, à l'intention des cinq plaies de Notre-Seigneur-Jésus-Christ, comme il est marqué en cette lettre.

Cette copie a été bénite pour être distribuée dans tout l'EMPIRE FRANÇAIS.

Ainsi, de par cette pièce, dont la circulation autorisée par la commission du colportage peut pa-

raître assez extraordinaire, voici un colporteur qui, aux lieu et place du clergé, se fait distributeur d'indulgences. Le métier est du reste assez lucratif, car ces pieuses relations, d'une impression plus qu'ordinaire, sortant de chez B. Mongel, à Charmes, dans la Lorraine, peuvent coûter au Lorrain 12 à 15 fr. la rame; or la rame fournissant 2,000 de ces petits carrés de papier, au prix de 10 centimes, que l'éditeur a soin d'imprimer sur chacun, le marchand ne fait pas une mauvaise spéculation.

L'imprimeur Mongel n'est pas seul en possession du monopole de ces pauvretés : le colportage s'en approvisionne aussi à Épinal. Mais si la relation du fait miraculeux est en tous points semblable, il y a désaccord sur l'identité du saint personnage enterré, il y a deux cents ans, dans le creux du rocher.

L'imprimé de Charmes, qu'enrichit une complainte, rimée spécialement pour ce miracle, apprend que c'est sainte Martine qu'on aurait heureusement découverte, tandis que celui d'Épinal révèle que ce serait le corps de sainte Rosalie. La complainte, qui n'a pas subi la même transformation, se trouve remplacée par un cantique sur les devoirs envers Dieu, où la rime et la mesure sont au moins un peu respectées.

Ces pieux écrits destinés à faire de la propagande religieuse ne sont pas d'invention moderne.

Au siècle dernier, il en circulait du même genre dans le peuple; mais ceux-ci au moins étaient présentés sous une forme de rédaction qui pouvait produire quelque bien.

Une croix très-grossièrement taillée, ayant de chaque côté des emblèmes de la Passion, la lance, l'éponge, surmonte une de ces anciennes pièces retrouvée dans les documents que j'ai réunis. Cet imprimé me sert à établir un lien de parenté entre le passé et le présent. Ici, c'est Jésus-Christ qui parle, et c'est en style épistolaire qu'il adresse de sages conseils aux pécheurs endurcis du siècle dernier. Il leur fait entrevoir que de terribles châtiments atteindront ceux qui continueraient à transgresser les lois de Dieu. En opposition à ces menaces, d'innombrables avantages sont réservés aux pécheurs qui se convertiraient et conserveraient dévotement sur eux cet écrit. La relation de la découverte du corps de sainte Martine, ou à volonté de sainte Rosalie, dont la copie, religieusement portée, promet en plus cent jours d'indulgences, offre encore un point de ressemblance dans le format adopté pour ces petits écrits. La lettre du Sauveur, imprimée également in-4º, et dont le texte est ici reproduit exactement, contient aussi la mention de la permission de circuler qui lui était accordée par l'autorité.

## AU NOM DU PÈRE, ET DU FILS, ET DU SAINT ESPRIT.

*Voici la Copie d'une Lettre trouvée au grand étonnement du Peuple le 7 Décembre 1763. sur le marchepied du grand Autel du Vatican à Rome, par un Enfant âgé de 7 ans, qui servoit la Sainte Messe, adressée à N. S. P. le Pape, pour faire savoir à tous les Pécheurs qu'ils fassent pénitence, pour détourner les Fléaux dont Dieu nous menace pour l'énormité de nos péchés.*

Hélas, mes chers enfans, j'ai acquis par ma cruelle Passion, que j'ai soufferte sur l'arbre de la Croix, pour la rémission des péchés que vos Pères ont commis contre mon Père, & vous à présent pour les vôtres, vous les faites venir m'attaquer jusqu'à mon Trône, pour l'arracher, s'il étoit possible, mais des attentats si dignes des châtimens les plus cruels sont arrêtés par les prières de la divine Marie ma très-chère Mère, à laquelle je ne puis rien refuser, d'autant qu'elle porte le nom d'Avocate des pauvres Pécheurs, quoiqu'ingrats Chrétiens, je vous ai tant aimés, que pour l'amour que j'ai eu pour vous j'ai souffert d'être mis en Croix, afin que Dieu mon Père ne se souvienne plus de vos péchés, mais la haine que vous vous portez les uns les autres vous attirera bientôt la punition que vous méritez. Quoi ! le nom de Chrétiens que mes Apôtres vous ont donné par la grâce de mon Esprit divin, est entièrement prophané par vos haines, médisances, usures & rapines; ne vous adonnant qu'aux richesses périssables, vous ne voulez ni vivre ni mourir pauvres, sans considérer que lorsque je suis mort, je n'avois pas de quoi où reposer ma tête couronnée d'épines très-cruelles. Je vous ai donné six jours pour travailler, & le septième pour vous reposer & sanctifier le Dimanche, en mémoire de ma Pas-

tion, mais vous en faites un jour pour accomplir les œuvres du démon, comme les jeux, yvrogneries & blasphêmes, méprisant les pauvres qui sont mes membres, mais ils seront vos Juges au grand Jour du Jugement. Vos mains ingrates osent leur refuser un morceau de pain pour l'amour de moi, aimant mieux les laisser mourir de faim & de soif, sans compassion ni pitié, le plus souvent les laissant coucher sur vos fumiers, ce que vous ne faites pas à vos chiens, disant aux pauvres : *Mes amis*, par un mensonge infernal, *nous n'avons point de place pour vous mettre à couvert*. Je vous assure qu'il n'y aura point de place au Ciel pour vous. De plus, vos enfans sont si corrompus, qu'ils blasphêment mon Saint Nom, le souffrant par une complaisance criminelle, qui vous amasse & à eux des charbons ardens pour vous brûler pendant une éternité. Je vous annonce de la part de Dieu mon Père, par toute la puissance des Cieux & de mes Trompettes, qui sont vos Prédicateurs, que vous n'aurez plus de tems si vous ne faites pénitence. Observez mes Commandemens & ceux de mon Eglise; respectez mes Ministres, qui sont vos Pasteurs; car vous me rendrez compte du mépris que vous faites des instructions qu'ils vous donnent. Celui qui ne croira pas ceci véritable sera puni, & pour lui faire sentir les effets de ma colère, je ferai qu'il perdra tous ses biens & ses bestiaux; mais celui qui les croira, je bénirai ses travaux, & il aura le Ciel pour récompense, après une Confession sincère je ne me souviendrai plus de ses péchés : Bienheureux ceux qui auront cette Lettre, & qui en feront la lecture le soir ou le matin. J'exhorte les Pères & Mères, Maîtres & Maîtresses, d'en faire la lecture au moins les Fêtes & Dimanches, & ceux qui ne sçauront pas lire, diront six fois le *Pater & l'Ave Maria*, tous les Vendredis & Samedis en mémoire de ma Passion, comme il est marqué en cette Lettre. Je vous assure que malheur n'arrivera jamais à ceux qui la porteront sur eux, & que celui qui la portera aura la force de surmonter les illusions, astuces, tromperies & fraudes du

diable, & des efprits malins; qu'aucune tempête, feu & autres injures du tems, ne puiffent offenfer, nuire ni préjudicier à celui qui la portera dévotement, & qu'en l'accouchement elle confervera la mère & l'enfant; que tous ceux qui la porteront foient toujours en fûreté, ne craignant aucun péril, qu'ils n'ayent pas peur des ombres, qu'aucune cruauté du diable ne les endommage, qu'ils ne puiffent être trompés des hommes, & qu'ils foient exempts de tous fâcheux accidens.

*Jouxte la Copie imprimée à Rome ce 5 Janvier 1764. Chez Claude Bonava, Imprimeur de la Chambre Apoftolique, avec Approbation & Permiffion de Sa Sainteté & de plufieurs doctes & favantes Perfonnes.*

Permis d'imprimer & de débiter. A Rouen, ce 15 Janvier 1764. VARNIER.

Les béatifications récentes apportèrent quelque nouveauté dans ces écrits destinés à être répandus dans les campagnes. C'est dans cette catégorie que rentre un petit livret imprimé à Épinal, in-64 de 16 pages, consacré à la bienheureuse Germaine Cousin, canonisée à Rome le 7 mai 1854. Une vie de la sainte, le récit de plusieurs de ses miracles, la dramatique histoire d'une jeune fille sauvée par son intercession et un cantique se trouvent réunis dans cette petite brochure. Mais il faut avouer que la rédaction rappelle celle du miracle de Valmoutiers et a tout l'air d'être l'œuvre d'un colporteur. Le timbre de la commission du colportage se trouve sur l'exemplaire que j'ai sous les yeux.

Malgré la foi vive dont il paraissait pénétré, le Lorrain ne dédaignait pas la vente des relations d'assassinat se terminant par des condamnations à la peine capitale. La châsse et les bagues de saint Hubert, dont la vertu était d'être un préservatif contre la morsure des chiens enragés, restaient en repos. On voyait alors se dérouler sur un grand tableau les diverses péripéties du crime, depuis la scène de l'assassinat jusqu'à l'instrument du supplice. L'accusé devant ses juges, et les gendarmes qui l'entouraient, constituaient toujours un groupe à succès auprès du public qui ne manquait pas de se livrer à des commentaires particuliers. Lorsqu'un colporteur avait eu la chance de tomber sur un bon assassinat, il s'était assuré du pain pour longtemps. Le texte ne donnait pas toujours la date de l'année où le crime avait été commis, et comme le Lorrain parcourait sans cesse des pays nouveaux, il était certain de débiter partout son papier.

La dernière relation de ce genre que j'ai imprimée pour un colporteur lorrain avait trait à une célèbre empoisonneuse. Il lui fallait un portrait de la criminelle. On le mit à même de choisir dans ces vieilles gravures qui traînent dans toutes les imprimeries; or, le sujet sur lequel il s'arrêta fut le cliché de l'annonce d'un spécifique contre le mal

de dents, l'*Algontine,* qui, ainsi que cela arrive à beaucoup de merveilleuses découvertes destinées à soulager l'humanité, avait fait son temps. L'entête du *canard* en question reçut alors la disposition typographique suivante.

## L'Empoisonneuse Hélène JÉGADO.

Portrait de l'Empoisonneuse

Accusée d'avoir attenté à la vie de 37 personnes, dont 25 ont succombé.

Le procès de la célèbre criminelle, qui se déroula devant la cour d'assises d'Ille-et-Vilaine, eut un grand retentissement, et l'instruction de ses crimes, qu'on divisa en deux périodes et dont les premiers remontaient à 18 ans, occupa plusieurs audiences. Le récit en était suivi d'une complainte d'un style qui n'a rien de particulier, mais que je reproduis comme nouveau type de ces poésies populaires.

# COMPLAINTE.

*Air de Fualdès.*

Qui pourrait, chrétiens fidèles,
Ecouter, sans en frémir,
Un récit qui fait pâlir
Mille actions criminelles?
Pour des forfaits aussi grands
Est-il assez de tourments?

Chez un bon prêtre de Guerne,
Nommé Monsieur Le Drogo,
La fille Hélène Jégado,
Qu'un mauvais esprit gouverne,
Vient demander humblement
De servir pour de l'argent.

A l'église du village
On la voit soir et matin,
Cachant, sous un air benin,
Ses goûts de libertinage;
Pour un ange on la prendrait,
C'est un démon fieffé.

La mort, dans chaque demeure,
Va la suivre maintenant;
Le poison, souple instrument,
Pour elle tue à toute heure,
Aujourd'hui toi, lui demain;
Hélène assouvit sa faim.

Sept personnes innocentes
Meurent à ce premier coup ;
Cela suffit pour un coup.
Hélène a les mains sanglantes ;
Elle a pris un laid chemin,
Et le suit jusqu'à la fin.

Bubry verra trois victimes
Succomber au noir poison ;
C'est dans la même maison
Qu'elle accomplit tant de crimes.
Où donc est-il le vengeur,
Pour arrêter sa fureur ?

Déjà les gens la soupçonnent,
On la regarde passer,
On craindrait de l'aborder.
Des bruits à l'entour bourdonnent :
C'est un être malfaisant ;
Gardez-vous, *son foie est blanc*.

Dans un couvent elle cache
Ses traits qui causent l'horreur,
Mais où perce sa noirceur.
Le démon vient, qui l'arrache
Au remords, au repentir :
Les innocents vont souffrir.

Elle engage ses services
Dans Pontivy, dans Auray,
Dans Locminé, Plumeret,
Et reprend ses maléfices.
Partout le mortel poison
La suit dans chaque maison.

On la voit aux lits funèbres,
Comme un gardien vigilant ;
Elle veille à tout instant,
Comme un ange de ténèbres.
Elle sent un doux plaisir
A voir les autres souffrir.

Le monstre sur eux se penche
Et jouit de leur douleur ;
Elle y trouve son bonheur.
L'enfer prendra sa revanche.
Il y a un vengeur au ciel :
C'est le Dieu juste, éternel.

Le crime entraîne le crime,
Le faux pas suit le faux pas ;
Dès lors on n'arrête pas
Qu'on n'ait roulé dans l'abîme,
Où les vices confondus
Rongent ceux qu'ils ont perdus.

Du meurtre Hélène lassée
Songe à voler son prochain ;
Ce qui tombe sous sa main,
Elle le prend, empressée ;
Pour embellir ses amours
Il lui faut de beaux atours.

A Rennes enfin elle arrive
Méditant d'autres forfaits :
Car dans ses desseins mauvais
Elle était fort inventive ;
Mais la justice de Dieu
Devait la prendre en ce lieu.

Rose Tessier, domestique,
Bientôt succombe à la mort,
Et peut-être un même sort,
S'il faut en croire la chronique,
Frappait Françoise Huriaux
Qui fuit, échappe à ces maux.

Rosalie, ô pauvre fille,
La dernière tu péris;
Ta douceur, ton frais souris
Et ta figure gentille,
Non, rien ne peut adoucir
Le monstre; il faut mourir.

Mais la justice sévère
A la fin rend un arrêt,
Hélène est prise au filet :
La loi la tient dans sa serre.
Misérable! il faut payer
La peine de tes forfaits.

On la saisit, on l'arrête,
On la traîne au tribunal :
Hélène, le jour fatal
Va faire tomber ta tête.
Tu voudrais bien nier,
Cent témoins t'ont accusé.

La coupable repentante,
Avant l'exécution,
A fait sa confession.
Mieux valait être innocente.
Les juges doivent frapper ;
C'est Dieu qui doit pardonner.

MORALITÉ.

Si l'esprit du mal vous tente,
Chrétiens, sachez résister;
Car Dieu sait où retrouver
Le serviteur, la servante,
Qui se croyaient assurés
De voir leurs crimes cachés.

A cette occasion, je citerai un précédent qui vient témoigner de l'emploi indéfini des vieux clichés pour l'impression des papiers de colportage. Lors de l'horrible attentat de Fieschi, partout on en imprima des relations, et, ainsi que beaucoup de mes confrères, je dus acheter le portrait de l'inventeur de cette nouvelle machine infernale, portrait qu'un fondeur de Paris avait fait graver.

Mais le débit de l'attentat de Fieschi, qu'avait évoqué la Chambre des Pairs, eut la durée de ces sortes d'œuvres, et la gravure, représentant le célèbre criminel, fut rangée d'abord au nombre des vieux clichés hors de service. Il n'en devait pourtant pas être ainsi pour elle. A l'époque où nous reporte ce crime, les relations d'assassinats étaient très-exploitées par le colportage, et chaque fois qu'un de ces marchands nomades avait besoin pour une affaire de cour d'assises du portrait d'un scélé-

rat, le régicide Fieschi, à qui l'artiste graveur avait su donner une physionomie appropriée à l'emploi, était toujours assuré d'occuper le premier rôle. Les états de service de ce vieux cliché, qui voit ici sans doute le jour pour la dernière fois, ont été

nombreux ; on peut le retrouver même dans la relation d'une cause criminelle emportant la peine capitale prononcée par la cour d'assises d'Eure-et-Loir. Au moment où elle fut vendue sur nos places

et marchés, il n'y aurait rien de surprenant que plus d'un acheteur eût trouvé de la ressemblance entre ce portrait et le condamné qui venait de payer sa dette à la Société.

Ces particularités, que j'aurais pu reléguer au chapitre suivant, ont pour but de démontrer que, lorsqu'il voyait des bénéfices certains à réaliser, le colporteur de la Lorraine n'hésitait pas à laisser en repos la vente des choses purement religieuses.

Avec permission des autorités.

« Le nom, la rue et les détails d'une jeune demoiselle de vingt-trois ans
» horriblement assassinée par un caporal qu'elle allait épouser au milieu
» du bois de Vincennes avec toutes les circonstances pour un sou. »

## X.

### Canards et Canardiers.

COMME l'usage de faire vendre sur la voie publique des écrits s'adressant aux masses remonte à un passé déjà bien loin de nous, et que le peu d'importance de ce commerce à son début a dû occuper médiocrement l'attention, je craindrais de me trouver en présence d'impossibilités si j'essayais d'en fixer l'origine. Aussi, dans ce chapitre qui sera le complément du précédent, est-ce principalement encore à mes souvenirs personnels que j'aurai recours, me contentant de faire l'histoire du présent, sans m'occuper de ce qui se passait autrefois.

Tout en ne m'éloignant pas de ce programme, je crois pouvoir avancer que l'époque où ce genre de

commerce prit une grande extension fut le moment
de la Révolution de 1789. Dans les terribles épreuves que la Nation eut à traverser, les diverses factions qui se partageaient le pouvoir, et que servaient
des partisans fanatiques, s'adressaient à l'imprimerie pour faire triompher leurs idées. Aussi, à chaque heure du jour, voyait-on surgir une foule d'écrits, les uns modérés, les autres d'une violence
extrême. Les plus orduriers étaient naturellement
dirigés contre la royauté déchue et contre les grands
qui l'avaient entourée. Toute cette nourriture, le
plus souvent malsaine, il fallait la faire pénétrer
dans le cœur du peuple, et c'était sur la voie publique qu'elle trouvait des acheteurs. Les pamphlets
venaient faire diversion à la vente des nombreux
décrets que rendait le Pouvoir, et aux feuilles révolutionnaires à périodicité fixe. Toute une armée
de crieurs vivait librement de ce métier. Mais les
temps douloureux eurent une fin, le calme succéda
à la tempête, et ceux de ces crieurs qui continuèrent
la profession eurent à se conformer aux règlements
que la Préfecture de police prit à leur sujet.

Les Victoires des armées de la République, les
Bulletins de l'Empire et les grands événements que
le commencement du siècle vit accomplir, puis,
dans un autre ordre de publications populaires, les
assassinats, vols, condamnations à mort, suicides,

et même aussi les faits surnaturels inventés quelquefois par les colporteurs, donnèrent à ce commerce une importance qui assurait encore aux crieurs de la capitale de bonnes et fructueuses journées.

Au nombre des prescriptions qu'on leur imposait se trouvait celle de modérer le boniment et de s'en tenir au texte de l'imprimé qu'ils débitaient. Mais cette condition était sujette à de fréquentes infractions. Le *canardier*, c'est le nom vulgaire du crieur, est doué d'une merveilleuse facilité d'entremêlement de phrases ; et la cause en est peut-être due à la grande absorption de *canons* qu'il fait sur son parcours. C'est donc à cette disposition *d'esprit* que le public devait d'entendre des boniments dont le dessin de Gavarni, placé en tête de ce chapitre, peut donner une idée [1].

La surveillance exercée par l'autorité amenait parfois des arrestations, et la peine de huit jours de prison était infligée aux délinquants. Mais dans

---

[1] La création de ce dessin remonte à 1845. Il fait partie des illustrations d'un charmant livre dont le succès fut très-grand : *Le Diable à Paris*, 2 vol. grand in-8°, édités par Jules Hetzel. C'est à titre de compatriote et ami que j'ai demandé de le reproduire, et cette autorisation m'a été très-gracieusement accordée. *Le Diable à Paris*, dont une édition populaire paraît en ce moment, voit revenir ses beaux jours d'autrefois ; son succès confirme ce que j'avance de l'actualité qu'ont toujours les études si vraies de Gavarni.

le nombre il se trouvait des habiles, qui savaient éviter la rencontre du sergent de ville, l'ennemi intime du crieur, et, sans craindre la souricière, fausser le boniment à leur aise. M. Gaëtan Delmas, qui, dans les *Français peints par eux-mêmes*, a fait l'étude sur le *Canard*, a connu un *canardier* qui a vendu trois fois le même *papier* sous trois titres différents et toujours avec un égal succès.

Le texte accompagnant le dessin de Gavarni, s'il n'est pas sorti de la bouche du vendeur, a dû venir à l'esprit si observateur du peintre, dont les œuvres resteront comme l'histoire la plus vraie de la Société du XIX$^e$ siècle. Quoique les études que son facile crayon a tracées avec profusion remontent à bien des années, elles peignent si fidèlement les mœurs et les travers de la capitale qu'elles trouvent presque toutes encore leur application dans le temps présent. Il faut cependant en excepter le crieur des rues, dont l'espèce a entièrement disparu, puisque depuis dix ans la Préfecture de police n'autorise plus la vente du canard criminel.

Le public, d'ailleurs, ne se contenterait pas aujourd'hui de ces publications tardives, qui n'étaient répandues qu'au moment de l'exécution du condamné. Il est devenu plus exigeant; il lui faut tous les jours les émotions des séances des cours d'assises, que les journaux judiciaires et la presse à

bon marché se chargent de lui fournir. Mais si ce passé n'existe pour les contemporains qu'à l'état de souvenir, il est bon qu'il soit conservé pour la génération qui s'élève. C'est pour ce motif que je ferai au canard des *Français peints par eux-mêmes* des emprunts sur la forme donnée par les crieurs aux boniments des assassinats qu'ils allaient brailler sur la voie publique. On verra qu'ils y apportaient de la variété et possédaient l'art d'*allumer* leur acheteur.

Aussitôt que le *papier* était sorti d'une ou de deux imprimeries de Paris dont le canard était la spécialité, Chassaignon, rue Git-le-Cœur, et Sthal, au Palais-de-Justice [1], les canardiers s'envolaient à tire d'ailes vers la rue de Jérusalem pour retirer le permis de vendre. Puis ils s'éparpillaient par couple, et côtoyant alors les ruisseaux, escorté de madame son épouse, le mâle entonnait toujours le premier le boniment. Lorsqu'il avait fini d'affriander son public, une autre voix glapissante reprenait le même thème. C'est ainsi qu'avec les temps d'arrêt employés à rafraîchir leur gosier la journée se passait, et que les divers quartiers de

---

[1] Sous la Restauration, une des dépendances de ce Palais était envahie par divers commerces, et c'était là notamment que florissaient les marchands de chaussures.

la capitale et des faubourgs retentissaient des cris suivants :

**LE CANARD MALE.** — Voici, messieurs et dames, ce qui vient de paraître à l'instant même : extrait du *Moniteur* d'aujourd'hui, c'est curieux, c'est intéressant ; cela ne se vend qu'un sou.

Il faut voir l'arrêt mémorable de la Cour d'assises de la ville de Montpellier, portant condamnation à la peine de mort contre la nommée Jeanne-Françoise-Caroline-Élisabeth Martin, *cuisinière*, jeune fille de dix-huit ans, née native du village de Saint-Géniès, département de l'Hérault, en France, convaincue d'avoir assassiné son amant, à l'aide d'une paire de *ciseaux*. — Découverte du cadavre *mutilé de vingt-quatre blessures*, faite par le chien de la victime innocente, *jeune soldat de la classe de 1831, qui venait d'obtenir son congé définitif.* — Horribles détails sur ce crime abominable et sanguinaire. — *Comment il est venu à la connaissance du Procureur du roi.* — *Complicité de la sœur de l'assassineuse, qui s'est dite trompée dans son honneur par son amant.* — *Comment la vérité a été démontrée.* — Dernières paroles de la condamnée à son confesseur en montant sur l'échafaud, avec*que* ses aveux et ses adieux à sa famille ; *et sa complainte composée par elle-même en cinquante-deux couplets, sans savoir lire ni écrire,* etc., etc.

**LE CANARD FEMELLE.** — Voici, messieurs et dames, ce qui vient de paraître à l'instant même : extrait du *Moniteur* d'aujourd'hui, c'est curieux, c'est intéressant ; cela ne se vend qu'un sou.

Il faut voir l'arrêt mémorable de la Cour d'assises de Montpellier, portant condamnation à la peine de mort, contre la nommée Jeanne-Françoise-Caroline-Élisabeth Martin, *blanchisseuse*, etc., etc.

Le canard riposte aussitôt :

Voici ce qui vient de paraître à l'instant même : extrait du *Moniteur* d'aujourd'hui ; c'est curieux, c'est intéressant ; cela ne se vend qu'un sou.

La canarde réplique immédiatement :

Voilà ce qui vient de paraître à l'instant même : extrait du *Moniteur* d'aujourd'hui, c'est curieux, c'est intéressant ; cela ne se vend qu'un sou.

« Arrêt de la Cour d'assises de Montpellier, qui condamne
» à la peine de mort la nommée Jeanne-Françoise-Caroline-
» Élisabeth Martin, jeune fille de 18 ans, modiste, née na-
» tive du village de S<sup>t</sup>-Géniès, département de l'Hérault, en
» France, accusée et convaincue d'assassinat sur la personne
» de son amant, à l'aide d'un couteau de cuisine. Découverte
» du cadavre faite par le chien de la victime innocente et
» infortunée. Horribles détails sur ce crime abominable et
» sanguinaire. Dernières paroles de la condamnée à son
» confesseur en montant sur l'échafaud avec*que* ses aveux.

» Arrestation d'une bande de malfaiteurs criminels dans
» les carrières de Montmartre, près Paris.

» Évasion d'un forçat, chargé de forfaits du bagne de
» Toulon, dont auquel il a été repris sur la route de Mar-
» seille par un brigadier de la gendarmerie royale, au
» moment où il venait d'assassiner un charretier pour lui
» prendre ses habits. Combat terrible entre le gendarme et
» le forçat qui a été tué par un coup de pistolet de dessus
» le cheval qui en est mort.

« Apparition d'un phénomène extraordinaire et peu connu
» dedans les eaux de la mer. Un équipage de soixante ma-

» telots français dévorés et mis à mort par cet animal bar-
» bare et inhumain. Détails exacts de ce qu'ils ont souffert
» pendant trois jours et trois nuits qu'a duré leur supplice.
» Capture faite du monstre par un bâtiment anglais allant
» à la pêche de la baleine, qui a débarqué au Havre.

» Ce qui est arrivé à un particulier bien connu dans
» Paris, et à une modiste du Palais-Royal. Naissance d'un
» enfant doué de trois jambes et d'une figure de singe en
» venant au monde; désespoir de ses père et mère, et
» autres détails intéressants. »

Si ma tâche finit ici pour le canardier parisien, et si j'ai cherché à faire revivre en lui la physionomie du crieur des rues, il me reste maintenant à donner quelques renseignements sur l'organisation des membres qui composaient cette corporation.

Sous la Monarchie de Juillet, le nombre des crieurs avait été limité à deux cents, et il n'en était créé de nouveaux qu'après démission ou extinction des titulaires. Mais les solliciteurs ne manquaient jamais, et, comme il s'en trouvait d'appuyés par de hautes recommandations, les nominations étaient souvent pour le Préfet de police un sujet d'embarras. Lorsque l'admission du canardier, qui était assujetti à la patente, avait été prononcée, on lui délivrait une médaille qu'il devait porter ostensiblement et un brevet signé du Préfet de police. Muni

aussi d'instructions qui lui traçaient ses devoirs envers l'autorité et le public, il pouvait alors prendre son vol dans la grande ville qui a nom Paris.

La province possédait aussi ses colporteurs de papiers publics; mais ceux-ci, par leurs habitudes, différaient des crieurs parisiens. Aucun sol ne les retenait, aussi les voyait-on parcourir toute la France, ou se faire un itinéraire embrassant un certain nombre de pays dans le cercle desquels ils tournaient sans cesse.

Les extraits du *Moniteur*, les *Bulletins de la Grande-Armée* n'étaient pas ce qu'ils recherchaient. Un *papier* qui n'eût pas que la vogue d'un jour avait pour eux plus d'attrait que des nouvelles politiques vieillissant vite et que d'autres nouvelles faisaient oublier. S'il leur arrivait d'exploiter l'événement du jour, ce n'était que dans des circonstances dont la cause était due à de grandes catastrophes ou à des changements de dynastie, comme nous en avons vu en 1815 et en 1830.

Un essai de ce genre, tenté sous le règne de Louis-Philippe par un de ces colporteurs, devint pour lui une affaire à gros bénéfices. On se rappelle les troubles qui marquèrent les premières années du règne de la nouvelle dynastie pendant lesquelles l'émeute était toujours en permanence. Une formidable in-

surrection, qui laissa une partie de la ville au pouvoir des insurgés, éclatait à Lyon en avril 1834, et durait cinq jours. Ces graves événements, qui firent de nombreuses victimes dans les rangs des révoltés et dans ceux des troupes, préoccupaient toute la France, et chacun désirait en connaître les détails. Quelques extraits de journaux, au milieu desquels je fis placer un débris de l'imagerie chartraine, représentant un officier supérieur à cheval, avec ce titre à effet, qui surmontait le tout,

## LE MARÉCHAL SOULT

### PARTANT POUR CALMER LES HOSTILITÉS A LYON,

constituèrent l'un des plus beaux canards politiques du temps. Aussi dès le lendemain, qui était pour Chartres un jour de marché très-fréquenté par les habitants des campagnes, ce colporteur, avec un déboursé de 30 fr., put-il réaliser une recette qui dépassait 100 fr. Le jour suivant il partait pour d'autres villes où le même succès l'attendait.

Beaucoup de colporteurs, ceux surtout qui exploitaient l'assassinat, ne voyageaient jamais sans être munis d'un dessin sur bois très-grossièrement gravé représentant une exécution à mort. C'était leur propriété et un véritable passe-partout, car la physionomie du condamné restait la même dans

toutes les relations qu'ils faisaient imprimer; le nom seul du coupable changeait suivant le temps et suivant le lieu qu'ils visitaient.

Bien que les rapports qu'on avait avec eux dussent se faire contre échange de monnaie, l'imprimeur se trouvait parfois en possession d'une fin de tirage dont son client de passage, entraîné vers d'autres contrées, ne prenait pas livraison. Pour ces résidus, que le Dictionnaire de la langue verte du colporteur désigne sous le nom de *bouillon,* on parvenait quelquefois à les écouler, mais à vil prix, à des passagers qui, par un nouveau boniment, trouvaient l'art d'accommoder les restes et de s'en faire quelque argent.

Les impressions fabriquées pour le colportage comprenaient plusieurs genres. En les décrivant dans ce qui va suivre, soit que je fasse une reproduction entière ou que je me borne à l'analyse de certaines pièces, j'aurai soin de les classer par espèce. Ayant ces publications éphémères, dont la plupart sont sorties de mes presses, je n'avancerai rien qui ne puisse être justifié.

C'est par celles qui ont trait aux événements politiques que je commencerai ce travail.

La déchéance de Napoléon I$^{er}$ et les révolutions survenues depuis dans notre France, qui peut pa-

raître si ingouvernable, offraient une riche pâture aux marchands de papiers publics, et lorsqu'ils en profitaient, ces écrits que les moments de troubles voyaient naître portaient toujours avec eux un cachet de circonstance. Les allures satiriques, grossières même qu'ils affectaient, attestaient une tolérance due au désarroi où se trouvaient les pouvoirs publics. Il n'était donc pas rare de voir ces canards du moment prodiguer d'une main l'insulte à l'infortune, tandis que dans l'autre l'encens brûlait en faveur du soleil levant. C'est à ce genre de productions qu'appartient une petite brochure de huit pages in-8º, faite évidemment pour le colportage. Cet écrit, imprimé chez L.-P. Glaçon, à Mortagne, devenu sans aucun doute une rareté, est la vie, plutôt en vers qu'en prose, de Napoléon Bonaparte. La première page est employée à une soi-disant histoire du grand capitaine, où la haine et la colère éclatent à chaque mot; les sept autres renferment une complainte n'ayant pas moins de cent trois couplets. A la lecture on reconnaît que l'auteur a dû être un fougueux ultra-royaliste, grand partisan du trône et de l'autel, malgré les expressions assez peu respectueuses qu'il emploie pour chanter en vers la cérémonie du sacre de l'Empereur.

Je ne puis mieux faire connaître l'écrit sorti de ce cerveau en délire qu'en le reproduisant.

# VIVE LE ROI!

# HISTOIRE
## VÉRITABLE ET LAMENTABLE DE NICOLAS BUONAPARTÉ,
### CORSE DE NAISSANCE.

Après vingt-cinq ans de révolutions, de guerres et de désordres, nous commencions à respirer sous les auspices d'un prince fait pour commander à des hommes libres. Dix mois de règne lui avaient presque suffi pour régénérer la France délabrée; le commerce, au sein d'une paix profonde, recouvrait sa splendeur, et faisait une seule famille de l'Europe tout entière; les arts reprenaient leur douce influence, l'abondance et le bonheur auraient bientôt remplacé la désolation et la misère, lorsque le barbare auteur de tous les maux des peuples sortit de son exil comme un lion frémissant, et vint fondre encore sur la France, qui l'avait rejeté de son sein. On a vu alors la consternation des peuples; les villes épouvantées lui ouvrirent leurs

portes, non par amour pour son odieuse personne, mais par la crainte de la terrible vengeance dont le Corse n'a jamais laissé échapper l'occasion.

Coupable d'une nouvelle usurpation, chargé de trois mois d'une tyrannie plus horrible que les autres, après avoir tenté vainement d'affermir son injuste pouvoir par la mascarade du Champ-de-Mai, bourreau de trois cent mille Français morts dans ce court espace par les armes, par la frayeur et les exécutions nocturnes, Buonaparté abdiqua une seconde fois, aussi lâchement que la première, mais de ces abdications menteuses, dont il se sert au besoin pour échapper à la vengeance de l'Europe. Ah! qu'il tremble, le traître! L'histoire du Monde doit lui avoir appris que les crimes n'ont qu'un temps. L'humanité en deuil demande vengeance de tous les coins de l'Europe, et l'Eternel apaisé a enfin brisé l'instrument de sa colère. Cruel dévorateur de l'espèce humaine, tes orgies sont terminées; apprête-toi à comparaître devant le trône de celui qui juge les rois et confond les tyrans! Que diras-tu, misérable! lorsque cent mille familles désolées te demanderont compte de leur sang que tu as versé, de leurs larmes que tu as fait couler si amèrement?......

Il siégea donc une seconde fois sur le trône des rois bien-aimés, l'odieux auteur de tous nos maux! Français, ma plume épouvantée se refuse à tracer les nouveaux crimes du tyran : peindra qui le pourra, la vertu dans la poussière, le crime triomphant, les prisons regorgeant de citoyens, coupables seulement de trop de vertu, les hommes menés en victimes à la boucherie, les femmes en larmes, les riches ruinés, les pauvres mourant de besoin et la désolation dans toute la France.

Enfin, ces malheurs finissent, l'éternelle Providence, se laissant fléchir par nos pleurs, nous rend notre père adoré.

# COMPLAINTE

Sur un Air digne du Héros; c'est celui
des *Pendus*.

On écoutez, petits et grands,
Faites apprendre à vos enfants
L'histoire horrible, épouvantable,
D'un scélérat abominable,
Que Belzébuth dans sa fureur
Engendra pour notre malheur.

Né dans une île de brigands,
Il suça dans ses premiers ans
Des Corses la morale inique,
Qui, suivant un auteur antique,
Est de mentir et de voler,
Nier les Dieux et se venger.

Madame Buonaparté,
Qui possédait quelque beauté,
De Marbœuf fit la connaissance ;
Il voulut bien par complaisance
Prendre sous sa protection
De Belzébuth le rejeton.

En France donc il l'amena,
Et par son crédit le plaça
Dans une école militaire,
Où son féroce caractère
Ne tarda pas à se montrer,
Et de tous le fit détester.

Il battait les petits enfants,
Se querellait avec les grands :
Insolent, hargneux et farouche,
Chaque mot sorti de sa bouche
Annonçait la mauvaise humeur ;
Un rien le mettait en fureur.

De la Fère le régiment
Reçut ce mauvais garnement ;
Son ton brutal, ses airs maussades
Éloignèrent ses camarades ;
Il y vécut comme un hibou,
Toujours confiné dans son trou.

Bientôt, ô regrets ! ô douleurs !
L'esprit de trouble et de fureur,
De rapine et de violence
Vint s'appesantir sur la France ;
La vertu, l'honneur, les talents,
Tombent sous le fer des brigands.

O crime ! le meilleur des rois,
Que l'amour du peuple et tes lois
Devaient défendre sur le trône,
Se voit arracher sa couronne !
Un vil ramas d'hommes perdus.....
Pleurez, Français.... Louis n'est plus !

Dans ces jours de calamité,
Le Nicolas Buonaparté
Devait se mettre en évidence ;
Le Bulletin de la Provence
Nous apprit que c'était le nom
Du cruel bourreau de Toulon.

Vous connaissez tous cet écrit
Dans lequel il fait le récit,
Ose s'applaudir du carnage,
Que, malgré leur sexe et leur âge,
Il fit de pauvres malheureux
D'abord garrottés deux à deux.

Des proconsuls eurent horreur
De cet agent de la terreur,
Tant il portait une âme atroce!
Ils chassent l'animal féroce,
Qui, toujours altéré de sang,
Va se cacher en rugissant.

Il rentra dans l'obscurité ;
Mais ce dégoûtant Comité,
Qui, par ses forfaits, de la France
Avait lassé la patience,
Des garnements les plus flétris
Inonda les murs de Paris.

De ces bandits notre brigand
Est le très-digne commandant ;
Il guide l'horrible cohorte,
De Saint-Roch mitraille la porte,
Et les pauvres Parisiens
Sont égorgés comme des chiens.

Or, voilà le second début
Du digne fils de Belzébuth ;
Sans ressources et sans fortune,
Par une adresse peu commune,
Il sait se tirer d'embarras,
En se dévouant à Barras.

Sous l'égide de ce patron,
Tout en faisant le fanfaron,
Aux citoyens du Directoire
Il sut si bien s'en faire accroire,
Que nos guerriers et leurs destins
Furent remis entre ses mains.

On fera croire à quelque sot
Que la victoire fut le lot
De sa valeur, de son génie.
Certes il conquit l'Italie;
Mais il ne dut tous ses succès
Qu'à des torrents de sang français.

Le Directoire, qui voyait
Que notre grivois s'apprêtait
A bientôt lui faire la nique,
Le laisse partir pour l'Afrique :
On embarque soldats, canons,
Quelques savants, force fripons.

A Malte, en faisant son chemin,
Il vous arrive un beau matin;
Aux chevaliers il persuade
Qu'il vient en ami dans leur rade;
Le perfide est à peine entré,
Tout est détruit et dévasté.

Sur le rivage égyptien
La mer a vomi le vaurien.
Il connaît plus d'une ressource;
Pour mieux aux Turcs couper la bourse
Le drôle se fait Musulman,
Et rend hommage à l'Alcoran.

Voulez-vous avoir un précis
De ses exploits dans ce pays?
Il pilla châteaux et cabanes,
Détroussa quelques caravanes,
Les gens du Caire mitrailla,
De Saint-Jean-d'Acre décampa.

Mais voulant se montrer humain,
De ses blessés manquant de pain
Désirant finir la misère,
Il s'adresse à l'apothicaire,
Et pour bouillon à ses soldats
Fait donner de la mort-aux-rats.

Cependant la France aux abois,
Par d'ignorants faiseurs de lois,
Voyait augmenter sa détresse :
Le Français, pour sortir de presse,
Au diable se serait donné :
Le diable offrit Buonaparté.

En Egypte, de nos douleurs,
De nos revers, de nos malheurs,
Informé par la renommée,
Il vous plante là son armée;
Et sur nos bords incontinent
Arrive on ne sait trop comment.

Entre ses bras on se jeta,
Et chacun même se flatta
Qu'aux désordres de l'anarchie
Il arracherait sa patrie.
On convient que son Consulat
Un instant jeta quelque éclat.

Il pouvait être noble et grand,
Il préféra d'être un tyran.
Désireux du pouvoir suprême,
Il aspirait au diadème,
Et sur le beau trône des Lis
Le Corse voulait être assis.

Pour exécuter ses desseins,
Par les plus lâches assassins
D'un prince il fait couper la trame.
D'Enghien, par ordre de l'infâme,
Seul rejeton du grand Condé,
A sa fureur est immolé !

Jaloux des vertus, de l'honneur,
Redoutant surtout la valeur,
Il chasse loin de sa patrie
Moreau qui l'a si bien servie !
Et Pichegru, dans sa prison,
Meurt en secret par le cordon !

Enfin à force de forfaits,
A la honte du nom français,
En renversant la République,
Un Corse que dans Rome antique
Pour esclave on eût rejeté,
Pour Empereur est accepté.

Pour jeter de la poudre aux yeux
Et braver la terre et les cieux,
Il veut avec l'huile bénite
Que Sa Majesté soit enduite :
Sa femme, par occasion,
Reçoit aussi la friction.

Ne blâmons pas avec aigreur
De Pie Six le successeur,
Car s'il commit très-grande offense,
Il en a bien fait pénitence,
Et sur lui plus d'un attentat
Eut lieu malgré le Concordat.

Déjà le nouvel Empereur
A dépouillé toute pudeur;
Respirant le sang, le carnage,
Bouffi d'orgueil, ivre de rage,
Il prétend que tout l'univers
Suive ses lois, porte ses fers.

On entendit cet insolent,
Né dans la fange et le néant,
Dire que de l'Europe entière
Sa race serait la première :
Il voulait de tous les États
Renouveler les potentats.

Or, pour arriver à ses fins,
Il lui fallait de vrais gredins.
Il les choisit dans sa famille,
Et Joseph, Jérôme et Garguille
Sont tout à coup fort étonnés
De se voir par lui couronnés.

Que de sang on avait versé!
Que de larmes avaient coulé!
Que de remparts mis en poussière!
Que de peuples dans la misère!
Pour mettre le bandeau des rois
Sur le front de ces *iroquois*.

L'Espagne était encore debout,
Et prête à se soumettre à tout;
Par une prudence bien rare,
Elle fournissait au barbare
De l'or, des vaisseaux, des soldats :
Tout cela ne la sauva pas.

Enragé de ne point trouver
Des motifs pour s'en emparer,
Il sait bientôt en faire naître :
Et les intrigues de ce traître
Y portent la confusion,
Le trouble et la sédition.

D'un ton de pacificateur,
Il s'offre pour médiateur,
Fait venir le fils et le père,
Et les princesses et leur mère.
Quand il les tient dans ses filets,
Il manifeste ses projets.

On voit ce déhonté menteur
Faire parade avec hauteur
D'un acte que son impudence,
Ses menaces, sa violence
Avaient extorqué des Bourbons
Qu'il retenait dans ses prisons.

Qui pourra nombrer les noirceurs,
Les trahisons et les horreurs
Dont Bayonne fut le théâtre?
C'est près du berceau d'Henri Quatre
Que le plus fourbe des tyrans
Ravit le sceptre à ses enfants.

O quel courroux vous anima!
Quel désespoir vous enflamma,
Peuple grand, peuple redoutable,
Peuple fidèle, infatigable,
Quand on vous présenta pour chef
Un être aussi vil que Joseph!

Ralliés au cri de l'honneur,
Par leur constance et leur valeur,
Les Espagnols ont de la rage
Rompu l'effort, bravé l'orage.
Ah! croyez que tout vrai Français
Applaudissait à leurs succès.

Oubliez, peuple généreux,
Oubliez les excès affreux,
Oubliez les maux que la guerre
Amène toujours sur la terre;
Gardez votre ressentiment
Pour la mémoire du tyran.

Lorsque chez vous nos légions,
En dépit des conscriptions,
Dépérissaient à la journée,
Que notre or allait en fumée,
Qu'on résistait de toutes parts,
Il va chercher d'autres hasards.

Un seul empire a résisté
Aux ordres de sa volonté.
Il prétend en tirer vengeance,
Et voilà que dans sa démence
Il épuise tous ses états
D'argent, de chevaux, de soldats.

Il force à marcher dans ses rangs
Des peuples que depuis longtemps
Il ruina par ses ravages,
Qu'il accabla de ses outrages,
Et le Nord se voit menacer
Par ceux qu'il voulait protéger.

Ses innombrables légions
Couvrent déjà les régions
Par le Niémen arrosées ;
Se fiant à ses destinées,
Vous verrez qu'il le franchira,
Sans savoir comme il reviendra.

Par l'ennemi tout est prévu :
Fidèle au plan qu'il a conçu,
Opposant peu de résistance,
Il se retire avec prudence,
Et le grand homme ne voit pas
Qu'on fuit exprès devant ses pas.

Sans aucunes précautions,
Dénué de provisions,
Dans des campagnes dévastées
Il s'avance à grandes journées ;
Lui seul, il peut braver la faim,
Il se nourrit de sang humain.

Mais sa fortune se lassait :
C'est à Moscou qu'on l'attendait,
C'est une ville qu'il croit prendre ;
Il ne trouve que de la cendre.
Il comptait de s'y goberger,
Il ne trouve qu'à se chauffer.

Si de ce fol ambitieux
L'orgueil n'eût fasciné les yeux,
Il aurait vu que son armée
Allait se trouver affamée,
Et que ces horribles climats
Dévoreraient tous ses soldats.

Peu soucieux de ces objets,
Il fait à Moscou des décrets
Sur le sucre de betterave,
Sur le tabac, les rats-de-cave :
Il y nomme quelque inspecteur,
Quelque huissier, quelque auditeur.

Quand il ne reste plus de pain,
Que ses chevaux sont morts de faim,
Que déjà la vengeance est prête,
Que, pour lui couper la retraite,
On l'a cerné de toutes parts,
Il détruit le palais des Czars.

Il croit regagner ses États ;
Mais par la glace et les frimats
Ses légions enveloppées
Sont d'une horrible mort frappées ;
Les plus heureux de ces guerriers
Sont ceux qui meurent les premiers.

Les soldats n'ont rien à manger,
Et sont forcés de guerroyer
Sans chevaux et sans équipages,
Et sans canons et sans bagages ;
Il se tapit au dernier rang
Et fait combattre des mourants.

A force d'en sacrifier,
Il réussit à s'échapper ;
Ne craignant que pour sa personne,
Des malheureux qu'il abandonne
Que lui sont les tourments, la mort,
S'il évite le même sort ?

Quand il se croit en sûreté,
Des braves qui l'ont escorté
Il prend congé tout au plus vite,
Et jour et nuit hâtant sa fuite,
Arrive à Paris tout tremblant,
Et n'en est que plus insolent.

Près d'un brasier des plus ardents,
Entouré de ses courtisans,
Le héros se chauffe la panse,
Et leur dit avec importance :
« *Ma foi, sur la Bérézina,*
» *On n'était pas si bien que ça.* »

Il s'était hâté d'annoncer
Qu'il pouvait très-bien se passer
D'impôts nouveaux et de recrues :
Mais en nous prenant pour des grues,
Il prétendit qu'on lui donnait
Ce que par force il enlevait.

Il savait que plusieurs conscrits
A force d'or avaient acquis
Le droit de sauver l'existence :
Il ne rendit point leur finance,
Mais, par une insigne faveur,
Il les créa gardes d'honneur.

Il ne restait dans les dépôts
Qu'un petit nombre de chevaux ;
Pour monter sa cavalerie
Il ne laissa pas d'écurie
Dont il ne fallût galamment
Par force lui faire un présent.

Par toutes ces extorsions,
Sans compter les concussions,
Avec une nouvelle armée,
A la manœuvre peu formée,
Au lieu de défendre le Rhin,
De Dresde il reprend le chemin.

Il pouvait y faire la paix ;
Mais plus insensé que jamais,
A force de fanfaronnades,
De jactances et de bravades,
Il force à s'armer contre lui
Ceux qui lui prêtaient leur appui.

Dans son impudent *Moniteur*,
Il nous apprend qu'il est vainqueur.
Mais que, craignant pour ses derrières,
Il va regagner nos frontières,
Et que personne n'osera
Venir le débusquer de là.

Rendons justice à la valeur ;
Nos guerriers au champ de l'honneur,
Au milieu de l'affreux carnage,
N'ont jamais manqué de courage ;
Un seul en lâche s'est montré,
Et ce lâche est Buonaparté.

Ah ! quelle horreur et quel mépris
S'emparèrent de nos esprits,
Quand nous sûmes que cet infâme,
Ce monstre sans cœur et sans âme
Avait, en quittant ses soldats,
Fait sauter un pont sous leurs pas !

Il fit dire dans son journal
Que de l'erreur d'un caporal
Ce malheur était une suite :
C'était pour assurer sa fuite,
Qu'il avait donné l'ordre affreux
De noyer tant de malheureux.

Bientôt de retour à Paris,
Il pense, par de sots écrits,
Faire naître la confiance,
Et faire armer toute la France :
On nous dit que c'est trop d'honneur
De mourir pour notre Empereur.

Mais le voile est déjà tombé,
Le maître fourbe est démasqué.
En dépit de ses jongleries,
Chacun déteste ses folies,
Et soupire après le moment
Qui renversera le tyran.

On vit cependant le Sénat,
Toujours flatteur du scélérat,
S'extasier, dans une adresse,
Sur la bonté, sur la sagesse,
Et sur les nobles sentiments
De l'assassin de nos enfants.

Les députés, pour cette fois,
Osèrent élever la voix ;
D'un ton modéré, noble et sage,
Ils font entendre le langage
De l'honneur, de la vérité :
Le Corse en devint enragé.

Dans un discours de vrai gredin,
Il exhale un noir venin,
Met les députés à la porte,
Et les traite de telle sorte,
Que chacun est déconcerté
En écoutant Sa Majesté.

Ils avaient réclamé des lois :
Il leur dit *qu'un trône est de bois;*
*Que quand on a du linge sale,*
*Il faut le blanchir sans scandale,*
Et dans un accès de fureur,
Les menace du *Moniteur*.

Mais tandis que comme un enfant
Il écume en se dépitant,
Qu'il passe de grandes revues,
Qu'il fait arriver des recrues,
De Lyon jusques à Nancy
Le sol français est envahi.

Il est sur le point de marcher
Vers ceux qui venaient le chercher ;
Mais il veut tâter de la gloire
D'attendrir tout un auditoire,
Et se tire assez bien de là,
Aidé des leçons de Talma.

Il fait en partant des décrets,
Pour apprendre à tous les Français
Que résister est leur affaire ;
Qu'il faut attaquer par derrière,
Égarer, surprendre, immoler
Tous les soldats de l'étranger.

Il veut que de vieux paysans
Dont il a ravi les enfants,
Que des bourgades non fermées
Arrêtent l'effort des armées,
Et que sans poudre et sans canons
On détruise les escadrons.

Pour électriser les badauds,
Il fait mettre dans les journaux
Que chaque Russe, sur sa selle,
Était muni d'une chandelle,
Qu'il apportait de son pays
Tout exprès pour brûler Paris.

On a soin d'annoncer surtout
Que les Cosaques violent tout.
Un rimeur tremble pour sa dame
Vite on élève l'oriflamme ;
Triste ressource que cela,
Puisque c'était à l'Opéra.

Pour exciter notre valeur,
Il veut augmenter la terreur ;
Le Russe, au gré de son envie,
Épargne trop notre patrie ;
Il appelle tous les brigands
Pour en faire des partisans.

En vrais Cosaques déguisés,
Ils ont pillé de tous côtés;
De viol, de meurtre et d'incendie,
Partout leur présence est suivie.
De francs Cosaques n'auraient pas
Commis d'aussi grands attentats.

Contre le Russe et l'Autrichien
Ses décrets ne sont bons à rien;
Dans les plaines de la Champagne
Il faut qu'il ouvre la campagne;
Il a beau vanter ses exploits,
Bientôt on le voit aux abois.

Comme un sot le voilà cerné;
Mais à guerroyer obstiné,
Tel qu'un rat dans la souricière,
Il court de l'avant à l'arrière;
De droite à gauche, il va, revient,
Et ne comprend pas qu'on le tient.

Paris a reçu les vainqueurs,
Ou plutôt les libérateurs;
Le bon, le sublime ALEXANDRE
Ne vient pas le réduire en cendres;
Au lieu de torches, de brandons,
Il vient nous offrir les BOURBONS.

L'aigle féroce est abattu,
Les Lis sans tache ont reparu;
De Henri la race chérie
Va consoler notre patrie,
Et les cris de *Vive le Roi!*
Chez le tyran portent l'effroi.

Claquemuré dans ce château
Où Louis Douze eut son berceau,
Il le souille de sa présence ;
Ne respirant que la vengeance,
Dans l'abîme qu'il voit s'ouvrir
Il voudrait voir tout s'engloutir.

Dans sa fureur contre Paris,
Il a donné l'ordre précis
D'en faire un vaste cimetière,
En faisant sauter la poudrière ;
Heureusement de cet arrêt
On fit le cas qu'il méritait.

Il n'est pas encor sans soldats,
Quelques corps ont suivi ses pas ;
Il croit leur inspirer sa rage
En leur promettant le pillage ;
Contre Paris il veut marcher,
Il est forcé de déchanter.

Rempli de vaillance et d'honneur,
Un guerrier dit au harangueur :
« Sire, calmez votre furie ;
» Les soldats sont à la patrie ;
» Du trône vous êtes déchu.
» Le Sénat ainsi l'a voulu. »

A ce discours il fut capot,
Et pleura même comme un sot.
Un autre, en pareille occurrence,
Eût terminé son existence ;
Mais il calcula noblement
Qu'on peut vivre avec de l'argent.

A tout empereur enterré
Goujat debout est préféré,
Pénétré de cette maxime,
Il eût regardé comme un crime
D'aller rejoindre aux sombres bords
Ceux qu'il envoya chez les morts.

Pour l'île d'Elbe il est parti ;
Et sur un trône en raccourci
Il va jouer le grand monarque ;
Les mineurs, les patrons de barque
Le traiteront de Majesté ;
Son orgueil en sera flatté.

Enfin, après un an d'exil,
Affrontant danger et péril,
Il revient fondre sur la France
Pour exercer ses violences ;
Il entre de nuit dans Paris :
Tout un chacun tremble et frémit.

Il y rend d'horribles décrets,
Ensuite court au Champ-de-Mai ;
Il veut s'y faire reconnaître
En y appelant tous les traîtres,
Et ne daigne pas calculer
Tout le sang qu'il fera verser.

Une campagne de trois jours
Nous montre le Corse au grand jour ;
Et pour éviter la vengeance
Et des puissances et de la France,
Il s'en va se rendre aux Anglais :
Là finissent tous ses forfaits.

Mais son cher papa Belzébuth
Certes a bien un autre but ;
Il a sans bruit et sans scandale
Bien organisé sa cabale ;
Et Buonaparté dans l'enfer
Détrônera mons Lucifer.

Au premier jour nous apprendrons
Qu'une ambassade de démons
Près de Nicolas s'est rendue,
Que leur garde, en grande tenue,
En se serrant pour l'escorter,
Aura fini par l'emporter.

Pour nous, amis, vers le Seigneur
Élevons nos mains, notre cœur,
Bénissons la Providence
Qui fait finir notre souffrance ;
Soyons dignes de ses bienfaits,
Redevenons de vrais Français.

Ah ! revenez, nobles enfants
De tant de rois si bons, si grands ;
Hâtez-vous par votre présence
De rendre la paix à la France :
Le bonheur a fui loin de nous,
Il ne reviendra qu'avec vous !

Auguste et doux présent des cieux
Dans le palais de vos aïeux,
Ah ! rentrez, princesse adorable !
Envers vous on fut bien coupable ;
Daignez oublier vos malheurs,
C'est à nous d'en verser des pleurs.

Le bruit des cloches, des canons
Nous ont annoncé les Bourbons :
Au-devant d'eux on court bien vite,
Autour d'eux on se précipite :
Français, tous nos maux sont finis,
Les Bourbons entrent dans Paris.

Déjà Louis-le-Désiré
En tendre Père s'est montré,
Escorté de la bienfaisance,
Du pardon et de l'indulgence ;
Il veut voir ses sujets heureux
Et ne forme point d'autres vœux.

Il est éloigné de vouloir
Qu'on abuse de son pouvoir,
Et sa main présente à la France
L'acte qui borne sa puissance ;
Chacun adorera le Roi,
En se soumettant à la loi.

Puisse-t-il, ce Roi généreux,
Régner encore sur nos neveux !
Le despotisme et l'anarchie
Ont désolé notre patrie ;
LOUIS saura tout réparer,
Mais nous devons le seconder.

Ce pamphlet mérite d'être remarqué par l'étendue de la complainte, où la versification se trouve en parfait accord avec le *Dictionnaire des rimes*:

il accuse chez l'auteur une certaine dose de patience et une facilité que stimulaient sa haine pour *le tyran* et son amour pour ses rois légitimes; la rédaction en est d'ailleurs très-supérieure à tout ce qui constitue la littérature de colportage. L'année 1815 en vit surgir beaucoup d'autres, où les passions s'exhalèrent avec la même fureur contre le vaincu de Waterloo. D'une autre part, les écrits laudatifs en faveur du régime nouveau, célébrant avec le retour des Bourbons le bonheur de la paix, pullulaient également. Mais presque toutes ces œuvres sont maintenant dans le néant, le temps s'est chargé de leur destruction, et c'est à peine si l'on rencontre dans nos dépôts publics quelques-unes de ces brochures ou de ces feuilles volantes, dont le dépôt à la direction de l'imprimerie et de la librairie n'était pas toujours régulièrement fait par l'imprimeur. En outre le sentiment de conservation n'animait pas beaucoup le public auquel les écrits du moment s'adressaient, et c'est ainsi que la plupart resteront toujours ignorés.

Un effet du hasard me permet de signaler, avec la *Vie de Nicolas Buonaparté*, une seconde pièce de la même époque : ce sont les seules que j'ai pu réunir. Cette dernière, dont voici le titre, concerne un garde national récalcitrant qui n'acceptait pas aussi résolument le nouvel ordre de choses.

# CRIME AFFREUX
## COMMIS
## PAR UN GARDE NATIONAL,

*Qui, muni de son sabre et de deux pistolets, s'est introduit au Conseil de discipline, a tué le Président, blessé dangereusement un Huissier qui voulait l'arrêter, et, au moment où il allait être saisi par des Grenadiers, s'est tiré lui-même, dans la Salle du Conseil, un coup de pistolet, dont il est mort quelque temps après.*

Le nom du vendeur Chassaignon, rue du Marché-Neuf à Paris, qui n'était alors que libraire, se lit sur le titre.

Le théâtre de ce crime affreux avait été la ville de Douai, mais dans sa narration l'imprimé se tait sur l'année et le mois où il a été commis. La seule date qu'il donne a le mérite de lui conserver toujours un cachet d'actualité, et « *le 14 de ce mois,* » *vers sept heures du soir,* » est tout le renseignement fourni par cette brochure qui ne porte en outre aucun millésime.

Ce petit canard de huit pages, in-8°, est accompagné du dessin de la scène de carnage accomplie

par ce garde national révolutionnaire. Je l'ai fait reproduire comme un débris curieux des illustrations de cette œuvre populaire d'un autre temps.

Dutilleul, c'est le nom du criminel, ne succomba que le lendemain au coup de pistolet qu'il s'était tiré dans la tête. Dans cet intervalle les remords s'emparèrent de son âme endurcie par les principes révolutionnaires; il s'empressa de rétracter ses erreurs et de demander pardon de ses fautes; ses derniers adieux « *à sa tendre épouse,* » consignés tout au long dans cet écrit, sont suivis de ceux-ci qu'il adresse à ses frères d'armes.

### A mes Camarades de la Garde nationale.

« Avant de rendre mon dernier soupir, un trait de lu-
» mière bien salutaire me commande impérieusement de
» révéler à mes camarades mes fautes, afin que cela puisse
» servir d'exemple aux malintentionnés.

» Je cherchais à entraîner dans ma coupable opinion
» tous ceux qui ne pensaient pas comme moi. Voyant que
» je n'ai corrompu personne, c'est ce qui m'a porté à com-
» mettre le grand crime qui termine mon existence. Je
» cherchais à faire mal mon service, et je le conseillais
» aux autres aussi, afin qu'on jetât une défaveur sur la
» garde nationale ; je n'y ai jamais réussi.

» Je conseille donc à mes chers camarades, que je re-
» grette de tout mon cœur, de ne s'occuper que de leur
» service; et s'ils parlent de politique, que ce ne soit que
» pour reconnaître les douceurs et la sagesse du gouver-
» nement d'un roi paternel, qui fait tous ses efforts pour

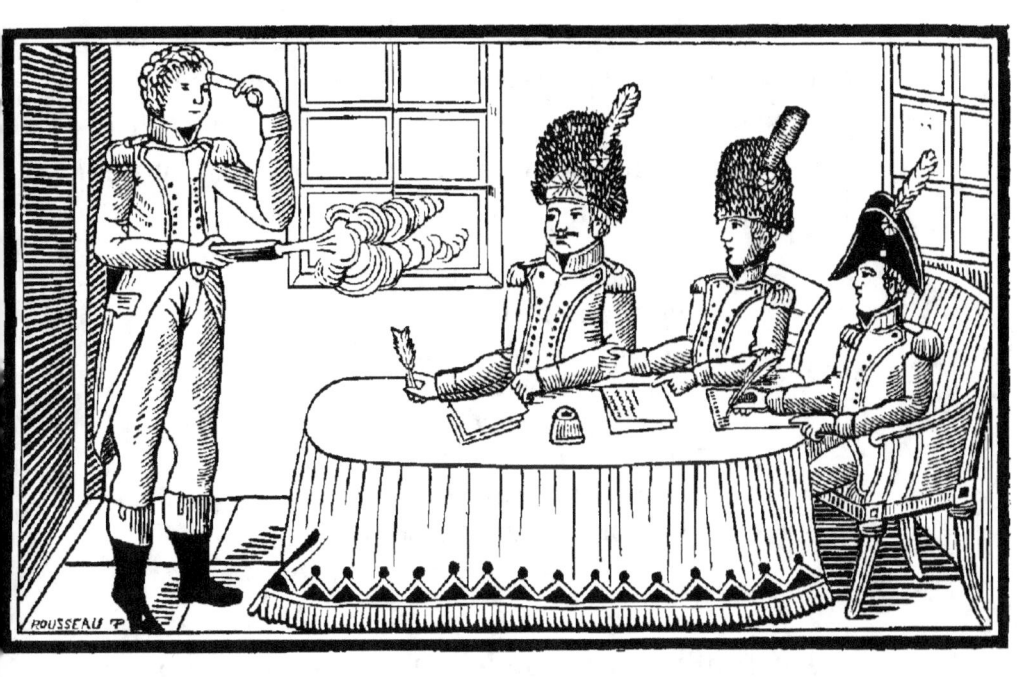

» cicatriser les plaies de la nation ; moi, je regrette de
» mourir, ne pouvant plus admirer les bienfaits d'un
» prince rempli de bonté. »

<div style="text-align:right">DUTILLEUL.</div>

Enfin il eut encore le temps de composer sa complainte qui se chantait sur l'air de : *Comment goûter quelque repos*. Des quatre couplets qu'elle renferme je me bornerai à citer celui où, revenu à d'honnêtes sentiments, Dutilleul manifeste chaleureusement de nouveau son amour pour son roi légitime.

> Le démon de l'ambition
> Me dévora toute la vie ;
> Et toute ma plus grande envie
> Etait la révolution.
> Le pillage, la tyrannie,
> Me faisaient détester la paix ;
> Je méconnaissais les bienfaits
> Du Roi chéri de la Patrie.

Par l'enthousiasme qu'elle provoqua dans le peuple et la bourgeoisie, la Révolution de 1830 offrit quelque ressemblance avec ce qui se passa au moment des événements de 1815, et, ainsi qu'à cette autre époque, de nombreux pamphlets, des chansons, des caricatures vinrent assaillir la royauté déchue et les ministres qui l'avaient servie. Dans un autre genre, le régime nouveau que la volonté

nationale appelait au pouvoir, comptait ses écrivains, ses poètes qui par leurs écrits cherchaient à le consolider et à le rendre populaire. Les crieurs de la capitale et les colporteurs des provinces ne restèrent pas inactifs et surent profiter du mouvement amené par les glorieuses Journées de Juillet. Les récits d'une révolution accomplie en trois jours, les épisodes qui s'ensuivirent et le départ pour un second exil de la royauté légitime assuraient à tous ces petits écrits destinés aux masses des éléments de succès. Sous l'empire de la passion et de l'enivrement de la victoire, beaucoup affectaient de ces allures brutales et grossières assez habituelles du reste dans les temps de révolutions [1]; les ministres de Charles X étaient surtout ceux contre lesquels le ressentiment populaire se faisait le plus sentir. Je n'étais pas imprimeur alors; aussi n'ai-je aucune des productions qui parurent contre le gouvernement qui venait de tomber. Ce n'est que dans les années suivantes que j'ai eu à prêter mes presses à

---

[1] Peu de jours après la Révolution de Juillet, et lorsque la Cour était encore à Rambouillet, j'ai vu des crieurs apostés à divers endroits du Palais-Royal offrir une gravure des plus obscènes dans laquelle la nudité était complète. Elle représentait Charles X à genoux, recevant le fouet des mains d'un jésuite. Ils la criaient invariablement sous cette dénomination, qui attirait les regards de tous les passants : *Demandez le Vieillard corrigé, trois sous.*

plusieurs de ces écrits de circonstances. Les extraits que j'en ferai donneront la véritable physionomie de ce genre de salmigondis historique, arrangé pour le peuple, et qui a disparu sans retour [1].

On ne pourrait pas appliquer à beaucoup de ces élucubrations le vieux proverbe : *A bon vin, point d'enseigne;* car leur titre souvent promet plus que ne tient la narration qui y est jointe, et le boniment débité par le colporteur renchérissait encore sur le tout.

Les écrits populaires vendus à cette époque cherchaient à mettre le public au courant des nouvelles politiques du jour et à lui tenir lieu de gazette, mais il ne fallait leur demander aucune date qui aurait pu aider à vieillir la marchandise, en déterminant d'une manière précise l'époque du fait qu'on racontait. Le colporteur avait un procédé particulier dont il ne se départait jamais. Lorsqu'il lui fallait mettre en évidence un acte important ou raconter un événement malheureux, il ne parlait jamais que du *4 de ce mois,* ou du *14 courant après-midi.* Par ce moyen le *canard* n'était jamais faisandé et pouvait toujours être servi.

---

[1] Dans nos campagnes, et en Beauce surtout, le grand et le petit cultivateur ont maintenant leur journal qui vient les trouver à domicile; le journalier même, en s'adjoignant des voisins ou des amis, prend un abonnement temporaire qui sert à passer les longues soirées d'hiver.

Voici les titres de quelques-uns de ceux que j'ai eu à imprimer.

## GRANDES NOUVELLES EXTRAORDINAIRES.

*Trait de bienfaisance de Louis Philippe Ier, roi des Français. — Son entretien avec un fabricant de Paris, à qui il avait loué une maison.*

~~~~~~~~~~

## ANALYSE DU MONITEUR
### ET DU CONSTITUTIONNEL.

*Sur toutes les machinations de la Famille déchue pour opérer un bouleversement général, et profiter de la misère publique afin de faire désirer Henri V et le replacer au trône de France.*
*Avant, pendant et depuis la sédition de Paris, les mouvements du midi, de la Vendée, etc.*

Ce petit imprimé contient une relation de la Conspiration républicaine-carliste, ainsi que l'appelaient les crieurs, qui a éclaté à Paris les 5 et 6 juin 1832, et, sous la rubrique : VENDÉE, renferme la nouvelle suivante :

Parmi les arrestations de plusieurs chefs, qui ont eu lieu dans l'arrondissement de la Flèche, la plus importante est celle du curé de Carnac, chez lequel on a trouvé des proclamations et des chansons incendiaires dont voici le refrain : « *Volez, massacrez, empoisonnez, incendiez les patriotes et les infidèles, braves soutiens de la légitimité, et il vous sera fait remise pleine et entière de vos péchés.* »

Un nombre considérable de chouans ont été poursuivis et acculés par la garnison et les braves gardes nationaux de Clisson, dans le château de la Pénissière, à la Bernardière (*Vendée*). Ce château est imprenable par sa position. Après un siège de huit heures, ils ont fait une si forte résistance, que, pour les débusquer, on a été obligé de mettre le feu aux quatre coins : tout ce qui a échappé au mousquet a péri par les flammes ; pas un n'a pu échapper.

On rapporte que dans une cave de ce château, on a trouvé le bras d'une jeune dame avec un bracelet au chiffre de la duchesse de Berry, et que depuis, toutes les recherches sur la duchesse sont infructueuses.

Il fallait aussi renseigner le peuple sur la situation politique de l'Europe, et c'est sous cette forme qu'on lui donnait des nouvelles de l'étranger.

— S. M. Louis-Philippe vient de signifier au roi d'Espagne que s'il reçoit aucun des membres de la famille déchue sur son territoire, il armera les émigrés espagnols contre lui.

BOLOGNE. On apprend qu'en Romanie une nouvelle révolution vient d'éclater au sujet des vexations des autorités papales ; la population entière y a pris part.

— D'autres révolutions ont eu lieu dans les états d'Allemagne ; un soulèvement se prépare en Suisse.

— On dit que l'Empereur de Maroc arme dans ce moment contre l'empereur de Russie.

BELGIQUE. Le mariage du Roi avec S. A. R. la princesse Louise se prépare, ce qui annonce une alliance entre ces deux puissances.

— On parle d'une alliance qui se prépare entre les trois puissances, la France, l'Angleterre et l'Autriche, pour contenir l'ambition de l'empereur de Russie et réclamer l'indépendance de la Pologne.

## GRANDES NOUVELLES EXTRAORDINAIRES.

*Evénements terribles qui ont eu lieu dans le mois de septembre par les orages, dans la Haute et dans la Basse Normandie, ainsi qu'à Lyon. — Trait de courage d'un père de famille. — Bienfaisance d'un curé. — Éruption du Mont Vésuve. — Dégâts épouvantables occasionnés par le Volcan. — Pluie de cendres de deux pieds. — Fuite de cinq cents familles des environs du Volcan. — Nouvelles d'Espagne. — Suite de la guerre civile et du Choléra-Morbus. — Dévastation des couvents des Moines.*

# FLAMBEAU NATIONAL
## ou
## LES JOURNAUX FRANÇAIS.

*Scènes de violence. — Nouvelles d'Espagne et de Portugal. — Licenciement d'une partie de l'armée. — Découverte d'un grand trésor. — Napoléon et le prisonnier. — La viande de carême. — Éruption terrible du mont Vésuve.*

Trois autres pièces que je publierai entièrement me serviront à compléter ce que j'ai à dire sur le rôle réservé au canard politique sous la monarchie de Juillet.

On se rappelle la courageuse tentative de la duchesse de Berry dans la Vendée, en 1832 et 1833. Ses efforts pour ressaisir le pouvoir, joints à l'appui que lui prêtait un parti riche et influent, ravivaient

la haine du peuple contre la royauté qu'il avait renversée. Des troubles suscités par ces machinations légitimistes éclatèrent, et le gouvernement dut prendre des mesures pour déjouer les prétentions de cette nouvelle chouannerie.

La duchesse de Berry est l'héroïne malheureuse de la première de ces pièces, et, si on reconnait à la rédaction du récit la concernant qu'il est l'œuvre du colporteur, les formules de nouvelles prières à l'usage des Français, toutes en faveur de la dynastie de Juillet, ainsi que les variétés qui terminent ce petit canard, appartiennent à une plume plus exercée, ou auront peut-être été empruntées à quelque petit journal satirique du temps. Quant à la *Reprise du commerce en France* et au *Désarmement de nos troupes*, ces nouvelles extraordinaires ne figurent que dans le sommaire.

## GRANDES NOUVELLES
### EXTRAORDINAIRES.

*Nouvelles de la DUCHESSE DE BERRY; sa déclaration de son Mariage secret. — Reprise du Commerce en France. — Désarmement de nos troupes.*

Madame la duchesse de Berry vient d'annoncer dans une lettre du 21 février que, forcée par les circonstances, elle déclare qu'elle est mariée secrètement en Italie.

Cette déclaration a atterré les carlistes ; ils ne pouvaient croire en premier lieu à cette nouvelle, ils la traitaient de fausseté ; mais depuis que les médecins qui ont visité la Duchesse ont déclaré qu'elle était grosse de sept mois, ils sont maintenant persuadés de la triste vérité. Qui eût pensé qu'une princesse, une femme dont les carlistes élevaient tant la vertu et le courage, se fût déshonorée à ce point aux yeux de l'Europe entière attentive à ses actions ?

La Duchesse croyait pouvoir cacher sa triste position ; elle employait tous les moyens possibles pour éviter ce funeste éclat ; mais un jour, malade, emportée par la douleur, croyant être parvenue au moment de sa délivrance, elle fit appeler le général Bugeaud, et se précipitant dans les bras de ce vieux général, qui avait eu pour elle beaucoup de soins, dans une de ses crises douloureuses elle s'écria : grand Dieu ! je vais donc être mère ! Le fatal secret fut découvert, et le lendemain elle signa sa déclaration, espérant qu'on la renverrait de suite de Blaye.

L'on ne baptise pas les enfants sans le nom de leur père, il faudra donc que dans un mois ou deux, quand la duchesse de Berry accouchera, elle déclare qui est le père de cet enfant ; mais voilà déjà dix mois qu'elle est partie d'Italie ; l'on pourrait croire qu'elle a peut-être eu cet enfant en France, en se rappelant des époques.

---

Un bon pasteur connu par sa probité, après la Révolution de Juillet, bénit le drapeau tricolore, habille à ses frais le tambour de la garde nationale, souscrit pour les Polonais, et encourt ainsi la disgrâce de son supérieur qui le démet de ses fonctions. Les habitants de Lèves, attachés à lui, d'un commun accord louent une grange, établissent une

chapelle dedans et lui font dire la messe en français ; ils lui font une rente annuelle de 1,500 francs, pour qu'il puisse passer le reste de ses jours au milieu d'eux [1].

---

[1] La commune de Lèves, située dans la vallée et dans l'un des plus jolis sites des environs de Chartres, fut en 1833 le théâtre de troubles assez graves. L'interdiction prononcée contre l'abbé Ledru, qui desservait depuis de longues années cette paroisse, où il comptait de nombreuses affections, amena une espèce de solidarité entre lui et la majeure partie de ses paroissiens, et un schisme s'établit dans cette commune.

Les promoteurs de la nouvelle église française créée à Paris par les abbés Auzou et Laverdet s'abouchèrent avec l'ancien curé de Lèves. Une grange située en face de l'église fut appropriée au nouveau culte, et l'abbé Auzou y vint même plusieurs fois célébrer la messe, qui se chantait en français, et y prêcher.

L'évêque de Chartres, Mgr de Montals, secondé par l'autorité civile et militaire, voulut faire procéder, le dimanche 28 avril 1833, à l'installation d'un nouveau curé. Ses délégués se trouvèrent alors en présence d'une vive résistance et il leur fut impossible de se faire ouvrir les portes de l'église. Les têtes s'échauffèrent, le tumulte alla en grossissant, et bientôt, au milieu de cris proférés contre l'autorité, des pierres furent lancées et des barricades s'élevèrent aux chants de *la Marseillaise* et de *la Parisienne*. L'ordre de les enlever donné aux chasseurs de la garnison, dont un détachement avait été mandé en toute hâte, fut immédiatement exécuté. Mais la populace, dont faisaient partie plusieurs femmes, qui n'étaient pas les moins exaltées, s'empara de M. l'abbé Dallier, le nouveau curé, et d'un séminariste qui l'accompagnait pour la cérémonie de son installation. Ce triste cortége, suivi d'une foule de peuple dont l'attitude était assez hostile, arriva à Chartres et parcourut plusieurs quartiers de la ville. Les meneurs se dirigèrent ensuite vers l'Évêché. Après avoir escaladé la grille d'entrée et pénétré dans les appartements, ils brisèrent vitres, glaces, billard, meubles et tout ce qui put leur tomber sous la main. Au son de la générale, la garde natio-

## PRIÈRES DES FRANÇAIS.

*Oraison dominicale.*

Général Chassé, qui êtes à la citadelle, que votre nom soit effacé, que votre commandement cesse, que votre volonté soit sans effet dans la citadelle; laissez aux Belges leur pain quotidien; pardonnez les victoires des Français, comme nous les pardonnons à tous ceux qui s'illustrent par leur bravoure; n'affaissez pas les Belges sous le poids de votre domination; mais délivrez-les de votre présence. Ainsi soit-il.

*Ave Maria.*

Je vous salue, Marie-Amélie, Reine des Français, pleine de grâces, vous êtes bénie entre toutes les femmes par

---

nale fut bientôt réunie, et avec d'autres dévoués citoyens, elle parvint à se rendre maîtresse des émeutiers et à les chasser du cloître.

Les troubles de Lèves, qui eurent un assez grand retentissement, ne devaient pas rester sans répression : plus de cinquante arrestations furent opérées par la gendarmerie, et le tribunal correctionnel qui eut à connaître de plusieurs délits rentrant dans sa juridiction, y consacra ses audiences des 27, 28 et 29 mai 1833. Sur dix-sept accusés, cinq furent acquittés et les douze autres encoururent diverses peines.

Trente-deux accusés renvoyés devant les assises y comparurent à l'audience du 27 juin suivant. A l'exception d'un seul, qui eut à subir un mois de prison pour outrages envers un officier de la garde nationale, tous furent acquittés.

La *Nouvelle Église* subsista plusieurs années et prit fin à la mort de l'abbé Ledru. En 1836, celui-ci avait fait imprimer pour les fidèles un livre d'office sous le titre de : *Liturgie de la Nouvelle-Église, annoncée et signifiée dans l'Apocalypse par la Nouvelle-Jérusalem.* In-12 de 424 pages. Chartres, imprimerie de Garnier.

votre bienfaisance ; et avec le secours de la France, votre fille chérie, reine de Belgique, assurera l'indépendance de son pays. Ainsi soit-il.

### Credo.

Je crois à Louis-Philippe Ier, Roi des Français, tout-puissant créateur de la liberté ; à son génie, fils unique, qui est né de la Révolution, a souffert sous Louis XVIII, est mort sous Charles X, est descendu dans le sein de la ville de Paris, le troisième jour est monté sur le trône, d'où il jugera les carlistes et les chouans. Ainsi soit-il.

### Confiteor.

Je me confesse à l'Univers, à la bienheureuse France, toujours Vierge, à Lafayette, au maréchal Gérard, et à tous les Apôtres libéraux, de n'avoir jamais été ni carliste, ni chouan. C'est pourquoi je supplie tous les braves Français, Lafitte archange, Odillon-Barrot, Mauguin, et vous, mon père, de prier pour moi le Seigneur notre Dieu. Ainsi soit-il.

### Acte de foi.

Mon Dieu, je crois fermement qu'il n'y a que Louis-Philippe qui puisse nous tirer d'esclavage, et qu'il n'y a que les Français qui puissent s'emparer de la citadelle. Ainsi soit-il.

### Acte de charité.

Mon Dieu, vous connaissez la faiblesse humaine ; pardonnez l'entêtement du roi de Hollande ; pardonnez aussi aux carlistes et aux chouans ; changez leur cœur, et rendez-les dignes de vivre avec les Français. Ainsi soit-il.

*Acte de remercîment.*

Mon Dieu, permettez-nous maintenant de vous offrir toute notre reconnaissance; car enfin, que ne vous devons-nous pas! Pouvons-nous demander une plus belle moisson que celle que nous avons récoltée au mois de juillet 1830? Polignac a semé, le duc d'Orléans a récolté, les Parisiens ont battu, et Charles X a vanné. Ainsi soit-il.

*Température du Baromètre du jour.*

La France est au variable;
Charles X au bas;
La duchesse de Berry à l'ombre;
Louis-Philippe Ier au beau fixe;
La Noblesse à la glace;
Les Carlistes à la tempête;
Le Peuple au très-sec.

*Nouvelle Règle du jeu de Billard.*

1. La Belgique nous remet la queue.
2. L'Angleterre marque les coups.
3. La France touche du gros bout.
4. La Prusse manque de touche.
5. La Hollande reçoit le coup de bas.
6. Le général Chassé est fait au triplé.
7. La duchesse de Berry est collée sous bande.
8. Le roi de Hollande se perd.
9. La Russie manque le point.
10. Le Choléra-Morbus finit par un carambolage.
11. La France gagne la partie.
12. Le lecteur paie les frais.

*Composition du Vinaigre des Quatre-Voleurs.*

Prenez un vase profond,
Mettez-y Polignac, Peyronnet, Bourmont;
Ajoutez-y, sans artifice,
Mangin, le préfet de police.

Faites bouillir le tout dans un grand pot; couvrez-le bien, respirez-en l'odeur, vous sentirez le *Vinaigre des Quatre-Voleurs*.

Ces petites méchancetés politiques eurent dans les papiers du colportage un succès qui se prolongea longtemps. Un de ces canards imprimé en 1837, toujours avec ce titre qui appelle l'acheteur : GRANDES NOUVELLES EXTRAORDINAIRES, les reproduit encore, mais, ainsi qu'on le verra, avec des variantes qui les tiennent au courant des bruits du jour. Cette fois les ministres de Charles X [1],

---

[1] Bien que l'habitant de la Beauce soit connu pour la douceur de ses mœurs, le vieil esprit gaulois dont il est imbu le porte à l'épigramme, et les grandeurs tombées à la suite de nos révolutions s'en ressentent. C'est ainsi qu'après 1830, dans nos immenses plaines où les troupeaux abondent, un grand nombre de chiens de bergers furent baptisés du nom de *Polignac*. La Révolution de Février 1848 nous légua des *Guizot*, et maintenant le général autrichien Benedeck et le ministre prussien Bismark alternent avec ces célébrités politiques qui, ayant laissé de la descendance, ont pris racine sur le sol beauceron. Après avoir appartenu à des conseillers de Rois et d'Empereurs ou à des chefs d'armée, ces grands noms historiques semblent toujours réservés aux plus forts, et les *Polignac*, les *Guizot*, les *Benedeck* et les *Bismark* à quatre pattes ne conduisent pas leurs moutons moins autocratiquement que leurs patrons à deux pieds conduisaient leurs ambassadeurs et leurs soldats.

qu'on commençait à oublier, se trouvent remplacés par les assassins du roi Louis-Philippe, dans la composition du *Vinaigre des Quatre-Voleurs* ¹.

*Règles du Jeu de Billard, mois d'avril 1837.*

Nᵒˢ 1. Les Bédouins nous remettent la queue.
2. L'Angleterre marque les coups.
3. La France va toucher du gros bout.
4. Meunier et Champion manquent de touche.
5. La duchesse de Berry est faite à la blouse du milieu.
6. Les carlistes reçoivent le coup de bas.
7. Les républicains sont collés sous bande.
8. Les chouans sont perdus.
9. Louis Bonaparte manque le point.
10. La grippe carambole.
11. La France gagne la partie.
12. Le lecteur paie les frais.

¹ Au moment où fut fabriqué ce canard, on était en pleine guerre d'Algérie et la résistance qu'éprouvait notre domination commandait d'énergiques mesures. Le commerce du colportage sut profiter de l'occasion. Le sommaire de celui que je cite était habilement conçu. Il promettait le nombre et les numéros des régiments dirigés sur Constantine et de ceux qui se trouvaient déjà sur la terre d'Afrique; la population de la France par départements, arrondissements, cantons et communes (ce renseignement statistique occupe cinq lignes); de nouveaux détails sur une grave affaire criminelle que venait de juger la Cour d'assises d'Eure-et-Loir; enfin, pour bouquet, l'histoire invraisemblable d'un panier dirigé par Perpignan sur l'Espagne, déclaré renfermer de la marée fraîche, mais contenant en réalité un être vivant, très-bien vêtu, armé d'une paire de pistolets, d'un poignard et emportant pour sa route de nombreuses provisions de bouche. Le conducteur de la diligence Laffitte et Caillard, en chargeant son impériale, plaça malheureusement son voya-

*Température du Baromètre du jour.*

Enthousiasme français,      tempéré.
Charles X,      zéro.
Le duc de Bordeaux,      grand vent.
La duchesse d'Angoulême,      pluie.
Le duc d'Angoulême,      neige.
La duchesse de Berry,      glace.
Les Jésuites,      tempête.
Les Bédouins,      tremblement de terre.
Louis-Philippe,      beau-fixe.
Le peuple,      au sec.

*Nouvelle composition du Vinaigre des 4 Voleurs.*

Prenez un vase bien bon; mettez-y d'abord Champion; ajoutez-y, sans vous épouvanter, Fieschi, Alibaud et Meunier; faites bouillir le tout dans le vase, couvrez-le bien; respirez-en l'odeur, vous sentirez le Vinaigre des Quatre-Voleurs.

———

La seconde de ces pièces, la MESSE CONSTITUTIONNELLE, imprimée pour le même colporteur, annonce avoir la même paternité que les *Nouvelles Prières des Français,* et il est plus que probable que la rédaction est du même écrivain.

---

geur la tête en bas, et cette circonstance dévoila la supercherie. L'individu fut arrêté et conduit à la Préfecture de police par la gendarmerie; l'histoire ajoute qu'on prétendait qu'il devait être un complice de Champion, l'un des assassins de Louis-Philippe. Et lorsqu'on pense que de pareilles niaiseries trouvaient autrefois des croyants et des acheteurs !!!

# MESSE
## CONSTITUTIONNELLE
#### A L'USAGE
#### DES AMIS DE LA LIBERTÉ.

MARS 1833.

*Le Célébrant salue le Drapeau de la Liberté et le Coq des Français :*

## AU NOM DE LA FRANCE, DE LA LIBERTÉ, DU ROI, ET DE NOS DROITS,

D. Je m'approcherai de l'autel de la Liberté.

R. De cette Liberté qui remplit ma jeunesse d'une éternelle joie parce qu'elle est le prix de la victoire.

D. La lumière et la vérité ont lui à nos yeux, le drapeau tricolore brille sur la colonne de la gloire, sur nos arcs de triomphe, sur le Panthéon et sur la Citadelle d'Anvers.

R. Et la jeunesse a crié victoire et la joie a brillé dans tous les yeux. Nous avons chanté la Marseillaise et la Parisienne; Louis-Philippe a paru, nos ennemis ont pris la fuite, les chouans ont été arrêtés, nos braves soldats se

sont emparés de la Citadelle d'Anvers, et la duchesse de Berry a été renfermée.

Gloire à Louis-Philippe, à la vertueuse Marie-Amélie et à leurs enfants !

## CONFESSION.

Je me confesse à Louis-Philippe, au maréchal Gérard, à Lafitte et à tous ceux qui ne sont pas à double face, que nous avons longtemps péché par pensées, par paroles, et par actions, parce que nous étions assez sots pour croire à Charles, à Marie-Thérèse, à Antoine et autres fourbes de cette espèce, nous avions souffert qu'ils nous donnassent Polignac, Peyronnet, Bourmont et plusieurs autres scélérats de la même trempe.

Que le Coq des Français nous fasse miséricorde et nous donne l'absolution de ces péchés. Ainsi soit-il.

## ORAISON.

Toute la France vous prie encore, amis de la Liberté ; délivrez-nous de ces bavards, de ces parleurs éternels qui n'aiment que les places et l'argent, qui se cachent dans les caves comme des hiboux et des chauves-souris, ou dans les baignoires comme des grenouilles, lorsqu'il s'agit de se battre, et dont la langue est au service de tout le monde ; qui font tous les métiers comme le Maître Jacques de l'avare ; que les tartufes soient démasqués, bannis, vilipendés et chassés. Ainsi soit-il.

## ÉPITRE.

En ces jours-là, la Liberté se montra dans les cieux, portant le drapeau tricolore ; elle s'avança sur Paris et parcourant les douze arrondissements de cette grande cité, elle dit au peuple : On veut vous égorger, vous mitrailler ;

voyez ces soldats, ces suisses, ces fanatiques, ces esclaves titrés, inspirés par les jésuites; voyez leurs armes, leurs poignards, ils veulent s'abreuver de votre sang; mais vous triompherez : faites des barricades, dépavez les rues, montez les pierres dans vos maisons, allez chez les armuriers, dans les arsenaux, prenez les armes, foudroyez, écrasez ces barbares, ces inhumains commandés par un traître qui a forfait depuis longtemps à l'honneur, vous obtiendrez la victoire.

Allez, braves Français, je marcherai à votre tête; je réduirai vos ennemis en poussière dans tous les siècles des siècles. Ainsi soit-il.

### GRADUEL.

Les braves Français brillent après la prise de la Citadelle comme le soleil dans un beau jour; la victoire les éclaire.

### AVANT L'ÉVANGILE.

Purifiez la France, ô Liberté! ne souffrez pas que les traîtres restent impunis, c'est le vœu de tous les bons Français.

### ÉVANGILE.

En ce temps-là, la France était devenue la proie des gens sans foi, sans honneur, sans probité et sans vertu. Ils disaient : nous sommes les maîtres, il faut que ce peuple soit esclave; il travaillera, il sera courbé sous le fardeau, tandis que nous vivrons dans la débauche et au sein des plaisirs; s'il veut se plaindre, nous le ferons juger, c'est plaire à Dieu que de verser le sang des impies, Nos péchés seront effacés. La Liberté dit : je vous sauverai, vous, vos femmes et vos enfants. Ainsi soit-il.

## ORAISON.

O Liberté chérie, écoute favorablement les Français, vous nous avez aidés à triompher de nos ennemis au pied de la Citadelle; au reste, nous ne croyons qu'en toi, en Louis-Philippe, à son fils aîné qui est né ainsi que ses autres enfants de Marie-Amélie; il est le Roi de notre choix, il a prouvé sa fermeté et il règnera sur nous par la Charte qui sera une vérité, par la loi, la justice et l'amour que nous lui portons.

Nous nous lavons les mains et nous nous moquons des menaces de nos ennemis, nous rions de leurs projets, nous méprisons les hommes de sang qui ont commis tant d'injustices, nous marchons d'un pas ferme et assuré dans le sentier de l'honneur et de la gloire.

## ÉVANGILE SELON LE PEUPLE FRANÇAIS.

Au commencement de la Révolution, la Liberté parut et ce beau présent nous était envoyé de Dieu, qui n'était pas celui des jésuites; nous l'adorâmes cette liberté; elle nous remplit de son esprit et nous fîmes les plus grandes et les plus belles choses quoique les puissances de la terre voulussent s'y opposer, elles furent vaincues et forcées de reconnaître notre supériorité et le drapeau tricolore établit sa glorieuse domination sur tous les points de la terre.

Il y eut un homme envoyé de Dieu, qui s'appelait Napoléon, il vint pour être témoin de notre gloire et il l'augmenta; il nous rendit le plus grand et le premier des peuples, mais il fut méconnu, trahi par des ingrats, et ils ramenèrent d'anciens tyrans qui feignirent d'être devenus bons et qui ne respiraient que la haine et la vengeance, l'un d'eux même nous montrait toujours les dents; ils habitèrent parmi nous pendant quinze ans, ils voulurent nous donner un bâtard pour un enfant légitime, et ils

dirent : voilà votre Roi, mais la fraude a été découverte ; ces fourbes, aussi lâches que cruels, ont été chassés, ils se sont retirés au-delà des mers ; nous ne les verrons plus et c'est ce que nous désirons. Ainsi soit-il.

Enfin le troisième de ces écrits, qui circula en France par la voie du colportage dès 1831, vit son succès se continuer pendant plusieurs années, et un grand nombre de tirages en dut être fait par des imprimeurs de province. C'est en 1836 seulement que j'ai eu à l'imprimer pour un colporteur de passage.

La singulière idée du duc de Reichstadt [1] de demander à Louis-Philippe de venir tirer au sort en France, de mettre son épée au service de son Roi, trouvait des croyants, même après la mort de cet infortuné prince arrivée en 1832.

Cette épître, de pure invention, m'a paru, malgré sa longueur, assez curieuse pour devoir être conservée. Ainsi que les deux précédentes pièces, le style de cette lettre affiche le plus entier dévouement à la dynastie de Juillet.

---

[1] NAPOLÉON II (Joseph-François-Charles), fils unique de Napoléon I<sup>er</sup> et de Marie-Louise d'Autriche, né à Paris le 20 mai 1811, mourut à Schœnbrünn le 22 juillet 1832. Lorsqu'en 1814 ce pauvre enfant quitta Paris, qu'il ne devait plus revoir, Chartres fut du nombre des villes où s'arrêta l'Impératrice avec la suite nombreuse qui l'accompagnait.

S. M., partie de Rambouillet le 30 mars, arriva le soir à Chartres. Elle coucha à la Préfecture et sa suite descendit à l'hôtel du Grand-Monarque. Le lendemain le cortège se dirigea sur Blois.

# LETTRE
## DE
# NAPOLÉON FRANÇOIS,
### EX-ROI DE ROME, DUC DE REICHSTADT,
## A S. M. LOUIS-PHILIPPE 1<sup>er</sup>,
### ROI DES FRANÇAIS,

*Relative à l'opinion de ce jeune Prince touchant les affaires de la France, et à son désir de venir tirer au sort à Paris, ou d'y contracter un engagement volontaire.*

Sire :

Il a plu à l'Éternel, qui tient en ses mains et dirige à son gré les destinées des rois comme celles des autres hommes, de fixer mon sort dans la carrière de l'adversité.

Pour bien apprécier la fortune, il faut avoir connu le malheur; de même, pour bien sentir le malheur, il faut avoir joui des dons de la fortune. Si vos lumières et votre sagesse, Sire, ne vous avaient, dès longtemps, démontré cette vérité, votre propre expérience vous en aurait pleinement convaincu.

Fils d'un héros, empereur et roi, d'illustre mémoire, dont le nom seul faisait trembler l'Europe, je semblais,

par ma naissance, appelé à une brillante destinée; aussi mon père s'en occupa-t-il sérieusement : il me destina un trône; et comme ce grand homme avait pour principal objet la civilisation du monde, ses regards, pour m'introniser, se fixèrent naturellement sur Rome, dont l'antique splendeur avait été effacée par la domination d'apôtres des ténèbres. Il se disait avec un grand citoyen du siècle passé (Voltaire):

*Dans cette antique cité, où jadis brillèrent du plus haut éclat et la valeur et les talents,*

    *Plus de héros, plus de grand homme ;*
    *Chez ce peuple de conquérants,*
    *Il est un pape, et plus de Rome !*

Napoléon avait conçu l'espoir de voir renaître en moi, avec son aide, un des plus grands citoyens qui aient illustré cette cité superbe.

Je fus donc couronné roi de Rome et assis sur le trône des Césars.

Mais bientôt une foule de rois, jaloux de la gloire de mon père, tremblants sous mon père, ligués contre mon père, et vaincus par lui, usèrent, pour briser enfin sa noble épée, de la plus indigne des lâchetés : ils séduisirent plusieurs de nos généraux, tels que Bourmont et Raguse; et ces hommes, qui devaient tant à Napoléon, furent assez méchants, assez ingrats pour le trahir ! Dès-lors nos valeureuses armées, dirigées par eux à contre-sens, succombèrent !...... et l'empereur et sa famille furent détrônés et bannis ! Ces insignes trahisons, bien plus que la perte du trône, navrèrent de douleur le héros d'Austerlitz. Aussi, l'exprima-t-il sincèrement, lorsque, sur le vaisseau qui le portait à Sainte-Hélène, commençant à perdre de vue la terre de France, il ôta son chapeau, et tournant ses regards vers le rivage français, s'écria d'une voix émue : *O France !*

*ô ma patrie ! reçois mes derniers adieux !!!* QUELQUES TRAITRES DE MOINS, *et tu serais encore la grande nation, la reine du monde.*

Telle est, Sire, la première de mes adversités.

On reproche des torts à mon père : s'il en a eu, votre Majesté conçoit qu'il ne m'appartient pas d'en parler.

Mon second chagrin, celui qui fait, celui qui fera le tourment de ma vie entière, c'est que, par suite de notre chute, la France, la noble France, ma très-chère patrie, ait été enchaînée par des despotes coalisés, et livrée par eux à l'affreuse tyrannie et à la vengeance d'une foule de nobles et de jésuites.

Et toi, branche aînée des Bourbons, tu es venue, escortée d'une pareille horde, sous un masque hypocrite, à l'ombre d'une Charte perfide et avec l'appui des canons étrangers, tu es venue en France, dans le dessein secret d'enchaîner pour jamais mes chers concitoyens, et de les offrir en holocauste, corps et biens, à la voracité de tes partisans de toutes couleurs.

La France connaissait tes projets. Elle les a combattus de pied ferme pendant quinze ans, sans avoir pu toutefois échapper à tous les piéges jésuitiques que tu as tendus à sa noble bonne foi.

Tes succès progressifs ont échauffé ton audace ; et dans ton essor délirant, tu as, de tes mains, impatientes de parjure et de despotisme, mis en lambeaux la Charte, ce contrat que tu avais juré devant Dieu d'observer fidèlement, qui t'imposait tes devoirs envers la nation, sur la foi duquel la nation avait souffert ta présence ; et pour comble d'horreur, ce crime abominable a été scellé par toi, du sang des Français, que tu as fait immédiatement couler à grands flots.

Criminelle dynastie ! la France pouvait sur-le-champ

mettre un terme à tes jours, et néanmoins, toujours grande, toujours généreuse, elle s'est bornée à chasser en toi le serpent réchauffé dans son sein.

Cruel Charles X! que t'avait fait ma patrie, pour l'enchaîner et faire égorger ses enfants? Durant ton règne, les Français, même en se plaignant de tes injustices, ont-ils cessé de t'honorer? des fleurs semées sous tes pas, des fêtes brillantes, des arcs de triomphe, tes sujets dételant à l'envi tes chevaux pour tirer eux-mêmes la voiture qui te portait.... O Français, que faisiez-vous!.... Mais vous ne saviez pas.... Et toi, roi ingrat et perfide! pendant que tu recevais ces hommages de leurs cœurs généreux, tu méditais avec un sourire jésuitique l'horrible projet de les faire un jour assassiner! Image de Charles X, image de l'assassin de ma patrie, fuis loin de moi!

Mais peut-être que dans son exil, livré à lui-même, cet être sent des remords de ses crimes passés.... Hélas! non: son cœur d'énergumène est trop corrompu pour s'élever jamais à cet équilibre de conscience. Quand le vice a pris le dessus dans une âme, il la régit avec un sceptre de fer, et ne lui donne pas le temps du repentir : si jadis le traître chassé ne put pardonner à la France de l'avoir justement expulsé de son sein, comment le roi parjure, impuissant dans sa vengeance, et encore une fois exilé, pourrait-il résister à sa plus douce et habituelle passion, celle de tourmenter les Français? Aussi ses intrigues secrètes avec ses partisans, restés en France, jettent-elles dans ce beau pays des germes de discorde entre les citoyens.

Des misérables, payés avec l'or prodigué par Charles X à ses sicaires, entretiennent ce désordre par des émeutes préméditées et combinées, invoquant la dynastie carliste, la république et mon nom. Quelques ouvriers même, pressés par la misère, ont eu la faiblesse d'y prendre part, ne

s'imaginant pas qu'ils aggravaient, par ce fait, leur triste position. Cette désunion paralyse l'industrie, l'agriculture et le commerce ; et un grand nombre de ceux qui les exploitent, ignorant la vraie cause de ce malheur, l'attribuent témérairement au règne de la liberté. Mais, ô vous, artisans dépourvus d'ouvrage, marchands qui manquez de débit, cultivateurs que gênent les impôts, souvenez-vous bien que la liberté ne peut que rendre heureux, que la liberté, comme la sagesse, est un présent du ciel, qui exige, pour l'obtenir, de bien grands sacrifices, mais qui, définitivement une fois obtenu, indemnise au centuple de ce que l'on a sacrifié.

Et vous, partisans de Charles X, que voulez-vous ? Ce roi cruel ? Mais vous savez vous-mêmes qu'il s'est sciemment parjuré ; qu'il a perdu sans retour la confiance des Français et brisé le seul lien qui l'attachait à la nation. Et puis aimer un traître tel que lui, c'est vous associer à ses crimes. Voulez-vous le duc de Bordeaux ? mais vous savez que la nation, qui est souveraine, l'a repoussé pour toujours ainsi que ses parents.

La loi nous proscrit tous les deux, et tous les deux nous devons obéissance entière à la loi. Mais dites-moi : en cas de revendication, lequel de lui ou de moi aurait droit au trône de France ? D'abord cet enfant, fût-il même légitime, ne serait issu que d'une dynastie imposée aux Français, tandis que je suis fils d'un souverain élu par le peuple. Ensuite, ne suis-je pas né prince français avant lui, et par conséquent, ne serais-je pas avant lui héritier de la couronne ?

Et vous, républicains, qui vous dites les *amis du peuple*, si l'expérience de la république française n'a pas encore dessillé vos yeux, si les cachots regorgeant de victimes, si les échafauds dressés en permanence, si le sang humain

répandu jour et nuit à grands flots, si tant d'horreurs qu'enfanta et qu'enfanterait la république n'ont pas encore touché votre raison, rapportez-vous-en du moins au grand citoyen, à Lafayette. Ce grand apôtre de la liberté, en vous présentant Louis-Philippe pour roi, ne vous a-t-il pas déclaré que la *monarchie constitutionnelle est la meilleure des républiques?* D'ailleurs ne faut-il pas à une république un président ou un consul? Et que sont ces fonctionnaires, sinon des rois élus? Or Louis-Philippe est un roi élu; donc vous avez en ce prince ce que vous demandez.

Et vous qui invoquez mon nom, si d'une part vous attachez quelque prix à ma personne, considérez cependant que je suis inhabile à gouverner. Dès mes plus jeunes ans, *Metternich* a pris soin d'envelopper mon esprit d'une profonde ignorance de l'art de régner. Quoique colonel, je n'ai jamais tiré mon épée du fourreau; et si l'on m'a laissé dans l'incapacité de commander même un simple régiment, comment serais-je habile à gouverner un peuple? Napoléon, il est vrai, fut un grand capitaine, et doué d'un rare génie; mais parce que je suis son fils, s'ensuit-il que je doive lui ressembler? D'ailleurs, combien de nouveaux troubles agiteraient la France qui a besoin de repos! Quel redoublement de fureur de la part des puissances étrangères, si j'étais si coupable que de me rendre à vos vœux!

Ah! mes chers amis, y songez-vous? Non, non, plutôt mourir que de causer pour ma personne la moindre peine à mon pays.

Il faut à la France un roi expérimenté, fidèle, prudent, pacifique et guerrier au besoin. Ces hautes qualités résident entièrement en Louis-Philippe. Attachez-vous donc à conserver, à seconder, même au péril de vos jours, un si précieux souverain, car du moment où ce prince cesserait de régner, c'en serait fait de la France, et j'en mourrais de douleur.

Carlistes, bonapartistes, républicains, vous demander si vous aimez la patrie, ce serait peut-être vous faire injure; mais vous dire que le malaise de la France provient de vos folles tentatives, c'est vous dire la vérité. Par vos intrigues, par vos désordres, vous troublez le repos intérieur du pays; d'où résulte un manque de confiance entre les citoyens, d'où résulte la décadence de l'industrie et du commerce; et les rois étrangers qui voudraient détruire vos libertés et décimer la France, croyez-vous ne pas leur faire beau jeu? Au surplus, vous n'êtes que de faibles parcelles de la nation, et il serait messéant à quelques hommes isolés de se croire plus éclairés que tout un peuple sur les intérêts du pays. Quant à vos opinions, la divergence même qui existe entre elles en atteste la fausseté.

Ah! mes chers concitoyens, ralliez-vous, je vous en conjure, au nom de la patrie et dans votre intérêt, ralliez-vous tous avec ardeur sous le drapeau national de Louis-Philippe; conformez-vous aux lois; écoutez avec respect la voix paternelle de vos magistrats. Alors la confiance renaîtra entre vous plus intime que jamais, alors la prospérité prendra en France un cours de plus en plus brillant, et la France et vos libertés seront impérissables.

Il me reste, Sire, à vous exprimer mon dernier regret.

Né à Paris le 20 mars 1811, j'appartiendrais à la classe de 1831, que Votre Majesté appelle cette année à tirer au sort. Il m'eût été doux, Sire, de pouvoir concourir avec les Français à ce devoir patriotique, arracher de l'urne le numéro premier, ou contracter un engagement volontaire, et voler ensuite à la gloire pour la défense de ma patrie et de son Roi! Mais la loi, l'intérêt et la tranquillité de la France s'y opposent; et un bon citoyen doit avant tout respecter la loi, le bien-être et le repos de son pays.

Sire, le ciel, qui veille aux destinées de la France, a

donné à cette grande nation, dans la personne de Votre Majesté, un gage assuré de son amour.

Après les glorieuses Journées de Juillet, la France, sans chef, livrée à elle-même, allait être nécessairement en proie à la guerre civile, à la fureur des partis, et encore une fois envahie et sans doute décimée par les rois étrangers; elle a tourné ses regards vers Votre Majesté, pour remettre en ses mains ses destinées et le soin de son bonheur. Exempte d'ambition, indépendante, heureuse dans sa vie privée et au sein de sa famille, et surtout libre de l'énorme poids de la couronne, Votre Majesté, voyant la patrie en danger, n'a point hésité à faire le sacrifice de sa félicité et à se charger du lourd fardeau du gouvernement, pour préserver la France des malheurs qui la menaçaient.

Une fois sur le trône, Votre Majesté avait à assurer l'équilibre à l'intérieur du pays, et le respect au dehors; pour y parvenir, deux moyens pouvaient être employés : la paix ou la guerre. La guerre? rien de plus facile : le sang et l'argent du peuple paient tout. Mais la paix! surtout avec des despotes jaloux à la fureur des libertés françaises! ah! que de talens, que de prudence, que d'adresse, que de soins, que de constance ne faut-il point pour la conserver, pour l'imposer! Mais la paix, cette source infaillible de la prospérité des nations, était le premier besoin de la France, et Votre Majesté a eu le courage héroïque, dans cette grave circonstance, d'entreprendre de la maintenir avec honneur.

Avare du sang des Français, bien plus que du sien propre, économe sévère des deniers publics, protectrice éclairée du commerce et des arts, Votre Majesté veut et saura, tout en soutenant toujours avec force et dignité l'honneur national, ménager par la paix l'argent du peuple, assurer enfin au commerce et à l'industrie un essor plus brillant

que jamais, et épargner au peuple civilisé le triste spectacle de l'Europe jonchée de corps morts, et celui plus déchirant encore des campagnes et des cités couvertes de veuves et d'orphelins, réclamant à grands cris leurs époux et leurs pères, descendus au tombeau par le fait d'une guerre que la prudence cût pu éviter.

Mais si, malgré les soins de Votre Majesté pour le maintien de la paix, une injuste agression du dehors la forçait à la guerre, alors la France se lèverait toute armée comme par enchantement, et, conduite à la gloire par le guerrier de Jemmapes et de Valmy, tomberait sur ses ennemis comme la foudre et ne laisserait chez eux que des traces sanglantes de leur affront.

C'est dans ces sentiments et cette confiance, Sire, que je ne cesse de former les vœux les plus ardents pour le bonheur de la France et la perpétuité du règne de votre dynastie, et que j'ai l'honneur d'être avec l'admiration due en vous au héros de la paix,

SIRE, de VOTRE MAJESTÉ, le très-affectionné,

François NAPOLÉON.

*Vienne (Autriche).*

*Permis de vendre et distribuer, à Paris, le 15 Mars 1830.*

---

Faute d'éléments nouveaux, je terminerai ici ce que j'avais à dire du canard dans son acception politique. La Monarchie de Juillet, dont les commencements avaient été marqués par des troubles et des émeutes, se consolidait, et si les légitimistes et les républicains ne désarmèrent pas,

ils comprirent néanmoins leur impuissance. Le pays fut appelé à jouir de quelques années de tranquillité. Les événements émouvants qui jusqu'alors avaient alimenté le commerce du colporteur, cessèrent, et il dut se contenter des nouvelles que lui donnait de temps à autre notre brave armée d'Afrique et des relations d'affaires criminelles.

Une autre cause venait encore entraver la vente du canard politique. Sous une législation plus douce, le journalisme provincial prenait de l'extension, et là où n'existait qu'une feuille, deux purent vivre facilement. Il en résulta que l'habitant de la campagne à qui, sous les précédents gouvernements, le journal était presque inconnu, s'habitua à cette lecture et voulut avoir un abonnement personnel à la feuille du chef-lieu. Elle lui donnait du moins des nouvelles récentes et sûres, lui parlait de son pays, des biens à vendre, des cours des denrées, de toutes choses enfin qui pouvaient l'intéresser, tandis que les écrits chargés de le renseigner sur les affaires du temps, vendus sur les marchés et dans les villages au son du tambour, ne lui offraient qu'un pêle-mêle incroyable de faits souvent dénaturés, où le vieux se trouvait accolé au nouveau. Les extraits que j'ai publiés de ce qui s'imprimait à l'usage du peuple donnent une parfaite idée de la nourriture politique à laquelle il

était soumis. Si, dès cette époque, le canard politique avait vécu, la Révolution de 1848 s'est chargée de l'achever complétement.

Une entière liberté de la presse marqua les premiers temps de la République. Le chiffre des cautionnements des journaux fut notablement réduit, et l'abolition du timbre, décrétée par le Gouvernement provisoire, permit de faire de la presse à bon marché. Cet impôt fut plus tard rétabli. N'est-ce pas ainsi que toutes les révolutions procèdent? Si, dans l'enivrement d'un triomphe momentané, on donne d'une main, on ne tarde pas à reprendre de l'autre, et le secret de doter un grand État comme la France d'un gouvernement à bon marché restera toujours à trouver.

A Paris et dans les départements, un nombre immense de journaux furent créés, et ces feuilles, en pénétrant dans les plus petites bourgades, firent disparaître la vente des écrits publics. Une statistique curieuse à étudier serait celle qui établirait l'état de la presse sous la Restauration, le Gouvernement de Juillet, la République et l'Empire. On y verrait quelle progression elle a suivie, progression qui ne doit pas s'arrêter, grâce aux encouragements et aux efforts pour faire pénétrer l'instruction dans les masses ; grâce aux mesures libérales prises en premier lieu par le Gouvernement de Juillet, et que

continue avec plus de sollicitude encore le Gouvernement de Napoléon III.

---

Le canard imaginaire, qui souvent répandait tant d'alarmes au sein des populations, devait son succès à l'espèce d'abêtissement où vivaient, à une époque encore peu éloignée de nous, un grand nombre d'habitants des villes et des campagnes. Cette ignorance, jointe à la naïve crédulité qui en était la suite, les portait à croire aux revenants, aux loups-garous, leur faisait reconnaître les âmes de quelques-uns des leurs errant dans les cimetières sous la forme de globules de feu, et rendait probable, certain même pour leur esprit, ce qui n'était que de pure invention. On se plaisait à raconter à la veillée des épisodes prouvant la férocité du monstre. Ces détails faisant leur chemin dans le monde, le canard fantastique se trouvait alors créé, il ne lui manquait plus que le colporteur pour le lancer dans le public. Celui-là seul ne croyait pas à la véracité du récit qu'il vendait, et ne formait d'autre vœu que de voir se prolonger la bonne aubaine qui pour lui se traduisait en une pluie de gros sous.

Le plus célèbre de ces canards, et sans doute le père de toute la nichée, fut la *Bête monstrueuse et cruelle du Gévaudan*. Cet animal extraordinaire, que

j'ai eu à signaler lorsque l'imagerie chartraine m'a conduit à parler de la *Bête d'Orléans*, fit son apparition sur les bords de la Lozère, en 1764, d'où il ne tarda pas à occuper toute la France. Les journaux et les mémoires du temps le célébrèrent en vers et en prose, et il obtint encore les honneurs d'une foule d'écrits. Un précieux recueil [1] conservé à la Bibliothèque Impériale en a réuni un certain nombre, tant imprimés que manuscrits. Mais si quinze ou seize portraits du monstre s'y rencontrent, les complaintes qu'il a inspirées font complétement défaut. Deux de ces complaintes ont cependant été imprimées, et plusieurs écrivains de notre temps en ont encore cité une troisième en cinquante couplets qui serait restée la plus populaire, mais qui, je le crains bien, n'a jamais existé que dans l'imagination du premier qui en a parlé. D'actives recherches dans les bibliothèques de la capitale, auprès de collectionneurs de ces sortes de raretés, et même jusque dans le département de la Lozère, où la bête a exercé ses ravages, n'ont pu me la faire découvrir. Et pourtant l'un de nos plus charmants esprits, Gérard de Nerval, dans son *Histoire véridique du Canard* [2],

---

[1] Recueil de pièces concernant la Bête féroce du Gévaudan, 1 K² 786 (Réserve).

[2] *Le Diable à Paris*. Paris, Jules Hetzel, 2 vol. grand in-8° jésus, 1845. — L'image de la Bête du Gévaudan appartient à ce livre.

en cite deux vers qu'il accompagne de l'image de la Bête.

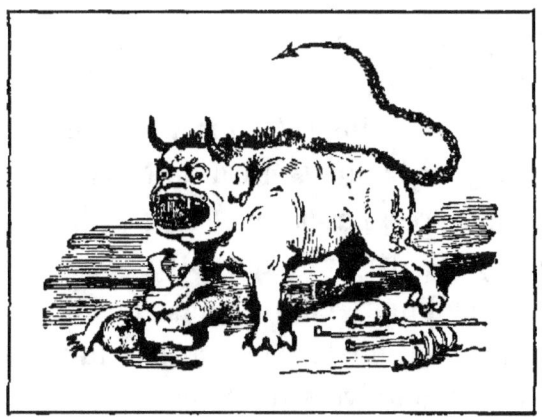

Elle a mangé bien du monde,
La bête du Gévaudan.

Un des chroniqueurs du temps en a laissé le portrait suivant :

« Quant à sa figure, les gens d'un état *supérieur à
» celui de simples pâtres* ou laboureurs, qui l'ont vue
» *d'assez près*, s'accordent tous à en faire la descrip-
» tion suivante : — Elle ressemble assez, pour la con-
» formation, à un petit veau ou à un loup de la grosse
» espèce. Ses jambes sont courtes, ou du moins le pa-
» raissent; l'extrémité de ses pattes ou griffes est d'une
» grosseur énorme ; sa gueule est effroyablement
» grande, et son poitrail fort large; son poil, noir sur
» le dos, est partout fort long et excessivement fourni;
» il forme, dit-on, une espèce de cuirasse qui l'a sau-
» vée jusqu'ici des coups de feu qu'elle a essuyés cinq

» ou six fois, dont deux ou trois à bout portant. Peut-
» être aussi a-t-elle eu affaire à des gens intimidés ou
» maladroits, etc. »

Cette figure, ainsi qu'on peut le remarquer, se trouve exactement en rapport avec la description du monstrueux animal. Quant à la complainte, ne peut-on supposer que Gérard de Nerval, qui collaborait à un livre à l'apparence légère, bien qu'il soit resté une peinture vraie de notre société, n'ait été que l'éditeur d'une réminiscence ayant déjà couru les journaux, ou ne pourrait-on pas lui attribuer la paternité des deux vers qu'il reproduit ?

Le Gévaudan, enclavé autrefois dans le gouvernement de Languedoc, formait, en 1764, un des districts de la généralité de Montpellier. C'est en ce lieu que, suivant les relations du temps, la terrible bête aurait établi son repaire, et c'est au mois de juin de la même année que commencèrent ses ravages. Ils portaient principalement sur de jeunes enfants, mais à l'occasion le monstre ne dédaignait pas les femmes.

La généralité de Montpellier s'émut d'événements que la peur grossissait encore. L'autorité ecclésiastique ne resta pas non plus inactive, et Monseigneur de Choiseul, évêque de Mende, en prescrivant dans un Mandement des prières publiques, ordonna que le Saint-Sacrement fût exposé dans la

cathédrale. Le temps, d'ailleurs, pressait de rassurer les populations. On ne trouvait plus de bergers pour conduire les moutons, et les paysans ne sortaient plus qu'en troupes lorsque la nécessité les y forçait, car les foires et marchés étaient presque abandonnés.

Une chasse en règle fut ordonnée, et douze cents paysans, ayant avec eux cinquante dragons, battirent les plaines. Bien que ces courageux citoyens eussent eu l'occasion de se mesurer avec la Bête, son corps resta insensible aux balles qui venaient l'atteindre.

Ses actes de férocité qui s'étendaient dans l'Auvergne et le Rouergue ne firent qu'exciter l'ardeur des combattants. Les syndics des diocèses de Mende et de Viviers promirent une récompense de 200 livres, et les États de Languedoc, en en votant 2,000, témoignèrent de l'importance qu'ils attachaient à la tranquillité de la contrée. La Bête du Gévaudan devint enfin le sujet des conversations à l'ordre du jour à la Cour de Versailles. Aux récompenses déjà votées, le roi s'empressa d'ajouter 6,000 livres.

J'emprunterai maintenant au d<sup>r</sup> Kaime [1], la suite de l'histoire qu'il consacre à la Bête du Gévaudan, et je ferai avec lui assister le lecteur au dénouement.

---

[1] *Musée universel*. In-4°. 1857. Paris, Lebrun, éditeur.

« L'appât des récompenses, dit-il, fit tenter un
» nouvel effort. On leva une armée. Soixante-treize
» paroisses du Gévaudan, trente de l'Auvergne et
» du Rouergue convoquèrent le ban et l'arrière-ban
» des louvetiers, chasseurs, officiers, soldats, pi-
» queurs, rabatteurs ; 20,000 combattants s'ébran-
» lèrent, subdélégués, consuls et notables en tête.
» La bête fut traquée, poursuivie, vue par mille
» chasseurs dont chacun la dépeignit à sa manière;
» elle fut tirée, manquée, et glissa entre les jambes
» de 20,000 chasseurs.

» L'insurrection n'avait pas réussi : on essaya de
» la science. Un vieux gentilhomme normand,
» confit en vénerie, vrai maréchal de Saint-Hubert,
» jura son saint qu'il aurait raison de la bête : il
» avait porté par terre plus de douze cents loups
» normands. Un seul loup auvergnat ne lui ferait
» pas peur. Sous la bannière du gentilhomme nor-
» mand vinrent se ranger tous les fins chasseurs
» du Languedoc, du Dauphiné, du Vivarais, du
» Comtat, de la Provence. Quarante chasses géné-
» rales furent faites en six mois, des battues furent
» exécutées par cent paroisses. Rien n'y fit : la
» bête fut touchée, roulée, et elle reparut plus
» affamée que jamais.

» Alors, comme au siège de Troie, quand quelque
» grand danger réclamait la présence d'Achille,

» M. Antoine se décida à paraître. M. Antoine,
» chevalier de Saint-Louis, était lieutenant des
» chasses du roi et porte-arquebuse de Sa Majesté.
» Il se choisit pour auxiliaires les meilleurs gardes-
» chasses des capitaineries de Versailles et de
» Saint-Germain-en-Laye, et fit partir en avant les
» meilleurs chiens de la louveterie royale, sous la
» conduite des gardes-chasses et des valets de
» limiers des ducs d'Orléans, du duc de Penthièvre
» et du prince de Conti, les trois Nemrods fran-
» çais. En juin 1765, ce régiment d'élite, composé
» de toutes les compagnies nobles, se mit bruyam-
» ment en campagne, flanqué de milliers de rabat-
» teurs volontaires : paysans intéressés, marchant
» *pro domo suâ;* curieux, mendiants, gamins de
» toutes tailles. Jamais la paisible Lozère n'avait
» entendu pareil vacarme. Toutes les ruses de la
» grande vénerie furent déployées, tous les secrets
» professés par du Fouilloux furent mis en lumière ;
» plusieurs loups furent tués, mais *le* loup sortit
» sain et sauf de la bagarre. Les innocents avaient,
» cette fois encore, payé pour le coupable.
 » Pendant que la vénerie française faisait ainsi
» buisson creux, des enfants et des femmes fai-
» saient honte aux chasseurs. Une femme, attaquée
» par la bête, lui perçait la gueule d'un coup de
» baïonnette attachée au bout d'un bâton. Quatre

» petits garçons et deux petites filles, le plus âgé
» n'ayant que douze ans, arrachaient à la gueule
» du monstre un des leurs qu'il avait saisi, et le
» harcelaient à coups de bâtons pointus au point
» de le mettre en fuite.

» Enfin, l'heure de la justice arriva. M. Antoine
» fit cerner un jour les bois de la Réserve, près du
» pont qui conduit au petit village des Ternes, dans
» le canton de la Planèse, à une lieue environ de
» Saint-Flour. On était au 20 septembre : tandis
» que les valets de limiers et les chiens de louvete-
» rie fouillaient le bois, le porte-arquebuse du roi,
» placé à un détroit, vit venir, par un sentier, un
» grand vieux loup qui lui prêtait le flanc, tout en
» le regardant d'assurance. M. Antoine tira : sa
» canardière était chargée de trente-cinq postes et
» d'une balle de calibre, assurées sur cinq coups
» de poudre. Ce coup, que pas un tireur sérieux
» ne voudrait tirer aujourd'hui (nous avons il est
» vrai la balle conique), lança rudement M. Antoine
» en arrière : mais la bête en tenait dans le flanc
» et à l'œil. Elle tomba, se releva et marcha sur le
» porte-arquebuse désarmé, qui cria à l'aide. Un
» garde du duc d'Orléans accourut et logea une
» balle dans la cuisse de la bête, qui fit trois pas
» et tomba roide morte.

» Les paysans accoururent, et, d'une voix una-

» nime, reconnurent l'ennemi. Il avait d'ailleurs à
» la gueule le coup de baïonnette de la paysanne
» intrépide. Ce n'était ni une hyène, ni un lynx, ni
» un métis d'ours, ni un acolyte du diable : c'était
» bien un grand et vieux loup, portant 88 centi-
» mètres de hauteur, 1 mètre de circonférence et
» 1 mètre 84 centimètres de longueur, du bout du
» museau à l'extrémité de la queue. Il pesait 65 ki-
» logrammes.

» Ce malfaiteur illustre avait, toute exagération
» mise de côté, dévoré 55 individus, femmes et
» enfants, et blessé plus ou moins grièvement 25
» autres. Dans ce nombre ne figurait pas un
» homme, ni même un enfant de quinze ans. »

Après avoir acquis presque autant de renommée qu'un conquérant et possédé le privilége d'agiter une province et la France entière, la Bête du Gévaudan, tuée en 1767 [1] dans le bois situé sur la droite du petit village nommé les Ternes, n'en demeura pas moins longtemps dans le souvenir du peuple. Une des nombreuses relations qu'on fit sur elle, dont la réimpression date de 1776, trou-

---

[1] D. Lottin père, dans ses *Recherches historiques sur la ville d'Orléans, depuis Aurélien, l'an 274, jusqu'en 1789*. Orléans, imp. d'Alex. Jacob et J.-B. Niel, 1836-1845, 8 vol. in-8º, étend même jusqu'aux frontières de l'Orléanais les ravages de la Bête du Gévaudan. (Voir ce que j'en ai cité, p. 105 de ce volume.)

vait encore des acheteurs à cette époque. C'est à l'un de ces exemplaires qu'est empruntée la seule complainte que j'aie pu trouver. Elle était précédée du Mandement de l'évêque de Mende, que j'ai signalé.

## LA BÊTE DU GÉVAUDAN.

### Complainte au sujet de la bête farouche qui ravage le Gévaudan et le Rouergue.

Venez les yeux en pleurs,
Écoutez, je vous prie,
Le récit des horreurs
D'une bête en furie,
Si redoutable,
Qu'on n'a rien vu de pareil,
On ne peut voir la semblable
Sous l'éclat du soleil.

### Le Peuple du Gévaudan.

Tout est en désarroy
Dans notre voisinage,
Tout est saisi d'effroy
Voyant un tel carnage,
L'affreuse rage
De ce cruel animal,
Ote d'abord le courage,
A chacun en général.

Lorsqu'elle tient sa proye,
Cette cruelle bête
En dévore le foye,
Le cœur avec la tête :
Monstre funeste,
Cet animal dévorant,
A craindre comme la peste,
Ne s'abreuve que du sang.

Au bois de Saint-Chelly,
La bête carnacière,
A dévoré aussi,
D'une dent meurtrière,
Quinze personnes,
Hommes, femmes et enfants :
Tout le monde s'en étonne,
Mais surtout les paysants.

Ce monstre si affreux
Est si épouvantable,
Qu'on croit voir à ses yeux
La figure effroyable,
Chacun se cache
Afin de se garantir,
Sans que personne ne sçache
Comment la faire périr.

Monsieur notre prélat,
A nos malheurs sensible,
Pour remplir son état,
A fait tout son possible,
Par des prières
Pour écarter ce grand fléau,
Considérant la misère,
Qu'a souffert son cher troupeau.

Sa grande cruauté
L'a fait voir à Pradelles,
Où elle a dévoré
Plusieurs jeunes pucelles.
Chacun frissonne
En voyant dans un moment
Au moins vingt-deux personnes,
Réduites au monument.

Elle fut quelque temps
Du côté de Langogne,
Où tous les habitans
Furent de la besogne,
Pères et mères
Perdirent plusieurs enfans,
Les bergers et les bergères
N'osaient plus aller aux champs

Deux cents braves dragons
Lui ont donné la chasse ;
Dans tous nos environs,
Le peuple suit sa trace
Pour la détruire,
Mais c'est inutilement ;
Elle continue à vivre
Dévorant cruellement.

Au bois de Saint-Martin,
Une jeune bergère
Fut dévorée soudain
Dans les bras de son père,
Pour la défendre
Il fit mille et mille efforts,
Enfin il fallut se rendre,
La fille fut mise à mort.

Entre Mende et Flour,
Tout proche la Garde,
Un homme en plein jour,
Fatigué de sa charge,
Couché par terre,
Y dormoit profondément,
Lorsque la cruelle bête
L'étrangla dans le moment.

Saint-Come et Boneval
Ont senti la furie
Du terrible animal,
Qui a ôté la vie,
Sur la fougère,
Assez proche d'un hameau,
A une jeune bergère
Qui gardoit son cher troupeau.

Voici comme on dépeint
Cette bête farouche,
Que tout le monde craint.
Elle est longue et grosse,
Très-formidable,
La tête comme un cheval,
L'oreille en corne étonable,
Et le poil roux comme un Veau.

Les yeux étincelans,
D'un regard redoutable,
Sont deux brasiers ardens,
Tout est épouvantable
Dans cette bête
Que le monde craint si fort ;
Car des pieds jusqu'à la tête,
Elle présage la mort.

Cet animal subtil
Que l'on suit à la piste,
Ne craint point le fusil :
Chacun a le cœur triste ;
Les coups qu'on tire
Ne font qu'effleurer sa peau,
Dans le cœur chacun désire
De la voir dans le tombeau.

Il s'avance en rampant
Quand il veut faire chasse,
Derrière, non devant
Tous ceux qui la pourchasse,
Puis il s'élance
En leur sautant au colet,
Et leur coupe avec aisance
La tête tout franc et net.

Par son agilité,
Il fait huit lieues par heure :
Sa grande activité
Fait donc qu'il ne demeure,
Sur une terre,
Jamais que très peu de tems,
Cette effroyable Bête,
Fait trembler nos Habitans.

On fait très surement,
Des prières publiques,
A Mende en Gévaudan,
Où tous les Catholiques,
Vont dans le Temple,
Pour adorer le Seigneur.
A la vue d'un tel exemple
Tout chrétien doit avoir peur.

Le brave Duhamel
Sans cesse à sa poursuite,
A l'animal cruel
A fait prendre la fuite,
Il va paroître
Bientôt dans le Vivarais,
Voilà qu'il se fait connoître
A Saint-Laurent, à Narais.

Les pauvres voyageurs
Surement sont à plaindre :
Voyant tant de malheurs,
Chacun a lieu de craindre,
Car on fait nombre
De quatre cents Paysants
Que la Bête de ce monde
A dévoré par ses dents.

La paroisse de Breau,
Au diocèse de Mende,
Le village de Greau
Dont la frayeur est grande,
Ont vu sa rage :
Une fille de douze ans
Fut dévorée, quel dommage !
Une femme en même tems.

| | |
|---|---|
| Le Très-Saint Sacrement, | A de si grands malheurs |
| Par ordre et remise, | Soyons du moins sensible, |
| Est donc journellement | Fléchissons par nos pleurs, |
| Exposé dans l'église : | Un Dieu bon et terrible : |
| Oui, c'est à Mende, | Chrétiens fidèles, |
| Où le peuple prosterné | Adorons ce jugement, |
| Prie, gémit et demande | Imitons les tourterèles, |
| Pardon à Dieu pour jamais. | Poussons des gémissemens. |

*Permis d'imprimer, à Mende, ce 3e Janvier 1776, avec approbation des supérieurs.*

Lorsqu'un papier avait *blanchi*, ce qui dans le langage argotique du colportage signifie un imprimé dont la vente est usée, le colporteur se mettait en quête d'un nouveau sujet qui pût exciter la curiosité du public. Le nombre de ces créations fantaisistes dont les journaux fournissaient parfois les premiers éléments a dû être considérable; mais me renfermant dans la règle que je me suis faite, je limiterai mes souvenirs à des pièces que j'ai imprimées et à quelques autres que j'ai pu rencontrer.

La Bête du Gévaudan a vu sa descendance se continuer avec la Bête d'Orléans, qui devait, à son tour, laisser de la postérité. On la trouve dans un placard-image, imprimé à Chartres, en 1811, chez la veuve Deshayes. C'est toujours l'apparition d'un monstre, mais d'un monstre ne décimant pas les populations et s'acharnant seulement sur les cadavres.

## MONSTRE MARIN.

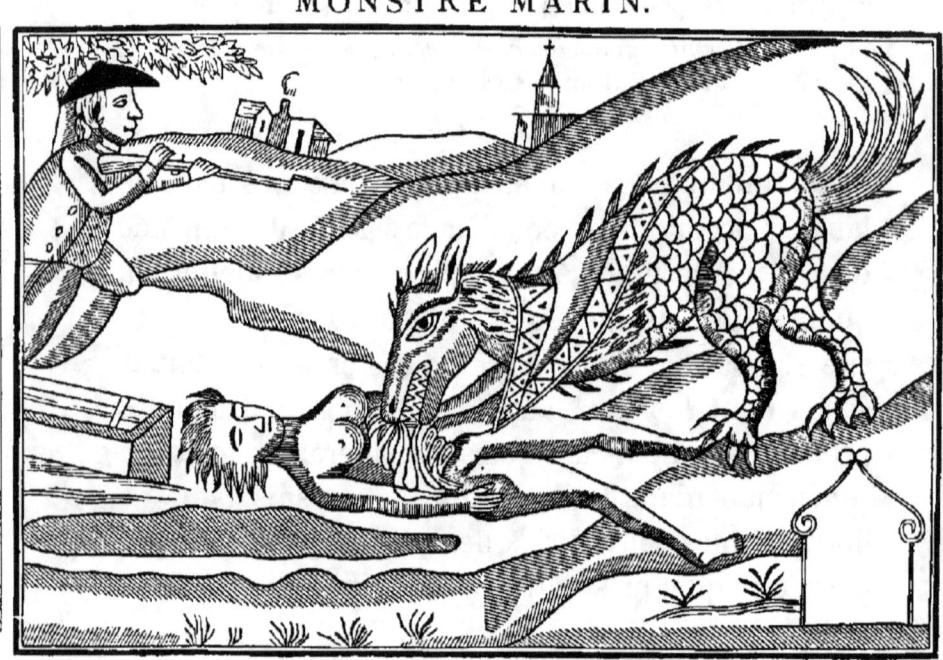

# DÉTAIL D'UN ÉVÉNEMENT
## EXTRAORDINAIRE.

LE 7 avril 1810, un orage affreux se manifesta depuis Boulogne jusques sur le rivage du Portée. La force des vagues de la mer jeta sur les sables un animal dont la nature était de vivre sur la terre comme dans l'eau. Cet animal amphibie vint dans le village du Portée, où cherchant à se cacher, il entra dans la cabane d'un pêcheur qu'il remplit d'effroi. Alors plusieurs pêcheurs, voisins du premier, vinrent à son secours, et entourèrent de loin sa cabane, en poussant des cris épouvantables. Ces cris effrayèrent l'animal, qui sortit avec impétuosité et s'élança dans une avenue, pour se rendre dans une garenne profonde, où il se cacha. Attiré par l'odeur des corps morts enterrés, il se rendit dans le cimetière, où il exerça ses ravages.

## COMPLAINTE A CE SUJET.

Près de Boulogne, dans le Portée,
Le 7 avril, on vit la bête,
Qui sur les sables étant jetée,
Par une terrible tempête,
Étant d'une énorme grosseur,
Il dévora plusieurs pêcheurs.

L'animal fuit, mais en chemin,
Entra dans une chaumière,
Une famille y trouva soudain,
Quatre enfans, aussi la mère ;
Ses ravages il exerça,
Et la famille dévora.

Par les cris que chacun poussait,
On vient, et de suite on entoure
La cabane qu'il habitait,
S'écriant : Que Dieu nous secoure :
Tout le monde lui fait quartier,
Et se sauve sans plus tarder.

Étant morte d'accouchement,
Une femme étant enterrée,
La nuit, la mère et son enfant,
Par le monstre fut dévorée,
Au même instant il déterra
Le corps d'un homme gissant là.

C'était la nuit du samedi,
Le Dimanche on vint à la messe;
Tout le monde fut bien surpris,
Voyant ces cadavres en pièces :
Chacun pleurant sur leur destin
Soupçonna le monstre marin.

On fit grande procession
Pour renterrer tous ces cadavres,
Et le maire de ce canton
La nuit y fit placer des braves,
Aguerris et très-bien armés,
Dans le cimetière pour veiller.

Envers une heure du matin,
Le monstre revint à la charge :
Sitôt qu'on l'aperçut, soudain
Sur lui on fit une décharge;
Atteint de plusieurs balles au corps,
Le monstre amphibie tomba mort.

Une variété de la grande famille des canards va succéder au monstre marin. Dans ce nouveau *papier* c'est encore le surnaturel qui domine; il s'empare d'un genre que je suppose avoir été rarement exploité. C'est le seul spécimen, du reste, que j'aie imprimé ; et il ne m'est resté aucun souvenir de canards, sortant d'autres imprimeries, ayant de l'analogie avec celui-ci.

Le titre de cette œuvre curieuse : Avis aux appréciateurs, frise la gravité, et son début porte avec lui un parfum d'érudition : mais l'auteur retombe bien vite dans le canard vulgaire.

Le fait monstrueux mis en évidence a eu pour théâtre un département limitrophe d'Eure-et-Loir, celui de l'Orne. Pour ne pas se compromettre, l'écrivain, en le racontant, ne procède que par des « on dit » et se tait aussi sur le lieu de la commune, qu'il remplace par des points. Quant au nom sous lequel il présente le malheureux berger, qu'une condamnation à mort vient atteindre, il ne saurait être mieux approprié à la chose.

Colportée dans les communes des départements voisins de celui où le fait se serait passé, et annoncée à ce bon public avec tous ces enjolivements de boniment dont le canardier a seul le secret, cette pièce, qui circulait en 1837, malgré l'invraisemblance du sujet, eut un débit très-considérable.

## AVIS AUX APPRÉCIATEURS.

L'Histoire ancienne et les Antiquités les plus reculées ne nous ont jamais parlé d'un phénomène invéridique pareil à celui dont le bruit s'est répandu dans le département de l'Orne, au sujet de cette brebis qui, suivant le dit-on de cette contrée, serait agnelée de deux enfants, mâle et femelle. Le petit garçon aurait eu une tête de mouton, le corps d'un singe et le pied droit de devant d'un enfant. Il aurait été étouffé à sa naissance par ordre des autorités. La petite fille, au contraire, est, dit-on, très-jolie et encore vivante. Elle a les sourcils en laine, ainsi que les cils qui ont sept lignes de longueur. Elle a sur la poitrine une rangée de laine qui lui prend d'une épaule à l'autre. Étant dans un berceau, à côté d'un autre enfant de son âge, on aurait peine à établir une différence entre les deux. Mais son plus grand malheur, dit-on, c'est qu'elle ne parlera jamais et qu'elle bêle comme une brebis. Les habitants de..... s'obstinent à condamner à mort le sieur Canard, berger, père des deux monstres, mâle et femelle, et à raconter que la brebis, leur mère, a été tuée et brûlée, et de plus que l'École de Médecine aurait offert cinquante mille francs pour l'avoir en sa possession.

On dit mieux encore; on assure que la petite Moutonne, c'est le nom que l'on a donné à la petite fille à sa naissance, est si gentille et si aimable, quoique âgée de quatre mois au plus, qu'elle est partie pour Paris où on lui a donné deux nourrices qui ne s'occupent absolument que d'elle, et qu'elle fait l'admiration de tout le monde. Des colporteurs ont déjà offert des sommes énormes pour la montrer en public, mais on a refusé leurs offres. La petite Moutonne ne manque de rien, car les amateurs se présentent à chaque instant pour venir examiner ce phéno-

mène, et les bonbons affluent auprès d'elle. Quant au sieur Canard père, il faut espérer que son nom ne lui survivra pas après ce châtiment cruel et que les rogatons viendront à bout de lui. Je rapporte ici la complainte du jugement :

COMPLAINTE A CE SUJET.

*Air de Judith.*

Pauvre Canard, il faut mourir
Car ta sentence est prononcée ;
Tous te condamnent à périr ;
Ah ! quelle affreuse destinée.
Pour toi c'est un bien triste sort,
De te voir condamner à mort.

Faut-il avoir vécu si peu
Et fait du bien pendant la vie,
Et puis déjà passer au bleu,
Quelle cruelle barbarie !....

---

[1] Ces aberrations de la nature humaine, ne produisant heureusement jamais rien à envoyer au Musée de curiosités de l'École de Médecine à Paris, sont plus fréquentes qu'on ne le pense chez les bergers et autres gens chargés de la garde des animaux domestiques. Pendant ma carrière de journaliste plusieurs faits de cette nature sont venus à ma connaissance, et dans le *Journal de Chartres* du 6 avril 1868, j'ai eu à enregistrer celui-ci. Il concernait un individu surpris dans une étable à vaches :

**Villiers-Saint-Orien.** — Un jeune homme de 19 ans, le nommé Auguste Gillet, natif de Saint-Maur-sur-le-Loir, garçon vacher chez M. Vassort, maire de Villiers, surpris le samedi 28 mars en flagrant délit de crime de bestialité, en a conçu un tel chagrin qu'il s'est immédiatement empoisonné en absorbant la matière phosphorée d'environ trois boîtes d'allumettes chimiques.

Transporté aussitôt à l'hospice de Bonneval, le jeune Gillet, malgré tous les soins dont il a été l'objet, a succombé le lendemain à trois heures du matin.

Moutonne apprendra ces malheurs,
A son père donnera des pleurs.

Déjà par un terrible arrêt
La brebis, si belle et si douce.
Fut tuée, ensuite brûlée :
Si elle eût pu prendre sa course
Aurait peuplé l'univers
D'animaux et monstres divers.

Le petit monstre à Vimoutier
Est dans un globe d'alcool,
Il est conservé tout entier,
Sera envoyé à l'École
De Paris ou de Montpellier
Où on pourra le disséquer.

De vivre Moutonne a envie,
Un jour on verra de sa race ;
Elle est très-belle et très-jolie,
De beaux traits, une noble face ;
Mais le malheur de cet enfant
C'est de parler comme sa maman.

Tout le monde dit l'avoir vue,
Elle est douce et bien mignonne ;
Ah ! c'est une véritable cohue,
Chacun embrasse Moutonne.
Depuis le matin jusqu'au soir
Petits et grands viennent la voir.

Moutonne a quitté le pays
Pour ne plus vivre à la campagne ;
Dans quelques années à Paris
On lui donnera pour compagne,
Un Champenois par tradition
De race et de noble maison.

> Or, adieu donc, pauvre Canard,
> Lors tu ne seras plus en vie,
> Et de temps en temps par hasard
> On parlera de ta vie :
> Puis on gémira sur ton sort ;
> Mais tu seras au rang des morts.

Les beaux jours du canard sont devenus à présent de l'histoire ancienne, mais au temps où, sur nos marchés et dans les campagnes, il s'étalait dans toute sa splendeur, le même thème servait toujours à peu près invariablement à sa confection. Un changement de lieu, une mise à la mode appropriée aux événements du jour aidaient à lui donner une apparence de vérité.

C'est ainsi que notre occupation militaire en Algérie devait produire un monstre amphibie quelconque. Celui à qui ces anciens souvenirs vont redonner une nouvelle vie, fit son apparition dans les premières années du règne de la Monarchie de Juillet, et l'histoire, aussi dramatique qu'extraordinaire qu'il met en lumière, trouva à cette époque plus d'un croyant et par là plus d'un acheteur.

Ce monstre féroce, et j'en parle d'après la pièce imprimée chez moi, qui, selon son historien, *va être envoyé à Paris la semaine..... prochaine pour être mis dans le Cabinet d'histoire naturelle*, avait

des goûts assez raffinés qui doivent nous rendre fiers, nous autres Français, de notre supériorité sur la race Arabe.

# GRANDES NOUVELLES
## extraordinaires.

### MONSTRE AMPHIBIE.

Depuis qu'une partie du palais d'Alger, de la Casauba, a été incendié, l'on mettait jour et nuit un factionnaire auprès de la porte du palais qui donnait sur la mer; mais depuis environ quinze jours les factionnaires disparaissaient subitement sur le coup de onze heures à minuit et étaient enlevés si subtilement que l'on ignorait entièrement ce qu'ils étaient devenus. On ne trouvait plus à leurs places que leurs fusils; la guérite était renversée. Aussi la terreur se répandit bientôt dans toute l'armée. Les plus braves soldats se présentèrent volontairement pour être mis en faction à cette heure-là, et ils furent enlevés aussi bien que les autres.

Enfin des Arabes des tribus nos alliées se présentèrent aussi au général pour faire faction au même endroit. On en mit pendant trois ou quatre jours de suite; et quel ne fut pas l'étonnement de les trouver sains et saufs quand on allait les relever, tandis que nos Français y périssaient tous.

Monsieur de Schauemburg, colonel du 1ᵉʳ régiment de chasseurs d'Afrique, en garnison à Alger, fit rassembler son régiment. Il leur fait former le cercle. « Chasseurs, leur dit-il, ne sommes-nous donc pas aussi braves que les Arabes, ou

nous laissons-nous surprendre plus facilement ! Eh quoi ! nous qui avons vaincu une partie de l'univers du temps de Napoléon, nous, dont la bravoure est connue, nous ne pouvons pas faire une faction d'une heure à la porte de la Casauba, tandis que de misérables Arabes, des hommes que nous avons vaincus, y passeraient toute la nuit qu'il ne leur arriverait rien ! périsse plutôt tout le régiment, que je périsse moi-même, moi, votre colonel, si nous ne parvenons pas à découvrir ce mystère. Que les plus braves d'entre vous s'avancent, je m'en vais prendre leurs noms et l'on tirera au sort celui qui ira à onze heures du soir faire sa faction à cette maudite porte. Surtout, mes amis, je vous recommande de la surveillance et de la fermeté. »

A peine le colonel eut-il terminé son discours, que tous les chasseurs s'écrient : « Notre colonel, nous sommes tous aussi braves les uns que les autres, nous demandons tous à y aller ; vous n'avez qu'à choisir. »

Le colonel, satisfait du bon esprit de ses soldats et de leur courage qu'il avait déjà mis tant de fois à l'épreuve, voulut alors que l'on tirât au sort pour tous les soldats de son régiment. L'on fait des numéros où l'on inscrivit dessus le nom de chaque soldat, et un enfant de dix ans mit la main dans le schako et amena le numéro 196 ; Michaud. Aussitôt le colonel appelle Michaud. « Sortez des rangs, lui dit-il ; vous sentez-vous assez de courage pour faire votre faction ce soir? » « Mon colonel, lui répond le chasseur, ce n'est pas la première fois que j'en donne des preuves ; vous pouvez être assuré de moi. »

Le régiment rentre au quartier, et alors les camarades de Michaud l'entraînèrent à la cantine pour lui faire boire un coup, la plupart désespérant déjà de le revoir. Tandis qu'ils étaient à boire ensemble, le vieux Ricard, ancien soldat, grognard du temps de Napoléon, se met à côté de

Michaud et lui dit : « Dis-donc, mon camarade de lit, mon ami, toi que je regarde comme mon fils, tu es jeune, tu as encore ton père et ta mère, peut-être bien encore une maîtresse dans ton pays, et te voilà forcé de périr sur une terre étrangère, tandis que moi, qui n'ai plus aucun parent en France, dans mon village d'où je suis parti depuis plus de trente ans, moi qui n'ai d'amis que vous autres, mes chers camarades, je n'ai pas eu la chance d'attraper le bon numéro pour aller en faction cette nuit : oui, mon ami, j'ose te le dire, tu as du cœur, tu as du courage, je n'en doute pas, mais je veux aller faire ta faction, cette nuit à onze heures. Ne me refuse pas. Les balles ne sont jamais venues que mortes sur la poitrine du vieux grognard. Je te regarde comme mon fils. Si tu succombais, j'en mourrais de douleur; ainsi buvons un coup ensemble et que tu me permettes de faire ton service ce soir. »

« Mon vieux ami, mon père, dit Michaud en l'embrassant, je m'attendais à cela de ta part; depuis trois ans que nous sommes camarades de lit, tu m'as déjà tiré deux fois du danger par ton courage, deux fois tu m'as sauvé la vie; mais aujourd'hui tu ne voudrais pas que Michaud, que ton ami, que celui que tu regardes comme ton fils passât pour un poltron et pour un lâche devant tout le régiment, tu ne voudrais pas mon déshonneur. Ainsi, tout en regrettant mes parents, ma bien-aimée, mes camarades, en te regrettant aussi, toi qui m'as servi de père, je te jure que rien au monde ne pourra m'empêcher d'aller ce soir en faction à la Casauba. Si je ne reviens pas, au moins j'emporterai vos regrets, et tu écriras à mes parents que je suis mort en brave. Ce sera pour eux une douce consolation. »

« Eh bien, puisque tu ne veux pas que j'y aille à ta place, répond le vieux soldat, puisque l'honneur passe avant l'amitié dans ton cœur, j'irai avec toi, nous partagerons le

danger ; nous mourrons ensemble, lui dit-il en le serrant dans ses bras : je ne veux pas t'abandonner. Je vais aller trouver le colonel, je lui dirai que nous ferons faction ensemble pendant un mois, s'il le veut, toujours s'il l'exige, pourvu que je ne te quitte pas. » Et aussitôt il court chez le colonel qui fut très-étonné de sa demande, mais qui la lui accorda avec plaisir.

Onze heures moins un quart sonnaient et Ricard et Michaud s'apprêtaient à faire la terrible heure de faction. Le vieux Ricard, plus expérimenté que Michaud, a eu soin de se précautionner de deux lances bien effilées. Leurs sabres sont bien repassés, leurs gibernes remplies de cartouches et les pierres de leurs carabines bien en état. Onze heures sonnent, le caporal appelle numéros 1 et 2 pour aller à la porte de mer.

« Ah ça, Michaud, dit le vieux grognard, quand ils furent en faction, il faut veiller au grain, ne nous plaçons pas dans la guérite, elle est renversée toutes les nuits. Ils ne me feront pas la queue comme ça : nous n'avons qu'une heure à passer, ainsi place ta lance à côté de toi, prends ta carabine et sois prêt à tirer habilement. Quant à moi je vais me placer le dos contre le tien et ma lance à côté de moi. Ainsi, de cette manière-là, nous ferons face de tous les côtés ; tu ne tireras pas avant que je ne t'avertisse. »

Ils étaient dans cette position depuis une demi-heure, lorsque tout d'un coup ils entendent le bruit des vagues de la mer qui viennent se briser à leurs pieds, ils sont étonnés, mais n'ont pas peur. Une lumière paraît tout d'un coup à vingt pas d'eux, mais une lumière si éclatante que l'on eût dit que la plage était couverte de feu ; puis des hurlements épouvantables se font entendre. « Croisons la lance, dit le vieux troupier », et au même instant ils aperçoivent devant eux un monstre horrible ouvrant une gueule de

trois pieds de grandeur, et dont le corps, couvert d'écailles blanchâtres, jetait de la clarté à plus de trente pas. Au même instant les deux braves militaires enfoncent en même temps leurs lances dans la gueule du monstre qui jeta un cri terrible et qui se roula sur le sable en enlevant les lances avec lui « Michaud, dit le vieux troupier, faisons feu dans sa gueule avec nos carabines et je t'assure qu'il ne mangera plus de Français. » Aussitôt ils font feu tous les deux ensemble, et le monstre jeta un cri effroyable en rendant le dernier soupir.

Quel ne fut pas l'étonnement du caporal, quand il vint à minuit trouver mes deux braves qui lui demandèrent comment il se portait. De suite le colonel, instruit de cet événement, envoya une partie du régiment pour relever ce monstre féroce qui était amphibie et qui avait trente pieds de longueur sur huit de hauteur. Il fallut employer presque toute la nuit pour le reculer à 200 pas du rivage pour que la marée montante ne vînt pas l'enlever. Ses écailles étaient si dures que les balles de plomb s'aplatissaient sur lui sans qu'elles pussent pénétrer. Cette bête féroce ne se nourrissait que de la chair de Français, ne faisait aucun mal aux Arabes. Tous les habitants d'Alger sont venus considérer cet animal malfaisant, qui va être envoyé à Paris la semaine prochaine pour être mis dans le Cabinet d'histoire naturelle. Ricard et Michaud ont été décorés.

---

Les papiers touchant à la religion, que les colporteurs vendaient sur la voie publique, portaient aussi leur cachet de merveilleux qui en assurait le succès. L'un de ces canards, sorti de mon impri-

merie en 1832, contient le récit d'un événement terrible qui serait arrivé à un huissier de Brou, petite ville d'Eure-et-Loir. Voici la forme sous laquelle ce fait singulier est présenté.

# RÉCIT

##### D'UN

## ÉVÉNEMENT TERRIBLE

*Arrivé le lundi gras, 5 mars 1832, à Brou, département d'Eure-et-Loir.*

## PUNITION D'UN PROFANATEUR.

##### Prix : 5 sous.

Cet Événement terrible prouve que la main de Dieu s'appesantit tôt ou tard sur les pécheurs. Puissent ceux qui veulent saper les fondements de notre sainte religion, effrayés par ce récit, abjurer leurs erreurs, et tâcher d'obtenir grâce devant la miséricorde divine !

Le lundi gras dernier, jour consacré à la folie et à la débauche, un huissier de Brou, petite ville située à cinq lieues de Nogent-le-Rotrou (Eure-et-Loir), revenait de la chasse avec deux autres personnes. A quelques pas de la première ville, cet homme impie, enflammé de la rage des impies, s'arrête au pied d'un magnifique calvaire, construit depuis six ans, grâce à la généreuse piété d'une dame qui avait laissé en mourant dix-huit cents francs pour cette bonne œuvre. Alors il s'écrie avec fureur : « *Il y a assez*

» *long-temps que tu me déplais, il faut que je te descende!* »
Et à l'instant, malgré les sages remontrances de ses compagnons, il décharge son arme sur le signe de notre Rédempteur, et atteint le Christ au côté droit.

Les deux personnes qui l'accompagnaient, indignées d'un pareil attentat, s'éloignent en frémissant du lieu où le sacrilège venait d'être commis. Mais cet homme criminel, rentré à Brou, se vante publiquement dans les cafés de l'excès de son audace, et croit s'attirer l'éloge de ses concitoyens. Son erreur fut de courte durée. Tout le monde fuit cet homme infernal que la vengeance céleste atteignit bientôt. Une douleur affreuse se fait sentir à son côté droit dans la place même où le coup de fusil a frappé notre Sauveur. En vain les médecins, appelés pour le secourir, emploient tous les remèdes imaginables; ils lui déclarent que Dieu seul peut le sauver. Alors le pasteur vénérable l'aborde avec des paroles de paix, lui fait un tableau effrayant de l'enfer qui va l'engloutir, et finit par toucher cette âme endurcie, qui gémit sur sa faute, et implore la grâce du Dieu qu'il a outragé, et qui ne repousse jamais ceux qui se repentent sincèrement de leurs crimes, quels qu'en soient la grandeur et le nombre.

# COMPLAINTE
## SUR CE FUNESTE ÉVÉNEMENT.

Air: *O Marie, ô tendre mère!*

Venez entendre l'histoire
Que je veux vous réciter,
Elle est digne de mémoire;
Approchez pour l'écouter.

O trop folâtre jeunesse,
Quelle terrible leçon !
De Dieu la main vengeresse
Nous frappe..... non sans raison.

En revenant de la chasse,
Un huissier, qu'on dit de Brou,
Un saint Calvaire menace,
Et tient ce propos très-fou :
« Non, je ne veux plus attendre,
» Et je verrai, s'écrie-t-il,
» Si du bois peut se défendre,
» Contre un bon coup de fusil. »

L'éclair brille..... un plomb funeste
Atteint le Christ au côté :
Le sacrilége proteste
Que Dieu même il a frappé ;
En vain ses compagnons sages
Lui reprochent son forfait,
Mais lui par ses bavardages
Divulgue l'affreux secret.

Dieu punira ton grand crime,
Dit chacun à ce Judas :
Il brave tout et s'estime,
Tel que font les scélérats ;
Mais de Jésus la vengeance
Vient l'atteindre au même instant ;
Il tombe comme en démence
Et des douleurs il ressent.

Tout son corps devient livide,
Et puis sur le côté droit
Une plaie affreuse, avide,
Le ronge..... il est plein d'effroi.

Les docteurs, frappés de crainte,
Disent : on ne peut vous guérir ;
Invoquez Jésus sans feinte,
Préparez-vous à mourir.

Le ministre vénérable
Seul ose le consoler :
De Dieu l'oreille ineffable
S'ouvre à qui veut lui parler :
La voix de la Madeleine
Est arrivée au Sauveur ;
Du Pasteur la grande peine
C'est ne pas toucher un cœur.

Hélas ! croyez-vous, mon père,
Lui dit tout bas le mourant,
Que Dieu jamais pourra faire
Grâce au pécheur repentant ?
Oui, mon fils, et par vos larmes,
Effacez vos attentats :
La clémence a tant de charmes
Pour Dieu qui vous tend les bras.

Rassuré par la voix pure
Du ministre tolérant,
Son mal cuisant il endure
Sans aucun emportement ;
Il attend l'heure suprême
Et dit avec repentir :
Grand Dieu ! mon regret extrême,
Hélas ! n'est point de mourir.

O vous, pères de famille,
Qui m'entendez aujourd'hui,
Que cette leçon utile
Chez vous tous porte son fruit :

Corrigez dans leur enfance
Ceux qui vous doivent le jour,
Ou bien craignez la vengeance
Qui vous attend sans retour.

La relation qu'on vient de lire n'est pas la seule qui ait couru dans les campagnes; on m'a révélé l'existence d'une autre qui, également suivie de l'inévitable complainte, racontait l'événement sous une forme des plus dramatiques.

Selon ce nouvel historien, au moment où l'huissier lâcha son coup de fusil, la terre trembla sous ses pieds, elle s'entr'ouvrit et l'audacieux profanateur fut enseveli jusqu'au cou, la tête seule dépassant le sol. En proie à d'horribles souffrances, ce malheureux poussait des gémissements affreux, il implorait à grands cris qu'on vînt à son secours. Plusieurs personnes mues de compassion accoururent, et, armées de pioches, elles cherchèrent à déblayer la terre qui l'enserrait comme dans un étau. Mais leurs efforts furent impuissants, le sol était devenu plus dur que le roc ; aucun outil ne pouvait l'entamer. On comprit que les moyens naturels étaient inefficaces et qu'il fallait recourir à la miséricorde divine. Des témoins du fait se rendirent chez M. le curé et le supplièrent de venir au secours du patient. Le pasteur s'empressa de prêter

son saint ministère. Mais l'énormité du crime exigeait que le coupable passât encore par de nouvelles épreuves, aussi fallut-il trois processions pour le délivrer. La première, faite en corps par le clergé, précédé de la croix et suivi par les associations pieuses du pays, resta sans effet. La seconde se fit avec plus de solennité; on sortit la bannière de la sainte Vierge, mais bien que des aspersions d'eau bénite accompagnassent les prières, le Tout-Puissant n'était pas encore désarmé. Enfin, à la troisième, où le saint Sacrement fut solennellement porté, aussitôt les prières et les oraisons terminées, le scélérat fit amende honorable, exprima à haute voix son profond repentir et l'abîme alors lâcha sa proie.

Tel serait en substance le contenu de ce petit imprimé que je n'ai ni vu ni connu au temps où il a paru, et qu'à présent il serait bien impossible de retrouver.

Je ferai remarquer que, dans la première relation donnée en son entier, l'huissier succombe sous l'énormité de son forfait, tandis que, suivant celle-ci, il semble avoir obtenu le pardon de son crime.

Le retentissement de cette affaire fut si grand qu'elle se répandit au loin, où elle arriva sans doute avec de nombreux embellissements. La presse religieuse s'en empara; elle vint en aide aux colpor-

teurs de papiers publics, et dans l'année même où ce prétendu scandale avait eu lieu, on pouvait lire ce qui suit dans le *Journal des Villes et des Campagnes*, du 7 mai 1832.

HUISSIER FRAPPÉ PAR LA JUSTICE DE DIEU.

« Un huissier de la ville de Brou (Eure-et-Loir) déchargea son fusil sur le Calvaire de ce lieu. A l'instant même les douleurs les plus aiguës le saisirent dans la partie du corps correspondant à celle où le plomb avait frappé l'image du Rédempteur. Toutes les ressources de l'art furent impuissantes; il succomba. Il conjura le Seigneur avec instances de lui pardonner; espérons qu'il aura obtenu grâce et miséricorde. »

Cette courte narration de l'événement de Brou a été reproduite par le P. Huguet, mariste [1], dans un volume récemment publié, comme un des exemples des châtiments qui attendent les ennemis de l'Église.

Après cet exposé des différentes versions qui ont concouru à travestir cet événement en une grosse affaire, il est bon qu'il soit maintenant présenté, dépouillé de toute la mise en scène dont on l'a affublé. Grâce à des renseignements sûrs, il me sera

---

[1] *Terribles châtiments des Révolutionnaires ennemis de l'Église, depuis 1789 jusqu'à 1867*, par le R. P. Huguet, p. 291. 1 volume grand in-18, Lyon, 1867. Imprimerie de Félix Girard, éditeur, place Bellecour, 30, et Paris, rue Cassette, 30.

facile de le réduire à sa juste proportion. On verra que s'il y a eu de la part d'un jeune homme, qui déjà n'était pas un modèle de sobriété, des paroles imprudentes dites sous l'empire de la boisson, le sacrilège dont on a cherché à flétrir sa mémoire est de pure invention.

Au moment du carnaval de 1832, le nommé Douveneau [1], praticien, qui était en voie de traiter d'une étude d'huissier, avait accompagné à la chasse un sieur Lafosse, ancien huissier, qui devait lui prêter son nom, jusqu'au moment où lui, titulaire réel de la charge, aurait obtenu sa nomination. A leur retour, lorsqu'ils passaient sur le territoire de la commune d'Yèvres, arrivés près de la ferme de la Guitonnière, Douveneau emprunte le fusil de son compagnon, et, apercevant le calvaire, il dit en ajustant le Christ : « *Voilà-t-il pas assez longtemps qu'il est là, il faut que je lui f... un coup de fusil.* » Sur de vives admonestations de Lafosse, il ajouta : « *Croyez-vous que je ferais ça, je n'en ai pas la moindre envie.* » On se remit en marche, Douveneau suivait derrière ; quelques secondes après un coup de feu se faisait entendre. Lafosse surpris l'interpella ; sa réponse fut qu'il avait tiré seulement sur des moineaux qu'il avait aperçus

---

[1] Douveneau (Jacques-Martin) est né à Brou le 6 mai 1807.

dans les pommiers; ce calvaire est en effet érigé dans un champ couvert de pommiers.

Rentré à Brou et toujours aviné, Douveneau se vanta le soir au café d'avoir fait feu sur le calvaire. Les assistants voulant vérifier le fait, plusieurs partirent munis d'échelles et de lanternes, mais à l'inspection du Christ, ils ne trouvèrent aucunes traces de grains de plomb, et reconnurent que le propos tenu par Douveneau n'était qu'une bravade de plus.

Peu de temps après un rhumatisme aigu le perclut de tous ses membres et le retint cloué au lit pendant cinq à six semaines. Cette circonstance suffit sans doute à quelques esprits faibles du pays pour attribuer l'origine de sa maladie à une vengeance divine. Douveneau, grâce aux soins du médecin, recouvra la santé, mais son inconduite et son esprit borné nuisirent à ses projets, et le tribunal, ne croyant point qu'il présentât les garanties nécessaires, ne put donner à sa demande un avis favorable. Il se livra alors à un commerce de vins que son incapacité ne devait pas non plus faire réussir. Enfin des symptômes de folie due à sa funeste passion se manifestèrent et devinrent d'une nature si grave que, par un arrêté du 2 juin 1842, l'administration préfectorale jugea prudent de le faire transporter à l'Asile d'aliénés d'Orléans. Aujour-

d'hui il est un des pensionnaires de l'Asile de Bonneval, et comme sa folie, devenue douce, ne commande pas de précautions, sa fonction, dont il s'acquitte parfaitement, est de garder les vaches. Douveneau a parfois des moments lucides, bien que sa raison soit à toujours perdue.

---

Les relations de procès criminels, qui entraient pour la plus grosse part dans le commerce du crieur des rues, ont eu dans ce qui précède de nombreux spécimens, et ceux-ci ont assez fait connaître ce genre d'imprimés pour me dispenser d'y revenir. Je ne veux pas cependant terminer ce chapitre sans citer encore une de ces relations criminelles dont le titre, agencé comme on le voit ici, était bien fait pour affriander les acheteurs.

## DERNIERS ADIEUX

# DE LOUIS LÉON,

### CONDAMNÉ A MORT ET EXÉCUTÉ A PARIS LE 4 MARS 1816,

Convaincu d'avoir assassiné sa Maîtresse.

LETTRE *à sa Femme, dans laquelle il se repent de sa conduite et de ses forfaits, en lui recommandant son enfant;*

COMPLAINTE *qu'il a composée dans sa prison, adressée aux mânes de la malheureuse victime de sa fureur.*

Je laisserai en repos et la lettre du condamné à sa femme et la complainte qui se chantait sur l'air langoureux de : *Charmante Gabrielle,* mais l'allocution du président qui peint l'époque où on vivait alors, a droit à d'autres égards. Nous marchions en plein règne de l'ultra-royalisme, et ce magistrat, après avoir, à la suite d'un foudroyant résumé de l'affaire, obtenu la tête de son criminel, trouvait encore le moyen, dans un discours adressé à son auditoire et dans les salutaires conseils qu'il donnait au condamné, de faire sa cour au pouvoir nouveau en exhalant sa haine contre un illustre proscrit, que bien des gens trouvaient alors de bon goût de désigner sous le nom de *l'Ogre de Corse.*

Selon cette relation, imprimée en 1816, à Chartres, chez Durand Le Tellier, le discours suivant prononcé par le président aurait produit la plus vive impression sur l'auditoire.

« Femmes, a dit ce magistrat, que l'intérêt ou la curiosité a réunies dans cette enceinte, contemplez le malheureux sort de la femme Gaudret, et apprenez quel est le terme inévitable des passions criminelles.... Et vous, jeunes gens, regardez Léon, et voyez où le dérèglement de ses mœurs l'a entraîné; mesurez la profondeur du précipice, et tremblez.... Léon, vous ne pouvez plus vivre après le crime dont vous vous êtes rendu coupable; offrez à la Divinité le seul bien qui est en votre pouvoir, vos larmes et votre repentir; respectez la main qui s'appesantit sur vous, c'est celle de la justice; et, après avoir été pour vos

semblables un objet d'épouvante et d'horreur..... soyez du moins, à votre dernière heure, digne de leur pitié; rentrez en vous-même; invoquez la clémence du maître de la terre; que votre repentir soit sincère, c'est le seul moyen d'obtenir près de lui le pardon d'un crime abominable; que votre châtiment serve d'exemple à ceux qui seraient tentés de vous imiter : qu'ils abandonnent pour toujours le vice corrupteur qui dégrade l'homme et le rend éternellement méprisable à tous les yeux..... O vous, qui marchez à pas de géant dans les sentiers du crime! vous, que la société a repoussés de son sein, monstres sans patrie, sans famille et sans honneur, contemplez Léon; regardez l'abîme où il s'est plongé, et si vous possédez un reste de vertu, frémissez..... Ah! si l'on savait ce qu'il en coûte pour cesser d'être vertueux, on verrait bien peu de méchans sur la terre!..... Le règne de la perfidie est terminé; périssent à jamais les monstres qui nous ont couverts d'infamie : tôt ou tard leurs crimes seront punis!..... Chassons de notre sol le scélérat qui voudrait troubler la paix et le bonheur que nous fait goûter un Prince, ou plutôt un père, qui sera désormais chéri, et dont le souvenir ne finira qu'avec notre existence. »

## XI.

### De quelques Chansons des rues oubliées ou inconnues.

IEN que le programme que je m'étais tracé en commençant l'impression de ce volume ne dût comprendre que le commerce de l'imagerie populaire en taille de bois, à mesure que ma tâche avançait, mon cadre s'agrandissait, et c'est ainsi que le Canardier, précédemment décrit sous les divers aspects de son individualité, a trouvé sa place dans le nombre de ces pauvres industriels, n'ayant pour exercer leur commerce d'autre théâtre que le pavé de la place publique. Une regrettable lacune serait venue atteindre l'un des membres de cette famille, le Chanteur des rues; aussi est-ce à celui-là que sera réservé ce dernier chapitre.

L'étude de l'histoire du passé, si fort à la mode de notre temps, nous a déjà valu d'excellents écrits sur les livres populaires, les chansons particulières à nos provinces, et sur cette poésie de circonstance que les troubadours de notre temps allaient débiter de ville en ville. Mais tout ne pouvait être dit par ces laborieux explorateurs d'un genre de littérature qui ne laisse guère de trace de son passage[1]. Aussi ai-je pensé que c'était à qui possède d'apporter de nouveaux documents qui, plus tard, serviront à de plus habiles. Ces pièces entièrement oubliées ou même à peu-près inconnues,

---

[1] De ces études populaires, j'ai déjà eu à citer : *Chansons populaires des provinces de France*, recueillies par M. Champfleury. Depuis, deux autres ouvrages sur le même sujet ont été publiés :

*La Muse pariétaire et la Muse foraine*, ou les chansons des rues depuis quinze ans, par C. N., 1 volume in-8°, 1863, avec un appendice de M. Jules Choux, publié en 1864. Paris, Jules Gay, éditeur.

On doit être surpris de ne pas rencontrer au nombre des chanteurs-auteurs, appartenant à la période embrassée par M. C. N., le nom d'une véritable célébrité de ce monde ambulant, le chansonnier Morainville, né à Rouen en 1795 et mort à Chartres, en 1851. J'ai publié sur lui, en 1861, une Étude biographique de M. A. Jourdain, d'Ezy, où se trouvent reproduits plusieurs de ses chansons et le portrait du pauvre chansonnier, qui, indépendamment de ses œuvres très-nombreuses, a laissé le souvenir d'un honnête homme.

*Des Chansons populaires chez les Anciens et chez les Français*. Essai historique suivi d'une étude sur la chanson des rues contemporaine, par M. Charles Nisard, 2 volumes grand in-18, Paris 1867, E. Dentu, éditeur.

recevront par là une publicité qui les sauvera de la destruction qui déjà menaçait de s'emparer d'elles.

Le nombre de ces chansons que je n'ai vues nulle part citées, sera très-limité. Dans le choix que j'en ferai on reconnaitra que si l'imagination des poètes s'égare parfois sur l'amour et sur la bouteille, le chauvinisme est déjà de mode et que la plupart de ces couplets sont à la gloire du nom français.

L'ordre chronologique que je suivrai place au premier rang la chanson inspirée par une femme dont le nom restera à toujours attaché à notre histoire.

Ce chant populaire, dans lequel l'auteur s'est proposé de raconter la vie de l'immortelle héroïne et d'en rendre les divers épisodes compréhensibles au public auquel il l'adressait, est un véritable modèle de grâce et de naïveté. C'est sous ce titre que les hauts faits de Jeanne d'Arc [1], de cette

---

[1] Avec l'aide d'un savant bibliophile, M. Duplessis, nous avions eu le projet de réunir en un volume tiré seulement à 60 exemplaires, quelques chansons populaires peu connues. Celle de Jeanne d'Arc fut la première imprimée et la riche bibliothèque de M. Duplessis devait fournir les autres. Sa mort a laissé ce travail interrompu. Quatre seulement de ces chants, dont voici les titres, ont été publiés :
  I. Chanson historique de Jeanne d'Arc.
  II. Chanson nouvelle de Mont-Gommery.
  III. Chanson novvelle composée par vn Soudard faisant la Centinelle sur les Rempars de Metz.

humble fille du peuple étaient chantés sur les places publiques :

### HISTOIRE DE JEANNE D'ARC,

*Pucelle d'Orléans, & fes conquêtes fous le règne de Charles VII, Roi de France.*

Air connu.

De la fameufe pucelle
  Dite d'Orléans,
Je fais la chanfon nouvelle,
  Ses faits éclatans :
Qui veut favoir fon hiftoire,
  N'a qu'à s'approcher,
Elle eft digne de mémoire,
  Faut la réciter.

Jeanne, dans un bourg de Lorraine,
  Des plus apparens,
Elle naquit, chofe certaine,
  De pauvres parens :

---

IV. Chanson historique de MM. E. de Cinq-Mars et de Thou exécutés à Lyon le 12 septembre 1642.

En 1862, un consciencieux éditeur, M. Herluison, libraire à Orléans, reproduisit dans un infiniment petit format, et en caractères microscopiques, la Chanson historique de Jeanne d'Arc. Cette édition, faite d'après mon imprimé, n'a été tirée qu'à 35 exemplaires numérotés.

Plus la naiſſance eſt petite,
    Plus il faut montrer
De talens & de mérite
    Pour nous illuſtrer.

Un jour qu'elle menoit paître
    Son petit troupeau,
On dit qu'elle vit paroître
    Un Ange fort beau,
Qui lui dit : Jeune Bergère,
    Allons, ſuivez-moi,
Il faut quitter père & mère
    Pour ſervir le Roi.

Au moment que je vous parle
    Comme Ambaſſadeur,
Notre grand Monarque Charle
    Eſt dans la douleur,
Par les Anglois ſon Royaume
    Eſt preſque tout pris,
Et de Londres un gentilhomme
    Règne dans Paris.

Orléans, ville fidèle,
    Tient encore pour lui,
Venez avec un grand zèle
    Combattre avec lui ;
Vous ferez lever le ſiége,
    Je vous le promets,
Car ceux que le Ciel protège
    Ont toujours ſuccès.

Au Roi ſous votre conduite,
    Il faut déclarer

Qu'il aille à Reims bien vîte
  Se faire facrer.
Après quoi, brave bergère,
  Mettez armes bas,
Car le refte eft un myftère
  Que je ne dis pas.

A ces mots, la jeune fille,
  Sans prendre d'effroi,
Prit congé de fa famille,
  Va trouver le Roi
Qui loua fa bonne mine
  Devant les Seigneurs,
Et l'appela fa coufine,
  Pour furcroît d'honneurs.

On l'habille en amazone,
  L'épée à la main,
Comme un guerrier on lui donne
  Un fort bon butin;
Sur fa haute renommée,
  Les meilleurs foldats
Et tous les chefs de l'armée
  Marchent fur fes pas.

Notre héroïne à leur tête,
  Court vers Orléans,
Raffurant d'un air honnête
  Ces bons habitans;
Ne craignez rien, leur dit-elle,
  Chez vous les Anglois,
Tant que vivra la pucelle,
  N'entreront jamais.

Allons, chers amis, dit-elle,
    Voilà la partie,
Soutenons la citadelle
    Sur nos ennemis;
Elle y combat en perfonne
    Avec tant d'ardeur,
Que le plus brave s'étonne
    De voir fa valeur.

Par un coup de mal-adreffe,
    L'Anglois inhumain
Décoche un trait qui la bleffe
    Au milieu du fein;
Bien loin que le mal l'empêche
    D'agir en foldat,
Elle retire la flèche,
    Revole au combat.

C'eft alors que le carnage
    Devient furieux,
La Pucelle avec courage
    Se porte en tous lieux
Avec fi grande prudence,
    Qu'elle ordonne à tous
De n'avoir point de vengeance,
    Elle en vient à bout.

Talbot, Suffolck & d'Ecalles,
    Généraux Anglois,
Dans ce moment déplorable
    Se voyant défaits,
Le huit de mai mémorable,
    Décampent la nuit,

Et notre Fille admirable
  Au loin les pourfuit.

Cette célèbre victoire
  Délivre Orléans,
Jeanne d'Arc en eut la gloire
  Et les complimens;
En voyant que cette Fille
  Combat fans profit,
Avec toute fa famille
  Le Roi l'ennoblit.

Sans s'arrêter, la Pucelle
  Se rend à Jargeau,
Qui ne tient pas devant elle,
  Malgré fon château;
Avec la même viteffe
  Elle prend auffi
Janville & fa fortereffe,
  Meung & Beaugenci.

Cette digne & noble Fille,
  Pour remplir l'emploi,
A Chinon d'un pas habile
  Va trouver le Roi :
A Reims, dit-elle, Sire,
  Faut vous faire facrer,
Je m'offre à vous y conduire
  Sans vous égarer.

Ceci demande fans doute
  Des réflexions,
Car l'Anglois ferme la route
  Par fes bataillons;

Mais l'on ne voit point d'obſtacle
　　Malgré la terreur,
Car le ciel fait des miracles
　　Pour les gens d'honneur.

A Reims le Monarque arrive
　　Très-heureuſement,
L'on crie à jamais qu'il vive,
　　Ce Roi ſi charmant;
Puis il reçoit du Saint-Chrême
　　La douce onction,
Avec une joie extrême
　　Et dévotion.

Aſſiſe aux pieds de ſon trône,
　　En habit fort beau,
L'on voyait notre Amazone
　　Portant ſon drapeau;
Sur la fin elle dit: Sire,
　　Je fais mon emploi,
Souffrez que je me retire
　　A préſent chez moi.

Non, dit le Roi, ma princeſſe,
　　Vous m'avez ſervi
Trop bien pour que je vous laiſſe
　　En aller d'ici,
Si je deviens le ſeul maître
　　De la France un jour,
Je ſaurai bien reconnoître
　　Vos ſoins à mon tour.

De cette noble prière
　　Son cœur fut flatté,

Car on ne refufe guères
            Une Majefté;
Notre guerrière animée
            Par ce compliment,
Va reprendre de l'armée
            Le commandement.

Elle part en diligence,
            Prend Soiffons, Senlis,
Laon, le Pont-Saint-Maxence,
            Beauvais, Saint-Denis;
Elle voulut au Roi de France
            Rendre fes états,
Mais hélas la providence
            Ne le permit pas.

A Compiègne étant allée
            Donner du fecours,
Après s'être fignalée
            Pendant plufieurs jours,
Les méchans Anglois la prirent
            Dans un guet-à-pens,
Et de cet endroit la firent
            Conduire à Rouen.

Là, dans un affreux fupplice
            Qu'ils lui font fouffrir,
Par une horrible injuftice
            Ils la font mourir,
Et d'une honte éternelle
            Ils fe font couverts :
Mais l'on chantera la Pucelle
            Dans tout l'univers.

Oui, dans nos cœurs la Pucelle
Doit vivre à jamais,
Car nous n'aurions plus fans elle
Le nom de François,
Et bannis de cette terre,
Loin de nos foyers,
Nous ferions en Angleterre
Pauvres prifonniers.

---

Cette histoire rimée de la Pucelle d'Orléans, qui depuis bien des années est en ma possession, fait partie d'un de ces cahiers que recouvre un papier chamarré de fleurs provenant sans doute de quelque établissement d'imagerie de Chartres ou d'Orléans; son format in-12 sur couronne, est exactement semblable pour la forme à ces recueils qui se vendent en ce moment encore dans les foires, les marchés et à nos fêtes de villages. Elle est accompagnée d'autres chansons dont la variété des sujets était de nature à contenter tous les goûts. En voici les titres: *La Vraie manière de faire la guerre à table; Le Rival détruit;* les *Charmes de la bouteille* et une *Pastorale*. La première que j'emprunterai encore à ce petit recueil annonce que l'idée d'une *Ligue de la paix* n'est pas nouvelle, qu'elle germait déjà dans les esprits et avait ses partisans. Sous cette enseigne *fac-simile*, l'œuvre épicurienne du

temps ne semble pas prévoir qu'il suffira de quelques années encore pour voir l'Europe en feu et la guerre se faire à coups de canon.

## CHANSONS NOUVELLES.

### La vraie manière de faire la guerre à table.

Sur l'Air : *Emberlificotant.*

Fasse la guerre qui voudra,
Tant que l'argent me durera,
Je veux la faire à ma bouteille ;
En buvant je chante à merveille :
Vive les pots, vive les plats,
J'aime toujours les bons repas.

Je commence dès le lundi,
Puis le mardi, le mercredi,
Et le reste de la semaine
Je combats, la chose est certaine,
Contre les pots, contre les plats :
J'aime toujours les bons repas.

Ma tente est un charmant caveau,
Rempli d'excellent vin nouveau,
Et le grand corps de mon armée
Est une soupe bien dressée.
Vive les pots, &c.

Qu'on fe batte à coups de canon,
Je me bats avec un jambon,
Le matin, fur-tout les Dimanches,
Il m'en faut deux fameufes tranches.
Vive les pots, &c.

Qu'on fe batte à coups de fufil,
Pour moi j'épluche du perfil,
Pour mettre dans la fricaffée,
Et puis je monte à la tranchée.
Vive les pots, &c.

Tirez des coups de moufqueton,
Je tire un gigot de mouton,
Du premier coup que je l'accroche,
Pan, je le tire de la broche.
Vive les pots, &c.

Que l'on fe batte à l'efpadon,
Je tire du fond d'un chaudron
Un brochet, j'y fais une fauce,
Puis je l'enterre dans ma foffe.
Vive les pots, &c.

Étant prêt à livrer combat,
Je me montre hardi foldat,
Je coupe, je rogne & je taille
La groffe viande & la volaille.
Vive les pots, &c.

Quand vous pourfuivez l'ennemi,
Moi je bois avec mon ami,
Nous nous battons à coups de verre,
Voilà comme je fais la guerre.
Vive les pots, &c.

> Une fois que mon ventre eſt plein,
> Le ſommeil me ſaiſit ſoudain,
> Je me déshabille & me couche,
> Je ferme les yeux & la bouche :
> Pour mieux recommencer demain
> Je dors ſongeant au lendemain.

---

Ce recueil ne porte pas de nom d'imprimeur, mais l'autorisation de le vendre, ainsi libellé, indique qu'il sort des presses de la capitale de la Lorraine.

*Permis d'imprimer, à Nancy le 26 Mai 1781*
*URION.*

Un second recueil de 12 pages, imprimé à Paris chez Valleyre l'aîné, cousu dans le même cahier, est occupé tout entier par des romances où l'amour tient le premier rôle. Deux d'entre elles qui portent le même titre, *Le Retour du Printemps*, sont employées à célébrer la saison nouvelle.

Voici, comme échantillon de cette poésie galante du temps passé, où les noms Mythologiques foisonnent, trois couplets empruntés à la première :

> Du doux Zéphir la bienfaisante haleine,
> Tout nous invite à quitter les hameaux,
> Phébus s'apprête à parcourir la plaine,
> Et décorer nos verdoyants coteaux,
>   Viens, Bergère, viens, ma chère,
>   Jouir des plus doux agréments,

Tous deux à l'ombre affis fur la fougère,
C'eft en aimant qu'on peut vivre content.

Le beau Tircis accompagne Nanette,
Et tous les deux vont en batifolant :
Le gros Simon & la jeune Toinette,
Vont prefqu'auffi vite qu'un cerf-volant,
  Et Nicole fait la folle.
  Coridon avance à grands pas,
Suzon s'élance & fait la cabriole,
Et fon Berger la reçoit dans fes bras.

Cher Licidas, apprête ta mufette,
Et toi, Clitandre, prends ton chalumeau,
Silvandre va danfer avec Lifette,
Et Colin avec la jeune Ifabeau ;
  Fanchonnette, Simonette,
  Va dans le bois avec Baftien.
Ah ! que de plaifirs dans cette retraite,
Quand on fe plaît, c'eft le fuprême bien.

De la seconde, où un berger et une bergère inspirés par le retour des beaux jours se livrent à un dialogue amoureux, je me contenterai de citer les derniers couplets, qu'une moralité trop souvent mise en oubli vient terminer.

  Les échos fi charmans
  Répètent tendrement,
  Dieux ! que d'agrémens !
  Non, jamais fous les Cieux
  Les doux cœurs amoureux
  Ne feront plus heureux.

Paris, fes environs
Aiment bien les vallons
Dans cette faifon :
Pour prendre leurs ébats,
Ils y portent leurs pas;
Que ces jeux ont d'appas !

Aux prés de Saint-Gervais,
Où l'on va tout exprès
Y refpirer le frais;
L'on va par des chemins
Qui conduifent bien loin
Au fond des petits coins.

Jeunes Filles, en ce jour,
Prenez garde à l'amour,
Qu'il ne vous joue d'un tour;
Car les coins font trompeurs,
Et fouvent les vapeurs
Caufent des maux de cœur.

Quant à la dernière du cahier, de vieux souvenirs m'autorisent à dire qu'elle a été très-connue des populations qui entourent Chartres et longtemps chantée par elles. Aux noces de nos campagnes, la chanson est une nécessité due à la vieille coutume qu'on a de se mettre à table presque à l'issue du mariage religieux. Il est donc tout naturel que des couplets, où jeunes et vieux tiennent leur partie, alternent un service de plats qui ferait peur à des estomacs délicats, mais que ne redou-

tent pas les tempéraments robustes de nos campagnards. Ces intermèdes, où se produisent des chansons du bon vieux temps, assez peu gazées parfois, mais souvent spirituelles et amusantes, sont encore embellis par la cérémonie du présent par les filles à la Mariée. Cette cérémonie ne s'accomplit pas sans les couplets obligatoires aux airs langoureux que plusieurs générations se sont déjà transmis. Ils aident aussi à gagner l'heure où arrive le ménétrier du village. La grange dont les murs en bauge sont tapissés de draps qui les dissimulent attend la société, les accords joyeux du violon se font entendre aux heureux de la journée et chacun alors se met en place pour la contredanse.

Les *Aventures de Nanette* ont longtemps figuré dans le répertoire des noces de campagne, et le souvenir des malheurs de la pauvre fille ne doit pas être éteint chez quelques vieux vignerons de nos faubourgs. Il suffirait de les interroger pour provoquer chez eux un agréable souvenir du passé, et de leur voix chevrotante, ils en fredonneraient encore quelques couplets.

Cette chanson, qui avait aussi son permis de circuler librement par tout le royaume, est terminée par des conseils à la jeunesse, qui, pas plus qu'au temps présent, n'ont été un préservatif contre les accidents.

## AVENTURES DE NANETTE.

*Air connu.*

Veux-tu venir, belle Nanette,
Nous promener à la fraîcheur ?
Allons jouir de ce bonheur ;
Tous deux fur la naiffante herbette,
Du Printems goûtons les appas,
Le tendre amour nous tend les bras.

En arrivant fur la verdure,
Nanette étoit trop fatiguée ;
Elle a voulu fe repofer :
Pour la belle quelle aventure !
D'entrer dans le bois quelle eut peur !
Ce jour-là fut bien fon malheur.

Elle vit fortir d'un vieux chêne
Un gros vilain ferpent affreux :
L'animal étoit monftrueux,
Ah ! qu'il lui a caufé de peine !
La belle fit un fi grand cri
Que tout le bois en retentit.

De frayeur elle fut fi faifie
Qu'elle tomba fur le verd gazon
En efpèce de pâmoifon,
Et fut deux heures évanouie ;
Ah ! que je fus embarraffé !
Je crus qu'elle alloit trépaffer.

Lors je défis la ligature
Qui lui nouoit fon beau collier;
Du jupon & du tablier
Ma foi, je coupai la ceinture;
De mon joli petit flacon
Je lui fis fentir le bouchon.

La belle revenant du délire
Se mit à dire en foupirant :
Hélas ! que ce maudit ferpent
Me caufe un bien cruel martyre !
Ah ! je fens mon bras tout enflé
De la force qu'il m'a piqué.

Va, Nanette, dans la piqûre
Il n'a pas jeté fon venin :
Crois-moi, cela ne fera rien,
Tu n'en auras qu'un peu d'enflure,
Et dans peu de tems tu verras
Que cela fe diffipera.

Prenez bien garde à vous, fillettes,
De ne pas aller dans le bois;
Venez prendre exemple fur moi,
Et n'allez jamais fur l'herbette,
Car les vipères & les ferpens
Pourroient bien vous en faire autant.

---

Les gloires militaires ont toujours eu le privilége de passionner les masses, et les actions d'éclat, de

bravoure, si communes au soldat français, n'ont jamais manqué d'apologistes pour les célébrer.

La prise de la ville de Namur sous plusieurs de nos rois, et en dernier lieu par nos pères qui l'assiégèrent dans les années 1792-1794 et y entrèrent en vainqueurs, fut un de ces hauts faits d'armes qui devait rester populaire, et dont il appartenait à la chanson du peuple de conserver la mémoire. Mais où trouver l'origine de ce chant aux allures belliqueuses et pastorales qui nous a tant charmé dans notre enfance ? A-t-il eu pour mission de glorifier le dernier siége soutenu par cette place forte et de servir en même temps de commentaire à une image populaire qui sera allée en rejoindre tant d'autres ? La section des estampes à la Bibliothèque impériale ainsi que la partie des imprimés affectée à ce genre d'écrits ne possèdent rien à ce sujet, et je suis très-porté à croire que si ce chant guerrier voit le jour en ce moment, il ne le devra qu'à des souvenirs qui me sont personnels.

Quant au retentissement qu'il a eu dans notre contrée, je n'affirme rien qui ne soit vrai en disant qu'il a été très-grand. Il est peu d'habitants des faubourgs et hameaux entourant Chartres qui ne l'aient connu. La prise de Namur a été longtemps la chanson obligée de bien des réunions. Si quelque *Sire de Framboisy* ou autres *balançoires* qui éclo-

sent de temps à autre, ont fait oublier Namur par la jeunesse actuelle, de vieux souvenirs font encore chantonner ces couplets par les survivants de la génération qui disparaît chaque jour.

L'insuccès de mes recherches ne s'est pas borné seulement à la Bibliothèque impériale, et la popularité de Namur dans un rayon qui semble n'avoir pas dépassé la commune de Chartres me rend assez enclin à en faire un produit du sol beauceron. Sa paternité ne pourrait-elle pas appartenir à quelque brave enfant d'un de nos hameaux de Saint-Cheron ou du Puits-Drouet que le sort a conduit devant Namur? Cette chanson qui a dû servir, en charmant la chambrée, à tromper les ennuis de l'éloignement du clocher, porte effectivement en elle une odeur de garnison, mélangée d'un parfum de naïveté qui rappelle les chansons du village.

L'air dolent sur lequel se chante la *Prise de Namur*, que je n'ai pas vu appliqué à d'autres chansons populaires, m'a paru particulier à l'œuvre et mériter d'être conservé. Son souvenir ne s'est jamais effacé de ma mémoire, et à la faveur de cette circonstance, notre habile compositeur, M. E. Simonnot, a pu le transcrire pour piano. Poème et musique recevront ainsi les honneurs d'une publicité qui les sauvera de l'oubli.

## LA PRISE DE NAMUR.

Musique recueillie et transcrite avec piano, par E. SIMONNOT.

toi, ra-re beau - té,   Que je re-viens dans ces quar-tiers.

 Qui êtes-vous qui me parlez ?
Qui vient fi près me careffer ?
— Valenciennes, dit le général,
Qui veut t'avoir deffous fes lois,
Rends-toi, Namur, à cette fois.

 — Ah ! Je vois bien à ton deffein
Que tu veux découvrir mon fein.
Tu n'auras pas ma citadelle.
Le roi de Pruffe eft mon appui :
Il vien*dera* me fecourir.

 Grand roi de Pruffe, où êtes-vous ?
Hélas ! mon Dieu, affiftez-nous.
Les Français font aux paliffades,
Les grenadiers dans les foffés
Sont comme des lions déchaînés.

 On les voit monter à l'affaut,
Le fabre en main, bien comme il faut ;
Ils ne craignent ni feu, ni flammes,
Sont comme des lions rugiffants,
Trempent leurs mains dans notre fang.

> Les Autrichiens criaient tout haut :
> Français, retardez votre aſſaut.
> Nous vous prions de bonne grâce,
> Dès aujourd'hui nous nous rendons,
> Français, apaiſez vos canons.
>
> Le gouverneur voit ſon château
> Tomber par pièces & par morceaux,
> S'en va dire à ſes Kaiſerliques :
> Il nous faut mettre pavillon blanc
> Et nous rendre de ſur le champ.
>
> Nous n'avons pas beſoin de bateaux
> Ni de pontons pour paſſer l'eau.
> Les corps morts ſervent de faſcines,
> Tant de tués que de bleſſés.
> Namur s'eſt rendue aux Francés.

---

Comme on l'a remarqué, il n'est guère possible d'être plus poli que les soldats français. Mais sous ces flatteries perfides, auxquelles n'ont pas dû rester insensibles de jolies Namuroises, Namur, cette « *charmante brune* », cette « *rare beauté* » comme l'insinue le poëte, s'obstine à ne voir dans les assiégeants que des polissons qui, à coups d'obusier, voudraient « *découvrir son sein.* » Et si, dans son désespoir, elle se recommande au bon Dieu, elle voit aussi son salut dans son « *Grand roi de Prusse* », qui, ne répondant pas à son appel dans ce moment critique, se faisait sans doute brosser ailleurs.

Le nom de l'auteur de ce chant national, aux accents duquel autrefois plus d'une jeune mère de nos villages beaucerons a endormi son nouveau-né, restera ignoré, mais à sa lecture on doit reconnaître qu'il a été parfois heureusement inspiré et qu'on ne saurait exprimer avec plus de bonhomie et de naïveté la conversation qu'il fait tenir entre la ville de Namur et ceux qui l'assiégent (1).

(1) Celui qui nous chantait autrefois Namur était un de ces bons et fidèles serviteurs, aussi dévoué que laborieux, qui nous ayant connus enfants paraissait heureux de vieillir avec nous. Fils de pauvres journaliers d'un hameau voisin de Chartres, mon vieux Martin, à qui il m'est bien permis de donner un affectueux regret, avait la tête meublée de beaucoup d'autres chansons villageoises. Une entre autres assez bien rimée, aux idées heureuses et spirituelles tout à la fois, pouvait lui être appliquée, car le pauvre diable, comme conduite et économie, n'avait pas la perle des épouses. Aussi était-ce toujours un succès de fou rire qui attendait le refrain :

> Je suis saoul de ma femme,
> L'aurai-je toujours.

Cette chanson a disparu avec lui, et la *Prise de Namur*, que nous regardions comme la pièce capitale du répertoire du compagnon imagier, seule lui survivra. Mais après tant d'années écoulées, sa reconstitution n'a pas été facile. Il m'a fallu recourir à des compagnons d'enfance. Avec Hardouin, qui avait été le dernier apprenti de l'imagerie, et dont j'avais fait l'un de mes imprimeurs, nous avons pu recoudre quelques lambeaux de l'œuvre, mais il restait toujours à la compléter. Enfin, à force de recherches, un vigneron du Puits-Drouet, contemporain et ami de l'imagier Martin, m'a aidé à combler les lacunes de ce chant national dont je crois pouvoir garantir la pureté primitive.

M. Nisard, dans son livre : *Des Chansons populaires*, fait bon marché de toutes celles que le premier Empire a vues se produire, et recule devant la tâche de faire un choix dans cette énorme quantité de chansons napoléoniennes. Tout en me rangeant à son opinion sur la faiblesse d'œuvres dues à l'imagination de pauvres gens presque entièrement illettrés, je ne puis croire qu'il n'y eût cependant quelque chose à glaner et l'on doit regretter que ce laborieux écrivain n'en ait pas donné plusieurs spécimens.

Je n'ai dans ma collection qu'un très-petit nombre de chansons de cette époque; mais plusieurs d'entre elles m'ont paru offrir assez d'intérêt pour les faire figurer ici.

———

Une des gloires militaires les plus pures, dont la mort impressionna douloureusement la France entière, fut celle du maréchal Lannes, à qui un boulet de canon emporta les deux jambes à la bataille d'Essling. Parti simple soldat au commencement de nos grandes guerres, les états de services de l'enfant du peuple marquaient les victoires qui venaient justifier chacun des grades qu'il avait parcourus. Aussi était-on avide de toutes parts de connaître la vie et la fin glorieuse du héros. Aux relations de la bataille d'Essling vendues par les

crieurs publics, vinrent s'adjoindre les romances des chanteurs nomades. Je m'arrêterai à la reproduction d'une seule qu'illustre une gravure sur bois représentant l'entrevue du maréchal avec l'Empereur.

## ROMANCE

Sur la mort de Mg$^r$. le Maréch$^l$. LANNES,

### DUC DE MONTEBELLO,

*Qui a eu la cuisse emportée par un boulet, le 22 Mai 1809, à 6 heures du soir, à la Bataille d'Ebersdorf, en Allemagne.*

### SENSIBILITÉ TOUCHANTE

De S. M. l'Empereur des Français,

En voyant Mg$^r$. le Maréchal LANNES,

### DUC DE MONTEBELLO,

Transporté auprès de lui sur un Brancard.

*Air de Fitz-Henri, ou de Joseph.*

Qu'entends-je! la trompette sonne,
Et je vois marcher nos héros;
En Autriche le canon tonne;
Le grand Duc de Montebello
A Vienne fixe la Victoire,
En guidant les soldats Français;

Et la renommée de sa gloire
Répète par-tout les hauts faits.

Marchant d'une ardeur guerrière,
Le Danube enfin le revoit;
Là, ce fameux foudre de guerre
Veut encor tenter un exploit :
Mais hélas ! ce fleuve en furie
Rompt les ponts, et prend son essor :
Montebello, pour la patrie,
Y reçoit le coup de la mort.

Les soldats français en alarmes
Le portent aux pieds de l'Empereur ;
Napoléon verse des larmes
A la vue de ce grand vainqueur ;
Mais en reprenant connoissance,
Ce héros lui fait ses adieux :
Et dit : grand Sauveur de la France,
Votre ami meurt victorieux.

Plaçons au Temple de Mémoire
Les restes de ce conquérant :
Pour nous conduire à la Victoire,
La mort le frappe en combattant :
Ebersdorf, champ mémorable !
Tu vis périr ce grand guerrier,
Mais ce héros, si redoutable,
Meurt en moissonnant des lauriers.

Français, que la gloire accompagne,
Jurez tous de venger sa mort :
Sur les rives de l'Allemagne,
De la guerre bravons le sort :

Anglais, par le fer et la flamme,
Vous payerez tous vos forfaits,
Car, malgré votre rage infâme,
La Victoire suit les Français.

<p style="text-align:right">Par COLLINGER.</p>

---

*L'éloge funèbre du Maréchal Lannes,* où sa vie se trouve paraphrasée dans une romance en 33 couplets, signée *Leveau,* dit Beauchant, syndic des chanteurs de Paris, l'*Arrivée du corps du duc de Montebello, à Paris,* et des couplets à la gloire de Son Excellence M$^{gr}$ le maréchal Lannes, duc de Montebello, où on lit le nom d'un autre syndic, Aubert, qui a été pendant bien des années l'un des chanteurs de la capitale, sont, avec une romance anonyme à la mémoire du héros, les pièces les plus saillantes des deux recueils que j'ai sous les yeux, mais elles ne méritent pas les honneurs d'une reproduction.

Un autre de ces cahiers de chansons, auquel j'emprunterai plusieurs pièces, est presque en entier consacré à l'Empereur d'Autriche. C'est sur le ton badin que cette Majesté si souvent battue par nos soldats avait été mise en scène par les chanteurs d'alors. On en jugera par les chansons suivantes, qui ont joui d'un aussi grand succès dans le peuple parisien que dans celui des provinces.

## DIALOGUE

Entre François II, Empereur d'Autriche, et S. M. Napoléon Ier, Empereur des Français et Roi d'Italie, protecteur de la Confédération du Rhin.

*Air de M. et Madame Denis.*

Napoléon Ier.

Grand Empereur Autrichien,
Vous ne me dites plus rien,
Vous faisiez tant l'arrogant,
Souvenez-vous-en, souvenez-vous-en ;
Ah! comme vous restez sot,
En vous revoyant capot.

*François II.* Je vous croyois à Madrid,
Et vous étiez à Paris.
*Napoléon.* Je marche rapidement,
Souvenez-vous-en, souvenez-vous-en,
Vous avez cru me tromper,
Non rien ne peut m'échapper.

*François.* Je croyois tous vos soldats,
En Espagne, hors des combats.
*Napoléon.* Les Français sont triomphans,
Souvenez-vous-en, souvenez-vous-en,
De l'Espagne jusqu'au Rhin
En poste ils viennent grand train.

*François.* Je croyois être certain
De vous couper le chemin.
*Napoléon.* Ah! j'ai l'œil trop surveillant,
Souvenez-vous-en, souvenez-vous-en ;
Quand on me croit endormi
Je fais face à l'ennemi.

*François.* J'ai pourtant de bons soldats,
Pour vaincre dans les combats.
*Napoléon.* Ils marchent trop lourdement,
Souvenez-vous-en, souvenez-vous-en ;
Le Français d'un pas léger
Partout brave le danger.

*François.* Je croyois pourtant fort bien
Avoir l'Anglais pour soutien.
*Napoléon.* Vous comptiez sur son argent,
Souvenez-vous-en, souvenez-vous-en ;
Les Anglais et vous, François,
Je veux réduire aux abois.

*François.* Je crus avoir du renfort,
A Trieste, dans mon port.
*Napoléon.* Ah! qu'il vienne, je l'attends,
Souvenez-vous-en, souvenez-vous-en,
Je saurais bien l'épier,
Encore mieux l'étriller.

*François.* Quoi donc, grand Napoléon,
Me verrai-je à l'abandon ?
*Napoléon.* C'est votre faute vraiment
Souvenez-vous-en, souvenez-vous-en,
Quand on signe en Empereur,
On doit garder son honneur.

*Napoléon.* Long-temps avant Marengo,
La paix de Campo-Formio,
En la signant hautement,
Souvenez-vous-en, souvenez-vous-en ;
A Lunéville, à Presbourg,
Vous me trahissez toujours.

*François.* Enfin, grand Napoléon,
Faites cesser le canon.
*Napoléon.* François, je ne peux vraiment,
Souvenez-vous-en, souvenez-vous-en,
 C'est manquer aux amitiés
 En rompant tous les traités.

## LES REPENTIRS DE FRANÇOIS II

D'avoir déclaré la guerre à S. M. Napoléon.

Air : *Aussitôt que la lumière.*

*François.* O grand Empereur de France ;
Des Empereurs le plus grand,
Pardonnez mon imprudence,
Vous me voyez repentant.
*Napoléon.* Vous me déclarez la guerre,
Pour soutenir les Anglais ;
Et dans peu de temps, j'espère,
Vous payerez cher les frais.

*François.* Grand Napoléon auguste,
Je vous ai manqué de foi,
J'ai fait comme un homme injuste ;
Oui j'ai violé la loi ;
*Napoléon.* François, je ne peux qu'y faire,
Voilà mes soldats chez vous ;
Vous êtes fort à la guerre,
Mais vous porterez les coups.

*François.* Grand guerrier, c'est l'Angleterre
Qui m'a plongé dans l'erreur ;

Napoléon débonnaire,
J'ai tout fait contre mon cœur.
*Napoléon.* Vous avez fait une faute ;
Vous comptiez sur vos exploits,
Mais qui compte sans son hôte
Est sûr de compter deux fois.

*François.* Séduit aux conseils perfides
Des Anglais, voilà mes torts,
Et j'ai reçu leurs subsides,
Mon cœur est plein de remords :
*Napoléon.* Ah! vous manquez de conduite
Par ces noires actions ;
Allez plus loin, hypocrite,
Faire vos réflexions.

*François.* Par de nombreuses batailles,
Vous détruisez mes soldats,
Vous renversez mes murailles,
Vous gagnez tous les combats :
*Napoléon.* Enfin qu'il vous en souvienne,
Pour une seconde fois,
Je suis le maître de Vienne,
Vous n'y rentrerez, François.

*François.* Ah! descendrai-je du trône,
Grand Empereur des Français,
Vais-je perdre ma couronne
Par tous vos brillants succès?
*Napoléon.* Je n'écoute plus personne,
Allez redire aux Anglais
Que les enfants de Bellone
Poursuivent leurs grands projets.

*François.* Non, je n'ai plus d'espérance ;
Non, non, je n'ai plus d'amis,

Car dans peu je vois la France
Reprendre tout mon pays.
*Napoléon.* Il fallait être plus sage,
Vous connaissiez les Français,
Et ne pas donner passage
Aux ennemis, les Anglais.

## CHANSON NOUVELLE.

Air : *Grâce à la mode.*

L'Emp'reur d'Autriche a fait son paquet,    *bis.*
A fait son paquet l'Emp'reur d'Autriche
A fait son paquet dans son bonnet.

Le prince Charles n'est pas trop content,    *bis.*
N'est pas trop content le prince Charles ;
Tout en combattant grinçait les dents.

De la Bavière il se souviendra,    *bis.*
Il se souviendra de la Bavière ;
Sur son beau dada s'croyait l'papa.

Il comptait fondre sur Paris déjà,    *bis.*
Sur Paris déjà il comptait fondre :
Ces beaux exploits là sont *à quia.*

Le prince Charles, grâce à son bidet,    *bis.*
Grâce à son bidet, le prince Charles,
S'il n'eût qu'un baudet, il était fait.

Tout droit à Vienne Napoléon va,    *bis.*
Napoléon va tout droit à Vienne :
François deux déjà n'est plus l'bon là.

Bourgeois de Vienne, vous d'vez èt'contens, *bis.*
Vous d'vez èt'contens, bourgeois de Vienne
D'*Napoléon le Grand vous s'rez l'z'enfans.*

I s'ra vot'père par ses grands exploits, *bis.*
Tout comme aux Français i s'ra vot'père ;
En place d'François i s'ra l'bourgeois.

<div style="text-align:right">Par Pierre FEGUEUR.</div>

Les œuvres lyriques du fécond Aubert, l'un des syndics des chanteurs parisiens, seraient curieuses à collectionner. Elles semblent avoir suivi pas à pas la marche de nos armées, et de leur réunion on arriverait sans doute à faire en chansons l'histoire de cette époque guerrière. L'invasion française en Espagne, en 1808, devait inspirer sa muse. C'est sous forme de lettre que le jeune troupier Zozo met sa famille au courant des nouvelles de la guerre.

## LETTRE DE ZOZO,

### Qu'il écrit de l'Espagne à son Papa et à sa Maman.

Air : *C'est dans la ville de Bordeaux.*

Papa, maman, j' vous écrivons
D' la guerr' les exploits que j' faisons ;
En Espagne, vot' cher Zozo
Vole au combat en vrai zéro. } *bis.*

J' s'rai général au premier jour ;
C'est déjà moi qui bats l' tambour ;
J' marche à la têt' du régiment,
Il n' manqu' pus que l' command'ment.

D'vant l'enn'mi je n' fais pas l' poltron :
J' tapp' sus l' tambour comme un démon ;
D' puis que j' march' derrièr' notre Empereur,
J' commence à n' pus avoir si peur.

Je n' crains que l' canon en effet ;
J' crois qui m' rendra sourd tout-à-fait ;
Pour m' boucher l' z'oreilles sans façon,
J' prends d' la filass' faute d' coton.

Quand j' bats l' rappel de grand matin,
Les aut' conscrits m'appell'nt tapin ;
J' leux fais voir, gonflé d' mes exploits,
Que j' n'avons pus d'ang'lur's aux doigts.

Quand j' bats la charg', les Espagnols
D' nous attend' là n' sont pas si gnols,
En s' sauvant par tous les chemins
Ont r'cours aux *Litanies des Saints*.

L' z' Anglais, qui sont dans ces cantons,
Dans'nt ben d'vant tous nos bataillons ;
C'est tout comme les Espagnols ;
Ils font très-bien les pas d' si sols.

Les Espagnols sont des guerriers
Qui connoissent bien les terriers ;
Dans les montagn's, dans les ravins
On les poursuit comm' des lapins.

Sur une bande de corbeaux
J'ons fait un feu d' fil' des plus beaux ;
Ces oiseaux d' proie, à ce qu'on dit,
S' nichoient sous les murs de Madrid.

Ces messieurs les inquisiteurs
Peuvent chercher fortune ailleurs ;
Leur sainte Madone et l' z'aut's saints
N' protèg'ront plus les assassins.

Sachez qu' *Napoléon* n' veut pas
Que les pantoufles d'aucuns prélats
S' trouv'nt à la porte du log'ment
D' la femm' dont l'époux est absent.

J'allons r'partir dans l' Portugal,
Quand l' z'Espagnols auront r'çu l' bal ;
Maman, n' plaignez pas vot' Zozo,
I mang'ra d' z'orang's à gogo.

N'avons-nous pas ben du bonheur
D'avoir avec nous notre Emp'reur ;
Car on sait que dans les combats,
Ça n' va qu' d'un' fess' quand y n'y est pas.

*Napoléon* un des premiers,
En tête de tous ses guerriers,
Plus qu'Alexandre son ayeul,
Vaut cent mille hommes à lui seul.

Papa, maman, j' suis tout-à-bout,
J' n'ai pus rien à vous dire en tout ;
J' vous embrassons de tout not' cœur,
Signé Zozo, *dit la Terreur*.

<div style="text-align:right">Par AUBERT.</div>

Une chanson d'un de ses confrères, exploitant comme lui le pavé de la capitale, vient après la lettre de Zozo, dans le recueil que j'ai sous les yeux; elle avait aussi pour sujet les événements qui se passaient en Espagne.

## LE NOEL AUX ESPAGNOLS.

Air : *Où s'en vont ces gais bergers.*

Ou s'en vont ces écoliers ?
Ils s'en vont à la guerre,       *bis.*
Non pour cueillir des lauriers,
Ils n'en méritent guère ;
C'est le fouet qu'il faut à ces guerriers,
Qui tournent le derrière.

Air : *Tous les Bourgeois de Châtres.*

Vous, Cordeliers et Carmes,
Récollets, Capucins,
Tous moines, sous les armes,
Qui prêchez les mutins,
Pour apaiser un peu votre fureur divine,
Dans Madrid on vous rejoindra ;
Là, *Napoléon* vous fera
Donner la discipline.

Air : *Dis, ma voisine, es-tu fâchée ?*

Nonnette, loin d'être fâchée
De nos succès,
Quelque jour vous serez touchée
Par les Français :

La victoire et l'amour dociles
        Pour ces vainqueurs,
Leur font, comme ils prennent les villes,
        Prendre les cœurs.

Air : *Nous voici dans la ville.*

Nous voici dans la ville,
Que l'on nomme Madrid ;
Là, le peuple docile
Est à nos lois soumis,
Et la Grande-Bretagne
Verra, par les Français,
Ses Châteaux-en-Espagne
Renversés pour jamais.

Air : *Joseph est bien marié.*

Joseph est bien votre roi,      *bis.*
Espagnols, voici pourquoi !      *bis.*
La victoire l'accompagne,
Et vous verrez en Espagne
Ses bons sujets protégés
Et les mutins corrigés.

Air : *Laissez paître vos bêtes.*

Laissez paître vos bêtes,
Espagnols, dans vos champs heureux ;
    N'exposez plus vos têtes
    Pour des ambitieux :
Notre Empereur, ce grand vainqueur,
De son nom soutiendra l'honneur ;
Et domptera l'Anglais trompeur.
Laissez paître vos bêtes, etc.

<div style="text-align:right">Par *Duverny* (aveugle).</div>

Si mon bagage est léger en pièces dont l'origine remonte au premier Empire, si mes citations doivent s'arrêter à ces seules chansons et le combat finir faute de combattants, je n'abandonnerai cependant pas la partie sans donner un autre échantillon de cette poésie de circonstance qui courait les rues au moment des nombreuses victoires remportées par nos armées.

Cette pièce, contenue également dans un des recueils du temps, ne met pas en évidence un de ces soldats sans peur dont notre nation a fourni de si nombreux exemples. C'est au contraire le soldat poltron, redoutant les égratignures de la guerre, que l'auteur a voulu peindre.

*Le Conscrit Champenois*, dont les raisonnements naïfs sentent les Jocrisses, très en faveur sur les théâtres de la capitale au moment où cette œuvre se lançait dans le public, eut un succès colossal, qui de Paris gagna la province. Ce succès se prolongea si longtemps que sous la Restauration la chanson du Conscrit Champenois était encore de mode. On comprend du reste que le gouvernement d'alors devait favoriser la popularité d'une œuvre qui, sous une forme plaisante, pouvait faire apprécier aux familles les avantages du bonheur de la paix.

## LE CONSCRIT CHAMPENOIS

### NATIF DE PARIS.

Chanson sans rime, faite à plaisir.

Air : *Je le sais.*

Pourquoi vouloir qu' j'aille à l'armé' d' la guerre,
Pour aller batt'.des gens qu' je n' connais pas :
Je doit-i donc épouser vos disputes,
J' vous dis franch'ment, ça n' me r'garde pas du tout. *bis.*

On dit pourtant qu'i faut que j' prenn' les armes,
Mais si j' les prends j' pass'rai pour un voleur ;
Moi les ayant l's autres n' pourront pus s' battre
Et pis tout d' mêm' c'est qu' ça f'ra du déchet.

Si l'on pouvait s' rach'ter z'une autre vie,
J' dirais tant mieux, à la bonne heur', partons;
Mais en m' battant, si l'on m' bat et qu'on m' tue,
Je ne s'rai pas sitôt tué que j' serai mort.

Papa m'a dit, quand on est en bataille,
Que l' canon grond', qui n' faut pas êtr' peureux,
Moi qui d'un rien quand j'entends du bruit j' tremble,
C' n'est pas qu' j'ai peur, c'est qu' je n' suis pas hardi.

J' veux ben partir, mais i faut qu'on m' promette
Qu' rapport à moi on n' tirera pas l' canon,
Car si on l' tire et que j' sois d' la bataille,
L'écommotion pourrait m' fair' trouver mal.

Si par hasard i fallait prendre un' ville,
Qu'on n' me prenn' pas pour monter à l'assaut;
La peur me f'rait, quand je s'rais en haut d' la brèche,
Tomber sus l's aut's, et ça ne leu' f'rait pas d' bien.

On dit qu'au camp jamais on n' s' déshabille,
Pour se coucher que d' la paille sert de lit,
Qu' vous êtes logé dans de p'tit's maisons de toile ;
Mais quand i pleut tout l' mond' doit êt' mouillé.

C' n'est pas trop doux que d' coucher sur la dure,
Par terre, hélas ! sus d' la paille habillé :
S'i faut que j' part' j'emport'rai mon lit d' plume,
Pour êt' couché un peu pus douillett'ment.

On dit comm' ça qu'on me f'ra monter la garde,
Et qu'on doit m' mettre en sentinell' perdu ;
Pourvu qu'on m' plac' de manièr' que j' me r'trouve,
Car si l'on m' perd je n' pourrai pas r'venir.

Tout comme on dit qu'on m' f'ra fair' la cuisine,
Comment que j' f'rai, je n' sais pas cuisiner ;
Et qui faudra que j' mange à la gamelle ;
J'irai putôt m' fair' traiter chez l' traiteur.

A tous mes r'pas du bon vin j' veux qu'on m' donne,
A mon dîner j' voulons plusieurs plats, moi ;
J' veux du dessert, mon p'tit verr', ma d'mi-tasse,
Et pour l' souper la salade et l' rôti.

Ma bonn' maman m' dit qu'à l'armé' d' la guerre
Pour être heureux i faut être commandant ;
Si c'est comm' ça, moi j' veux qu'on m' donn' un grade,
Soit général, colonel ou tambour.

<div style="text-align: right">Par *Aubert*.</div>

---

Une autre pièce, qui rentre dans la catégorie du petit nombre des chansons amusantes inspirées par la période guerrière que nous traversions, figure-

rait avec avantage dans ce chapitre si j'avais eu la chance de la retrouver.

Dans celle-ci, qui fut aussi, longtemps et beaucoup, chantée, le poète mettait en scène le retour d'un soldat dans ses foyers, mais le pauvre troupier avait le tort d'arriver à la suite de son extrait mortuaire qui déjà l'avait fait pleurer par tous les siens.

Comme poésie et comme imagination, cette chanson, autant que mes souvenirs me la rappellent, avait encore sous le rapport burlesque une certaine valeur. On y assistait à une conversation tenue à travers la porte du logis entre la mère et le fils, qui, pour pénétrer dans la place, s'exprimait ainsi :

> Pan pan, ouvrez moi donc,
> J' suis votr' gas Simon
> Qui r'vient d' l'Angleterre.
> Etc., etc.

Le dialogue se poursuit dans un certain nombre de couplets sans le moindre succès, car la bonne femme croit aux revenants, elle en a peur et s'entête à en voir un dans la personne de son fils. C'est en ces termes qu'elle fait appel à ses enfants :

> A mon secours, mes enfans,
> Rentrons, il est temps,
> D' frayeur je suis morte.
> V'la Simon nout' grand gas
> Qui r'vient d' son trépas
> Et nous tend les bras.

Enfin, pour conclusion, elle finit par dire à son gas Simon :

. . . . . . . .
Mets toi dans l'esprit
Qu' t'es mort, c'est fini.

———

Si l'apparition de la *Prise de Namur* dans ce volume doit avoir le mérite de l'inconnu et de la nouveauté, un autre chant national, mais plus moderne et oublié lui aussi, aura également l'avantage d'une résurrection qu'il ne pouvait guère espérer.

Cette chanson guerrière, consacrée à Napoléon I<sup>er</sup>, était le gagne-pain d'un pauvre vieillard aveugle qu'on voyait habituellement parcourir autrefois le faubourg Saint-Antoine. Il stationnait dans les fabriques de papiers peints établies dans ce quartier de la grande ville, et c'est dans l'une d'elles, exploitée par un de mes amis, que j'ai pu recueillir ce curieux morceau. C'était véritablement un singulier spectacle que de voir le jeu de physionomie de ce pauvre aveugle, escorté de son fidèle caniche et armé d'un violon aux sons criards, lorsqu'il débitait à son auditoire, composé des ouvriers de la fabrique, son morceau de prédilection. Le fréquent emploi qu'il faisait des T et des S par lui toujours très-fortement accentués, certains mots qu'il semblait avoir plaisir à dénaturer donnaient à l'ensemble de

sa chanson un charme particulier qui eût fait les délices d'un Alcazar quelconque. La mort l'a moissonné depuis longtemps, et si son poème favori lui survit, l'air primitif sur lequel il le chantait ne sera pas non plus perdu. Il porte aussi son cachet particulier, et, ainsi que pour les précédentes pièces, sa transcription et son accompagnement pour piano sont l'œuvre de notre compositeur, M. E. Simonnot.

## BONAPARTE.

Musique recueillie et transcrite avec piano, par E. SIMONNOT.

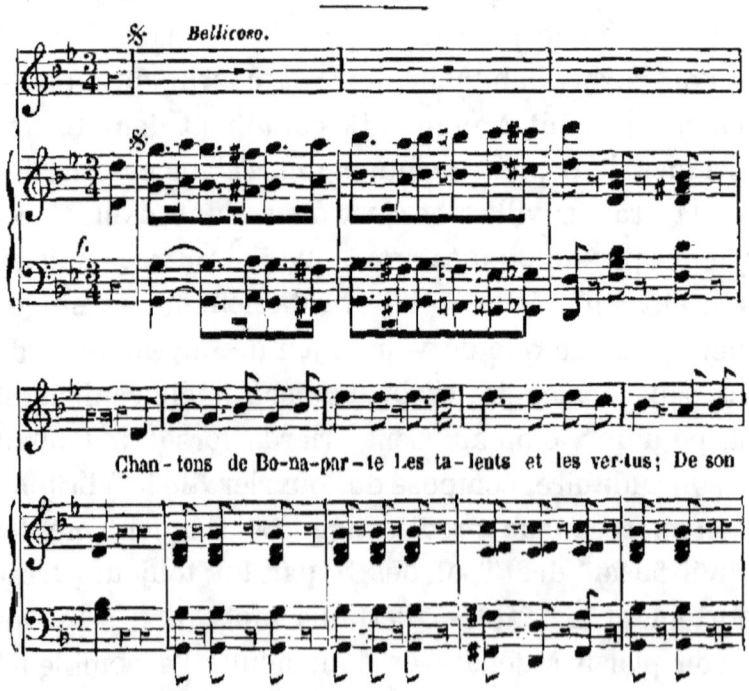

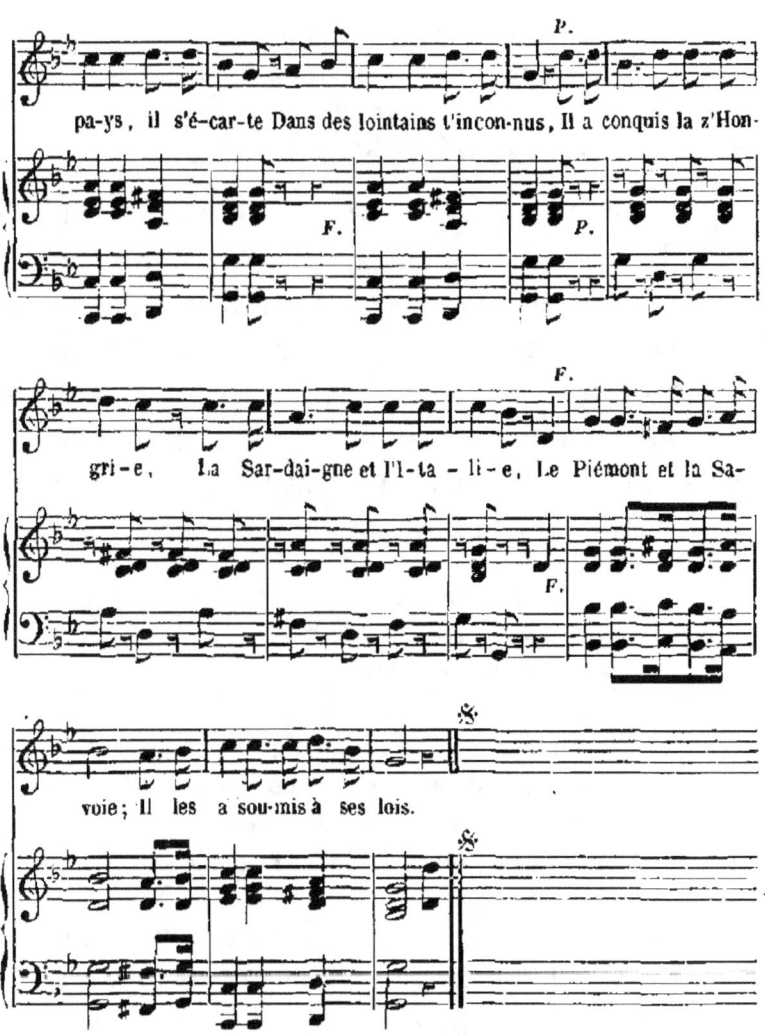

Il a combattu sur terre
Et vaincu tant de pays sur mer
Qu'il va continuer la guerre
Pour vaincre nos ennemis.

> A Toulon, il s'embarque,
> Tous les jours nouvelle attaque,
> Voguant avec son armée
> Sur la mer Méditerranée.

Une lacune malheureuse existait probablement dans la mémoire du chanteur, et le troisième et dernier couplet fait supposer qu'il devait être suivi d'un autre ou même de plusieurs. C'est à présent un malheur sans remède, car il serait assez difficile de le retrouver, et si l'on voulait s'engager dans une restauration, il ne serait guère possible d'arriver à la hauteur d'une telle poésie.

> Un grand nombre considérable
> De généreux chevaliers,
> A Bonaparte l'aimable
> Vont le couvrir de lauriers.
> Bonaparte, il les regarde,
> Leur z'y disant, chers camarades,
> Si vous voulez vivre en paix
> Respectez les lois des Français.

C'était sous le règne de Louis-Philippe que le pauvre aveugle débitait sa chanson; soit qu'il voulût se rendre agréable au pouvoir, ou trouver le moyen d'obtenir plus facilement l'autorisation de la chanter en public, il avait eu l'intelligence de faire subir à l'œuvre primitive une heureuse variante, tout à fait de circonstance. Aussi, sans nul

souci des dates, des personnages et de l'histoire, on l'entendait crier à tue-tête :

> Si vous voulez vivre en paix
> Respectez le Roi des Français.

La Révolution de Juillet 1830, en venant mettre fin à un gouvernement rétrograde, donna lieu à l'éclosion d'un grand nombre de chansons nationales. La fuite de Charles X, des princes et princesses de la famille royale, celle des Ministres cherchant aussi à se soustraire à la vengeance du peuple, puis les jésuites qu'une même accusation poursuivait, fournirent des éléments pour toutes ces productions populaires. L'enthousiasme qui régnait alors dans les esprits contribua à leur succès et le commerce du chansonnier s'en ressentit. Mais comme pour tout ce qui se rattache aux événements du jour, ce succès n'eut que la durée du moment.

Ces chansons sortaient pour la plupart des imprimeries de Paris, et de là elles allaient se répandre en province. Je n'en ai conservé aucune, et à titre de spécimen de ce qui se publia alors, je m'arrêterai à une seule, qui ne fut pas même une œuvre du moment, car elle se trouve dans un cahier que j'ai eu à imprimer en 1832 pour un chanteur de passage. Elle avait pour sujet un événement qui

fit du bruit, l'arrestation de la duchesse de Berry. Cette princesse, qui avait su se faire aimer de la population parisienne et dont les malheurs inspiraient de la pitié, était assez grossièrement mise en scène dans les couplets suivants.

## L'ARRESTATION

### DE LA DUCHESSE DE BERRY.

*Air de chasse.*

Sonnez, tambours, la retraite,
Moi je vais chanter ma chanson,
Tonton, tonton, tontaine, tonton.
Je vais de Berry la Duchesse
Vous chanter l'arrestation,
Tonton, tontaine, tonton.

Quel beau lieu de résidence
La ville de Nantes le breton !
Tonton, tonton, tontaine, tonton.
Elle était là pour mettre en France
Le peuple en révolution.
Tonton, etc.

Te voilà bien, pauvre dévote,
Tâche d'obtenir ton pardon,
Tonton, tonton, tontaine, tonton.
Prie tes Jésuites d'ouvrir la porte,
Ou tu resteras en prison.
Tonton, etc.

Tu ne trouveras pas étrange,
Si parfois t'allais chez Pluton,
Tonton, tonton, tontaine, tonton,
De chauffer avec abondance
Et de bouillir dans un chaudron.
Tonton, etc.

Tu cachais très-bien ton mystère
Avec Ménars, ton compagnon,
Tonton, tonton, tontaine, tonton.
Mais on vous chauffait par derrière,
Il fallut demander pardon.
Tonton, etc.

Au diable soit la monnaie ronde
Qui était gravée sous le nom,
Tonton, tonton, tontaine, tonton,
De Henri cinq, race immonde
Sous le pied tenant son démon.
Tonton, etc.

Des Vendéens la providence
Protège bien chaque canton,
Tonton, tonton, tontaine, tonton.
Depuis que l'on vous tient en France,
Ils ne tirent plus le canon.
Tonton, etc.

Pour Ménars, Guibourg, tes complices,
Fallait avoir attention,
Tonton, tonton, tontaine, tonton.
Pour les sauver de la justice
Fallait les mettre sous ton jupon.
Tonton, etc.

*Réponse de la Duchesse.*

Ils voulaient donc être bien maîtres
Pour renverser la nation.
Tonton, tonton, tontaine, touton,
Fallait suivre l'avis des prêtres
C'est moi qui va gober l'oignon.
Tonton, etc.

<div style="text-align:right">Par Alain.</div>

Il appartenait à la citadelle de Blaye de voir s'accomplir un dénouement qui, jetant la consternation dans les rangs de la légitimité, eut aussi pour effet de diminuer les sentiments de pitié qu'on ne pouvait refuser au courage héroïque d'une mère. L'accident de Blaye, en venant atteindre la princesse dans sa vie privée, porta un coup funeste au parti carliste, et marqua la clôture des conspirations qui agitaient plusieurs parties de la France.

---

La Révolution de Février et la forme de gouvernement qui allait remplacer la Monarchie renversée par les Réformistes de 1847 et de 1848, braves gens qui croyaient naïvement se borner à faire ce qu'ils appelaient de l'*agitation salutaire*, ne furent pas le signal du réveil de la chanson. La pauvrette sommeilla. Elle attendit des temps meilleurs, et le colportage dut se rejeter sur la vente des écrits publics et des nombreux journaux qui, à la faveur

d'une liberté sans frein, éclosaient souvent le matin pour mourir le soir. Je n'ai donc rien à citer comme type de chanson de cette époque. Le *Mourir pour la patrie* suffisait presque à une foule de démocrates qui, en la chantant, paraissaient avoir bonne envie de vivre. La présidence du prince Napoléon et le rétablissement de l'Empire qui en fut la suite, mirent fin à cet état de choses. La chanson reprit ses allures d'autrefois; mais, arrivé à une époque si voisine de nous, j'arrêterai ici mes citations.

En l'absence presque complète d'éléments pouvant me frayer mon chemin dans cette revue, qui, primitivement, devait se borner à décrire le passé de l'imagerie populaire à Chartres, si des modifications ont été apportées à ce programme, c'est encore à mes souvenirs qu'en revient la cause. Le petit marchand d'images avait ses auxiliaires dans le personnel du colporteur de papiers publics et des chanteurs; ils vivaient comme lui de la même existence et partageaient avec lui la mission d'instruire et d'amuser le peuple des villes et des campagnes. Il m'a donc paru nécessaire de compléter la galerie de ce monde ambulant qui tournait sans cesse dans un horizon comprenant toute la France.

Dans cette longue causerie sur des sujets qui n'ont guère occupé jusqu'ici que de très-rares amateurs d'écrits populaires, si je n'ai pas la prétention d'avoir fait une œuvre irréprochable, je conserve du moins l'espoir que ces recherches pourront intéresser quelques bibliophiles. Ils reconnaîtront que, tout en rappelant l'existence à Chartres d'une modeste industrie entièrement oubliée à présent, j'ai voulu encore établir une sorte d'état civil pour ces enfants perdus, fruits d'une littérature de pacotille, qui, pas plus que les images, ne devaient laisser trace de leur apparition.

# TABLE

Chapitre I<sup>er</sup>. — De l'Image et de l'Origine de la Gravure en taille de bois . . . . . .  1

— II. — De l'Imagerie chartraine à la fin du XVIII<sup>e</sup> siècle et au commencement du XIX<sup>e</sup> . . . . . . . . . . . . .  27

— III. — De l'Imagerie de la rue Saint-Jacques, à Paris, dans ses rapports avec l'Imagerie en taille de bois. . . .  131

— IV. — Des procédés de fabrication employés pour les images, et de quelques produits accessoires de la Dominoterie chartraine. . . . . . . . . .  149

— V. — Des Cartes à jouer de la fabrique de Chartres . . . . . . . . . . . .  163

Chapitre VI. — Des Maîtres Imagiers de Chartres . 183

— VII. — Des rapports de l'Imagerie Orléanaise avec l'Imagerie Chartraine . 201

— VIII. — Des autres fabriques d'images ayant fonctionné en même temps que celle de Chartres, et de l'Imagerie actuelle. . . . . . . . . . . . . 217

— IX. — Du Colporteur Lorrain et de son commerce . . . . . . . . . . . . . 243

— X. — Canards et Canardiers. . . . . . . 287

— XI. — De quelques Chansons des rues oubliées ou inconnues . . . . . . . 395

FIN DE LA TABLE.

Achevé d'imprimer le 24 juin 1869 et tiré
à 624 exemplaires :

400 sur papier vergé d'Angoulême,
 50    —    vergé extra-fort,
 50    —    vélin extra-fin,
 10    —    vélin azuré,
  6    —    vergé azuré,
 50    —    vélin ordinaire,
 50    —    pur vergé de fil d'Annonay,
  4    —    de Chine (réservés),
  4 sur peau de vélin (réservés).

Exposition universelle 1867 — IMPRIMERIE DE GARNIER — Rue du Grand-Cerf, 11 — A CHARTRES — Exposition départementale 1869

Médaille d'argent — Médaille d'or

## LIBRAIRIE PETROT-GARNIER
Place des Halles, 16 & 17, à Chartres.

## BIBLIOTHÈQUE
### DE L'AMATEUR D'EURE-ET-LOIR
Imprimée sur papier vergé écu.

Cette collection, d'un nombre de volumes indéterminé, à laquelle j'ai cru devoir donner le nom de *Bibliothèque de l'Amateur d'Eure-et-Loir*, sera toute spéciale à notre département.

Commencée il y a plusieurs années, elle occupe maintenant, par la quantité des volumes qui la composent, une place assez importante dans la Bibliographie beauceronne, place que le temps verra s'accroître encore. A des œuvres inédites d'écrivains nés dans le pays ou que leur destinée doit nous faire considérer comme étant des nôtres et qu'elle s'est empressée d'ac-

cueillir, sont venues s'ajouter plusieurs réimpressions d'ouvrages ou de petits écrits connus seulement par de rares exemplaires ayant échappé à la destruction.

Des documents intéressants qui n'existent qu'à l'état de manuscrits ont aussi fourni leur contingent à l'œuvre entreprise. D'autres emprunts seront faits encore à nos dépôts publics, ils nous aideront à glorifier notre cher pays et à faire connaître l'histoire de son passé qui, jusqu'alors, avait été si peu étudié.

Le tirage très-limité de la plupart de ces publications a déjà fait des raretés de plusieurs, et le nombre des amateurs qui en possèdent la collection complète est des plus minimes. Le moment ne tardera pas d'arriver où d'autres de ces petites plaquettes, regardées aujourd'hui avec indifférence, ne se rencontreront plus que dans des cabinets de bibliophiles et ne reparaîtront que lorsque la mort viendra livrer leurs riches dépôts au feu des enchères.

<div style="text-align:right">Garnier.</div>

# BIBLIOTHÈQUE
### DE L'AMATEUR D'EURE-ET-LOIR.

L'AGRICULTURE DANS LA BEAUCE EN L'AN II. Correspondance du citoyen Villeneuve avec l'administration du département d'Eure-et-Loir, publié d'après les manuscrits autographes existant aux Archives, par M. LUCIEN MERLET. 1 vol. pet. in-8° (épuisé).

    Tiré à 49 exempl. sur pap. vergé.
         5    —    —  vélin azuré.

ÉTUDE SUR LES ANCIENS REGISTRES DE L'ÉTAT-CIVIL, et en particulier sur ceux de la ville de Chartres, par M. LUCIEN MERLET. 1 vol. pet. in-8° (épuisé).

    Tiré à 60 exempl. sur pap. vergé.
        10    —    —  vélin azuré.

HISTOIRE DE L'ABBAYE DE NOTRE-DAME DE COULOMBS, rédigée d'après les titres originaux, par M. LUCIEN MERLET. 1 vol. pet. in-8°, orné de 12 gravures sur bois et des blasons des abbés . . . . . . . . . 8 fr.

    Tiré à 260 exempl. sur pap. vergé.
        15    —    —  vélin azuré.
        12    —    —  pur vergé de fil.
         3    —    —  vélin fort.

LES PREMIÈRES ŒUVRES DU SIEUR PEDOUE, dédiées à Doris, avec une notice biographique par M. Lucien Merlet. 1 vol. pet. in-8° . . . . . . . . . . 8 fr.

    Tiré à 250 exempl. sur pap. vergé.
        50 —     — vergé à la forme.
        6 —     — vergé azuré.
        10 —     — vélin.
        3 —     — de chine.
        2 —     sur peau de vélin.

HISTOIRE DES RELATIONS DES HURONS ET DES ABNAQUIS DU CANADA AVEC NOTRE-DAME DE CHARTRES, suivie de documents inédits sur la Sainte-Chemise, par M. Lucien Merlet. 1 vol. pet. in-8°, orné de 2 chromolithographies, sur papier vélin azuré .     5 fr.

    Quelques exemplaires seulement ont été tirés sur papier vergé blanc et sont rares maintenant.

LE CHANSONNIER MORAINVILLE, par M. A. Jourdain, précédé d'une préface, par M. K. L. M. 1 volume pet. in-8°, orné d'un portrait, d'un fac-simile et de vignettes dans le texte . . . . . . . . . . . 2 fr. 50.

    Tiré à 200 exempl. sur pap. vergé.
        20 —     — vélin azuré.

RELATION DU SIÈGE DE PRAGUE PAR LES AUTRICHIENS EN 1742, par M. K. L. M. Pet. in-8° . . . 1 fr. 50.

    Tiré à 100 exempl. sur pap. vergé.
        10 —     — vélin azuré.

JOURNAL DE D. GESLAIN. — *Souvenirs historiques chartrains* (1746-1758), par M. K. L. M. 1 vol. pet. in-8°. 2 fr.

    Tiré à 60 exempl. sur pap. vergé.
        10 —     — vélin azuré.

HISTOIRE DE L'AUGUSTE ET VÉNÉRABLE ÉGLISE DE CHARTRES, dédiée par les anciens Druides à une Vierge qui devoit enfanter, par V. Sablon. Nouvelle édition en-

tièrement revue et considérablement augmentée, par M. K. L. M., précédée d'une *Notice sur Vincent Sablon et sa famille*, par M. Ad. Lecocq. 1 vol. pet. in-8°, orné de 19 grav. et de plusieurs vignettes dans le texte. . . 12 fr.

    Tiré à 60 exempl. sur pap. vergé.
    10   —   —  vélin azuré.

LA ROYALLE ENTRÉE DU ROY ET DE LA ROYNE EN LA VILLE DE CHARTRES, avec les Magnificences et Cérémonies qui s'y sont observées le jeudy 26 septembre. pet. in-8°. . . . . . . . . . . 1 fr. 50.

    Tiré à 40 exempl. sur pap. vergé.
    10   —   —  vélin azuré.

CAVALCADE HISTORIQUE, représentant l'entrée du roi Henri IV dans la ville de Chartres, lorsqu'il vint s'y faire sacrer roi de France. 1 vol. pet. in-8° . . . 2 fr. 50.

    Tiré à 60 exempl. sur pap. vergé.
    10   —   —  vélin azuré.
    10   —   —  de couleur.

CHRONIQUES, LÉGENDES ET BIOGRAPHIES BEAUCERONNES, par M. Ad. Lecocq, chartrain. 1 vol. pet. in-8°, orné de gravures . . . . . . . . 9 fr.

    Tiré à 100 exempl. sur pap. vergé.
    10   —   —  vélin azuré.

LES LOUPS DANS LA BEAUCE, par M. Ad. Lecocq, chartrain. 1 vol. pet. in-8° avec grav. et fac-simile . 2 fr. 50.

    Tiré à 80 exempl. sur pap. vergé.
    10   —   —  vélin azuré.
    10   —   —  de couleur.

LES SORCIERS DE LA BEAUCE, par M. Ad. Lecocq, chartrain. 1 vol. pet. in-8° . . . . . . . 2 fr. 50.

    Tiré à 60 exempl. sur pap. vergé.
    10   —   —  vélin azuré.
    10   —   —  de couleur.

EMPIRIQUES, SOMNAMBULES ET REBOUTEURS BEAUCERONS, par M. Ad. Lecocq. 1 vol. pet. in-8° . 2 fr. 50.

> Tiré à 80 exempl. sur pap. vergé.
> 10 — — vélin azuré.
> 10 — — vélin de couleur.

ROBERT DE GALLARDON, scènes de la vie féodale au XIII<sup>e</sup> siècle. 1 vol. pet. in-8° . . . . . 4 fr.
Le même sur papier ordinaire . . . . . . 2 fr. 50.

> Tiré à 100 exempl. sur pap. collé ordinaire.
> 50 — — vergé.
> 10 — — vélin azuré.

HISTOIRE DE LA BANDE D'ORGÈRES, par M. A.-F. Coudray-Maunier. 1 vol. pet. in-8°, avec les portraits des brigands d'Orgères . . . . . . . . . . 4 fr.
Le même sur papier vélin ordinaire . . . . 2 fr. 50.

LA BÊTE D'ORLÉANS, légende beauceronne, par M. A.-F. Coudray-Maunier. 1 vol. pet. in-8°, orné de 2 gravures, dont une coloriée . . . . . . . . . . 2 fr. 50.

> Tiré à 100 exempl. sur pap. vergé.
> 7 — — vélin azuré.
> 3 — — anglais.

INAUGURATION DU BUSTE DE COLLIN-D'HARLEVILLE A MAINTENON, le 27 mai 1866, suivi du *Rêve du Poète*, par M. F. Dugué, et du *Buste de Collin-d'Harleville*, dialogue, par M. L. Joliet. 1 vol. pet. in-8° . . . . . 1 fr. 50.

> Tiré à 200 exempl. sur pap. vergé.
> 10 — — vélin azuré.

RECHERCHES HISTORIQUES SUR LA PRINCIPAUTÉ D'ANET, par M. Ed. Lefèvre. 1 vol. pet. in-8°, orné de 17 gravures et de 5 photographies . . . . 12 fr.

> Tiré à 125 exempl. sur pap. vergé.
> 16 — — vélin azuré.

DOCUMENTS HISTORIQUES SUR LE COMTÉ ET LA VILLE DE DREUX, par M. Ed. Lefèvre. 1 vol. pet. in-8°, orné d'une vue panoramique de la ville de Dreux en 1696.   8 fr.

    Tiré à 100 exempl. sur pap. vélin.
        6   —      — vélin azuré.

ÉTUDE SUR GIROUST, député d'Eure-et-Loir à la Convention, par M. A. S. Morin. 1 vol. pet. in-8°.   2 fr.

    Tiré à 80 exempl. sur pap. vergé.
        10  —      — vélin azuré.

RECHERCHES SUR LA CÉRAMIQUE, suivies de marques et monogrammes des différentes fabriques, imprimées en couleur, par M. Jules Greslou. 1 vol. pet. in-8°, sur papier vergé (entièrement épuisé).

LE PONT DE L'ISLE, légende beauceronne, par M. Michel Salmon. Pet. in-8° avec grav. et musique.   1 fr.

    Tiré à 100 exempl. sur papier vergé.
        10  —      — vélin.
        10  —      — vélin azuré.
        4  —      — de Chine.

HISTOIRE DE L'IMAGERIE POPULAIRE ET DES CARTES A JOUER A CHARTRES, suivie de Recherches sur le commerce du colportage des Complaintes, Canards et Chansons des rues, par M. J.-M. Garnier. 1 fort vol. pet. in-8°, orné de 50 gravures, lettres ornées, fleurons, et de musique avec accompagnement de piano . . . . . .   10 fr.

    Tiré à 400 exempl. sur pap. vergé d'Angoulême.
        50  —      — vergé extra-fort.
        50  —      — vélin extra-fin.
        10  —      — vélin azuré.
        6  —      — vergé azuré.
        50  —      — vélin ordinaire.
        50  —      — pur vergé de fil d'Annonay.
        4  —      — de Chine (réservés).
        4  —      sur peau de vélin (réservés).

NOTICE SUR CLAUDE RABET, poëte chartrain du XVIe siècle, par M. E. de Lépinois. 1 vol. pet. in-8°.    2 fr.

    Tiré à 70 exempl. sur pap. vergé.
    10 — — vélin azuré.

NOTICE SUR LES GABELLES, par M. Octave Thomas, trésorier-payeur. Pet. in-8°. . . . .    2 fr.

    Tiré à 50 exempl. sur pap. vergé.

## EN PRÉPARATION.

ALICE ET GEHENDRIN, légende chartraine. 1 vol. illustré d'un grand nombre de vignettes gravées sur bois.

CÉRÉMONIES PUBLIQUES à Chartres, par M. Lucien Merlet. 1 vol. pet. in-8°.

CATALOGUE DES RELIQUES ET JOYAUX de l'église Notre-Dame de Chartres, en 1682, publié d'après le manuscrit existant aux Archives du département.

## OUVRAGES SUR LE PAYS CHARTRAIN.

HISTOIRE DE CHARTRES, par M. E. de Lépinois. 2 forts volumes grand in-8°, ornés de gravures .    15 fr.

NOTICE SUR LA STATION DE CHARTRES, par M. A. Moutié. In-8° orné de 4 lithographies imprimées à deux teintes. . . . . . . . . .    1 fr. 50.

LE LIVRE DES MIRACLES DE NOTRE-DAME DE CHARTRES, écrit en vers, au XIIIe siècle, par M. Jehan Le Marchant, publié pour la première fois d'après un manuscrit de la bibliothèque de Chartres ; avec une préface, un glossaire et des notes, par M. G. Duplessis. 1 fort vol. in-8°, imprimé à petit nombre, sur papier vergé à la forme, orné

de deux chromolithographies et d'un fac-simile du manuscrit . . . . . . . . . . . . . . . . 12 fr.

DESCRIPTION DE LA CATHÉDRALE DE CHARTRES, suivie d'une courte notice sur les églises de Saint-Pierre, de Saint-Aignan et de Saint-André, de la même ville, par M. l'abbé BULTEAU. 1 vol. in-8° avec gravures . 4 fr. 50.

HISTOIRE ET DESCRIPTION DE L'ÉGLISE CATHÉDRALE DE CHARTRES, dédiée par les Druides à une Vierge qui devait enfanter, revue et augmentée d'une Description de l'église de Sous-Terre et d'un Récit de l'incendie de 1836; précédée d'une préface par M. K. L. M. Édition populaire. 1 vol. grand in-18 orné de 4 grav. . . . 1 fr. 50.

CHAPELLE DE LA SAINTE-VIERGE en l'église de Saint-Père, à Chartres; Explication de la nouvelle décoration, par M. PAUL DURAND. Petit in-8° sur papier vergé, avec une gravure . . . . . . . . . . . . . . . . 1 fr.

ANNUAIRE STATISTIQUE, administratif, commercial, et historique du département d'Eure-et-Loir, publié annuellement depuis 1839, par M. E. LEFÈVRE, ancien chef de division à la préfecture d'Eure-et-Loir.

> La collection de l'Annuaire, qui forme maintenant 30 vol. in-12, comprend une partie historique très-étendue qui, depuis plusieurs années imprimée avec une pagination à part, peut être détachée de la partie administrative. Des gravures de monuments et d'antiquités viennent en aide à cet historique, qui continué ainsi chaque année donnera une histoire complète de toutes les communes d'Eure-et-Loir.
>
> Le prix de chaque volume de l'Annuaire depuis l'année 1849 est de 2 fr. 50. Quant aux années antérieures dont plusieurs sont épuisées, le prix varie suivant l'importance du volume.

DICTIONNAIRE GÉOGRAPHIQUE des Communes, Hameaux, Fermes, Moulins, Châteaux, Maisons et Chapelles du *département d'Eure-et-Loir*, ayant un nom particulier,

avec l'indication du nombre de Maisons, Ménages, Habitants, et de leur distance au chef-lieu de la commune dont ils dépendent, par M. Ed. Lefèvre. 1 fort volume petit in-8° . . . . . . . . . . . . . . 8 fr.

DOCUMENTS HISTORIQUES ET STATISTIQUES sur les communes du canton de Nogent-le-Roi, arrondissement de Dreux. 2 vol. in-12 avec une gravure . . . . 6 fr.

DOCUMENTS HISTORIQUES ET STATISTIQUES sur les communes du canton d'Auneau, arrondissement de Chartres. 2 vol. in-12 avec gravures . . . . . . 6 fr.

ÉLOGE FUNÈBRE DE M$^{gr}$ Claude-Hippolyte CLAUSEL DE MONTALS, ancien évêque de Chartres, prononcé à la cérémonie de ses obsèques dans l'église cathédrale de Chartres, le 8 janvier 1857, par M$^{gr}$ l'évêque de Poitiers, suivi d'une notice biographique sur le même prélat, par M. l'abbé Brière, curé de la cathédrale de Chartres. 1 vol. in-8°, orné d'un très-beau portrait gravé sur acier. . . . 2 fr.

LETTRES BEAUCERONNES recueillies et publiées par un Chartrain, avec une préface, par M. Ad. Lecocq. 1 vol. pet. in-8°, sur couronne vergée, orné de deux planches coloriées . . . . . . . . . . 7 fr.

Tiré à 45 exempl.

---

ÉTUDE SUR L'ÉTIMACIA, symbole du jugement dernier dans l'Iconographie grecque chrétienne, par le D$^r$ Paul Durand. grand in-8°, orné de nombreuses gravures sur bois . . . . . . . . . 3 fr.

L'INSTITUTEUR CATHOLIQUE, considéré dans ses devoirs à l'égard de l'enfance, dans ses devoirs vis-à-vis de lui-même et dans ses relations avec la société contemporaine, par M. H. Denain, recteur de l'académie d'Eure-et-Loir. 1 vol. grand in-18. 1 fr.

NOUVEAUX ÉLÉMENTS DE PISCICULTURE, par M. Isidore Lamy, docteur-médecin à Maintenon, 2ᵉ édition, entièrement refondue. Pet. in-8° avec vignettes dans le texte, sur papier vergé . . . . 1 fr. 75.

# PUBLICATIONS

DE LA

SOCIÉTÉ ARCHÉOLOGIQUE D'EURE-ET-LOIR.

MÉMOIRES DE LA SOCIÉTÉ ARCHÉOLOGIQUE D'EURE-ET-LOIR. 4 volumes grand in-8°, ornés chacun de nombreuses gravures.
    Prix de chaque volume . . . . 10 fr.
    Le tome III est épuisé.
    En cours de publication, tome V.

PROCÈS-VERBAUX DE LA SOCIÉTÉ ARCHÉOLOGIQUE D'EURE-ET-LOIR. 3 vol. gr. in-8°.
    Prix de chaque volume . . . . . 8 fr.
    En cours de publication, tome IV.

STATISTIQUE ARCHÉOLOGIQUE D'EURE-ET-LOIR. *Indépendance gauloise et Gaule romaine*, par M. de Boisvillette. 1 fort vol. gr. in-8°, orné de gravures, de médailles, de monuments celtiques et de deux cartes . . . . 12 fr.

    L'époque traitée dans ce volume forme le tome Iᵉʳ de la *Statistique archéologique* dont la Société entreprendra plus tard la suite.

STATISTIQUE SCIENTIFIQUE D'EURE-ET-LOIR. *Botanique*, par M. Éd. Lefèvre fils, membre de la Société de Botanique de France. 1 vol. gr. in-8° . . . 8 fr.

CARTULAIRE DE NOTRE-DAME DE CHARTRES, publié d'après les Cartulaires et les titres originaux, par MM. E. DE LÉPINOIS et LUCIEN MERLET. 3 vol. in-4° . . . . 36 fr.

> Cet ouvrage a obtenu le prix au Concours des Sociétés savantes en 1865.

HISTOIRE DU DIOCÈSE ET DE LA VILLE DE CHARTRES, par J.-B. SOUCHET, official et chanoine de l'église Notre-Dame de Chartres, publiée d'après le manuscrit original de la Bibliothèque de Chartres. 4 forts vol. gr. in-8°.
Prix de chaque volume . . . . . . . . . 12 fr.
Les tomes I et II et le premier fascicule du tome III sont en vente.

COMPTE-RENDU DES COURS PUBLICS, sous le patronage des Sociétés d'Archéologie et d'Horticulture d'Eure-et-Loir, année 1865-1866. 1 vol. pet. in-8°. . . 2 fr. 50.

> Tiré à 100 exempl. sur pap. vergé.
> 5 — — vélin azuré.

---

INVENTAIRE-SOMMAIRE DES ARCHIVES DÉPARTEMENTALES, antérieures à 1790, du département d'Eure-et-Loir, rédigé par M. LUCIEN MERLET, archiviste. Tome premier. *Archives civiles*. Séries A D. 1 vol. in-4° . . . . 12 fr.
D'autres volumes sont en cours d'impression.

> Cette publication entreprise aux frais du département et dont le nombre de tirage est assez limité, demandera plusieurs années pour voir son entier achèvement.
> Une petite quantité d'exemplaires est mise en vente et les personnes qui voudront posséder la collection complète feront bien de se hâter.

www.ingramcontent.com/pod-product-compliance
Lightning Source LLC
Chambersburg PA
CBHW051346220526
45469CB00001B/134